普通高等学校公共艺术课程系列教材

陈芳　杨乐◎著

大学美术鉴赏
第二版

华东师范大学出版社
·上海·

图书在版编目(CIP)数据

大学美术鉴赏/陈芳,杨乐著.—2版.—上海:华东师范大学出版社,2019

普通高等学校公共艺术课程系列教材

ISBN 978-7-5675-9713-6

Ⅰ.①大… Ⅱ.①陈…②杨… Ⅲ.①品鉴-高等学校-教材 Ⅳ.①J05

中国版本图书馆 CIP 数据核字(2019)第 197328 号

大学美术鉴赏(第二版)

著　　者	陈　芳　杨　乐
责任编辑	张　婧
责任校对	马　珺
版式设计	俞　越
封面设计	卢晓红

出版发行	华东师范大学出版社
社　　址	上海市中山北路 3663 号　邮编 200062
网　　址	www.ecnupress.com.cn
电　　话	021-60821666　行政传真 021-62572105
客服电话	021-62865537　门市(邮购)电话 021-62869887
地　　址	上海市中山北路 3663 号华东师范大学校内先锋路口
网　　店	http://hdsdcbs.tmall.com

印刷者	上海华顿书刊印刷有限公司
开　本	787×1092　16 开
印　张	18.25
字　数	327 千字
版　次	2019 年 11 月第 2 版
印　次	2021 年 9 月第 3 次
书　号	ISBN 978-7-5675-9713-6
定　价	55.00 元

出 版 人　王　焰

(如发现本版图书有印订质量问题,请寄回本社客服中心调换或电话 021-62865537 联系)

修订出版说明 | XIUDINGCHUBANSHUOMING

2019年4月,教育部发布了《关于切实加强新时代高等学校美育工作的意见》(以下简称《意见》),明确了高校美育要以艺术教育的改革发展为重点,紧紧围绕高校普及艺术教育、专业艺术教育和艺术师范教育三个重点领域,大力加强和改进美育教育教学。《意见》明确了高校美育的重要性,也为高校美育工作指明了方向。

针对高校普及艺术教育,《意见》中提到,各高校要明确普及艺术教育管理机构,把公共艺术课程与艺术实践纳入高校人才培养方案和学校教学计划,实行学分制管理,每位学生须修满学校规定的公共艺术课程学分方能毕业等。

为配合公共艺术课程的教学,进一步落实《意见》的精神,我社在原有的"普通高等学校公共艺术课程系列教材"的基础上,结合时代特点,进行修订再版,最终形成了这套全新的教材,包括《艺术导论》(第二版)、《大学音乐鉴赏》(第二版)、《大学影视鉴赏》(第二版)、《大学戏剧鉴赏》(第二版)、《大学美术鉴赏》(第二版)、《大学书法鉴赏》(第三版)、《大学戏曲鉴赏》(第二版)、《大学舞蹈鉴赏》(第二版),共八本,希望能为新时代高校美育工作尽一份绵薄之力。

华东师范大学出版社
2019年8月

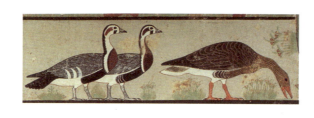

目录

写在前面的话 · 1 ·

上篇　外国美术鉴赏

第一讲　远古的呼唤——原始美术、古埃及美术 · 3 ·

一、原始美术 · 3 ·
二、古埃及法老的陵墓 · 6 ·
三、古埃及雕塑和壁画 · 9 ·

第二讲　高贵的单纯　静穆的伟大——古希腊美术 · 13 ·

一、古希腊美术的序曲 · 13 ·
二、古希腊雕塑 · 17 ·
三、古希腊绘画 · 27 ·

第三讲　巨人的时代——文艺复兴美术 · 32 ·

一、意大利早期文艺复兴的美术 · 32 ·
二、意大利盛期文艺复兴的美术 · 38 ·
三、尼德兰的文艺复兴美术 · 54 ·
四、德国的文艺复兴美术 · 61 ·

第四讲　自然的镜子——十七世纪佛兰德斯、荷兰的美术 · 70 ·

一、佛兰德斯的绘画 · 70 ·
二、荷兰绘画 · 75 ·

第五讲　光线和色彩——十七、十八世纪意大利、法国美术 · 89 ·

一、十七世纪的意大利美术 · 89 ·
二、十七、十八世纪的法国美术 · 93 ·

第六讲　光影的世界——十七至十九世纪的西班牙美术　·101·

　　一、十七世纪的西班牙绘画　·101·
　　二、十八、十九世纪的西班牙绘画　·109·

第七讲　流派的纷呈——十九世纪的法国美术　·112·

　　一、新古典主义　·112·
　　二、浪漫主义　·119·
　　三、现实主义　·124·
　　四、印象主义　·132·
　　五、后期印象主义　·143·

第八讲　没有结尾的故事——二十世纪西方现代派艺术　·160·

　　一、立体主义　·160·
　　二、野兽派　·165·

下篇　中国美术鉴赏

第九讲　文明之光——中国史前美术　·171·

　　一、原始人的发现　·171·
　　二、彩陶文化　·172·
　　三、遍布各地的文明曙光　·177·

第十讲　礼仪之美——先秦时代的美术　·**183**·

一、九鼎传说与青铜礼器　·184·
二、中原以外的发现　·188·
三、新兴的铸造工艺　·188·
四、玉器　·192·
五、最早的绘画　·193·

第十一讲　永生的想象——秦汉美术　·**195**·

一、统一帝国与秦兵马俑　·196·
二、汉代的雕塑　·198·
三、长沙马王堆帛画　·199·
四、墓室壁画　·202·
五、汉画像石、画像砖　·205·

第十二讲　气韵生动——三国两晋南北朝美术·**208**·

一、佛祖西来　·208·
二、名士风流　·210·
三、最早的艺术家　·212·
四、线的艺术　·215·

第十三讲　艺术与权力——隋唐美术　　·218·

　　一、国家的工程　　·218·

　　二、吴道子和唐代壁画　　·220·

　　三、宫廷绘画　　·223·

　　四、花鸟画和鞍马画　　·226·

第十四讲　风俗的世界——五代与两宋美术　　·228·

　　一、宋代风俗画　　·228·

　　二、帝国的山水　　·230·

　　三、宫廷绘画的世界　　·233·

　　四、精致的美感　　·237·

第十五讲　书斋里的山水——元代美术　　·239·

　　一、文人的力量　　·239·

　　二、以"复古"为更新　　·240·

　　三、赵孟頫的矛盾　　·243·

　　四、"元四家"和或隐或显的山水　　·245·

第十六讲　商业网络中的艺术——明代美术　　·249·

　　一、皇帝的趣味　　·249·

　　二、"浙派"戴进与吴伟　　·250·

　　三、苏州的重新崛起　　·253·

　　四、董其昌与"变形主义画家"　　·256·

第十七讲　艺术家的个性与社会的变迁
——清代美术　　　　　　　　　　·259·
一、怪杰徐渭与"金陵八家"　　　　　·259·
二、"四僧"与"四王"　　　　　　　　·261·
三、"八怪"与扬州趣味　　　　　　　·264·
四、上海的菊与刀　　　　　　　　　·267·

第十八讲　古今中西之间——中国近现代美术　·270·
一、从"画学衰敝"到"美术革命"　　　·270·
二、变化的"传统"　　　　　　　　　·272·
三、"艺术为艺术"还是"艺术为社会"　·275·

写在前面的话

对许多人而言,艺术犹如阳春白雪高高在上,欣赏艺术作品是孤高清绝的"奢侈"享受。但是,人生不能离开艺术。没有艺术的人生犹如置身荒漠,但见一切空寂、一片茫然而已。中国先哲孔子倡言"游于艺",古人琴棋书画的良好修养之传统,自"五四"新文化运动以来已荡然无存。这种断裂的结果是大量"单面人"出现,中华民族的人文素质普遍下降。只要我们驻足聆听,素质教育的黄钟大吕之声犹如空谷足音,久已回荡在文化领域的上空。提高我们的人文艺术素养,成为迫在眉睫的问题。

《大学美术鉴赏》就是在这种背景下应运而生的,是为大学生素质教育提供的教材。本书包括中外美术鉴赏两个部分(上篇外国美术鉴赏由陈芳撰写,下篇中国美术鉴赏由杨乐撰写),旨在结合历史背景对具体作品进行分析,培养大学生的审美趣味,提高艺术素质。本书渴望成为大家欣赏艺术作品的向导,帮助大家真正读懂作品。对于普通学习者来说,由于不了解艺术语言,对艺术作品深层次的理解往往会遇到障碍。要突破这个障碍,就不能仅仅停留在"看"上,而是要逐字逐句地阅读,了解上下文的关系,搞清它们的所指和含义。这样便会发现:随着知识的增加,每读一次都会有新的体验。同样一幅艺术作品,在不同人的眼里,存在相去甚远的境界。同样一个人,在不同时间欣赏同一作品,会产生迥然不同的感觉。这都说明:欣赏艺术作品是无止境的,需要丰厚的知识积累作为背景支持。

时间的流逝并没有让经典作品的魅力消退。对它们来说,时间只是放在天平另一端的砝码,越增加越可以显现出名作的分量。为了更好地帮助大家读懂名作,我们把复杂的术语转换成通俗易懂的语言,将经过提炼的思考融入到对事实的叙述中,尽可能全面、深入地将艺术作品涉及的重要问题娓娓道来,其中包括对作品产生背景的梳理,对内容、技法的分析。

在国外访问时,我们带着羡慕的眼光看着一群群孩子在美术教师的带领下参观卢浮宫的作品时,不由得心动。这么小的孩子就在大师的作品前流连,认真聆听老师的讲解,有的还在临摹。他们长大以后不一定学习艺术专业,可这种艺术熏陶对他们的成长是多么重要啊!国内缺少这样的教育环节,往往到大学以后再接受艺术教育。这虽然有点晚,可"亡羊补牢,未为迟也"。倘若本书能成为开启学生心灵的艺术之窗,让他们时时感受到生命欢跃的轨迹,我们的愿望就达到了。因为这个世界不是缺少美,而是缺少发现美的眼睛……

上篇 外国美术鉴赏

WAIGUO MEISHU JIANSHANG

第一讲
远古的呼唤——原始美术、古埃及美术

我们的外国美术之旅从哪里开始呢?有几个问题正等着我们:人类从什么时候开始创造艺术作品?他们为什么创造这些艺术作品?这些作品看起来是什么样的形式?这是美术史的开端必须回答的问题。一位考古学家的发现解开了我们的疑惑,将我们的视线拉到距今几万年前的远古时代……

一、原始美术

19世纪末,考古学家唐·马塞利诺(Don Marcelino)带着他5岁的女儿在西班牙阿尔塔米拉洞窟考察。无意中,他的女儿发现洞窟顶部画有硕大的野牛(图1-1)及其他动物。这位考古学家断定,这是欧洲史前的洞窟壁画。他激动地把这个发现公之于众,但人们对其真实性产生怀疑。这些壁画颜色如新,相当写实,让人难以相信这是距今一万多年前的作品。随着法国南部的拉斯科①等洞窟的不断发现,逐步证实了这些原始艺术作品的真实性。它们犹如远古的呼唤,唤醒了我们沉睡的记忆,将辉煌的史前艺术原原本本地展现在我们眼前。

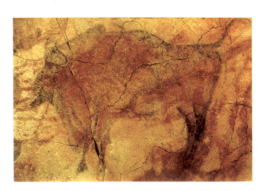

图1-1 西班牙阿尔塔米拉洞窟的野牛
旧石器时代 长195 cm

席勒说:"啊,人类,只有你才有艺术",此话不假。距今34 000年的现代智人(即克罗马农人),与我们具有同样的身体结构和思维方式,是他们创造了欧洲最早的"艺术作品"——旧石器时代晚期的壁画、雕塑。这些史前的洞窟艺术主要分布在法国南部和西班牙北部。从文化上可以分为四个时期,每个时期具有不同的艺术形式。

1. 奥瑞纳时期(距今34 000—30 000年)

当时的人们已经制作象牙小珠子和动物像。在德国福格尔赫德发现的半打象牙制作的猛犸象和马的像,在法国西南部的阿布里·布朗夏尔洞发现的小骨笛,使我们对欧洲文明起

① 1940年,一群男孩的狗跑到拉斯科洞窟里面。在追踪狗的过程中,男孩们偶然发现了藏在很深处的壁画。

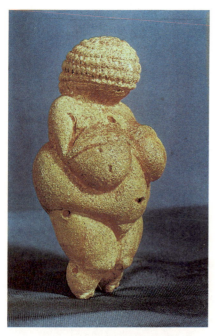

图1-2 威冷道夫的维纳斯
旧石器时代 石灰石 高11.5 cm
维也纳自然史博物馆

源之早不得不由衷地叹服！遥想中国先民能与之匹敌的最早的艺术作品恐怕是一万八千年前的山顶洞人琢磨精细的串饰，但时间上晚了一万多年。而距今三万多年前的洞窟艺术遗迹，在我们的大地上还没有发现。因此，当我们沾沾自喜于中华民族历史如何悠久之时，最好还是斟酌一番。我们的特点应该是五千年文明史没有间断，这在全世界是独一无二的。虽然中国早期的艺术遗迹没有欧洲那么远古，但丝毫无损于中国后来的艺术居于世界之林的独特魅力。

2. 格拉维特时期（距今 30 000—22 000 年）

此时最有代表性的作品是女性雕像。这些雕像没有面部的细节刻画，用黏土、象牙或方解石制作，我们称为维纳斯（venus）。最著名的作品是威冷道夫的维纳斯（图1-2）。她的胸部和臀部很夸张，头发刻画得很整体、很抽象，不见面部的五官特征。说她远古，却很现代。洋溢在她身上的原始生命力，给20世纪的艺术家诸多启迪。这些小雕像不大，在几厘米到十几厘米之间，人们可以带着到处走。她们的用途是什么呢？以前普遍认为这是欧洲的女性生殖崇拜，现在持这种观点的人较少，大部分学者认为这是史前先民的护身符。格拉维特时期的一些洞窟内还发现了大量手印（图1-3）。如法国比利牛斯的加尔加遗址发现200多个手印，每个手印不一样，都非常写实，有喷绘效果。

考古学家推测：原始先民把手放在窟壁上，然后用骨管把颜料吹上去，手拿开后，手印的形就出来了。据他们分析，这些手印可能是史前先民举行成年仪式而留下的。

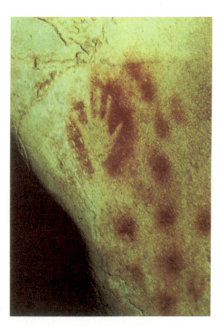

图1-3 手印
旧石器时代 法国加尔加洞窟

3. 棱鲁特时期（距今 22 000—18 000 年）

少量的洞窟壁画开始出现，但更有代表性的是浅浮雕。在夏朗德地区的罗克·德·塞尔遗址中，大量的野牛、马、驯鹿、山羊和人的浮雕形象出现在岩石上。有些野猪的浮雕像凸出岩壁 15 厘米左右，可谓高浮雕。野猪的造型相对准确，眼神刻画生动细致，称得上欧洲早期写实艺术的典范。

4. 马格德林时期（距今 18 000—11 000 年）

这是洞窟壁画的时代，目前发现的洞窟壁画 80% 属于这段时期。壁画的内容有野牛（图 1-4）、野猪、马、象、鹿等动物，形体硕大，长几米。有的表现动物奔跑时的情景，有的表现动物与人搏斗被刺伤的场面……由于这些动物往往画在人们难以进入的地下洞窟很深很暗的窟壁和窟顶，因此，纯粹为装饰目的而绘的可能性较小，应该是为了某种巫术宗教目的而画。

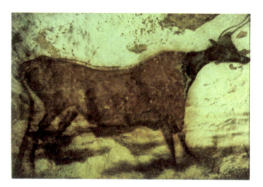

图 1-4　法国拉斯科洞窟的野牛
旧石器时代　长 280 cm

据现在发现的一些欧洲大型狩猎聚集地的遗迹看，原始先民进行狩猎以前，要举行非常隆重的仪式，不仅狂舞和欢歌，而且进入洞窟，画上各种动物的形象。他们认为，狩猎前将这些动物画在洞窟里，真正狩猎时就能捕获它们。从目前的考古发现来看，洞窟壁画中的动物虽然很写实，不同地域的表现技法却不尽相同，有的上色平涂，有的采用线描，有的居然表现明暗关系和动物的体积感，风格截然不同。绘画的颜料主要采用研磨成粉末的红、棕、黄等矿物质颜料，黑色是用烧过的木炭绘制。有时，颜料中还要调进动物的油脂和血液。绘画的工具是兽骨、芦苇秆、鬃毛、树枝等手边能寻找到的材料。看着这些绘制精美的硕大动物，我们不仅检阅了原始先民的绘画天赋，而且认识到欧洲美术从源头上就显示出写实的传统。

从这些旧石器时代的艺术作品来看（虽然他们并不称之为艺术品，也不是为艺术的目的而创作），人类早期的创作有一个从三维空间（雕塑）逐渐向二维空间（壁画）的转变，这可能昭示出一个规律：在二维平面上表现三维空间的形体比直接用材料塑造三维空间的形体难度更大一些，因为它出现得相对晚一点，把握起来也没有那么直观。当然，原始先民在绘画时还不懂透视规律（绘画中的透视规律到古希腊时期才被人们掌握），但他们已经尝试着

去做，试图用透视关系和明暗调子表现一些动物的体积感。应该说，这是非常了不起的创举。

我们不禁会问：这些"画家"既不懂透视，也不懂调子，为什么能画出比例合度、结构相对准确的动物形象呢？这就涉及文明的形式。一个奇怪的现象是：以上所谈的洞窟壁画都是在旧石器时代的狩猎和畜牧文化地域出现的，以农耕文化为主的地区（如中国、日本）没有发现过类似欧洲的洞窟壁画。即使在欧洲的新石器时代（以农耕文化为主）出现的壁画，也不如旧石器时代的写实。农耕文化是种子栽培文化，关注的是土地，或者说把土地当作子宫，出现很多地母神的艺术作品。而狩猎和畜牧文化的特征是：先民们长期驻足观察动物，从而训练出一双准确把握动物形体的眼睛。这是"画家"的眼睛，它开启了欧洲写实绘画的传统。然而，欧洲艺术未来的辉煌还得益于他们找到了另外一所学校——埃及。

二、古埃及法老的陵墓

埃及有句谚语："喝过尼罗河水的人将再次到达埃及。"这似乎向我们昭示：尼罗河这条绿色生命带孕育的埃及文明多么富有魅力，它引领你一次又一次地感受无穷无尽的永恒和神秘。无疑，金黄色沙漠中的金字塔是神秘中的神秘，直到今天还有无数困扰考古学家的疑虑。有人说，金字塔里有一种特殊的气体可以致命；有人说，金字塔里有看不见的射线与宇宙相通，对人有害；甚至有人认为，金字塔是外星人的作品。关于金字塔的研究、猜想和传说还在继续，更增加了金字塔的神秘……

在古埃及人的观念中，人死后灵魂不灭。法老是神在人间的代表，死后自然还要像生前一样享有至高无上的庄严地位和荣华富贵。于是，他们将法老的尸体做成防腐的木乃伊，躺在石头建造的金字塔陵墓中。法老的灵魂也就有了永久的安息之地。最著名的金字塔是吉萨金字塔群的胡佛、哈佛拉和门卡夫拉祖孙三人的金字塔。其中，胡佛金字塔最高，塔高 146.6 米（现为 136.5 米，4 600 年的光阴流逝已使它降低了约 10 米），基座四边各长 233 米，整个金字塔由 230 万块 2.5 吨重的石头垒成。哈佛拉的金字塔比他父亲的矮了 3 米，但前面多了狮身人面像（图 1-5），它是

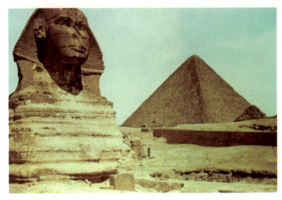

图 1-5 狮身人面像
第四王朝

埃及最大、最古老的室外雕像,长57米,面部5米,耳朵就有2米,鼻子据说是被拿破仑的士兵当靶子打掉的。关于建造狮身人面像的目的,是无人知晓的永恒秘密。门卡夫拉的金字塔相对来说矮一点,也有66米高。

三座如此高大的金字塔在没有机械设备的情况下,是如何切割整齐和安放上去的? 这成为困扰考古学家的问题。比较可信的解释是用"掩土法",即用土将已建的下层掩埋,筑成运送的大坡道,再把巨石置于木橇上,在劳动的号子声中众多奴隶奋力向前拖拉,一个奴隶向坡道的撬槽倒润滑油。这样,石块就放置到预定的位置。建造金字塔的石块切割得非常整齐,尺寸准确无误;石块之间未用任何黏合物,却严丝合缝,插不进一块小刀片。因此,有科学家认为,这些标准的石块是人工浇注而成的,因为在石块里面居然发现了人的头发,但它到底是怎样的人工材料则不得而知。据说建塔之初,石块的表面覆盖了一层20厘米厚的磨光红花岗岩装饰板,将金字塔的表面封闭成平面。如今,这些装饰板大多剥落。当太阳的余晖洒在这高旷跌宕的沙漠莽原时,三座著名的金字塔(图1-6)聚合为铅灰色的大山,映着远处的驼队如小虫般蠕动,壮观而富有诗意……

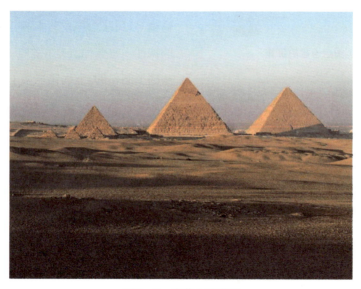

图1-6　吉萨金字塔群

帝王山谷是一个法老陵墓云集的地方,其中60多座陵墓已被盗掘一空,只有第十八王朝的法老图坦卡蒙(Tutankhamen)的陵墓发掘时还保存得相当完好。这座帝王山谷最小的陵墓发掘于1922年,出土了震惊世界的精美艺术品,举世闻名。图坦卡蒙陵墓始终笼罩着神秘的色彩。据说,在凿开墓道封口时,美国考古学家迈斯倒下了,600多公里外的开罗无故地

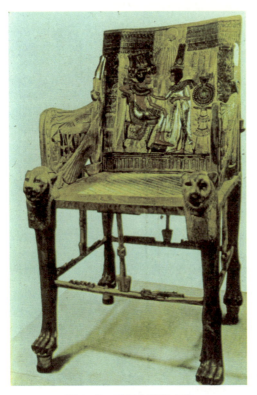

图1-7 图坦卡蒙的宝座

全城停电。当年人们进入墓室,看见门的上沿有一符咒:"谁侵扰图坦卡蒙法老的安息,必死。"资助这次发掘的英国贵族卡纳芳,当时住在开罗医院,不久即离开人世。最早发现此墓和指导墓葬文物出土和整理的考古学家卡特虽然保全了生命,但其爱鸟突然被蛇咬死,似为主人替罪。数年内,参与发掘的20人中有13人相继死去,成为全世界的疑案。[①] 也许图坦卡蒙墓门上的符咒挡住了盗墓贼的野心,却没有阻挡考古学家追求真理的决心。他们用生命换来了世人皆惊的艺术品的重见天日,让我们对几千年前的埃及艺术有了感性和直观的认识。

图坦卡蒙的宝座(图1-7)、黄金面具、宝物箱等,反映了埃及艺术制作精美、装饰性强的特征。黄金面具是在图坦卡蒙脸上翻模的基础上制作的,上面镶嵌宝石,法老装束的固定模式头巾、假须都相当完整,显现法老面容的清秀。应该说,这是价值连城的黄金面具。图坦卡蒙的宝座椅背上的形象可以见出第十八王朝现实主义美术风格改革的痕迹。法老和王后亲密无间、恬静安逸的家庭生活气氛跃入眼帘,生气盈盈,丝毫没有死亡的气象。埃及人视死如生的观念得到了较好的体现。法老和王后的姿态都没有沿袭以前的正面律,显得非常随意轻松。王后的手轻抚着法老的肩膀,情意融融。我们仿佛听到他们交谈的话语。太阳如金球一般,正伸手向他们赐福,愿他们的家庭生活美满而惬意。法老和王后头上的高冠、宽大的项链、华丽的裙子、手镯和脚链,无不反映出埃及服饰典雅、高贵和精致的特征。他们不仅喜欢佩戴首饰,而且擅长做首饰。黄金、宝石、琉璃和釉陶在他们的首饰设计中搭配得和谐完美,是今天首饰设计学习的典范。王后长裙的中袖,与当今的流行趋势吻合。可以看出,今天的服装设计师注重从埃及服饰中吸取精华,因为埃及女性的服饰是非常优雅和现代的。了解了这一点,我们就不会为全世界正在流行的吊带裙、中袖和紧身长裙而感到惊

① 唐小禾著:《重返埃及》,湖南美术出版社1996年版,第176、177页。

诧了,这都是古埃及女性的着装时尚。

三、古埃及雕塑和壁画

古埃及雕塑和壁画主要位于墓室中,是为陵墓服务的,可谓建筑、雕塑和壁画三位一体。墓室中,石质的法老雕像较多。除了显示法老的永恒,还便于法老的灵魂归附时能顺利地找到其住所。石雕像的眼睛多用水晶制作,眼睑用枕木制作,这样,眼睛炯炯有神。雕像大多遵循正面律,即头侧,眼正,身侧,肩正,脚侧,左脚向前迈半步。无疑,这样的人看起来扁平而扭曲,很不自然。不要以为古埃及人长得就是这样,他们只是用所理解的关于人的知识而不是所看到的人的形象来造型。哪个角度能最好地表现对象的结构,就选择哪个角度表现。眼睛、肩、膝盖的正面最能体现结构,所以选择正面。头、脚的侧面更能体现其结构,所以选择侧面。这样,观察起来没有统一固定的视角。一个人的形象的塑造是由多视角观察的结果拼组在一起的。如果说中国艺术描绘他们所感觉到的,希腊艺术描绘他们所看到的,那么,埃及艺术则描绘他们头脑中所知道的。埃及雕塑中比较有代表性的雕像有赫亚尔肖像(图1-8)。这是木板上的浮雕,表现一个宫廷建筑师的形象。他手上拿的工具和上面的象形文字①表明了他的身份,对他的头部、眼睛、身体的描绘基本符合正面律。

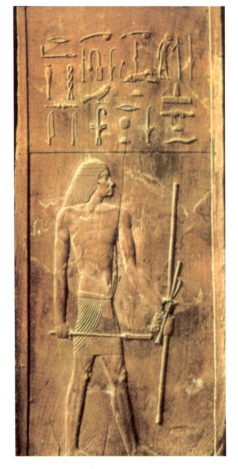

图1-8 赫亚尔肖像
第三王朝 木雕 高115 cm
开罗埃及博物馆

① 象形文字是古埃及的文字,它的破译是法国语言学家商博良(1790—1832)的成就。他根据拿破仑的一位军官发现的古埃及残碑——罗塞塔碑上用象形文字和希腊文刻写的同一文本,花费十几年的时间破解了古埃及的象形文字,这对研究古埃及的文明具有里程碑的意义。

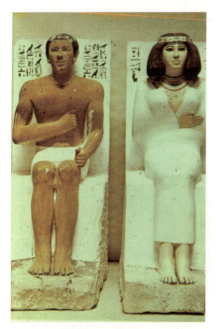

图1-9 《拉荷切普王子和王后坐像》
第四王朝 石灰岩、着色
男像高120 cm、女像高118 cm
开罗埃及博物馆

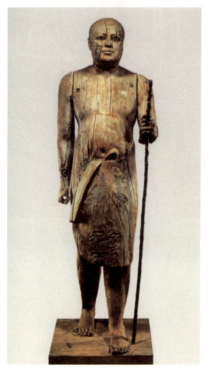

图1-10 《村长像》
第五王朝 高110 cm 开罗埃及博物馆

《拉荷切普王子和王后坐像》(图1-9),是古王国时期第四王朝的著名雕像。王子体魄强健,性格机智多疑,两眼凝视远方。王后脸颊丰满,双唇厚实,线条柔和,体形优美,身着埃及贵族女性常常穿着的白色长裙,裙子恰到好处地贴在肩膀上,配上宽大的项圈,突显王后优雅而含蓄的气质。王子褐黄色的皮肤与王后白色的皮肤形成鲜明的对比,反映了埃及刻画男性与女性皮肤时的普遍规律。

《村长像》(图1-10)是古王国时期写实主义的代表作品。据说发掘出土时,一个村民大声喧哗:这不是我们的村长吗!此像由此而得名。实际上,《村长像》描绘的是王子卡柏尔拄杖而立的形象。王子是分管水利工程的,他常常拄杖到农村巡视。这件30多厘米高的木雕作品相当写实,突破了埃及艺术正面律的局限,充分表现王子身体各部分的肌肉和胸、腹部的交界线,观众一眼能感觉到,这是一个稍稍发福的中年人。他的脸部刻画也非常生动:圆脸,小鼻子,双目炯炯有神,面部略带微笑。尤其是这笑容,在埃及艺术中是非常难得的。

第十八王朝的法老阿赫拉顿是埃及现实主义美术风格的革新者。他不再欣赏埃及艺术几千年一成不变的正面律,要求艺术家如实地表现对象。他将宫殿搬到阿玛尔那,带了一批艺术家进行现实主义风格的创作,留下了大量的作品。其中,阿赫拉顿和他的妻子纳菲尔提提的雕像最为著名。阿赫拉顿的雕像(图1-11)真实地反映了这位法老的外貌:长长的脸,清瘦的面容,线条柔和的厚嘴唇,以及中部崛起的大肚皮,表现出阿赫拉顿哲学家的气质。被称为埃及最美的女人之一的纳菲尔提提,据说很喜

做模特。目前已发现20多尊她的雕像。其中一尊石灰岩头像(图1-12)准确地表现了这位东方美人的容貌特征:清秀的面容,纤巧精致的五官,夸张细长的脖子与头部几乎成90度,曲线却很优美。看,一个端庄典雅的王后形象映入我们的眼帘。

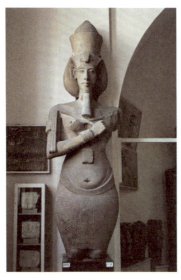

图1-11　阿赫拉顿的雕像
第十八王朝

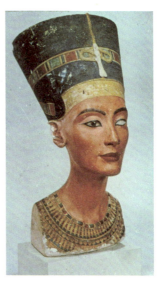

图1-12　纳菲尔提提雕像
第十八王朝　石灰岩　高48 cm
柏林埃及博物馆

埃及壁画主要为墓室壁画,内容多表现墓主生前奢侈豪华的生活以及仆人们从事耕牧劳动或歌舞表演的场面,也有表现法老或公主向神供奉祭物的场景(图1-13)。所有的壁画都是绘画与象形文字的结合,图文并茂地向人们解释着什么。人物按照身份等级有着大小之别,往往分层布置,呈现平面剪影式的效果。这些特征与中国战国时期一些青铜器的装饰类似,可以看出东方专制社会在艺术形式上的共性。埃及壁画中常见三人一组的

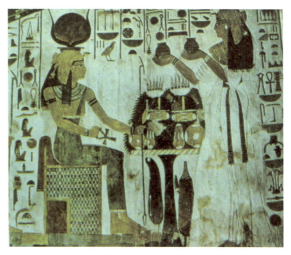

图1-13　尼弗里塔里王后向哈托尔女神献贡
第十九王朝　着色浮雕

形象,其中两人的姿态相同,另外一个不同,这符合统一中有变化的形式美法则。第四王朝的壁画《六雁群》(图1-14),三只一组,非常写实地刻画了对象的特征,构图上也体现了统一中有变化的规律。其表现技法与中国的工笔画相似,但这是距今4千多年前的作品,比中国的工笔画要早得多。二者之间是否存在继承的关系,目前还不得而知。

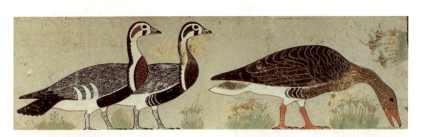

图1-14 《六雁群》(局部)
第四王朝 墓室壁画 全长24 cm×100 cm 开罗埃及博物馆

埃及的艺术神秘而伟大,正如希腊历史学家希罗多德所说,她是尼罗河的赐予。流经千里的尼罗河是蓝色的,有着不可言喻的自然美。她宠辱不惊,伟大而肃穆,宛如埃及艺术呈现的历史壮阔感。

第二讲
高贵的单纯　静穆的伟大——古希腊美术

蔚蓝的天空,湛蓝的大海,满山的石头和随风摇动的橄榄树,勾画出我们对地中海南端的古希腊的印象。这块神奇的乐土曾是宙斯、阿波罗、雅典娜、阿芙罗底特等众神的伊甸园,也是今天高度发达的欧洲文明的摇篮。西方学者说:"在古代世界的所有民族中,其文化最能鲜明地反映出西方精神的楷模者是希腊人,没有其他民族曾对自由,至少是为其本身,有过如此炽烈的热心,或对人类成就的高洁,有过如此坚定的信仰。"

古希腊艺术之所以能取得如此辉煌的成就,原因是多方面的。它位于地中海沿岸,气候温和,风景优美,土地相对贫瘠,人们享受着眼睛的愉悦而不是口腹之欲。这样,滋养了希腊人发现美的眼睛,培养了希腊人的艺术气质,使他们的才气超过骨气。暖和的海风,优美的景观,使希腊人爱好户外活动和锻炼。希腊人美丽强健的身体,为雕塑提供了良好的模特。满山遍野的石头为雕塑准备了丰富的材料。希腊神话为艺术题材提供了取之不尽的源泉。沿海的优势,多民族的混合,使希腊人见多识广,聪明伶俐,求知欲极强。他们在透视、解剖领域取得的成绩,使雕塑和绘画技法得到突飞猛进的发展,解决了如何真实地表现对象这个问题。民主城邦制的政治制度为艺术家提供了自由的创作氛围。此外,哲学家的美学理论对艺术家的创作起到了指导作用。苏格拉底曾说:描绘人最重要的是面部的神情,表现人的神情最重要的是刻画眼睛。可以说,多方面的原因使公元前5世纪的古希腊艺术达到了难以企及的高峰。然而,任何高峰的到来少不了前面的酝酿期,辉煌的古希腊艺术也是从一个序曲——克里特和迈锡尼的文明开始的……

一、古希腊美术的序曲

"葡萄色海洋的正中央,有一座四面环海的美丽岛屿——克里特岛……其中有一个克诺索斯宫殿(也称为米诺斯宫殿或迷宫),米诺斯王君临此地……"这是荷马在《奥德赛》中歌颂的克里特岛。克里特是希腊最大的岛屿(图2-1),位居地中海的中央,在爱琴海诸岛中居于统治地位。有关克里

图2-1　克里特岛

图 2-2 伊凡斯的雕像

图 2-3 米诺斯宫殿的遗迹

图 2-4 巴黎女郎
公元前 1500—前 1450 年
克里特伊拉克利翁博物馆

特的人种,一直是困扰人类学家的难题。他们或许是来自地中海沿岸的混合人种。克里特的文明发源很早,公元前 6000 年已经有了文明的遗迹,公元前 3000 年具有成熟的文明形式,公元前 1600 年左右达到高峰,后经火山爆发和外族入侵,高度的文明几乎摧毁殆尽。20 世纪初期的英国考古学家伊凡斯(图 2-2),又将它神采奕奕地召唤到了我们眼前,一个传说中的"迷宫"——米诺斯宫殿(图 2-3)真实地展现在人们面前。

在此出土的壁画、雕塑和陶瓶,使我们看到这个靠海为生的民族非常喜欢表现他们熟悉的海洋动植物,海豚、章鱼、萱草常常出现在壁画和陶瓶上。其线条流畅,图像写实,让人难以想象这是几千年前的作品。一些表现祭祀和神话题材的壁画,时常充满生活气息,反映了克里特人乐观、开朗的性格。表现人物的技法虽然留有古埃及正面律的遗迹,但脸上的笑容是古埃及艺术所不具备的(图 2-4),其自由、欢乐的情调洋溢在整个画面上。克里特的鸟首陶瓶(图 2-5)造型模仿鸟的头部,生动可爱。一个陶篮(图 2-6)模仿植物编织篮子的造型,篮身满饰"双钺"图案。钺由斧子变化而来,逐渐上升为武器,后来作为权力的象征。据说"双钺"是米诺斯宫殿的标志。古代中国同样以钺作为权力的象征,与克里特的双钺不同的是采用单钺。克里特的政治制度也是民主的,考古学家已经发掘的公民大会的建筑遗址,即是民主城邦制的佐证。我们可以想象民主城邦制曾经带给克里特人快乐祥和的生活。东西方艺术的差异,通过克里特和埃及的比较已见出分晓。克里特艺术摆脱了埃

第二讲
高贵的单纯　静穆的伟大——古希腊美术

图 2-5　鸟首陶瓶
公元前 1900—前 1700 年　高 27 cm

图 2-6　陶篮
约公元前 1500 年　高 28 cm

及艺术的威严、神秘和刻板,逐渐走向理性和自由。

爱琴海上的昔拉克地群岛属于克里特的管辖范围,但其艺术风格却有自己的特色。从这些小岛上出土的雕塑(图2-7),看起来如此现代,仿佛 20 世纪的雕塑作品。他的鼻子是抽象的几何形,眼睛好像是刀刻的一条缝,怪异的头形让人怀疑这是艺术家故意的变形。雕像的表面最初都上色,时间的流逝使这些色彩大多剥落。20 世纪的艺术家对古代作品的模仿和借鉴,由此可见一斑。

迈锡尼是希腊另外一个重要的城邦,其人种属印欧语系人种。公元前2000 年,他们从多瑙河等北部大批向南迁徙,在希腊本土定居下来,公元前 17世纪,他们在与克里特的交往和战争中,吸收克里特文明,逐渐形成自己的文化

图 2-7　弹竖琴的男子
公元前 2500—前 1900 年　云石　高 21.5 cm
基克拉迪群岛出土

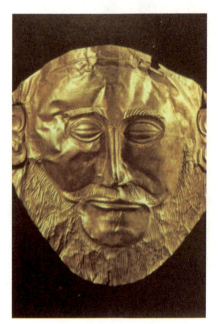

图 2-8 阿伽门农王的面具
公元前 1580—前 1500 年 高 30.3 cm
迈锡尼出土

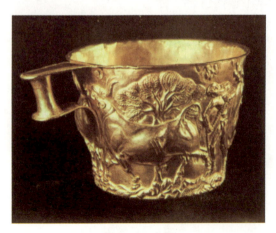

图 2-9 金杯
约公元前 1500 年 口径 10.8 cm
雅典国家美术馆

特色,即迈锡尼文明,其文明圈包括迈锡尼、亚各斯、雅典等。被称为满地黄金的迈锡尼,今天留给我们的只是拥有著名狮子门的废墟,但德国考古学家施里曼在这片废墟上发掘了阿伽门农王的陵墓,并出土了阿伽门农王的面具(图2-8)。这个面具是从死者脸上翻模后制作的,与阿伽门农的形象一致。阿伽门农勇猛、刚毅,为了夺回被帕里斯王子拐骗到特洛伊的希腊美女海伦,带领希腊人与特洛伊人打了十年的仗,最后用木马计攻下了特洛伊城。这便是大家熟知的荷马史诗的内容。我们不敢相信两个国家为了一个美女进行十年的战争。然而,荷马史诗中提到:当特洛伊年长的元老们看见海伦在城墙上走过时,他们异口同声地说:这十年的仗打得值得!荷马史诗采用隐喻手法来描绘海伦的美丽,比直接描述更令人信服。

此外,陵墓里出土的金杯(图2-9)也与荷马史诗中描述的造型和装饰吻合。施里曼找到特洛伊的遗址后,又发现了阿伽门农的陵墓,这对西方世界来说,是一个巨大的惊叹号!多年来,人们一直以为荷马史诗的内容是神话传说,子虚乌有。现在,施里曼说:荷马史诗里的内容真真切切,希腊和特洛伊确实为了海伦打了十年的仗。为了使人们相信他的考古发现,施里曼还让他的希腊妻子戴上出土的黄金首饰,拍照后发表在报纸上。这样,施里曼的"海伦后"验证了遥远古代发生的真实故事。

克里特和迈锡尼虽然都是希腊的重要城邦，由于人种不同、地理位置不同等因素，他们的艺术具有不同的风格。克里特和迈锡尼文化艺术的融合为尔后的希腊艺术奠定了良好的基础，再融合后来从北方入侵的多利安人的艺术，即形成了我们今天所说的古希腊艺术的基本形式。

二、古希腊雕塑

常常听到这样的话语：西方雕塑界有了米开朗基罗、罗丹，还是无法超越古希腊雕塑。言外之意，古希腊雕塑具有永恒的魅力。然而，古希腊雕塑具有永恒魅力的原因何在呢？其源头应该追溯到古希腊的艺术精神，这便是太阳神阿波罗和酒神狄奥尼索斯精神的和谐与平衡。古希腊的神庙常常供奉着两尊最重要的神——太阳神阿波罗和酒神狄奥尼索斯。阿波罗是智慧、理性的象征，对阿波罗的崇拜反映了希腊人的理性，正如德尔斐神庙中的两句格言所说："知己"、"勿过"。这种理性的精神，使希腊人不断探索宇宙和人类的奥秘，了解透视、解剖的规律，并亲自解剖尸体。这样，希腊人仅仅用了几百年的时间，就改变了埃及雕塑几千年不变的法则，使人体雕塑的结构准确无误，与真人的形象完全吻合。

酒神狄奥尼索斯代表了希腊艺术精神的内在力量。酒神崇拜是希腊人保存并恢复人类远古时代最原始的存在性的"自由"的一种方式，其"出神"、"入化"是希腊人难得的一种自由、放纵状态。酒神狄奥尼索斯在性质上属于古老的农业文化中的地神，其死亡——复活的主题证明他是生殖力崇拜的植物神，他的象征物是 Phallus（阳物）。后因葡萄成为希腊的主要作物，葡萄的主要功用——酿酒使这个植物神冠上酒神的称号。酒神崇拜的祭祀仪式，由女信徒列队举着男性生殖器的偶像，在黑夜里打着火把爬到山上举行；还要撕开一头野兽并生吃它的肉，重演巨人族撕裂并吃掉狄奥尼索斯的故事。此时，她们可以为所欲为，百无禁忌。人们如痴、如醉、如狂的行为，使祭祀仪式显得神秘而狂热，表现了人性本能的放荡不羁。正因为有了酒神的崇拜，古希腊才能将男性人体表现得那么自然、完美和动人，面对男性裸体丝毫没有羞怯感。

然而，尼采在《悲剧的诞生》中曾指出：阿波罗的理性精神和酒神的自由狂放似乎是不可调和的，但古希腊艺术却使这两种精神和谐统一，或许这才是古希腊雕塑难以企及的原因。今天，许多西方国家的艺术或者在理性，或者在自由方面，超过了古希腊。可他们面临的困惑是难以将这两种因素平衡，以至于陷入自己制造的麻烦和困境。他们普遍意识到，只有回到古希腊这个轴心时期[①]去寻找动力，才能解决这个困境。

[①] 德国哲学家雅斯贝尔斯将古希腊所处的时期称为人类历史发展的轴心时期，是非常关键的时期。此时，中国出现了老子、孔子等一批先哲。印度是佛陀诞生的时代。希腊是苏格拉底、柏拉图、亚里士多德穿着长袍带着大众散步的时代。也就是说，东西方在此时出现的一批先哲提出的学说，直到今天还规范着人们的行为模式。

古希腊雕塑大多为宗教目的服务，用来装饰庙宇。许多神像安置在内殿里，作为祭礼雕像。按照希腊人的观点，神是最智慧、最美丽、最勇敢的不死之人。所以，他们雕刻神像时都是用人的形象来表现，所谓"神人同形同性"。除了神像，希腊还有一些为著名人物所雕的纪念像。其中既有著名政治家、哲学家、剧作家的雕像，又有奥林匹克运动会上载誉而归的运动员的雕像（这些运动员往往是某城邦的富翁，代表自己的城邦参加运动会，并非普通意义上的竞技运动员）。古希腊雕塑以石雕和青铜雕塑居多，雕塑表面都上色。由于年代久远，雕像的颜色已剥落，留下些许遗憾。另外，大部分希腊雕像在中世纪时已经被基督徒当作异教的神像而摧毁。今天我们所见的希腊雕塑，主要是罗马时期的复制品。诚然，古罗马的复制品是难以与古希腊雕塑原作媲美的，只能让我们隐约窥见古希腊雕塑的风貌，一些重要信息的丢失是不可避免的。虽然如此，我们还是能感受到古希腊雕塑的无限魅力。如果结合时间和风格进行讨论，可以将古希腊雕塑分为以下三个时期。

1. 古风时期（约公元前680年—前480年）

图 2-10　库罗斯男像

古风时期的希腊雕塑主要沿袭古埃及的风格，按照正面律塑造对象，但与古埃及雕像的威严、呆板相比，略为生动一些。希腊人虽然继承埃及的技法，但充分认识到埃及艺术的程式化，以及与真人形象的不符合。理性使他们勇于探索人体结构，通过仔细描绘肌肉和骨骼来表现人物的体积感。虽然还不能做到完美无缺，但雕像的结构越来越准确，不断接近现实生活中的人。从古风时期的大量男像的发展演变能清楚地看出这一点（图2-10、图2-11、图2-12），这些雕像看起来体积感越来越强，肌肉越来越发达，人体结构越来越可信，发型的样式也逐渐脱离埃及的模式。这样的男像一般放置在死者的墓前，被称为库罗斯。至于他们的用途，直到今天仍有争议。有人认为是死者的肖像，有人认为是太阳神阿波罗的神像。古风时期女像最有名的是15尊埋在雅典卫城下面的少女全身像。希波战争期间，雅典人为了防止波斯人破坏这些雕像而将她们埋在卫城底下。今天，这些女像的发掘出土，再现了古风晚期的艺术风格。她们姿态优美，服饰华丽，身体结构基本准确，已经接近古典时期的审

美趣味(图2-13)。有的女像为了表现脸上的表情,出现了一种程式化的笑容,笑得有点僵硬,不太自然,而且不同的人笑容一样,我们将这种笑容称为"古风的微笑"(图2-14)。

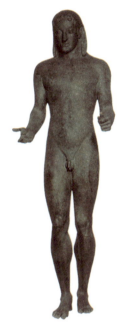

图2-11 库罗斯男像

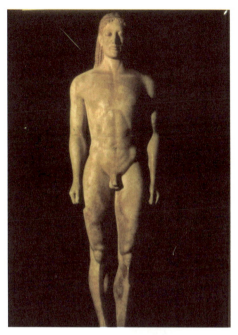

图2-12 库罗斯男像

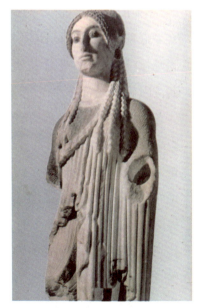

图2-13 古风时期的少女像
公元前530年 云石 高121 cm
雅典考古博物馆

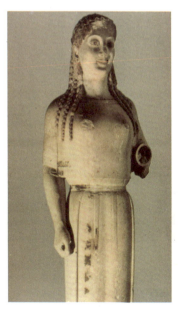

图2-14 带有古风微笑的少女像
约公元前590年 云石 高218 cm
德尔菲博物馆 德尔菲出土

2. 古典时期（约公元前 480 年—前 330 年）

古典时期是希腊雕塑艺术的高峰时期，其雕塑常常被称为雕塑史上难以企及的范本。从技巧上看，此时已经对人体结构了如指掌，无论多么复杂的动态，都能被雕刻家表现得准确到位，完全摆脱了古风时期的拘束和装饰性。从美学风格上看，诚如德国 18 世纪的美术史家温克尔曼(1717—1768)(图 2-15)所云：高贵的单纯和静穆的伟大，即古典时期的雕塑具有一种庄严、神圣和单纯的美。用亚里士多德的话说，神的美丽犹如从井里汲出来的清泉那样纯净。这种美看起来高高在上，不可企及，因为它表现了神的不朽灵魂，给人永恒的美感。这也许是古希腊雕塑不可超越的重要原因。

图 2-15 美术史家温克尔曼

如果问到古典时期的雕塑给人印象最深的作品是什么？许多人会毫不犹豫地回答，是路德维希宝座的三面浮雕。据说出自与皮弗格拉斯同一流派的雕刻家之手。宝座的椅背上雕刻的是《维纳斯的诞生》[①](图 2-16)。爱神阿芙罗底特从海中诞生，山林水泽的仙女为她撑着遮体布，让她从水中徐徐升起。阿芙罗底特庄严、宁静，两位仙女体态婀娜，薄衣透体，虽然缺失了头部，丝毫无损于她们的妩媚。这种连续凹槽凿刻法雕出的衣褶，具有中国古代所说的"曹衣出水"的效果，更显女性的身体曲线。当亚历山大东征时，这种技法传到了印度，随着印度的佛教传入中国，这种技法也进入中国佛教雕刻之中。其浪漫的构思，人物平静而富有节

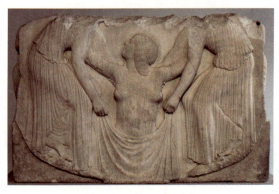

图 2-16 《维纳斯的诞生》
约公元前 460 年 云石 87 cm×143 cm
罗马国立博物馆

① 维纳斯是罗马时期对爱神的称呼，希腊人把爱神称为阿芙罗底特。今天，由于这幅作品已经拥有约定俗成的名字《维纳斯的诞生》，这里沿用之。

第二讲
高贵的单纯　静穆的伟大——古希腊美术

奏的动作以及画面具有的音乐的律动感,无不给观众留下深刻的印象。路德维希宝座两边的扶手上分别雕刻的是《吹双管笛的女子》和《焚香的女子》(图2-17)。人物神情专注,气氛庄严,女子的身体、坐垫这样柔软,仿佛不是石头所做。这是怎样的一双雕刻家的手!他赋予冰冷的石头以生命,我们似乎触摸到女子的体温,感到血液在她们身体里的流动。

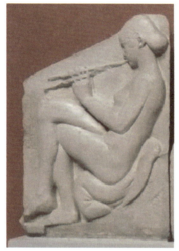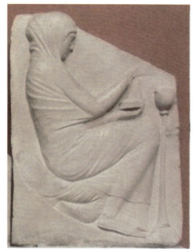

图2-17 《吹双管笛的女子》和《焚香的女子》
约公元前460年 云石 罗马国立博物馆

米隆的《掷铁饼者》(图2-18)是非常著名的古典时期的雕塑作品。雕刻家对人体骨骼和肌肉的表现,可以说是无懈可击。一个身体如此健美的男子,他运动着……甚至穿越了时空的隧道,征服着我们的心。更为可贵的是,人体的重心落在一只脚上,另一脚可以自由伸展,这改变了长期以来雕刻的直立模式。据说运动员的姿态与实际掷铁饼的动作并不吻合,但却显得非常真实。总之,作品充满动感,却又安静平衡,动静结合,时间仿佛永远停留在铁饼将要掷出去的那一瞬间!

菲狄亚斯是古典时期最著名的雕刻家,他是雅典执政官伯里克利的朋友。在重建雅典卫城时,伯里克利委托他为总设计师。他创作了卫城中的大量雕塑和装饰浮雕。他的雕塑姿态宁静,表情肃穆,神情高贵,造型准确。他是理想化的古典风格的巨擘。他的著名作品《戎装的

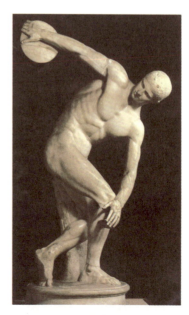

图2-18 《掷铁饼者》 米隆
原作约公元前450年
罗马时代大理石摹刻青铜
高155 cm 罗马国立美术馆

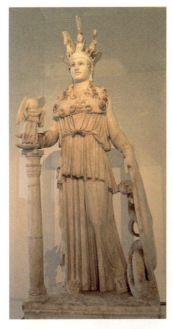

图 2-19 《戎装的雅典娜》
菲狄亚斯
原作公元前 438 年
木、金、象牙 原作高约 12 m
雅典国家博物馆

雅典娜》(图 2-19,罗马时期的复制品),置放在巴底农神庙里。这尊雕像高 12 米,用木胎包以黄金、象牙雕成。雅典娜作为雅典的保护神,身着戎装,持矛倚盾,英姿飒爽,时刻准备迎战。据说这尊雕像曾轰动一时,引来无数人参观。可惜,雕像原作现已无存。今天,我们只能看到罗马时期的复制品。

菲狄亚斯为巴底农神庙①的东西三角楣创作的高浮雕一直被视为古典时期的典范之作。18 世纪的炮火严重毁坏了这些雕塑,目前只剩下一些残片。然而,这些残片已足以令我们惊叹不已。如《命运三女神》(图 2-20),虽然头部缺损,可极富生命力的女神的身体透过薄如蝉翼的衣饰,依然使我们感到了生命的颤动。这些纤细而又繁密的衣褶随着女神的身体结构而起伏,把女神丰满的胸部和富有弹性

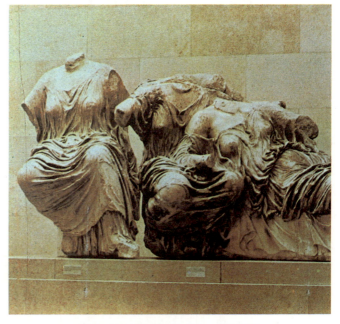

图 2-20 《命运三女神》 菲狄亚斯
公元前 447—前 432 年 云石 伦敦大英博物馆

① 巴底农神庙是雅典卫城上供奉雅典的保护神雅典娜的著名神庙。公元前 480 年,波斯人入侵雅典,卫城的建筑遭到破坏。战争结束后,雅典的执政官伯里克利委托菲迪亚斯重建,于公元前 438 年竣工。

的小腹表现得极富诱惑力。菲狄亚斯还设计了巴底农神庙的饰带浮雕,表现每4年举行一次的祭祀雅典娜的游行场面。饰带浮雕环绕整个神庙的墙裙,全长520米,高1.1米。献祭的人群从西面开始,分别从南北两面同时向东前进。包括少女队列(图2-21)、骑马队列(图2-22)、战车队列、众神、男女祭司等,近500人、100多匹马,可谓场面宏大。整个构图非常完整,富有节奏和韵律。

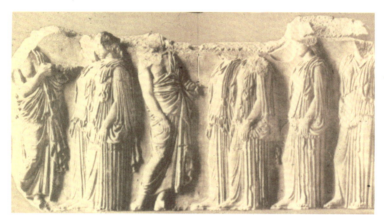

图 2-21　少女队列
公元前 447—前 432 年 云石 高 106 cm 雅典卫城

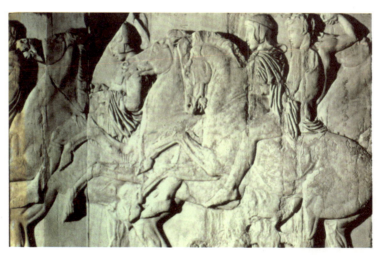

图 2-22　骑马队列
公元前 447—前 432 年 云石 高 106 cm 伦敦大英博物馆

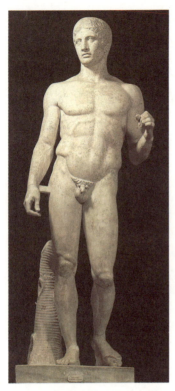

图 2-23 《持矛者》 波利克莱托斯
原作公元前 440 年
云石 高 212 cm 那不勒斯国立博物馆

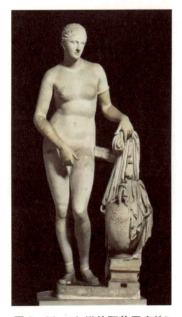

图 2-24 《入浴的阿芙罗底特》
普拉克西特列斯
原作公元前 350 年
云石 高 203.2 cm 罗马梵蒂冈美术馆

波利克莱托斯是与菲狄亚斯同时的雕刻家，也是同样伟大的雕刻家。或许由于菲狄亚斯与雅典的执政官伯里克利私交甚好，波利克莱托斯只好在雅典以外的城邦工作。他是毕达哥拉斯学派的成员，对人体比例做过深入的研究。他认为头与人体的比例为 1∶7，并撰写了《准则》一书，提出雕刻时应该遵循的一些原则。据说这本书是当时雕刻家工作时的参考依据，可惜如今失传。波利克莱托斯的雕塑，人体比例和结构应该说是非常完美的，可以与菲狄亚斯的作品媲美，有时候还略胜一筹。据载，在《阿马宗》的雕刻作品竞赛中，波利克莱托斯夺冠，菲狄亚斯屈居第二。今天，我们看到《持矛者》（图 2-23）即是他的代表作品之一，显示出结构比例上无可挑剔的准确。或许过分强调了这一点，他的作品有时不是太动人。

古典后期的代表人物是普拉克西特列斯。他的作品以柔美、抒情见长。人物姿态从容，动作平稳。其代表作品《入浴的阿芙罗底特》（图 2-24）名声远播，是古希腊第一尊全裸的女雕像。按照希腊的惯例，男像可以全裸，女像一般着衣。普拉克西特列斯为了表现全裸的女像，只好借用入浴的主题。同样的主题，普拉克西特列斯雕了两尊女像，其中一尊由于着衣被提前买走。这尊裸像《入浴的阿芙罗底特》后来被尼多斯岛购得，放在当地的神庙里，每天参观的人络绎不绝。其他城邦即使用免去尼多斯岛一年税收的条件来换取这尊雕像，尼多斯岛也不同意，他们以拥有这尊雕像而骄傲。这件作品表现了爱神准备沐浴的情景：她手拿衣服搭在陶瓶上，重心落在右脚，身体呈现出优美的曲线。女神丰满的身体、光洁的皮肤，使人难以忘记美丽的模特安娜。据说她是当时的高级妓女，与政治家、艺术家交往密切。她也是普拉克西特列斯的亲密女友，具有很高的鉴赏力。史书记载：为了庆祝她的生日，普拉克西特列斯让她到雕刻家的工作室挑选一件作品作为

生日礼物。她一下就选中了雕刻家最心爱的作品。雕刻家不得不说：除了这一件，其他的作品都行。从中，我们看到了古希腊人较高的欣赏水平。

3. 希腊化时期（约公元前330年—前100年）

亚历山大的东征将希腊文化传到埃及、波斯、印度等其他国家，称为希腊文化的泛化。文化的交流影响是双向的，其他地区的文化自然也会影响希腊的文化。因此，希腊本土的文化不可能像以前那样纯粹。我们把希腊文化与其他地区交流影响的这一时期，称为希腊化时期。

在希腊化时期，频繁的战争、社会的动荡给人们的精神投下了忧郁的阴影。古典时期理想美的模式已经不能获得人们的青睐，他们转向欣赏个性化的、情感激烈和优雅风格的作品。从某种意义上说，希腊化时期的雕刻技巧更加纯熟，风格上更加多样化，也产生了一些在美术史上非常著名的作品。被称为卢浮宫镇馆之宝之一的《断臂维纳斯》（图 2-25），即是希腊化时期的作品。她真正的名字应该是米洛岛的阿芙罗底特，雕塑家为阿格桑德罗斯。从米洛岛发现的这尊女神像，延续了古典时期"高贵的单纯和静穆的伟大"的风格。她的眼神空蒙迷离，令人神往。同时，又结合了希腊化时期善于表现动态的特征，让女神的身体略微扭转，左腿向前微伸，显得更加优雅。女像上半身光滑的皮肤与下面皱折的衣裙形成质感的对比。这尊雕像由两块石头组成，雕刻家巧妙地将石头的接缝隐藏在衣裙的接缝中，不易被人察觉。女像的断臂曾困扰考古学家，他们试图为她接上完整的手臂，可无论怎样接，雕像都不如断臂时美丽。最后，他们放弃这个想法，反而在美学上带来了一种新的风格——缺憾美。人们再也不用为维纳斯的接臂而伤脑筋了！

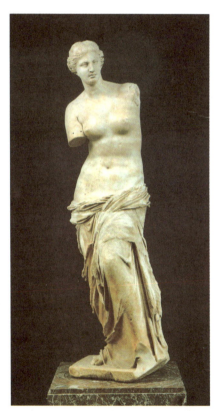

图 2-25 《断臂维纳斯》 阿格桑德罗斯
公元前 2 世纪末 云石 高 202 cm
巴黎卢浮宫

图 2-26 《萨莫雷斯的胜利女神》
公元前 200—前 190 年 云石 高 3.28 m
巴黎卢浮宫

《萨莫雷斯的胜利女神》（图 2-26）陈列在卢浮宫的楼梯转角处，有足够大的空间让你欣赏。当你上楼梯时，迎面而立是女神张开巨大的翅膀欢迎你，视觉冲击力非常强。这尊雕像是为纪念希腊人打败托勒密的海上舰队而制作的。为此，雕刻家将底座做成战舰的船头，让雕像面向大海，海风将女神的衣服吹起，衣带飘举，形成深深的皱褶。有些部位薄衣透体，让女神丰满的身体充分展现在我们眼前。胜利女神像的动感很强，虽然失去了头部，丝毫不影响对她的审美观照。从某种意义上说，更能使人情绪激昂。

《拉奥孔》（图 2-27、图 2-28）是希腊化时期又一个经典的名作，由三位雕塑家哈格桑德罗斯、波利多鲁斯和阿典诺多鲁斯共同完成。这个题材源于维吉尔的史诗《埃涅阿斯纪》。希腊人和特洛伊人为了美丽的海伦而掀起了十年的战争，但一直不能取胜，最后用木马计攻下了特洛伊城。希腊人造了一匹大木马要求送到特洛伊城内的雅典娜神庙，作为对女神的奉献。拉奥孔是特洛伊城的一位祭司，

图 2-27 《拉奥孔》 哈格桑德罗斯 波利多鲁斯
阿典诺多鲁斯
公元前 2 世纪初 云石 高 1.78 cm
罗马梵蒂冈博物馆

图 2-28 《拉奥孔》（局部）

他警告特洛伊人不要把木马抬进城内。这便激怒了雅典的保护神——雅典娜,她派两条巨蛇从海中冲上来,把拉奥孔和他的两个儿子缠死。这样,特洛伊人便把木马搬到城内。躲在木马里的希腊士兵半夜出来把城门打开,大量希腊士兵冲进特洛伊城,终于攻下了这座古城。

拉奥孔的故事给许多艺术家带来灵感,甚至引起了德国剧作家莱辛的关注。他用拉奥孔作为书名,讨论造型艺术与文学艺术的界限。他认为,文学作品中描绘拉奥孔被巨蛇缠绕时号啕大哭,泪流满面,脸扭曲了,嘴也歪了,形象很丑陋,这是可以理解的。但造型艺术则不能这样,他以希腊的这件雕塑作品来谈,巨蛇的缠绕虽然使拉奥孔非常痛苦,但他的嘴只是微微张着,每一根神经紧绷着,整个身体维持着适度的平衡,脸上流露出抗争的情绪,但还是给人愉悦的感觉,总的造型原则和美学风格并没有被抛弃。也就是说,在这件雕塑作品中,不能把拉奥孔表现为相当丑陋的形象。人们视觉上的愉悦,始终是造型艺术不能忘记的原则。《拉奥孔》发现于1506年,米开朗基罗称之为"独一无二的艺术奇迹"。

罗马人征服希腊以后,完全被希腊的艺术所征服。他们大量复制希腊的雕塑。据考古资料显示:在古罗马遗址发掘出土的雕塑有6万多件,比当时罗马的人口还多。罗马人聘请希腊雕塑家到罗马工作,并继承希腊化时期重个性的特征,将这种风格进一步发展,则形成了罗马时期著名的雕塑特征——性格肖像,即通过描绘对象脸上的表情和发式来刻画人物的内心世界和性格特征。如《卡拉卡拉像》(图2-29),将皇帝卡拉卡拉残暴的性格表露无遗。

图2-29 《卡拉卡拉像》
公元2世纪末—8世纪初 巴黎卢浮宫

三、古希腊绘画

古希腊早期绘画与埃及绘画一样是平面的,色彩主要是红、黑、蓝、绿、白、黄等色,着重表现美与均匀的构图。公元前5世纪,透视和解剖技法的成熟,使古希腊绘画呈现出自然主义的风格,人物形象具有立体感。绘画与雕刻达到了同样的高度。由于当时采用的是蛋彩技法,即用鸡蛋调颜料绘制而成,壁画和框画都难以保存,今天,人们研究古希腊绘画则缺乏具体的资料。但可以肯定的是,古希腊绘画的写实技巧应该是相当高的。据史料记载:画家宙克西斯画的葡萄引来飞鸟啄食。倘若要了解古希腊的绘画状况,只有通过两个渠道:一是观察古希腊陶瓶上的绘画;二是观察古罗马庞贝壁画。瓶画是由当时的制陶工匠所画,他们

的水平比职业画家略低,但还是可以让我们推断希腊绘画的大致状况。庞贝壁画虽然是罗马时期的作品,主要聘请希腊画家所画。从风格上看,它是对古希腊绘画的继承。

古希腊陶瓶被称为"沉默的音乐",一度绽放出迷人的光芒。陶瓶在当时的希腊,只不过是实用器皿,其主要用途:一是作为巨大的容器和储藏罐,装葡萄酒、水、橄榄油和干燥的食物;二是作为化妆器皿,如香水瓶等;三是作为仪式中使用的特殊器皿,如长颈双耳瓶、巨爵等。作为实用器皿,陶瓶上的装饰可谓精美,风格基本写实。从题材上看,以希腊神话故事和日常生活为主,主要的人物场景位于画面的中心位置,两端有几何图案作为边饰。总之,其构图是绘画式的,而不是图案式的。陶瓶的彩绘技法分为黑绘、红绘和白底彩绘三种。

黑绘是在浅红色陶土底子上以黑色剪影绘出形象,雕刻出细节,并以白色和深红色为辅助颜色。黑绘的代表作品有《阿喀琉斯与埃阿斯玩骰子》(图2-30)。其内容源于《伊利亚特》:希腊英雄阿喀琉斯与埃阿斯在战争的空隙间玩骰子。构图上采用对称的布局,观察两人的坐姿,似乎都没有坐得特别稳,好像随时准备出征,可见细节的表现很到位。埃克塞基亚斯是著名的瓶画家,他在《酒神狄奥尼索斯渡海》(图2-31)的作品上落过款。这是一个双把手的浅酒杯,表现酒神渡海时,有七个强盗试图劫掠他。此时,船上突然长出挂满葡萄的桅杆,七个强盗知道冒犯了酒神,急忙跳进海里,却变成了七条海豚。这幅作品构图上以

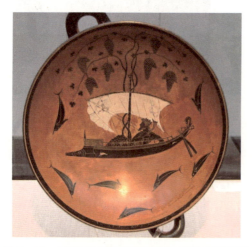

图2-30 《阿喀琉斯与埃阿斯玩骰子》 埃克塞基亚斯
约公元前530年 黑绘风格陶瓶 高61 cm
梵蒂冈博物馆

图2-31 《酒神狄奥尼索斯渡海》 埃克赛基亚斯
公元前6世纪末 黑绘风格陶盘 直径30.5 cm
慕尼黑国立古代美术馆

船为中心进行布置,疏密有致。船上桅杆上长出的葡萄向两边展开,非常富有装饰性。网眼的装饰使葡萄显得虚空,这便与下面实体的海豚形成对比。画家没有画出水波纹来表现大海,只画海豚和鱼形的船让观众来想象水的存在。这里采用的是象征手法。

公元前6世纪,出现了红绘风格,其方法是在陶胚上先把图案形象留出来,其他部分用上釉的黑色底子来衬托。形象轮廓线与内部的线条采用釉料画出,常常以浅浮雕状突显出来。这种手法比黑绘风格更写实。红绘风格的代表作品是布赖格斯画家的《醉酒少年》(图2-32)。该作品表现一个醉酒少年低头呕吐,一个女子托住他的头的情景。虽然这个主题并不是很好,但画家将整个画面处理得很优美,表现衣纹的线条也很流畅,充分展示了希腊画家善于表现人物身体结构,以人物场景作为主要装饰的绘画性效果。这与中国以图案作为主要装饰中心的特征是不同的。

图2-32 《醉酒少年》
约公元前480年 德国沃尔茨堡大学

公元前5世纪流行的白底彩绘,多用在小型器皿上,通常作陪葬用。在白色的底壁上,画家先用黑"釉"勾线,不上色,烧成后由画家彩绘,不再入窑烧制。由于彩绘的颜色未经高温烧制,不宜保存,几千年以后,颜色基本剥落,只留下简略的轮廓线。这便形成了白底彩绘的效果。

希腊陶瓶的造型丰富,有双耳罐、水罐、巨爵(图2-33)、单耳瓶、双耳杯、香水瓶、圆盘等。其装饰风格写实,具有很强的绘画效果和故事性。国外有美术史家认为:将这些陶瓶与中国宋代简约淡泊的瓷器风格比较,宋代瓷器的品位更高,给人一定的想象空间,越品越有味道。而希腊陶瓶虽然画得很精美,构图也很完整,但一切尽在眼前,没有想象的余地。它在隽永的意境方面无法与宋瓷相比。

公元79年,维苏尔火山爆发,将整个庞贝城埋没了。这是人类历史上的悲剧。但对美术史来说,却留下丰富的、相对完整的艺术史料,尤其是庞贝壁画令世人瞩目。庞贝是古罗马贵族度假休闲的

图2-33 巨爵
约公元前440—前435年 红绘风格

图 2-34 法尤姆女像
公元 2 世纪 蜡板画 巴黎卢浮宫

图 2-35 《花神》
约公元 1 世纪 那不勒斯考古博物馆

地方。有时,他们通宵达旦地在此豪奢享受,饮酒作乐。因此,许多别墅的内外都用精美的壁画进行装饰,壁画的制作程序也非常讲究:先用灰泥涂抹墙面几层至十几层,然后在灰泥的墙面上勾划轮廓,再用矿物质颜料进行彩绘。这些矿物质颜料常常用生石灰、鸡蛋或者奶浆来调制。在室外的壁画中,还发现了用蜡调和颜料进行绘制的情况,这与当时罗马统治下的埃及法尤姆地区的肖像画技法相同。这些蜡板画能抵御风寒日晒,始终保持颜色如新,可惜蜡板画技法如今已失传,但流传下来的画在木版上的法尤姆女像(图 2-34)还是能让我们领略其风采。

庞贝壁画的风格各异。按照德国学者奥古斯特·马乌的观点,可以分为四种风格:一是镶嵌风格,流行于公元前 2 世纪;二是平面彩绘风格,流行于公元前 1 世纪;三是埃及风格,流行于公元 1 世纪初;四是华丽的装饰风格,流行于公元 1 世纪。其中,一些带有情节和神话题材的壁画主要是公元前 1 世纪至公元 1 世纪的作品。与庞贝邻近的小城斯塔比伊同样被公元 79 年的维苏尔火山埋没,在此出土的一幅《花神》(图 2-35),与庞贝壁画具有同样的风格。画中的少女穿着中国丝绸①,捧着一个花篮,不经意地采着小花,自然地从我们面前隐去。她是这样妩媚、幽雅和飘逸,留给我们一个背影,让我们对她的美貌产生无尽的遐思。希腊绘画虽然没有保存下来,但瓶画和庞贝壁画让我们从一定的侧面了解了希腊绘画的风格。

① 古罗马和汉代的中国是当时地球上遥遥相对的大帝国,相互间的交流很频繁。罗马的贵族都以穿中国丝绸为时尚,据说都是贴身穿,追求舒适性。国外甚至有历史学家认为罗马的衰落与他们用大量黄金购买中国丝绸不无关系。当然,罗马人也用大量黄金购买世界各地的奢侈品,这些势必造成罗马的衰落。

第二讲
高贵的单纯 静穆的伟大——古希腊美术

古希腊的艺术在建筑、雕塑和绘画上都达到了后世难以逾越的高峰,我们为人类艺术史上有这样的经典时期而骄傲。这是由希腊人的理性精神、审美趣味、民主政治、乐观态度以及地理环境等因素共同决定的。他们不向一种超人的无穷的威力低头,不为一个渺茫而无所不在的神灵沉思默想。他们的艺术古典而和谐,具有独特的魅力。正如房龙所说:"希腊人教会我们许多,可是我们对他们知道得很少。"[①]公元前1世纪,罗马征服希腊以后,将希腊艺术甚至艺术家一起带到罗马,罗马人对希腊艺术的继承和尊崇可见一斑。经过一千年的黑暗中世纪,古希腊罗马辉煌的艺术成就衰落了,解剖和透视的技法也失传了。要想接上古希腊罗马艺术的余绪,只有等到文艺复兴才能实现。

① [美]亨德里克·房龙著,李龙机译,《人类的艺术(上)》,陕西师范大学出版社2005年版,第73页。

第三讲
巨人的时代——文艺复兴美术

文艺复兴（Renaissance）是古希腊罗马古典文艺的再生。这场运动首先从意大利开始，随后在欧洲其他国家展开。到13、14世纪，得风气之先的佛罗伦萨等城市成为欧洲的商业中心，一批新兴的资产阶级正在这里形成。他们充分肯定人的价值，提倡人文主义的思想，对中世纪的宗教神权提出严峻挑战。这对文艺复兴的到来起了巨大的推动作用。此外，中国的四大发明、十字军的东征、城市的兴起和手工工场的发展等因素，无疑也对文艺复兴的产生起了促进作用。当1453年土耳其人攻陷君士坦丁堡以后，许多拉丁学者带着大量的经卷到佛罗伦萨等地传播古希腊罗马的文化。曾经的古典文化的兴盛，使人们认识到"光荣属于希腊，伟大属于罗马"并非一句空话。意大利人深感古希腊罗马的科学、文化、艺术的辉煌，被哥特人和汪达尔人破坏殆尽。历经一千年的中世纪，如今到了复兴往日荣光的关键时刻。应该说，整个欧洲的文艺复兴美术都是很灿烂的，由于篇幅所限，我们仅介绍意大利、尼德兰和德国的文艺复兴美术。意大利的文艺复兴分为以下两个时期。

一、意大利早期文艺复兴的美术

1. 建筑天才布鲁奈列斯基（Brunelleschi, Filippo 1377—1446）

早期文艺复兴建筑上具有代表性的艺术家非布鲁奈列斯基莫属。布鲁奈列斯基生来五短身材，其貌不扬，但他思想高尚，古道热肠。如果他不干一些困难的、几乎做不成的事情，并且不能令人满意地完成，他就会日夜不得安宁。① 他是建筑史上的天才，独自研究数学、力学、透视学等科学知识，并和多那太罗一起到罗马测量宏伟的建筑与结构完美的教堂。这些教堂都是古罗马时期建成的，不仅外观造型高大、宏伟，结构也完美无缺。由于欧洲注意保存古代的文化遗产，即使今天你到罗马，依然能领略古罗马建筑的风采。当布鲁奈列斯基和多那太罗站在古罗马的建筑面前时，他们目瞪口呆，仿佛灵魂出窍，深深地被古罗马建筑所征服。于是，他们起早贪黑，每天衣冠不整地在罗马街头寻找建筑，以至于当时的罗马出现了一种流言，认为他们是"寻宝者"。他们不放过每一幢优秀的建筑，测量这些建筑的上楣，收集平面图，画下所有的古代拱顶，分析古建筑的结构，做了大量的笔记。

布鲁奈列斯基还默默地研究如何完成佛罗伦萨主教堂的穹顶。这是一项多年来无人敢

① [意]乔治·瓦萨里著，刘明毅译，《著名画家、雕塑家、建筑家传》，中国人民大学出版社，第63页。

问津的工程。由于穹顶的直径达45米,采用传统的结构不能建成这个穹顶。这样,长期以来,佛罗伦萨主教堂无法封顶。佛罗伦萨市政府曾邀请德国、法国、英国和西班牙的建筑师来解决这个穹顶问题,但他们都无果而终。只有布鲁奈列斯基通过对古罗马建筑的测量和研究,最终采用八边形的平面、双圆心的矢形穹顶轮廓、内外两层而中空的骨架券穹面结构将穹顶建成。这样,外部的大理石肋拱产生的向心力支持了整个穹顶。相互连接、自我支撑的砖石系统使得八个墙面各在其位,十分牢固。为了减少压力,还在八个面上开了玫瑰窗。这些前无古人的新结构和形式显示了布鲁奈列斯基的建筑天才,也是结构工程学上的卓越成就。

通过几十年的时间,高度为107米的佛罗伦萨主教堂的穹顶于1418年完工,这大大增强了佛罗伦萨人的自信。人们把佛罗伦萨主教堂(图3-1)称为文艺复兴的"报春花"。今天,如果你去佛罗伦萨,依然能看到佛罗伦萨主教堂砖红色主调的穹顶与教堂其他部分白色墙面上绿色图案的和谐。他们用的都是复合色,纯度不高,显得有怀旧感,这反映了欧洲人对复合色的偏爱。同样采用红绿色的搭配,但与中国民间喜欢的大红大绿的审美趣味略有不同。

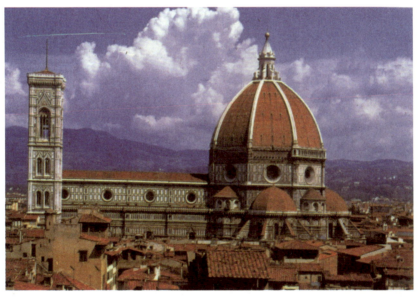

图3-1　佛罗伦萨主教堂
意大利佛罗伦萨

布鲁奈列斯基还设计了佛罗伦萨的巴齐礼拜堂、因诺琴蒂医院、圣洛伦佐教堂等建筑。在这些作品中,我们看到他将古典的符号进行简化,与时代的脉搏结合,颇有些后现代的感

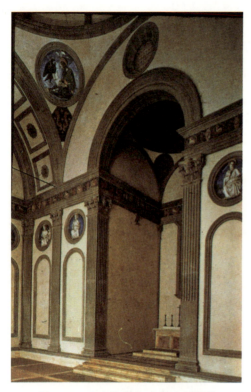

图 3-2 巴齐礼拜堂 布鲁奈列斯基
1429—1446 年 意大利佛罗伦萨

觉。从巴齐礼拜堂的内景(图 3-2)中可以看到,布鲁奈列斯基将古希腊罗马的拱柱进行简化,以浅浮雕的效果贴在墙面上,同时在拱柱符号之间又有圆形中的人像浮雕与之呼应。其手法是这样简洁、典雅,又是这样前卫。有人说,布鲁奈列斯基的建筑是为那些理性、高贵和单纯的人设计的。在他的建筑中,你能看到古典的拱柱、雕塑、山墙等,但已经被抽象、简化成符号重新利用。这符合新的典雅的原则,既古典又现代。这种手法也是今天的设计师正在探索的方法,即如何从传统中吸取精华,以满足当今的设计需要。这方面,布鲁奈列斯基交出了满意的答卷。

布鲁奈列斯基在雕塑方面也颇有建树。圣约翰教堂的青铜门被米开朗基罗称为天堂之门,门上的雕塑设计竞赛是在当时所有佛罗伦萨著名雕塑家中进行的。吉贝尔蒂如古典音乐旋律一般和谐的方案赢得了佛罗伦萨人的青睐,符合时人喜好古希腊罗马艺术的风尚。布鲁奈列斯基的方案虽然没有中标,但也不失为佳作。其雕塑设计构图严谨,充满张力,具有壮美的效果,可能不符合时人的审美趣味,但我们不能据此否认布鲁奈列斯基的雕塑才华。在乔治·瓦萨里(Giorgio Vasari,1511—1574)的《著名画家、雕塑家、建筑家传》一书中,曾记载一个小故事:多那太罗制作了一件《基督受难》的作品,请布鲁奈列斯基发表意见。结果,布鲁奈列斯基认为其作品是把一个庄稼汉钉在了十字架上。多那太罗很生气,就说:"拿块木头,自己去做做看。"布鲁奈列斯基并没有生气。他回家后,几个月不出门,做了一尊同样大小和同一主题的作品,巧夺天工。为了让多那太罗大吃一惊,布鲁奈列斯基请他到家里吃饭。多那太罗兜了一围裙鸡蛋和其他食品上门,他一看到布鲁奈列斯基的那件木雕,手上一松,围裙里的东西全都掉到地上。布鲁奈列斯基的人物的双腿、躯干和双臂的结构曲尽其妙,无懈可击。这尊雕塑现藏于新圣玛利亚教堂,至今受到人们的称颂。

2. 忧郁的波提切利（Sandro Botticelli，1445—1510）

意大利文艺复兴早期的画坛人才辈出。这些画家的首要任务是研究透视，解剖技法，探索如何真实地表现对象。这种技法在古希腊已经达到高峰。可经过一千年的中世纪，一切技法都失传了，文艺复兴早期的画家只能重新研究。经过乔托、马萨乔、乌切诺、佛兰西斯卡、波罗约洛等一批画家的努力，取得了丰硕的成果。成就最高的是文艺复兴早期绘画的集大成者波提切利。

波提切利出生于佛罗伦萨，从小体弱多病，对绘画情有独钟。他的父亲送他到修士菲利波·利比的作坊学习，使他早期的作品受利比的影响，人物形象清秀、典雅。后来，他吸收其他画家的成果，再经过自己的熔炼，慢慢形成了一种富有诗意的忧郁风格。从《庄严的圣母》（图3-3）中的圣母形象，我们感受到了他的忧郁之美。这种风格不仅反映在人物形象的塑造上，而且反映在色彩和线条的运用上。尤其是线条的运用，使画面有一种音乐的流动感，成为波提切利抒发情感的重要手段。虽然波提切利在构图、色彩和画面的意境上都达到了其他画家难以比肩的高度，但还做不到同时兼具构图与人物结构的完美。为了构图完美，他只有牺牲人物的结构。我们可以看到他描绘的脖子和肩膀的结构不正确，然而由于构图新颖，画面优美，人们往往忽视其人体结构的不准确。真正解决构图与人物结构的问题，乃文艺复兴盛期的画家所为。晚年的波提切利曾焚毁了自己大量的作品。没人知道真正的原因是什么，也许是迫于政治的压力，也许是宗教狂热。值得庆幸的是，在存世的作品中，至少有两幅让世人赞叹不已，那就是《春》（图3-4）和《维纳斯的诞生》（图3-5）。

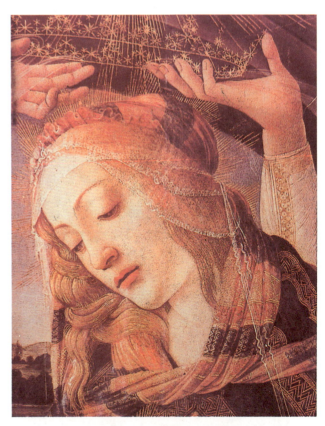

图3-3 《庄严的圣母》局部

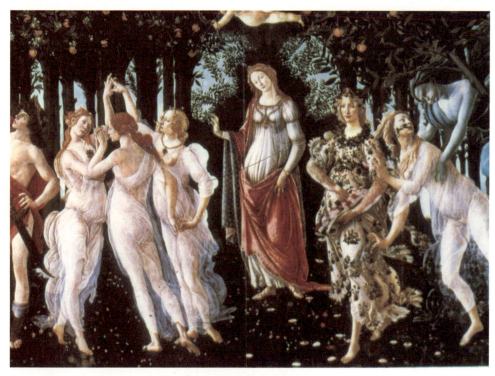

图3-4 《春》 波提切利
1476—1478年 布面胶彩 203 cm×314 cm 佛罗伦萨乌菲齐美术馆

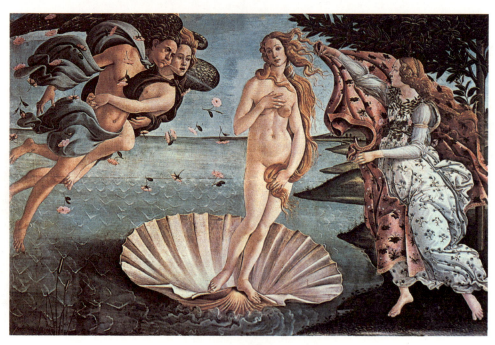

图3-5 《维纳斯的诞生》 波提切利
约1482年 布面胶彩 172.5 cm×278.5 cm 佛罗伦萨乌菲齐美术馆

第三讲
巨人的时代——文艺复兴美术

《春》创作于1478年（现藏意大利佛罗伦萨乌菲齐博物馆），对其主题一直存在纷争。无疑，这是一幅自然与人类保持和谐的寓意画。画面上，晨曦透过硕果累累的绿树，洒在满地花草的田野，使人感到"有暗香盈袖"（李清照《醉花阴》）。画面右边是西风之神正在追赶罗马神话中半人半神的花神克罗瑞斯。她穿着薄如蝉翼的纱裙奔跑，仿佛要挣脱西风之神的拥抱，这是她正在变成花神的一刹那，她呼出的轻风已经变成大地的鲜花。克罗瑞斯前面的美女是已经完成变形的花神，她鲜花满身，体态轻盈地迈步向前。画面中间是端庄秀丽的维纳斯，她若有所思，头微微转向左边，脖子的结构不自然，但丝毫不影响她的美丽。维纳斯的头顶上是蒙着眼睛的丘比特正张弓搭箭射向美惠三女神。美惠三女神分别代表了爱情的三个阶段：美、欲望、满足。美惠三女神身材颀长，体态婀娜，薄纱透体，姿态优雅地默默起舞。与鲁本斯笔下体态壮硕的美惠三女神相比，波提切利的显得清秀、内敛，极富女性的柔美。画面最左边是神的使者墨丘利，正用神杖点击果林。据说他的神杖具有魔力，所及之处，万木复苏，一片生机。整个画面虽然洋溢着春天的气息，但也时时流露出淡淡的哀愁。这件精美的作品从主题到构图以及人物的描绘，在文艺复兴早期甚至在整个欧洲美术史上都是独树一帜的，充满浪漫气息。

《维纳斯的诞生》取材于古希腊诗人赫西俄德的《神谱》。世界之始，统管大地的地母该亚与其子乌拉诺斯（掌管天堂）结合而生下了最初的种族——提坦巨人。乌拉诺斯把他的儿子全都投入地下。该亚为了对他进行报复，给最小的儿子克洛诺斯一把镰刀，让他去阉割其父。当乌拉诺斯的生殖器落入海水中时，激起的泡沫就诞生了维纳斯。她漂浮在海贝上，徐徐微风将她吹向海岸。最后，她拧干头发上的水，在塞浦路斯的帕弗上岸。① 维纳斯从海上诞生的故事是很浪漫的，波提切利的画更是突显了这种浪漫。忧郁而妩媚的维纳斯站在贝壳上，她的脸上有一种渴望，却又有一种不可名状的悲哀。她金发缠绕，美妙绝伦，等着山林水泽的仙女给她披上长袍。左边的西风之神和花神克罗瑞斯腰缠臂绕，仿佛一对相爱的情侣遨游天地之间，轻吐温馨之气将维纳斯吹向岸边。他们的周围飘着朵朵玫瑰，据说这是维纳斯诞生时撒落人间的。画面两边的西风之神、花神和仙女都充满动感，与中间静静地站在贝壳上的维纳斯形成鲜明的对比。动静结合的画面生气盈盈。维纳斯的脖颈和过分下削的肩膀虽然不符合人体结构，但这些细部不被注意，美淹没了一切。《维纳斯的诞生》画在画布上，比画在木板上成本稍低，主要用来装饰乡间别墅。通过波提切利的《春》和《维纳斯的诞生》，我们感受到了强烈的人文主义气息，对宗教和禁欲的

① ［英］詹姆斯·霍尔著，迟轲译，《西方艺术事典》，江苏教育出版社2005年版，第437,556页。

反动,对生命和美的礼赞。

二、意大利盛期文艺复兴的美术

意大利盛期文艺复兴是成就辉煌的时期,其间巨匠辈出。他们对美术史以及对整个人类的贡献如此巨大,很难想象一个人能涉足如此多的领域,而且在这些领域都能取得卓越的成绩。我们不禁会问,人的潜力到底有多大?恩格斯说,文艺复兴是一个需要巨人,同时产生了巨人的时代。有史以来最伟大的艺术家都在此时诞生:佛罗伦萨的达·芬奇、米开朗基罗;翁布里亚的拉斐尔;威尼斯的乔尔乔内和提香。

1. 学者型的画家达·芬奇(Leonardo da Vinci,1452—1519)

达·芬奇(图3-6)出生于托斯卡那的一个村庄。他是法律公证人和农妇的私生子。私生子如果得不到父亲的承认,将有悲惨的命运。但是,达·芬奇是幸运的,他的父亲不仅承认他,而且还让他接受了良好的教育。达·芬奇从小善于观察,喜欢科学探索,没有一样东西不引起他的好奇心,激发他的创造力的。他观察植物如何生长,研究胚胎在母体子宫怎样长大,研究军事工程、制作飞行器等等。据说他制作的飞行器能飞行一公里以上,他设计的飞行器草图今天依然保存在德国斯图加特博物馆。他还设计了水力推动的磨粉机、漂洗机和发动机。他的头脑一刻不停地在想问题,发明很多人们想象不到的东西,并做了大量的笔记。这些笔记现在收藏在欧洲的博物馆和图书馆里,只有借助镜子才能看清内容,因为用正常的方式阅读,文字都是反向的。有人认为,达·芬奇这样做的原因是为了防止别人盗取他的研究成果。

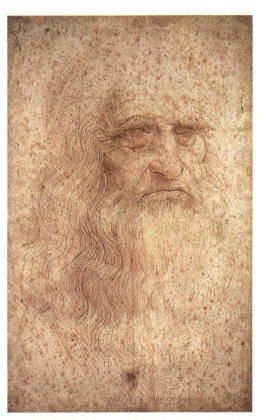

图3-6 《自画像》 达·芬奇

当然，达·芬奇最感兴趣的还是绘画。在他童年的时候，他的父亲发现他的绘画才华和对绘画的热爱，就送他到著名画家委罗基奥的作坊去学习。为了训练达·芬奇的造型能力，委罗基奥曾让他每天画蛋，为日后达·芬奇的绘画奠定了良好的基础。在委罗基奥的作坊学习的时候，达·芬奇已经显示出过人的绘画天赋。据说，委罗基奥的作品《基督受洗》(图3-7)中的两个天使，一个手托长袍如在梦境的天使(左边)是达·芬奇画的，另一个矮小平凡的天使是委罗基奥画的。由于达·芬奇比老师画得好，委罗基奥不禁感慨自己还不如一个孩子，从此封笔不画了，主要从事雕塑。

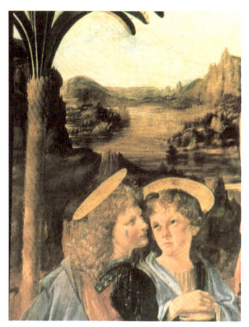

图3-7 《基督受洗》中的两个天使
1472—1475年 油画 177 cm×151 cm
佛罗伦萨乌菲齐美术馆

在委罗基奥的作坊学习结束后，达·芬奇建立了自己的绘画工作室。由于他的名声远播，米兰大公邀请他到其宫廷服务。达·芬奇在米兰制作了军事城堡、米兰大公的雕像，还常常用自己制作的七弦竖琴为大公演奏。这些都深受大公的赞赏。他在米兰的时期影响最大的还是为米兰圣多明我修道院绘制的壁画《最后的晚餐》(图3-8)。

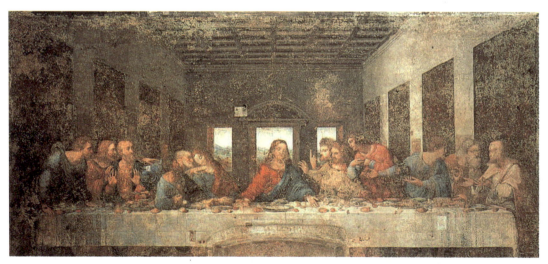

图3-8 《最后的晚餐》 达·芬奇
1495—1498年 壁画 460 cm×880 cm 米兰圣马利亚·德尔·格拉契修道院

在这幅作品中,达·芬奇打破了以前将犹大与其他人分开、单独放在画面一边的惯用构图,而是将犹大放在人群中间,三人一组分成四组。除了犹大,其他人都有手势。人物姿态各异,动静结合,统一中有变化,整个画面的构图轻松、稳定而又和谐。画面表现的是戏剧性的一幕:当基督说"你们中间有一个人要出卖我"时,所有门徒的反应都比较激烈,有愤怒、恐惧和悲哀……只有犹大没有疑问,躬身向前,手握钱袋望着基督。门徒们瞬间的表现似乎被定格下来。每个人的表情都被准确而精细地记录下来,只有基督的脸没有画完,因为达·芬奇不相信自己有能力给基督以固定的形象和神性。在《最后的晚餐》中,达·芬奇解决了波提切利没有解决的问题,即他将完美的构图与人物结构的准确性很好地结合起来。这得益于达·芬奇对透视解剖的深入研究。他亲自解剖了三十多具尸体,对人体结构了如指掌。由于达·芬奇在《最后的晚餐》的绘制中采用了新的材料,这是他自己研究的成果,当时画面的颜色非常漂亮,但经不起时间的考验。今天,这些颜色已经严重地剥落和褪色,导致《最后的晚餐》难以看得清楚。虽然如此,我们还是可以感受到天才创造的奇迹之一。

《蒙娜丽莎》(图3-9)是美术史上最有名的油画作品之一,她收藏在法国卢浮宫博物馆。盛名之下,人们只能隔着玻璃远远地欣赏她。《蒙娜丽莎》是为佛罗伦萨的银行家乔孔达的妻子画的肖像。据说为了使蒙娜丽莎在画家绘画时保持愉快的心情,请了乐队为她演奏,和她说笑,她的情感则溢于脸上。《蒙娜丽莎》的微笑已经成为一个神秘的符号,被人们反复言说,似乎成为这幅画声名卓著的原因。其实,《蒙娜丽莎》在美术史上的地位如此重要,不仅仅在于神秘的微笑,而在于达·芬奇向人们展示了他绘画技法新的成就。这也许是前无古人、后无来者的。

效法马萨乔的意大利15世纪艺术家的伟大作品有一个共同之处:他们的形象看起来有些僵硬,仿佛是木制的,尽管有时壮观而感人,可形象如雕刻不像真人。原因在于:倘若用每根线条,每个细部一个接一个描摹人物时,越认真,越不可能出现活生生的、有呼吸、有运动的人。画家好像突然对人物施了咒语,让他永远站在那里一动不动。而达·芬奇发明的渐隐法(Sfumato),通过模糊轮廓线和采用柔和的色彩使一个形象融入另一个之中,给观众留有想象的空间。于是,避免了枯燥、生硬的形象。① 在《蒙娜丽莎》中,无论是人物的轮廓、手

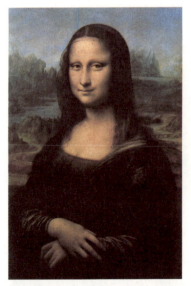

图3-9 《蒙娜丽莎》 达·芬奇
1503—1505年 油画 77 cm×53 cm
巴黎卢浮宫

———————
① [英]贡布里希著,范景中译,《艺术发展史》,天津人民美术出版社1998年版,第165页。

的轮廓还是胸前衣服的轮廓的处理,达·芬奇都采用了渐隐法,使轮廓线模糊,相互融合。最典型的应用是描绘蒙娜丽莎的眼角和嘴角。因为这是表现人的表情最关键的部位,达·芬奇有意识让它们模糊,逐渐融入阴影之中。这样,蒙娜丽莎的表情总是让人琢磨不定,每一次看她都有不同的感觉。也许这是蒙娜丽莎微笑神秘的关键所在。

　　空气透视法是通过空气的稀薄和浓厚来表现空间感的。这不仅能使远处的景物与人物拉开距离,也能使人物更加生动。在《蒙娜丽莎》中,空气透视法的应用使我们忽视了画面风景不在同一地平线的事实。当我们注视左边时,蒙娜丽莎比我们注视右边时要高一些,挺拔一些。所以,从不同的视角观看蒙娜丽莎,感觉是不同的。我们可以说蒙娜丽莎是随着时空而流动的,她能名垂千史。达·芬奇用四年画成的《蒙娜丽莎》一直带在身边,总觉得没有画完。这幅画是他的新技法的探索和运用,而探索是无止境的。实际上,达·芬奇的新技法已经使蒙娜丽莎如真人一般栩栩如生,总是神秘地凝望着我们,他创造的绘画奇迹无人匹敌。达·芬奇的绘画《岩间圣母》(图3-10)、《吉内弗拉·德·本齐》(图3-11)等作品则体现了他对光的理解和运用,对人物内心世界深入细致的刻画。由于达·芬奇的研究兴趣太广泛,许多作品都没能完成就转向其他事情。所以,我们说他是学者型的画家,他把绘画当成科学研究的对象。这与创作型的艺术天才米开朗基罗有所不同。

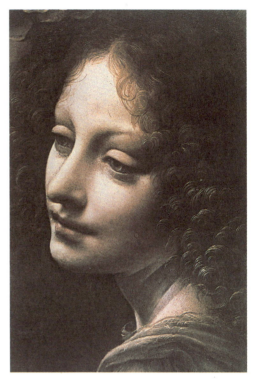

图3-10　《岩间圣母》局部　达·芬奇
1483—1486年 木板油画 199 cm×122 cm
巴黎卢浮宫

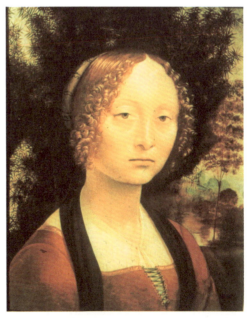

图3-11　《吉内弗拉·德·本齐像》　达·芬奇
约1474年 39 cm×37 cm

2. 创作型的天才米开朗基罗
（Michelangelo Buonarroti，1475—1564）

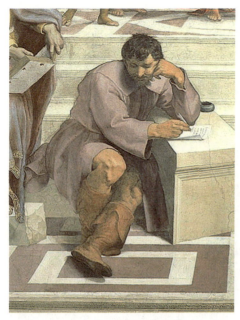

图 3-12　米开朗基罗

米开朗基罗（图 3-12）比达·芬奇小 23 岁，在达·芬奇去世以后又活了 45 年。他在生前获得巨大的成功，被当作神一样崇拜，但他心中总是充满痛苦。这是一种与生俱来的痛苦，从生命的核心中发出，毫无间歇地侵蚀着生命，直到把生命完全毁灭为止。① 这种痛苦使米开朗基罗的作品带有强烈的悲观的英雄主义色彩，每一件作品都是他对人生、哲学、宗教和爱的思考。他深邃的思想和灵魂深处的痛苦无不溢于笔端，凝于凿刀。在文学、哲学、艺术等方面的全面修养，使他的作品脱离匠人的藩篱，呈现一个纯粹的艺术家的心路历程。他创作的气势是这样骇人，以至于他想雕塑整个山头，使之成为一个巨大无比的石像，使海中远处的航海家们也能望到。米开朗基罗搬开前面所有的障碍，以排山倒海之势淹没了同时代的其他雕塑家。教皇和王公贵族都争相把自己的名字和米开朗基罗联系在一起，希望靠他的作品而永恒。米开朗基罗真正改变了艺术家的地位，他获得的至高无上的荣誉无人能及。

米开朗基罗出生于佛罗伦萨的一个贵族家庭，6 岁时母亲去世了。一个石匠的妻子养育了他，米开朗基罗常开玩笑说这也许是他成为雕塑家的原因。在石匠家里，他常常听到敲打石头的声音，从此爱上了石头。13 岁时的米开朗基罗立志学习雕塑，他的父亲坚决反对。当时，雕塑家的地位较低。米开朗基罗的坚持，使他的父亲最终让步了，送他到很有名望的艺术家吉朗达约的作坊去学习。一年以后，性格不合使他离开了吉朗达约的作坊，转学到佛罗伦萨的执政者及艺术赞助人洛伦佐·美第奇开办的柏拉图学园。这里云集了著名的诗人、哲学家、音乐家、画家、雕塑家。美第奇还收藏了大量古希腊、罗马的雕塑。米开朗基罗的才华使美第奇非常喜欢，遂收其为养子，让他和自己的孩子一起吃住、一起学习。所以，米开朗基罗接受的教育是相当全面的，其他艺术家难以比肩，这为他日后成为艺术家而不是艺术匠打下了良好的基础。我们常说，功在画外。一个优秀的艺术家需要全面的理论修养，他

① ［法］罗曼·罗兰著，傅雷译，《巨人三传》，安徽文艺出版社 2004 年版，第 152 页。

的创作灵感往往来源于此。米开朗基罗少年时代的作品《梯边圣母》《赫丘利与肯陶洛斯之战》,使人不敢相信这是少年所雕。其构思新颖、技艺精湛,可以等同名家之作。他在少年时代展露的才华令同伴十分嫉妒,为此同伴把他的鼻梁打断了,留下终身的遗憾。但是,没有任何事情能够阻挡天才的勇往直前。

当佛罗伦萨发生政变,美第奇家族被逐出佛罗伦萨时,19岁的米开朗基罗为了逃避危险,在波洛尼亚逗留。他制作的手持烛台的大理石天使像,成为当地最好的雕像。一年以后,他返回佛罗伦萨制作了一尊睡着的丘比特大理石雕像。一个米兰人认为这尊像可以和古希腊罗马的雕塑媲美,就把它埋在葡萄园里,然后作为古董以高价卖给罗马的红衣主教圣乔治。受骗的红衣主教后来知道真相,让米兰人退回钱款。红衣主教一味迷信古代作品的行为受到嘲笑。其实,优秀的当代作品的价值不逊于古代的作品。因为这件事情,米开朗基罗的名声大振,红衣主教决定聘用米开朗基罗为其工作。在罗马逗留期间,米开朗基罗潜心研习。他崇高的思想和不费吹灰之力解决任何困难的功夫,令人啧啧称奇。这不仅使外行咋舌,亦让内行骇然。当时所有的作品与他的相比,都显得逊色。一个20岁左右的年轻人已经被当作艺坛巨匠对待。

这些情形使红衣主教德·罗昂产生一个愿望:让米开朗基罗制作一尊大理石圆雕《哀悼基督》(图3-13)放在圣彼得大教堂。这尊短时间制作的雕像仿佛一个奇迹,令人叹为观止。人体结构比例的完美、准确,圣母衣饰的优美、流畅反映了米开朗基罗的高超技艺。他赋予冰冷的石头以生命,仿佛血液还在基督的身体里流动,丝毫没有尸体僵硬和腐烂的气息。基督这个较大的男人体被圣母抱着,如果处理不当,定会觉得堵。由于米开朗基罗解剖过尸体,对人体结构的把握可谓无可挑剔。通过圣母宽大的衣袍来包容基督的身体,基督身体在圣母膝盖上转折下凹缓解了堵的感觉。这种恰当的处理,使人在视觉上非常愉悦。这是米开朗基罗倾注爱心和激情而制作的雕塑。他在围绕圣母胸前的衣带上刻下了自己的名字,这也是唯一一尊米开

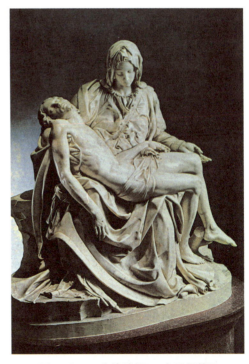

图3-13 《哀悼基督》 米开朗基罗
1498—1501年 云石 高174 cm
罗马圣彼得大教堂

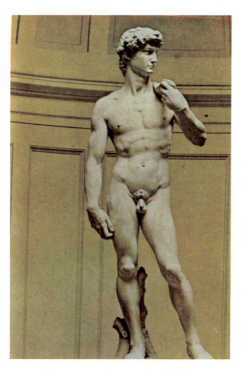

图 3-14 《大卫》 米开朗基罗
1501—1504 年 云石
佛罗伦萨美术学院陈列馆

朗基罗留名的雕塑。由于这尊雕像名噪一时，于是有人提出疑问：为什么圣母如此年轻？既然是哀悼基督，圣母为什么没有哭泣？米开朗基罗作如下回答：圣母冰清玉洁，难道不应该青春永驻吗？神的母亲不会像人间的母亲那样哭泣。她静止不动，低着头，脸上没有流露出任何情感，只有垂下的左手富于表情。这只手半张着，含有痛苦的默默无言的独白……米开朗基罗对艺术独到的见解，使他的名声更大了。

佛罗伦萨有一块 4 米高的已经损坏的大理石，多年以来无人敢问津。用它做雕塑很不容易，米开朗基罗却能让它大放异彩。他重新测量石块，用它雕成了赫赫有名的《大卫》（图 3-14）。手持投石器的大卫的健美人体、极富英雄主义色彩的美丽面庞，以及高超的雕刻技艺，使大卫像超越了古代与当代的雕塑，令其他雕塑望尘莫及。据说，大卫像雕成以后，委托者索代里尼认为大卫的鼻子太粗。为了使他满意，米开朗基罗爬上台架，用凿刀把台架上的大理石屑凿掉一些，石屑滴落下去，而鼻子丝毫未动。然后，米开朗基罗问索代里尼：现在怎么样？索回答：现在好点了，你使他活了。米开朗基罗爬下架子，暗自窃笑，他对自己的作品充分自信。

大卫像在广场落成以后，年轻的米开朗基罗的声誉可以与达·芬奇匹敌。为了让两位巨人一决高下，佛罗伦萨人让他们在议会大厅的墙壁上分别绘制壁画，达·芬奇绘制安加列之战，米开朗基罗绘制卡西那之战。达·芬奇表现的是士兵激战正酣，人仰马翻的场面；米开朗基罗表现的是士兵正在河中洗澡，忽闻军号声，整装待发的一瞬间，有的穿衣，有的操刀持枪，有的扣紧胸甲，有的翻身上马。画中充满各种姿态的人体，这正是米开朗基罗最善于表现的运动中的人体。无论何种姿态，他都能准确生动地表现出来。应该说，两幅壁画都是杰作，但米开朗基罗的立意更加新颖。这两幅壁画今天已荡然无存。米开朗基罗画的一些草图当时被匠人们视为至宝，无数的画家临摹过这些草图。遗憾的是，当拥有草图的公爵患病期间，草图被分割成许多块，散失各地。

米开朗基罗的名声传到了教皇尤利乌斯的耳朵里。他聘请 29 岁的米开朗基罗到罗马，

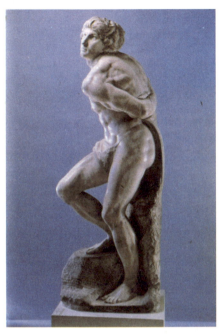

图3-15 《被缚的奴隶》 米开朗基罗
1513年 云石 高215 cm 巴黎卢浮宫博物馆

图3-16 《垂死的奴隶》 米开朗基罗
1513年 云石 高229 cm 巴黎卢浮宫博物馆

为他建造陵墓。米开朗基罗费尽心血构思了一个宏伟的陵墓,并采集了大量的大理石,堆放起来占用了半个圣彼得广场。由于建筑师布拉曼特嫉妒米开朗基罗的才能,给教皇进谗言说生前建陵墓不吉利,教皇遂取消了陵墓的计划。为此,米开朗基罗非常气愤,因为他已经投入了太多的心血。我们知道的《被缚的奴隶》(图3-15)和《垂死的奴隶》(图3-16),便是陵墓柱子的柱头。还有一些未完成的奴隶像也非常精彩:光滑的人体正从粗糙的石头背景中"生长"出来,含苞待放。这些未完成的奴隶像对罗丹的影响很大。罗丹的作品《思》(图3-17)的打磨光滑的人物与粗糙背景的对比,即来源于对米开朗基罗的学习。

为了赶走米开朗基罗,布拉曼特又向教皇建议:让米开朗基罗画西斯廷礼拜堂的天顶画。他

图3-17 《思》 罗丹
1886年 高74 cm

以为,这样会吓跑雕塑家。没想到米开朗基罗用四年时间(1508—1512),每天爬上脚手架,仰着头绘制天顶画。他独自一人创造出震惊世界的宏伟篇章,向世人宣布了雕塑家米开朗基罗在绘画上依然成就卓越。在西斯廷礼拜堂的穹顶,米开朗基罗安排了《神众光暗》、《创造太阳和月亮》、《创造动物和植物》、《创造鱼及海中动物》、《创造亚当》(图3-18)、《创造夏娃》、《逐出乐园》、《挪亚筑祭坛》、《洪水》(图3-19)等几个《圣经》中的故事。画中的人物

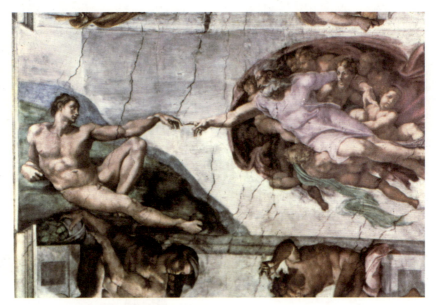

图3-18 《创造亚当》 米开朗基罗
1508—1512年 280 cm×570 cm 梵蒂冈西斯廷礼拜堂

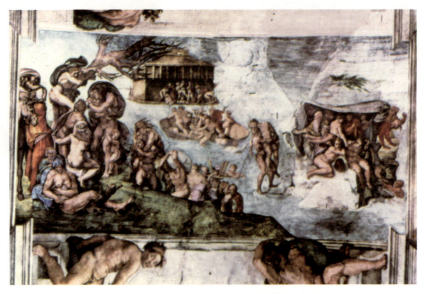

图3-19 《洪水》 米开朗基罗
1508—1512年 280 cm×570 cm 梵蒂冈西斯廷礼拜堂

无论何种姿势,他都能较好地表现,并使之与建筑和谐。力与美在他绘画中的表现,与其雕刻有异曲同工之妙。这项艰苦而繁重的劳动,几乎摧垮米开朗基罗的身体,以至于天顶画揭幕以后的一年以内,他必须把信举过头顶,仰着头才能看清。正如他给朋友写的信中所说的那样:"从笔头滴下的颜色把脸染成刺绣般模样……头脑和眼睛斜视的结果将换来我生动的绘画和名誉,倾斜中我找到了自己。"

从绘画重新回到心爱的雕塑,米开朗基罗的创造力显得空前巨大。1520年,他为美第奇礼拜堂创造出了著名的纪念像《晨》和《昏》(图3-20)、《昼》和《夜》(图3-21)。在这一组雕塑中,他选择了金字塔形的稳定构图,中间是美第奇家族的纪念像,两侧用祭坛上的人体来代表时间。这是非常有创意的。作品完成以后,他的名声已是以前的艺术家从未享有的。有人问:美第奇家族的纪念像为什么与本人不像?米开朗基罗回答:千年以后谁知道美第奇长得什么样,伟大的人物只要具有伟人的气势和心灵即可。这个观点被19世纪的法国画家大卫给拿破仑画像时引用。这反映了一个纯粹的艺术家的创作思路,他不满足于对自然对象的如实描绘。

诗人乔凡尼看到《夜》(图3-22)后,写了一首诗给米开朗基罗:"夜/为你所看到妩媚的睡着的夜/却是由一个天使在这块岩石中雕成的/她睡着/故她生存着/如你不信/使她醒来吧/她将与你说话。"米开朗基罗答道:"睡眠是甜蜜的,成为顽石更为幸福。只要世上还有罪

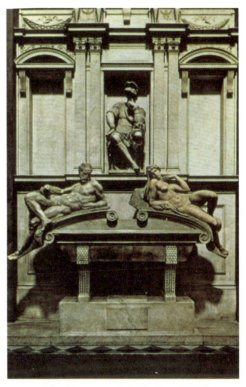

图3-20 《晨》和《昏》米开朗基罗
1520—1534年 云石 美第奇礼拜堂

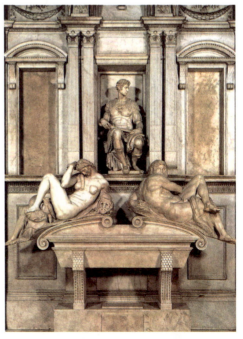

图3-21 《昼》和《夜》米开朗基罗
1520—1534年 云石 美第奇礼拜堂

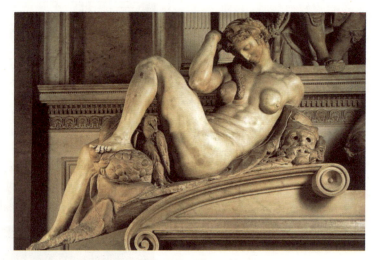

图 3-22 《夜》 长 194 cm

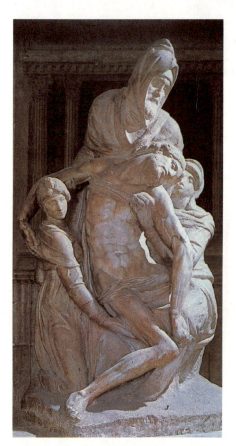

图 3-23 《哀悼基督》 米开朗基罗
1555 年 云石 高 226 厘米
佛罗伦萨圣马利亚教堂

恶与耻辱的时候,不见不闻,不知不觉,于我是最大的欢乐。不要惊醒我,啊!讲得轻些罢!"我们发现,米开朗基罗的回答更富有诗意。确实,米开朗基罗是一个优秀的诗人,他的十四行诗在当时的罗马被广泛传诵。良好的文学修养使米开朗基罗的雕塑具有其他艺术家难以具备的新意和深度。

当米开朗基罗被当作神一样敬畏时,人生的暮年悄然而至。他对人生、哲学、宗教和爱的思考更加深刻。年轻时他的成名之作《哀悼基督》还在人们的脑中萦绕,也许是对这一作品的呼应,也许是对自己一生的总结,他又雕了一尊《哀悼基督》(图 3-23),作为他的墓前的自雕像。雕塑的两边分别是代表善和恶的圣母玛利亚和抹大拉的玛利亚,她们正企图托起基督的身体;而米开朗基罗站在最后,两臂张开,用力地从后面抱着前面的三人,他要承担所有的一切!这似乎告诉我们:代表善恶的圣母玛利亚和抹大拉

的玛利亚都是爱基督的,很难说清什么是真正的善恶;基督的死亡使人们意识到死亡的不可避免,每个人活在世上都要承担善与恶、生与死、爱与恨的考验。这是米开朗基罗在临终前对人生的思考。

米开朗基罗一直幻想把神的意志融合在人体之中。他所憧憬的是超人的力,无边的广大。他在大理石和画布上创造他的史诗。由于米开朗基罗的风格被时人无限地崇拜,大家努力摹仿他的运动中的人体以及壮美的风格,这必将带来艺术的程式化,这一点在米开朗基罗晚年的壁画作品《最后的审判》中已见出端倪。同时,这种对运动感的崇拜也酝酿了巴洛克风格的到来。

3. 圣母画家拉斐尔(Santi Raphael, 1483—1520)

当达·芬奇和米开朗基罗进行绘画比赛时,一个青年从翁布里亚来到佛罗伦萨。他虽然没有达·芬奇的博学,也没有米开朗基罗的创作天赋,但他有博采众长的优势。他到佛罗伦萨来学习大师的技法,通过不懈的努力,同样跻身于文艺复兴盛期"三杰"的行列。他就是拉斐尔。拉斐尔的老师是翁布里亚画派的著名画家佩鲁基罗,他从老师那里学到了一种温柔的画风和横向展开构图的方法。当他觉得再难以提高时毅然离开,来到佛罗伦萨。在那里,摆在他面前的是两位大师正在建立的崭新的艺术标准。很多人可能会畏惧,不敢前行,但拉斐尔不然。他拼命地学习他们的技法,孜孜不倦地吸收新的知识。由于他的性格温和,绘画上风格独特,使他接近了一些颇有影响的赞助人。

1508年,米开朗基罗正在罗马绘制西斯廷天顶画,拉斐尔被他的同乡建筑师布拉曼特推荐给教皇,以此来对抗米开朗基罗。教皇任命拉斐尔绘制梵蒂冈的几幅大型壁画。在十字拱顶的天花板上,他画了四个有象征意义的人物:《神学》、《哲学》、《诗学》、《法学》,在它们下面相应安排了四幅构图:《争论》、《雅典学园》(图3-24)、《帕尔纳斯山》、《智慧·节制·力量》。其中,《雅典学园》最有名,横向展开的构图可以看到佩鲁基罗的影响。许多人物安排在建筑中,是文艺复兴画家常用的手法,以此突显绘画的空间感。在这幅作品中,你能发现古希腊至文艺复兴的著名哲学家及名人,柏拉图和亚里士多德位于中间,代表欧洲哲学发展的两条主线。画面的左边,苏格拉底正和几个青年在讨论什么,左下角毕达哥拉斯正在石板上演示比例法;画面的右边,托勒密正向大家展示天球仪;画面前景的中间,米开朗基罗正在书写和思考什么,其他人也正被美术史家逐渐辨认。所有的人物形象生动鲜活,姿态随意轻松,仿佛画家画起来一蹴而就,不费吹灰之力。

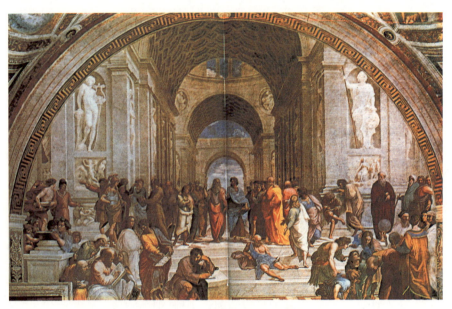

图 3-24 《雅典学园》 拉斐尔
1507 年 油画 122 cm×80 cm 巴黎卢浮宫

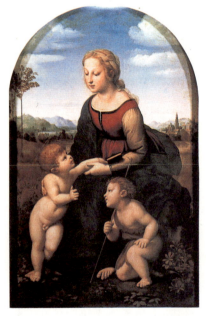

图 3-25 《花园中的圣母》 拉斐尔
1509—1511 年 壁画 底边 770 cm
罗马梵蒂冈

瓦萨里曾说:"我们可以把其他人的作品称为绘画,拉斐尔的作品却是活物,有血有肉,有呼有吸,每一个器官都充满活力,生命的脉搏跳动不息。"拉斐尔绘画的生动性最明显的体现是圣母的形象。他画过各种各样的圣母:《花园中的圣母》(图 3-25)、《椅中圣母》、《金鹰圣母》、《草地上的圣母》和《西斯廷圣母》等等。虽然圣母是宗教题材,但拉斐尔笔下的圣母看起来没有一点宗教感,而是人文精神十足。正如拉斐尔自己所说,圣母是一种理想美的反映,他要看遍全城的美女,然后结合自己心中最美的典型塑造出圣母的形象。所以,圣母看起来仿佛就是我们身边的美女,优雅而不甜俗,雅俗共赏。拉斐尔也是极为敏锐的肖像画家,他能轻而易举穿透被画者的"外部防线",而又不失谦恭地与对象希望展现的自我形象相统一。① 他的《披纱少女》是给一个贵族少女画的肖

① [英]温迪·贝克特著,李尧译,《温迪嬷嬷讲述:绘画的故事》,三联书店 1999 年版,第 128 页。

像,不仅人物形象优美,镇定自若,少女皮肤的质感也真实可信,仿佛真人一般生动。拉斐尔在他 37 岁生日那天去世了。虽然他的生命短暂,但他在建筑、绘画领域取得的丰硕成果,成为后世艺术家学习的典范。

4. 诗意的乔尔乔内(Giorgione, 1477—1510)

威尼斯是东西方贸易交汇的城市,也是意大利又一个艺术中心。那里波光粼粼,阳光明媚,充满世俗的欢乐和热情。总体看来,威尼斯画派的绘画是光和色的交响曲。如果说佛罗伦萨的画家更重视素描,威尼斯的画家则更重视色彩。对于佛罗伦萨画家来说,上色以前已经通过透视法和构图的处理组织好画面,色彩仿佛是后加上去的装饰。而威尼斯画家可能从一开始就考虑了色彩与构图的关系,把它们当作一个整体对待。

威尼斯画派早逝的天才乔尔乔内虽然只活了 33 岁,但他在绘画上的革新令威尼斯画坛耳目一新。这种革新的成就,不亚于发明透视法。以前的绘画总是以人物为主,风景作为背景来陪衬,乔尔乔内的绘画对景写生,将土地、阳光、树木、云彩、水、人物同等对待。他根据画面的需要来构图安排,共同组成画面的整体,风景作为主题而不是背景位于画面重要的位置。乔尔乔内与以前画家的另外一个不同之处在于:用色彩直接表现所有的风景和人物,而不是像其他画家那样先画素描,然后再上色。由于乔尔乔内长期对景写生,对大自然热爱有加,他的绘画常常表现人与自然的和谐,具有田园般的诗意。其色彩明亮,却又怀旧、典雅,这可能与画家本人超凡脱俗的气质有关。乔尔乔内也热爱音乐,是威尼斯著名的长笛手,经常被贵族们邀请到宴会上演奏。他对音乐的热爱使他的绘画构思浪漫,富有舒缓音乐的旋律。

乔尔乔内生前留下的作品不多,目前能确证的只有五幅。其中有些作品的内容还不能理解,这更增加了他的绘画的神秘性。其作品虽然取材于神话故事或者《圣经》,但画家的主观成分很重,构思往往很奇特,给人思索和回味的空间。《沉睡的维纳斯》(图 3-26)被称为欧洲美术史上最美的四幅女人体之一,收藏在德国德累斯顿的茨温格博物馆。画家把优美的女人体放在大自然中。维纳斯的姿态恬静,与周围的风景一起组成了一个静谧、和谐和出世的世外桃源。沉睡的维纳斯的身体虽然优美,但对人没有丝毫的诱惑感。相比之下,提香的《乌尔比诺的维纳斯》(图 3-27),虽然是摹仿乔尔乔内的《沉睡的维纳斯》,维纳斯的姿态和手的动作都与乔尔乔内的相同,但明显带有世俗的气息。维纳斯仿佛是人间的女子,妩媚妖娆,给人强烈的诱惑。这种世俗的感觉与画家提香的气质是吻合的。

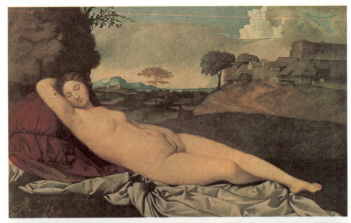

图 3-26 《沉睡的维纳斯》 乔尔乔内
1510年 油画 108 cm×175 cm
德累斯茨温格顿美术馆

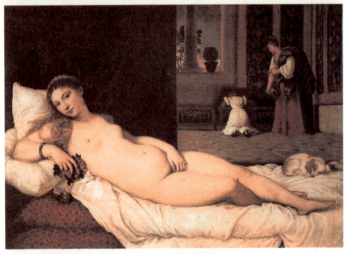

图 3-27 《乌尔比诺的维纳斯》 提香
1538年 油画 119 cm×135 cm
佛罗伦萨乌菲齐美术馆

图 3-28 《暴风雨》 乔尔乔内
约1505年 油画 78 cm×72 cm
威尼斯美术学院画廊

乔尔乔内的作品《暴风雨》（图3-28）的内容更是引起广泛的争议。画面右边喂奶的女子与左下角年轻的猎人似乎没有关系,他们的视线也不一致,天上的一道闪电仿佛打破了画面的沉静。整个画面弥漫着神秘感。据科学测定,这幅画的第一稿有一个裸体女人在河里洗澡。有人试图解释这幅画的含义是"逃往埃及",可是圣母的裸体又无法解释。无论怎样,我们还是能从这幅作品中感受到自然与人的和谐带来的田园般的诗意,风景在画面中所发挥的首要作用以及画面色调的怀旧感。乔尔乔内的绘画总能把你带到一个超越平凡生

活的宁静和诗意的境界。这种境界与荷兰画家维米尔的绘画有异曲同工之妙,区别在于前者通过室外的风景和人物来表现这种境界,后者通过室内的静物和人物来表现这种境界。共同之处在于画面内容看似平凡却超越了平凡。

5. 肖像画大师提香（Tiziano Vecellio，1490—1576）

威尼斯画派另外一位大师是提香。他曾经在乔凡尼·贝利尼的作坊学习。当他发现师兄乔尔乔内富有革新的绘画技法后,遂转向乔尔乔内学习。他不仅掌握了乔尔乔内用色彩直接表现对象的技法,而且将这种技法发展到炉火纯青的程度。提香是欧洲美术史上少有的几位在身前就享受荣华富贵的画家之一。据说他家常常开晚宴,邀请社会名流、人文学者和艺术家汇聚一堂,聚会结束后以船代车送客人回家。如果客人愿意留宿,他家预备了足够的房间。我们不禁会问:这样优越的条件是怎样得来的?凭的就是提香的画笔,这是神来之笔,可以妙手回春。如果说达·芬奇、米开朗基罗、拉斐尔都涉足不同的领域,提香则终生执著于绘画。他在光、色方面取得的成就,对后世的鲁本斯、委拉斯贵支和德拉克洛瓦以及印象派画家产生了较大的影响。

提香以肖像画著称于世。欧洲的王公贵族争先恐后地请提香画像,几乎没有一个大名鼎鼎的君主或贵族不请提香画像的,好像只有提香的画笔才能留下他们永恒的瞬间。他先后为法国国王、德国皇帝、教皇保罗、玛丽亚皇后等人画像,确立了他的肖像画泰斗的位置。据说查理五世曾为提香拾起掉在地上的画笔,这看似一桩小事,但试想一下,礼仪制度森严的宫廷,最高统治者向艺术天才俯首弯腰,给提香带来多大的荣誉。这至少说明艺术的胜利!提香的肖像画之所以如此受欢迎,在于他能很好地把握对象的内心世界,将其性格淋漓尽致地表现出来。色彩的直接画法以及光线的应用、轮廓线的模糊,使提香的肖像画生气十足。

在《年轻的英国人》（图3-29）中,这位不知其名的青年男子与《蒙娜丽莎》一样生动,仿佛一个活人出现在我们的眼前。他热切地凝视着我们,他的眼睛那样深情,不敢相信那只不过是一些涂在油画布上的颜料。提香是色彩大师,他的色彩明亮而富丽,往

图3-29 《年轻的英国人》 提香
约1540年 佛罗伦萨皮蒂宫

往能将女人的肌肤表现得无比娇嫩,再加上身体的丰满,提香笔下的女人体很有吸引力,自然而不矫揉造作,美丽而不色情。提香另一幅著名的作品《花神》以他的女儿为模特,她的美丽面容和娇嫩肌肤仿佛被放大了,使她具有磁石般的吸引力。这是一种世俗的美,我们很熟悉,与古希腊雕塑神性的美截然不同。神性的美给我们距离,世俗的美却引领我们去邂逅。

三、尼德兰的文艺复兴美术

尼德兰是另外一个文艺复兴美术成就卓越的地区。尼德兰的意思是低地,是荷兰资产阶级革命以前的今荷兰、比利时、卢森堡和法国东北部的低地国家和地区的统称。尼德兰的绘画风格总体上看,与意大利存在较大差异。如果说意大利的画家追求一种理想美的模式,那么,尼德兰的画家更注重刻画对象的质感,表现人物服装厚重的材料和衣褶。在这方面,他们具有无比的耐心,至于人物是否美丽则不是画家关心的内容。有时候,被描绘的对象甚至显得有些苦涩和丑陋。然而,这并不损害尼德兰绘画的艺术价值。

1. 油画的发明者扬·凡·艾克(Jan Van Eyck, 1368—1441)

尼德兰早期文艺复兴最重要的画家是扬·凡·艾克,一个很有修养的人。他研究过几何、化学和制图等,还到葡萄牙去执行过外交使命,也曾被勃艮第公爵菲利普(1306—1467)聘为宫廷画家和掌马官。他和兄弟胡贝特·艾克一起,被称为油画的发明者。并不是在他们之前没有人使用油画技法,实际上,在此之前,油已经用于涂抹雕塑,给蛋彩画上光。他们兄弟两人的功绩在于用亚麻油、核桃油和树脂调配出一种挥发速度均匀、性质稳定的调色油,然后用这种油调和颜料,使色彩呈现出鲜艳的光泽,把自然光表现得更加逼真。这种技巧的革新彻底改变了绘画的面貌,使油画成为后世绘画发展的主要形式。

艾克兄弟两人合作的著名作品是《根特祭坛画》(图3-30),放在根特城圣巴冯教堂内。这是一幅画在12联木板上可以开启和闭合的大画。每联木版的正反面绘制不同的内容,在开启和闭合时呈现不同的画面效果。应该说,这是非常巧妙的构思。遗憾的是,这幅画破坏严重。据说这是美术史上破坏得最为严重的绘画作品,经过艰苦的修复,才得以重新面世。其中,有些形象如《圣母》(图3-31)、《亚当和夏娃》(图3-32),揭示出画家对唯美的忽视以及对厚重衣褶的强调。画中的圣母显得有点老,亚当和夏娃甚至可以说有点丑,可他们依然给人神圣的感觉。

第三讲
巨人的时代——文艺复兴美术

图3-30 《根特祭坛画》 扬·凡·艾克 胡贝特·艾克
1432年完成 134.3 cm×237.5 cm 根特圣巴冯教堂

图3-31 《圣母》

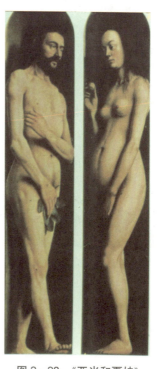

图3-32 《亚当和夏娃》

《阿尔诺芬尼夫妇》（图3-33）是扬·凡·艾克的肖像画杰作。原作的名字已无从得知，这是后人为这幅双人肖像所取的名字，表现美第奇家族在布鲁日的代理商阿尔诺芬尼和他的妻子举行婚礼的场面。这是非常神圣的一刻，夫妻两人都很严肃。画面上，扬·凡·艾克华美的签名用的是法律文书常用的哥特体，意思是"扬·凡·艾克在场"，这似乎是对他们结婚的见证。画面上精心刻画的鞋、小狗、灯、蜡烛、床、镜子，都具有象征意义。床、蜡烛象征他们的结合，小狗象征忠贞。这些物品的细节刻画，使我们认识到扬·凡·艾克精湛的写实技巧，以及描绘细节的耐心。其中，细节刻画最到位的是镜子。这是一面凸面镜，镶嵌镜子的木框上描绘耶稣的生平事迹，每个形象都刻画得清晰、准确。镜子中间，将阿尔诺芬尼夫妇结婚的场景以及窗户、吊灯都如实地表现出来（图3-34）。其精湛的写实技巧令人称奇，使这面镜子成为美术史上最有名的镜子。

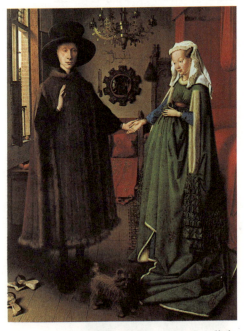

图3-33 《阿尔诺芬尼夫妇》 扬·凡·艾克
1434年 木板油画 81.8 cm×59.7 cm
伦敦国家美术馆

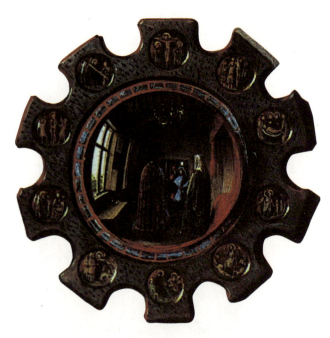

图3-34 《阿尔诺芬尼夫妇》局部

2. 怪诞的博斯（hieronymus Bosch，1450—1516）

博斯是尼德兰画家中风格最独特的一个（图3-35），对西班牙画家达利产生过较大的影

响。关于他的生平,我们所知甚少,只知道他住在斯赫尔托根博斯(s-Hertogenbosch),当时是和安特卫普一样重要的城市。由于博斯的绘画名声很大,人们便把他的名字和他生活的城市联系起来。从他家庭的名字可以发现:他们是从德国迁到斯赫尔托根博斯的。他祖父的五个儿子中,四个是画家,其中一个即是博斯的父亲。① 博斯和一个药剂师的女儿结婚,他的岳父常常炼丹药。这样,博斯对炼丹术很熟悉。一些奇形怪状的容器常常出现在他的画中,这也许和他对炼丹术的了解有关。总体看来,博斯早期的风格受荷兰绘画的影响较大,晚期的作品与尼德兰南部的绘画风格更近。

在欧美的博物馆和私人收藏中,大量的绘画被冠以博斯的名字。实际上,很多是复制品,目前只有25幅绘画作品和8张素描能确定是博斯的原作。博斯的绘画风格在美术史上是非常独特的,其丰富的想象力,怪诞的人物、动物、植物和器具的造型,使人难以相信这是16世纪画家的作品,与20世纪的超现实主义如出一辙。其中,畸形人,异国的动物,怪物(图3-36),蛇,昆虫,爬虫动物,半人半植物,海洋怪物,空中怪物,魔鬼等形象都是从未见过的。传说中的动物、怪物、奇怪的人、独角兽和美人鱼是中世纪流行的题材,它们时常表现出拟人的数不尽的恶习,博斯借由生动的想象,把具体的形式一半给人类,一半给动物。因此,动物和矿物结合、植物和动物结合的怪物都能出现在他绘画的奇妙王国中。

图3-35 《自画像》 博斯

图3-36 《两个怪物》 博斯
16.4 cm×11.6 cm

① Walter Bosing, *Hieronymus Bosch*, Benedikt Taschen Verlag GmbH, P. 11,2000.

图 3-37 《愚人船》 博斯
木板油画 56 cm×32 cm 巴黎卢浮宫

博斯生活的时代,宗教在每个人的生命中占据十分重要的地位。斯赫尔托根博斯的宗教氛围是相当浓厚的。按照《圣经》的说法,人有原罪。人最致命的罪行是愤怒、贪欲、虚荣心、怠惰、暴食、贪财和嫉妒。博斯在他的作品中不断讽刺人类的愚昧、宗教的虚无。他的代表作品《愚人船》(图 3-37)告诉我们,整个人类正乘着一条小船在牧师和修女的带领下在岁月的大海中航行,牧师和修女是这样的愚昧,他们乱弹琴,瞎唱歌,其他愚人大吃大喝,打情骂俏,尔虞我诈,玩愚不可及的游戏,追求实现不了的目标。小船上的桅杆居然是一棵树,树叶中间露出一张脸。他将人类的愚行尽收眼底。他高高在上,看着宗教把人类带进愚昧的港湾,永远无法靠岸……

《快乐之园》(图 3-38、图 3-39)是画在木板上的三联画,左联描绘亚当和夏娃在伊甸园偷吃禁果,被逐出乐园的故事;中间一联表现人类在快乐之园尽情地享受爱情;右边一联显示出男欢女爱之后,等待他们的是地狱的炼狱。在这个以爱情为主题的三联画中,始终表现爱与水的关系。博斯生活的时代,相爱的人们在水中拥抱着表达爱意是流行的形式,这给博斯带来创作的灵感。我们看到在《快乐之园》中间一联中,裸体的女人簇拥着站在水里,骑马的男人环绕中间的水池,女人激起了他们无比的兴奋和狂奔,隐喻女人是祸水。画中植物与人、动物与人、男人与女人的怪诞结合随处可见。人们忘我地享受爱情,丝毫没有感到灾难的来临。博斯在这幅画中并没有表达对快乐之园中做爱的男女的谴责,只是客观地显示他们对未来的无知。在这幅画的局部,我们发现植物中露出的人脸,植物的生殖器官中孕育着一对情侣,人与猫头鹰的拥抱,人与硬嘴鸭子的和谐……这些都使我们看到博斯绘画的超常想象力和带有梦幻色彩的构思,在美术史上是史无前例的。他独特的表达方式,使 20 世纪超现实主义大师达利受益匪浅。达利的《永恒的记忆》(图 3-40)中钟表的表现方式就是对博斯绘画的直接模仿。

图 3-38 《快乐之园》 博斯
15世纪末 木板油画 马德里普拉多博物馆

图 3-39 《快乐之园》局部

图 3-40 《永恒的记忆》 达利
1931 年 油画 24.1 cm×33 cm 纽约现代艺术博物馆

图 3-41 《天使的堕落》 博斯
板油画 69 cm×35 cm

博斯的绘画始终隐含着哲学的思考。如果你仔细观察，还能发现与中国哲学思想和艺术的某种相似之处。比如在《天使的堕落》(图 3-41)中，我们能看到中国山水画的构图形式；《荒野中的圣约翰》(图 3-42)，犹如中国绘画中的一个隐士在深山老林中的沉思默想。尤其是收藏在马德里普拉多博物馆的《创世纪》(图 3-43)，是《快乐之园》三联画闭合时的绘画效果。它描绘世界开始时的混沌状态，各种动植物从海洋中诞生，模模糊糊，似见非见。这个混沌的圆球体与中国先哲庄子所讲人类初始时期的混沌世界有异曲同工之妙。博斯是否受到了中国哲学和艺术的影响，今天难以考证。在西方人的观念中，上帝创造了世界，所以，这幅画中的上帝隐隐约约地站在左上角，默默地看着自己创造世界的成果。上帝的位置与中国画中处于云端的某些观音像类似。

图 3-42 《荒野中的圣约翰》 博斯
木板油画 48.5 cm×40 cm

图 3-43 《创世纪》 博斯
220 cm×195 cm 西班牙 普拉多博物馆

　　博斯对人物表情的描绘也具有独特的形式语言。他常常选择侧面像来表现，尤其是通过刻画人物的眼睛和嘴的细节来表现人类的愚昧和贪婪，这是与其他画家的不同之处。最典型的是张开的尖嘴中的几点白牙和过分强调的眼白，白色在画中起到了很好的点缀作用，如《扛着十字架的基督》（图 3-44）。当然，这并不是博斯描绘人物表情时唯一的手法。他的绘画中的基督形象慈祥、平和，甚至带有一点苦涩。因为基督要忍受十字架上的苦痛，来救赎充满原罪的人类。他的形象与周围的人总是格格不入，表明博斯对基督还是怀有非常虔诚的敬意的，与他描绘芸芸众生所采取的反讽态度完全不同。

　　博斯的风格在 15 世纪就这样前卫，不能不说是一个奇迹。当然，像他这样的风格在当时并非就他一人。无疑，他是这种怪诞风格中的佼佼者，被推为 20 世纪超现实主义绘画的鼻祖。

四、德国的文艺复兴美术

　　如果说意大利的文艺复兴美术崇尚一种理想美的模式，尼德兰的文艺复兴美术注重细节的刻画，那么，德国文艺复兴美术又有什么特点呢？代表北方文艺复兴美术的德国虽然没

图 3-44 《扛着十字架的基督》 博斯
1513—1516 年 木板油画 75.6 cm×83.5 cm

有意大利那样成就卓著,人才辈出,但也不乏北方地区的特质。我们知道,宗教氛围浓厚的德国曾沿袭中世纪的哥特风格,但马丁·路德的宗教改革给德国文艺复兴美术注入了新鲜的血液。从某种意义上说,德国的文艺复兴美术一方面受到意大利的影响,另一方面带有明显的新教特点,人文主义精神非常强烈。最著名的德国文艺复兴的画家丢勒、克拉纳赫、荷尔拜因等与人文学者伊拉斯谟、约翰·库斯比尼扬、托马斯·莫尔等都有很好的交往,丢勒、克拉纳赫还是马丁·路德的好朋友,替马丁·路德画过像。

丹纳在《艺术哲学》中说:"德国是一个创立形而上学和各种主义的国家……最大的画家也只是迷失在绘画中的哲学家,他们所擅长的是向理性说话而不是向眼睛说话。"[1]他始终认为,爱吃肉的日耳曼民族缺乏艺术天赋,无法与吃得少的希腊民族相比。但德国画家深沉、

① [法]丹纳著,傅雷译,《艺术哲学》,安徽文艺出版社 1998 年版,第 146 页。

善于表现思想，这个特征使他们的艺术呈现独特的面貌。德国人天生的忧郁气质也如德国夏季的阵阵细雨，浸润于他们的艺术之中。

1. 画坛的歌德——丢勒（Albrecht Dürer, 1471—1528）

提起丢勒，德国人都引以为骄傲，将这位德国文艺复兴的绘画巨匠喻为"画坛的歌德"。恩格斯在谈到文艺复兴的巨人时，列举了达·芬奇和丢勒两人，我们甚至可以称丢勒是一个"小芬奇"。他像达·芬奇一样研究数学、透视、解剖、艺术理论和军事工程等，也留下了大量的读书笔记、书信和日记，并出版了四本关于比例的书，其中只有一本在1528年于他生前出版。这使我们能很好地了解他的生活、他的艺术。丢勒不把自己看作一个普通的匠人，他和人文学者和新教领袖的接触，使他乐于探索这个世界的奥秘，用画笔表现人类的思想。丢勒的绘画成就主要体现在油画和版画两个方面。他的勤奋换来了丰硕的艺术遗产，身后留下了近百幅油画、二百多幅版画、近千件素描和几件雕刻作品。《四使徒》（图3-45）便是丢勒著名的油画作品。基督的四个使徒身穿不同的衣服，拿着不同的道具，借此显示每个人的身份和性格特征。同样，画家也着力表现使徒厚重的衣服，彰显北方画家的特质。

丢勒出生在德国南部的纽伦堡，这是一个以金银饰工艺著称的城市。或许由于这个原因，丢勒的父亲——一个匈牙利金匠举家迁到这里。丢勒从小跟随父亲学习绘画，表现出惊人的绘画天赋。尔后他到纽伦堡著名画家米歇尔·沃尔格穆特（Michel Wolgemut）的作坊，学习祭坛画和木刻版画的技法。学成以后，按照当时流行的方式，丢勒要四处游历，开阔视野，为日后的生活和事业寻找合适的地方。他首先到科尔马拜访当时最著名的铜版画家马丁·舍恩高尔（Martin Schongauer）。当他到达时，那位画家已经去世，但他还是在他的作坊里学习了一段时间。然后，他去瑞士的巴塞尔，再越

图3-45 《四使徒》 丢勒
1526年 木板油画 左联215.5 cm×76 cm
右联214.5 cm×76 cm 慕尼黑老绘画馆

过阿尔卑斯山,于1494年到达意大利,1495年返回德国。第二次游学意大利是1505至1507年。两次意大利的游学经历,使丢勒对意大利文艺复兴大师的伟大作品和丰富的理论知识有了更多的了解。

丢勒比其他北方画家对意大利的艺术理论和实践更感兴趣,尤其是威尼斯画派的色彩和素描对他的影响较大。通过他创作于1506年的《玫瑰花冠的盛宴》,我们能清楚地看到这一点。一方面,他追求着意大利式的优雅,圣母身着蓝色长袍,脸上露出温柔甜美的笑靥;另一方面,他拥有北方画家的严谨和准确性,画幅虽然很大,但构图稳定,以圣母为视觉中心,引领着整幅绘画的和谐。这是一个居住在威尼斯的德国商人委托丢勒画的订件,画完以后,这幅作品引起了广泛的关注,以至于不同时期的画家不断临摹这幅作品。据2006年在布拉格举办的丢勒作品展来看,这些临摹作品虽然也很美,但都不能得丢勒原作中圣母脸上的神韵,这就是普通画家与大师的差别。

丢勒是一个非常自信和自尊的画家。他不断地与当时低微的画家地位抗争,向人们显示画家的尊贵。这一点从他的书信和自画像中都能看出。当他第二次到意大利时,他已经具有很高的绘画水准,许多威尼斯的画家嫉妒他的才华。他给朋友的信中说:这些画家到处临摹我的作品,却又诋毁我的作品,说我的绘画没有古典的手法,一无是处,但他们知道我是最好的画家。实际上,此时的丢勒在意大利已经获得相当的荣誉。威尼斯画派的前辈乔凡尼·贝利尼(提香和乔尔乔内的老师)就高度赞扬丢勒的绘画,并以高价向丢勒索画。丢勒自己也说:"为这荣誉,我该怎样颤抖","在这里我是老爷,在家里(指德国)我是食客。"①其实,丢勒返回德国以后的景况并非像他想象的那样糟糕。作为第一个认真研究透视、人体比例和意大利的绘画风格的北方画家,他的名声很快传开了,连皇帝也请丢勒为他服务。

丢勒是一个对自己的外貌非常自信的画家,他画了一系列的自画像(图3-46、图3-47、图3-48、图3-49、图3-50),记录自己的心路历程。13岁的自画像已经显示出丢勒高超的素描技巧,不仅形象准

图3-46 《自画像》(13岁) 丢勒

① [英]贡布里希著,范景中译,《艺术发展史》,天津人民美术出版社1998年版,第192页。

确,而且刻画了内向的性格特征。27岁的自画像中,丢勒身着时髦、昂贵的服装,满头金色的卷发,神情高傲、冷漠,颇有几分贵族气质。29岁的自画像中,他把自己打扮成基督的模样,说明他自视很高,并希望通过绘画拯救人类。他的自信也表现在独特的签名上,字母 A 和 D 巧妙地组合在一起,形成一个独特的标志。这个签名在丢勒的画中都能见到。

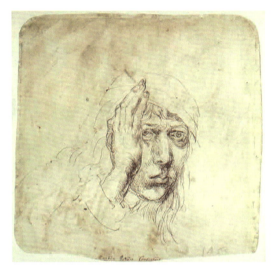

图3-47 《自画像》(20岁) 丢勒

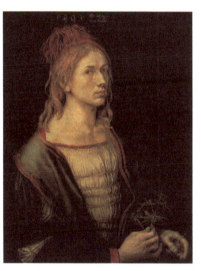

图3-48 《自画像》(22岁) 丢勒
1493年 布面油画
57 cm×45 cm 巴黎卢浮宫

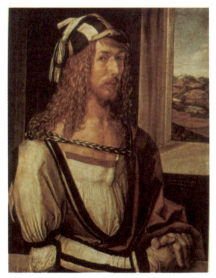

图3-49 《自画像》(27岁) 丢勒
1498年 木板油画
52 cm×41 cm 马德里普拉多博物馆

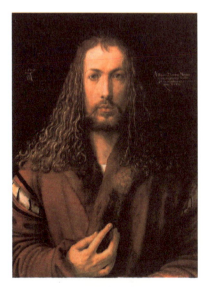

图3-50 《自画像》(29岁) 丢勒
1500年 木板油画
67 cm×49 cm 慕尼黑老绘画馆

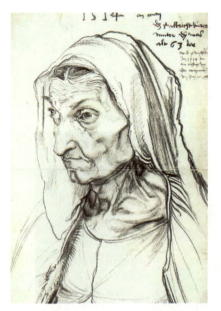

图 3-51 《母亲像》 丢勒
1514 年 素描

贡布里希认为,优秀的艺术作品不是以唯美为标准的。丢勒给他的母亲画的素描(图 3-51),毫无美感,甚至用丑来形容也不过分,却表现出他母亲坚毅的性格。没有一幅母亲像比这幅更能令人印象深刻的。这幅素描作品绘制于丢勒母亲去世前的两个星期。死亡的临近丝毫没有令她恐惧,她毫不游移的眼神和紧闭的嘴唇显出与病痛斗争的坚定。丢勒的母亲一生体弱多病,生了 18 个孩子,只有 3 个存活。她患过黑死病和各种疾病,一直与病痛和逆境抗争。丢勒怀着近乎宗教的感情深爱着自己的母亲,以非常准确而肯定的写实技巧记录下母亲一生的遭遇和痛苦。虽然着墨不多,但每根线条都充满张力,极富表现力。这种减笔的画法比加法更难,要求画家有相当深刻的洞察力和下笔肯定的精确性。

丢勒的水彩画作品《野兔》(图 3-52)和《一块草皮》(图 3-53),是他惊人的写实技巧的又一反映。他对大自然的精微洞察,对透视、比例、色彩的深入

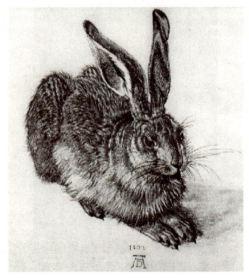

图 3-52 《野兔》 丢勒
1502 年 水彩 维也纳艾伯特美术馆

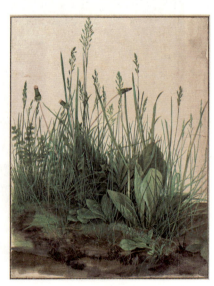

图 3-53 《一块草皮》 丢勒
1503 年 水彩 41 cm×31.5 cm

研究，使他刻画的对象如此逼真，仿佛一只活生生的野兔和一块自然中的草皮展现在我们眼前。野兔的毛皮画得如此整体，浑然天成。它松松软软，将沉沉的身体包裹，让人总想抱抱。野兔的眼睛炯炯有神，鼻子正嗅着这个世界。一块草皮，这么普通，乃至会遭人践踏，丢勒却赋予它存在的生命价值。这不禁使我们想起庄子的自然全美的理念，万物有它生存的意义。水彩作品不能像油画作品那样用颜料进行反复覆盖，那么，画家下笔以前一定要胸有成竹。不仅要色彩透明，而且描绘的对象必须准确生动。无疑，丢勒在这方面已经技压群芳。

丢勒年轻时是学习版画的。由于版画比油画流传更广，价格更低，丢勒的版画成为他主要的生活来源。他曾为《启示录》做过木刻版画的插图，《四骑士》便是这套组画中的一幅。另外，《圣哲罗姆》《金门相会》《圣母之死》（图3-54）等都是丢勒著名的版画作品。应该说《忧郁》（图3-55）是其中最有名的。忧郁的天使一手撑着头，陷入沉思，她的双翅显得如此沉重。画面中的线条准确地勾画出对象的轮廓，表明丢勒版画用线造型的线性风格，这与伦勃朗用光影来表现明暗关系的风格是不同的。丢勒的性格内敛而沉郁，这一点在他的作品中总有体现。据说他的婚姻由父母包办，妻子艾格尼丝粗俗不堪，脾气暴躁。这是画家的悲哀，更增添了画家的忧郁。

图3-54 《圣母之死》 丢勒
1510年 木刻 29.3 cm×20.6 cm

图3-55 《忧郁》 丢勒
1514年 铜版画 24 cm×18.8 cm

丢勒是一个非常全面的画家。他以德国人理性、沉郁的气质，融合意大利唯美的风格和尼德兰细节刻画的特征，将德国文艺复兴美术推向高潮。

2. 高贵的画家荷尔拜因（Hans Holbein the Younger，1497—1543）

图3-56 《自画像》 荷尔拜因

德国的宗教改革运动带来了艺术的危机，许多新教教徒反对教堂里的圣像。这样，新教地区的画家则失去了教堂祭坛画这个最大的经济来源，画家的收入被逼到肖像画和书籍插图两个领域。因此，德国著名的肖像画家和插图画家小汉斯·荷尔拜因（图3-56）便应运而生了。荷尔拜因比丢勒小26岁，他继承丢勒刻苦研究后取得的成果，但又成为与丢勒的风格截然不同的德国画家。他虽然融合意大利的和谐和优美，但始终不忘耐心地刻画细节。如果说丢勒的肖像画准确地刻画出对象的内心世界，荷尔拜因则是将对象的外貌精确地记录下来，但对所描绘的对象敬而远之。此外，荷尔拜因还是成功的彩色玻璃和珠宝的设计师。

荷尔拜因出生在德国的奥格斯堡（Augsburg），从小随父学画。他的父亲和哥哥都是画家。1515年，18岁的荷尔拜因在瑞士的巴塞尔——一个著名的学术中心，开设了自己的工作室，主要从事书籍插图的设计。此间，他用鹅毛笔为著名的人文学者伊拉斯谟的《愚蠢颂》绘制了80幅插图，现收藏在温莎城堡，成为传世的杰作。这些插图得到伊拉斯谟高度的赞扬，从此两人结下深厚的友谊。1518年，荷尔拜因到意大利旅行，看到了达·芬奇和曼坦尼亚以及其他艺术家的作品，对他的影响较大。意大利优美、华丽的风格反映在荷尔拜因当时创作的作品之中，如收藏在德国达姆斯塔特的《圣母和市长一家》。

正当荷尔拜因准备走向德语国家一流大师之位时，宗教改革运动的动荡把他成功的希望化为泡影。按照伊拉斯谟的观点，那里的艺术已经冻结。为了躲避动荡和获得更好的经济来源，在伊拉斯谟的推荐下，荷尔拜因到达英国，为当地的贵族和人文学者绘制肖像。荷尔拜因以其敏锐的眼光，准确而生动地捕捉到英国上流社会形形色色的男女形象，为他在英国赢得了荣誉。当他第二次到达英国时，被亨利八世聘为宫廷画家。

荷尔拜因被称为"高贵的画家"，一是由于他多为贵族绘制肖像，二是他的肖像画总给人高贵的感觉，很自尊，没有丝毫的焦躁和狂暴。从他的肖像画中，除了领略其精细写实的技巧外，还能发现他注重对服装、道具、配饰等细节的刻画，这或许与他从小做过书籍插图、彩

色玻璃和珠宝设计有关。如图 3-57,让·西美尔像,画中人物华丽的衣饰、高贵的气质,被画家淋漓尽致地表现出来。暗部的服装上的图案本来应该模糊不清,而荷尔拜因却不厌其烦描绘每一根线、每个图案。在注重贵族血统和家族势力的英国,用绘画留下家族成员的肖像是一件非常重要的事情,荷尔拜因的肖像画的风格正好满足了他们的需要。

从荷尔拜因的素描《波银斯肖像》(图 3-58)中,我们看到他勾线准确、简练,线条的浓淡、虚实相当讲究,极富表现力。此时,荷尔拜因的素描还运用钢笔、粉笔、银粉等其他综合材料来增强表现力,这在当时是很前卫的。荷尔拜因是德国文艺复兴盛期的大师,他在艺术上的成就涉及许多领域。1543 年,荷尔拜因在英国染上瘟疫去世后,德国文艺复兴的艺术也就走向衰落。

图 3-57 《让·西美尔像》 荷尔拜因
1533 年 板上油画 206 cm×209 cm
伦敦国立美术馆

欧洲文艺复兴的美术掀起了美术史的高潮,艺术的巨匠们从基督教的藩篱中解放出来,将人文精神注入作品之中,时时刻刻让我们感觉到人的重要性,人大于神。他们的作品富有浪漫主义精神,具有理想美的模式。没有哪个时代的艺术家能像他们那样,用巨人的力量将这个时代神采奕奕地召唤到我们眼前……

图 3-58 《波银斯肖像》 荷尔拜因
1530 年

第四讲
自然的镜子——十七世纪佛兰德斯、荷兰的美术

当文艺复兴的脚步渐渐远去时,17世纪的欧洲美术呈现出另外一派繁荣景象。不同国家和地区有不同的风格特征,但总体看来,如瑞士美术史家沃尔夫林所说,17世纪的欧洲绘画是从线性风格向绘画性语言转变的时期。文艺复兴以前的线性风格指的是用线来造型,描绘轮廓的形式。由于轮廓线太明显,人物形象往往不真实。绘画性语言强调的是用光影来造型,模糊轮廓线的方法。这样,描绘的对象看起来栩栩如生,画面的视觉效果更强。17世纪的佛兰德斯和荷兰的绘画是绘画性语言运用成功的典范。那么,佛兰德斯在哪里呢?从地理位置看,佛兰德斯指的是今天的比利时、卢森堡以及法国的一部分地区,与荷兰一起统称为尼德兰,当时属于西班牙的管辖。1609年,荷兰独立出来,佛兰德斯则继续由西班牙统治。17世纪的佛兰德斯美术以鲁本斯最具代表性,常常归为巴洛克绘画的巨匠。凡·代克服务于英国宫廷,成为英国肖像画的开创者。而荷兰绘画,则是大师辈出,哈尔斯、伦勃朗和维米尔……一个个响亮的名字在我们耳边徘徊。这得益于荷兰资产阶级革命赢得的民族独立、经济繁荣以及新教信仰。新兴的资产阶级大量购买绘画,使荷兰的风俗画、风景画和肖像画出现了难得的繁荣景象,其朴实的画风在欧洲美术史上占有特殊的地位。

一、佛兰德斯的绘画

17世纪佛兰德斯的绘画主要继承尼德兰的美术基础,同时吸收意大利文艺复兴盛期的成果,创造出具有地方特色的画派。其代表画家主要是鲁本斯和凡·代克,美术史上常常把他们归为巴洛克风格。巴洛克风格是16世纪最后十年在意大利出现、17世纪在欧洲流行的一种美术风格,涉及建筑、雕塑、绘画、音乐等领域。"巴洛克"这个词是从葡萄牙语翻译过来的,本意是"畸形的珍珠",多少带有一些贬义。现在约定俗成,指17世纪具有动感的、华丽的、戏剧性的、激情的、紧张的艺术风格。

1. 巴洛克绘画大师鲁本斯(Peter Paul Rubens,1577—1640)

鲁本斯(图4-1)是佛兰德斯当之无愧的巴洛克绘画的大师,是欧洲画家中最杰出的代表之一。他将佛兰德斯的现实主义绘画传统与意大利丰富的想象力和华美风格相结合,形成一种注重光影的、具有动感的、充满激情的北方风格,他的妙笔能让所有对象瞬间变得无比鲜活。

鲁本斯出生在德国的小城齐根。他的父亲是一个信奉加尔文教的律师，1568年为了躲避宗教迫害，从安特卫普逃到齐根。1587年，鲁本斯的父亲去世后，他的母亲带着他回到了安特卫普，接受绘画和宫廷小侍从的训练，这为他以后的绘画和外交生涯打下了良好的基础。

鲁本斯21岁时成为当地著名的画家。为了开阔视野，像许多画家一样，他决定到意大利游历。23岁时，他到达威尼斯。提香绘画的明亮色彩和宏伟风格对鲁本斯产生较大的影响。不久，鲁本斯成为曼图亚的宫廷画家。八年（1600—1608）的宫廷画家生涯，使鲁本斯充分吸收了意大利的绘画成果。1608年，由于母亲的去世他回到安特卫普。这时，他已经纯熟地掌握了表现人体

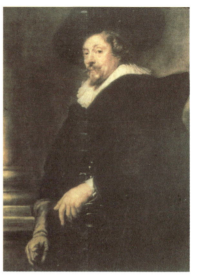

图4-1 《自画像》 鲁本斯
1638年 油画 109 cm×83 cm
维也纳艺术史博物馆

和衣饰、甲胄和珠宝、动物和风景等所有的绘画技法，尤其擅长绘制装饰教堂和宫殿的巨大画幅。不久，他成立了绘画工作室。同时，被聘为布鲁塞尔伊莎贝拉公主和阿尔贝特大公的宫廷画家。

鲁本斯与富有的律师和人文学者让·布朗特的女儿伊莎贝拉结婚，婚后的生活很幸福。鲁本斯接受来自全欧洲的宫廷、教堂、贵族和富有市民的大量订件，其中，最有名的是为法国国王亨利四世的遗孀玛丽·美第奇绘制的21幅组画。玛丽·美第奇来自意大利显赫的美第奇家族，她要留住辉煌的过去，便委托鲁本斯绘制系列组画，装饰卢森堡宫殿。这批组画非常宏伟，由玛丽·美第奇的诞生、到达马赛、摄政、加冕（图4-2）以及肖像等组成，显示了鲁

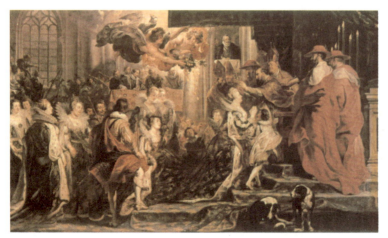

图4-2 《玛丽·美第奇的加冕》 鲁本斯
1622—1625年 油画 394 cm×727 cm 巴黎卢浮宫

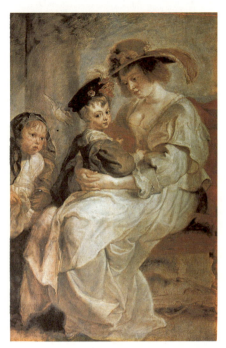

图4-3 《海伦·富尔曼和孩子们》 鲁本斯
1636年 油画 113 cm×82 cm 巴黎卢浮宫

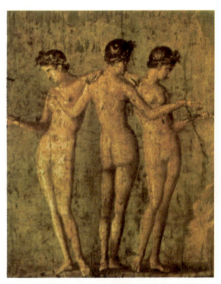

图4-4 《美惠三女神》
庞贝壁画 公元1世纪 那不勒斯博物馆

本斯善于控制宏大场面的能力。他的画面气势磅礴，呈现出欢乐的节日气氛。他将众多人物的不同动态安排得井井有条，而处于视觉中心的对象总是在强光下，被重点强调。

1626年，鲁本斯的妻子不幸去世，他非常悲痛。尔后，他接受伊莎贝拉公主的委托，作为外交官到西班牙调解与英国的矛盾。利用这个机会，鲁本斯参观了各国的艺术收藏，并与艺术家进行广泛的交流。他与西班牙宫廷画家委拉斯贵支会晤，双方受益匪浅。委拉斯贵支带他参观了马德里所有的宫廷收藏。鲁本斯说：我把整个世界都看成自己的故乡。这种自信、宽广的胸怀使他兼收并蓄，扩大了艺术视野。当53岁的鲁本斯回到安特卫普后，与16岁的海伦·富尔曼结婚。美丽的海伦，重新燃起了鲁本斯的绘画热情。鲁本斯为海伦和孩子们绘制了大量的肖像（图4-3），画中流露出他对家庭的无限爱意。海伦体形丰满，低头颔首，显得温柔贤淑。她手上抱着的孩子，圆圆的眼睛注视着我们，天真可爱，有呼有吸，仿佛活人一般，显示了鲁本斯肖像画的高超技艺。

常常听到关于鲁本斯画的女人体过于肉感的批评，甚至有人称鲁本斯是"开肉铺子的画家"。我们不可强求他那个时代和地区的人与今天的我们一样欣赏骨感的美，不同风格的女人体隐含不同的审美趣味。欧洲美术史上对女人体的表现是流行的主题。我们比较一下古罗马庞贝壁画中的《美惠三女神》（图4-4）、波提切利的《美惠三女神》（图4-5）与鲁本斯的《美惠三女神》（图4-6），可以明显地看出差别：古罗马的《美惠三女神》形

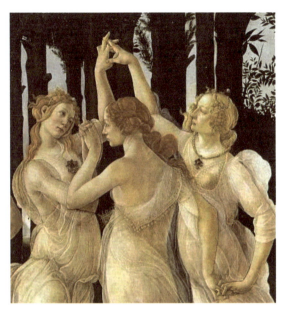 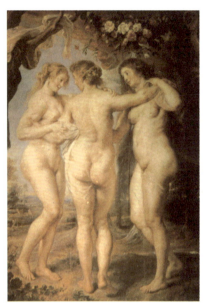

图 4-5 《美惠三女神》 波提切利　　　　　图 4-6 《美惠三女神》 鲁本斯
1476—1478 年 布面胶彩　　　　　　　　　1639—1640 年 油画 221 cm×181 cm
佛罗伦萨乌菲齐美术馆　　　　　　　　　　马德里普拉多美术馆

体瘦削，结构不准，比较僵硬，对人没有诱惑感；波提切利的《美惠三女神》虽然形体清瘦，但体态婀娜，体现女人特有的柔媚；而鲁本斯的《美惠三女神》体态壮硕，比例准确，富有极强的生命力。同样是美惠三女神的主题，不同画家的绘画风格是截然不同的。

　　站在鲁本斯的画前，观众会被他的激情感染，情绪高涨，激动不已。这种充满动感的巴洛克风格在他生命的最后十年有所衰减。他在晚年主要从事沉稳的肖像画和风景画的创作。鲁本斯一生的油画作品有三千多幅、素描作品四百余幅，由于鲁本斯被称为"绘画之魁"，来自全欧洲的订件之多是他难以完成的，不得不由助手和学生协助。所以，鉴定鲁本斯的原作有些麻烦。鲁本斯的绘画在欧洲美术史上具有重要的地位，他对以后的画家华托、德拉克洛瓦、康斯太布尔的绘画技巧影响很大。

2. 英国肖像画传统的开创者　凡·代克（Anthony Van Dyck，1599—1641）

　　凡·代克（图 4-7）是仅次于鲁本斯的佛兰德斯画家。他的技巧虽然很高，但视野始终没有鲁本斯开阔。凡·代克出生于丝绸商人的家庭，从小跟随画家亨德里克·凡·巴连学

图 4-7 《自画像》 凡·代克

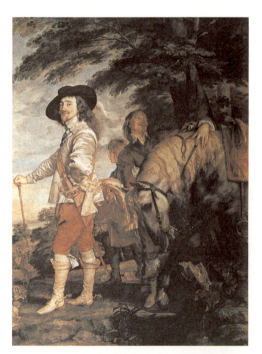

图 4-8 《查理一世骑马像》 凡·代克
1635 年 油画 272 cm×212 cm
巴黎卢浮宫

习,14 岁已经创作出精美的绘画。他 18 岁时,作为助手进入鲁本斯的工作室。两年的相处,他从鲁本斯那里学到了不少绘画知识和技巧。1620 年,他为英国詹姆斯一世服务了几个月,随后到意大利广泛游历,意大利文艺复兴大师的作品给他很多启迪,尤其是提香的绘画使他印象深刻。他吸收意大利的成就,融合巴洛克风格,形成了自己独特的肖像画风格。

当凡·代克 1628 年返回安特卫普时,已经是羽翼颇丰的画家,于是成立了自己的工作室,与鲁本斯公开竞争。由于他的视野以及交际的局限,难与鲁本斯抗衡。1632 年,他重返英国,为英王查理一世服务。据说查理一世相貌平平,身材矮小,以前聘过许多宫廷画家,都不太满意。实际上,无论什么人都有一个最好的表现角度。一个肖像画家关键在于选择最佳视角,将对象值得表现的优势展露人前。凡·代克不愧为著名的肖像画大师,他常常描绘查理一世(图 4-8)在森林打猎时的情景,展示给观众的是身着猎装的一个侧面像,显得英姿飒爽。查理一世对凡·代克的绘画欣赏有加,不仅授予爵士的称号,而且将帕特里克·鲁思文爵士的女儿嫁给他。

由于凡·代克肖像画的名声很大,英国的豪门贵族对他礼让有加。他的英俊相貌和风度举止使他在英国人面前很有吸引力,大量的肖像画订件源源不断地到来。英国的绅士淑女都希望凡·代克为他们留下永恒的瞬

间。如图4-9,贵妇人像,画家除了体现人物的高贵,没有忘记女人最喜欢的妩媚,这样的肖像必然得到女人的青睐。凡·代克从不让求画的贵族长时间地坐在椅子上做模特,而是请他们吃饭,言谈之间观察对象的面部特征和气质。有时候,他让求画人坐一会,等他把脸部画完后可以离开,手的描绘则请专业的模特代替。所以,如果你仔细观察凡·代克的肖像画,就会发现人物的脸和手不太一致,不免留下些许遗憾。

凡·代克于42岁病故。他对英国后来的肖像画产生了深刻的影响(英国此时没有自己的画家,主要聘请国外的画家),甚至可称为英国肖像画传统的创立者。这一点,我们可以从100年以后英国本土的著名肖像画家庚斯勃罗和雷诺兹的画中看到。

图4-9 贵妇人像 凡·代克
1622年 油画 286 cm×198 cm
热那亚罗素宫

二、荷兰绘画

1579年,尼德兰北部信奉新教的各公国宣布从西班牙统治下独立出来,但与西班牙的战争直到1609年才结束。西班牙和其他天主教势力较强的国家直到1648年签订了"明斯特条约",才正式承认这个联省共和国,即今天的荷兰。由于荷兰主要信奉新教,宗教绘画也就失去了市场。大量新兴的中产阶级和商贸公司要将其成员的集体肖像挂在办公室,一些富有的商人希望为后代留下自己的画像,而风景画和静物画用来装点他们的新居最恰当不过。这样,肖像画、风景画、静物画和风俗画自然成为荷兰绘画的主流。另外,一个新的现象悄然出现:以前的画家多服务于宫廷、教堂和贵族等固定的赞助人,现在,这种情况不复存在。这对画家来说,一方面失去了稳定的经济收入,必须靠卖画为生;另一方面有了绘画的自由,可以随便选择题材和表现技法等。

市场的需求导致大量的画家诞生,画家的增多自然带来激烈的竞争。只有术业专攻、技艺超群的画家,才能获得市场的青睐。这样,绘画的专门化和独立成科成为趋势,专攻肖像画的不再绘制风景画,画静物的不画人物。绘画市场的繁荣,夯实了绘画金字塔的底部,使位于金字塔顶部的画家脱颖而出。虽然他们的名声卓著,可大多与贫穷为伍。看来,金钱并不总是与艺术成就成正比的。荷兰绘画的写实性在美术史上地位很高,是绘画性语言运用

成功的典范。光影弥漫在每个画家的画面上,但又有各自不同的画风。哈尔斯、伦勃朗是荷兰绘画的巨匠,其他的荷兰画家则归入荷兰小画派。

1. 快照式的画家哈尔斯(Hals,Frans,1582/1583—1666)

哈尔斯出生于安特卫普。1585年,安特卫普落入西班牙的手中。他的父母遂迁居荷兰,至少在1591年,哈尔斯已经在荷兰繁华的城市哈列姆定居。与其他画家不同,哈尔斯没有到意大利游历。他认为,有天赋的画家不用游历,在哪里都能画出好画。因此,他从未离开哈列姆,一生都在那里度过。哈尔斯结了两次婚,至少有10个孩子。他的两个哥哥和五个儿子都是画家,繁重的生活负担常常使他的生活陷入贫困之中。当时的情况是:著名的画家很难以绘画为生。哈尔斯去世前几年,生活相当贫困,政府每年给他少量的津贴,让他在哈列姆老人院度过晚年。在那里,他给老人院的女管事们绘制了集体肖像(图4-10),成为美术史上的肖像画名作。集体肖像画是当时荷兰流行的方式。在这幅作品中,哈尔斯放弃了年轻时绘制肖像画的妙趣横生和轻松随意的笔触,有了老年的持重和严肃。画上的手、手套、花边领口都是普普通通的被表现对象,可经过画家火一样的热情,像一首绚丽多彩的歌曲那样迷人。

图4-10 《哈列姆老人院的女管事们》 哈尔斯
1664年 油画 171 cm×250 cm 哈列姆哈尔斯博物馆

哈尔斯是 17 世纪荷兰最早的肖像画大师,他被认为是欧洲最伟大的肖像画家之一。他的作品几乎都是肖像画,即使是风景画和少有的宗教画看起来也像肖像画。他的肖像画不仅使老百姓满意,而且获得很多画家的认可。他是采用"直接画法"的先驱之一,即不打底色,直接将油画颜料涂在画布上。随着颜料质量的提高,这种画法在 19 世纪非常流行。哈尔斯也被称为"快照式的画家",他能将人物转瞬即逝的表情凝固下来,仿佛是用相机拍的快照。这要求画家具有很好的记忆力和高超的表现技法,如图 4-11,威廉·科伊曼斯肖像。我们看到哈尔斯用笔自由、洒脱,笔触明显。近看他的作品都是笔触,远看形象相当准确生动,因此,哈尔斯的赞助人都很喜欢他为他们画的肖像。哈尔斯虽然生活贫困,却被称为"善于刻画笑容的画家"。他的作品中常常见到不同类型的笑容,画中人笑得灿烂、开心,生活的贫困在他们脸上没有留下任何痕迹。如图 4-12,吉卜赛女郎,身处社会的底层,但什么也无法阻挡她开心的笑容。她那狡黠的目光,表明她与生活搏斗的勇气。她的"瞬间的快照",只要你看过一遍,就难以忘记。

哈尔斯笔下人物的皮肤、服装的质感这样真实可信,人物形象这样的鲜活,仿佛跃然来到我们面前,要和我们交谈。以前的肖像画,观众可以看到画家苦心经营的痕迹,而哈尔斯的画却不然。当然,哈尔斯

图 4-11 《威廉·科伊曼斯肖像》 哈尔斯
1645 年 77 cm×63 cm

图 4-12 《吉普赛女郎》 哈尔斯
1628—1630 年 油画 58 cm×52 cm
巴黎卢浮宫

一定认真经营过画面,但他达到了最高的境界——不让观众觉察。哈尔斯的盛名并没有给他带来财富,他去世时,只留下了几件家具和画具。

19世纪下半叶,哈尔斯的天才被重新发现,尤其得到印象派画家的重视。1870年至1920年间,哈尔斯是最受重视的古典大师之一,他被推到肖像画的最高宝座上。美国的收藏家大量购买他的作品,这也是为什么哈尔斯的作品除了收藏在哈尔斯博物馆以外,相当多的作品在美国收藏的原因。

2. 黑暗王子伦勃朗（Rembrandt Harmenszoon van Rijn，1606—1669）

在伦勃朗晚年的一幅自画像中,我们看到这位大师停驻在自己的画中,探询地注视着我们,仿佛在思考着自己迄今为止在绘画、生活和存在方面的全部经历……这幅作品具有极深的感染力,难怪当代的批评家要悄声议论伦勃朗的"心理"呢。[①] 可以肯定地说:伦勃朗是一个注重刻画心灵的大师。

1606年7月15日,伦勃朗出生于莱顿一个富裕的磨坊主家庭。他7岁进入拉丁学校学习古典文学、语法和圣经故事等,14岁进入莱顿大学学习法律。由于不感兴趣,他很快离开大学,从师雅各布·艾萨克松·斯万贝里(Jacob Isaacszoon van Swanenburgh,1571—1638)学习绘画。三年以后,他想了解新的技法,遂到阿姆斯特丹跟随彼得·拉斯特曼(Pieter Lastman)学习。在阿姆斯特丹,卡拉瓦乔的绘画对他的影响很大。从此,伦勃朗开始了光影的探索,逐渐形成后来的"黑影强光"的风格。19岁的伦勃朗回到莱顿时,已经成为一名独立开业的画家。1631年,伦勃朗关闭了在莱顿的工作室,到阿姆斯特丹寻求新的发展。很快,他获得了阿姆斯特丹收藏家的认可,并与一个画廊老板的妹妹莎斯基亚结婚。莎斯基亚出生于富裕的家庭,结婚时带来的丰厚陪嫁使伦勃朗的生活富裕起来。与此同时,上层贵族也给他大量的订件。这样,伦勃朗不惜重金购买文艺复兴大师的作品,包括米开朗基罗的素描,以及同时期的欧洲画家和远东画家的作品。中国艺术对他的影响通过他的速写可见一斑。

为了让生活更加稳定,伦勃朗用分期付款的方式购买了阿姆斯特丹市中心的昂贵别墅(图4-13)。安定的生活给伦勃朗带来了很好的创作环境和热情。他给莎斯基亚买了大量的服装和道具,把她装扮起来做模特。莎斯基亚成为伦勃朗这段时期绘画中的主要形象。花神(图4-14)即是以她为模特画成的。诚然,提香的花神(图4-15)具有华丽而妩媚的效果,可谁又能据此贬低伦勃朗的花神的朴实而动人的美呢?莎斯基亚头戴花环,宛如天真无邪的农村少女,自然而不矫揉,她的朴实胜过一切的言语。

[①] 朱利安·弗里曼著,史然译,《艺术》,三联书店2002年版,第36页。

第四讲
自然的镜子——十七世纪佛兰德斯、荷兰的美术

图 4-13 伦勃朗当年购买的别墅
建于 1606 年

图 4-14 《花神》 伦勃朗
1634 年 油画 125 cm×101 cm
列宁格勒艾尔米塔什美术馆

图 4-15 《花神》 提香
1515 年 油画 79 cm×63 cm
佛罗伦萨乌菲齐美术馆

伦勃朗著名的肖像画代表作《杜普教授的解剖课》(图4-16),是医学协会委托的集体肖像画订件。从构图上看,伦勃朗没有像以前的画家那样,让这些医生并排站着,画出同样大小、同样明暗的形象;而是表现杜普教授在讲解剖课,其他医生认真聆听的情景。这幅画不仅构图新颖,避免了以前肖像画的呆板,而且充分显示了他注重光影的特征。强光下的尸体在周围环境中被突显出来,甚至带有某种戏剧效果。医生的表情反映出这个团体的职业特征。《杜普教授的解剖课》使伦勃朗获得了较大的名声。

图4-16 《杜普教授的解剖课》 伦勃朗
1632年 油画 169.5 cm×216.5 cm 海牙博物馆

正当伦勃朗的绘画事业蒸蒸日上的时候,莎斯基亚因肺病失去了年轻的生命。她与伦勃朗共生了3个孩子,只有一个儿子活了下来。生活中往往祸不单行。伦勃朗还沉浸在失去妻子的痛苦之中,他的作品《夜巡》(图4-17)又遭到射击手公会团体的拒收。这幅画是射击手公会成员共同出资委托伦勃朗画的。这是一幅集体肖像画,每人出资一样,希望以同样大小而且清晰的形象出现在画面中。当他们看到伦勃朗的《夜巡》时,发现只有两人在前景中,形象很清楚,其他人有的在暗部,有的在亮部,有的只有半边脸,有的形象很模糊。这样,他们拒绝付费,希望伦勃朗重画。

此时,伦勃朗正在探索"黑影强光"。他把重要的人放在前景的强光下,一些人处在暗部,形象不太清楚,目的在于通过光影的变化使画面的视觉中心更加突出,整个画面看起来

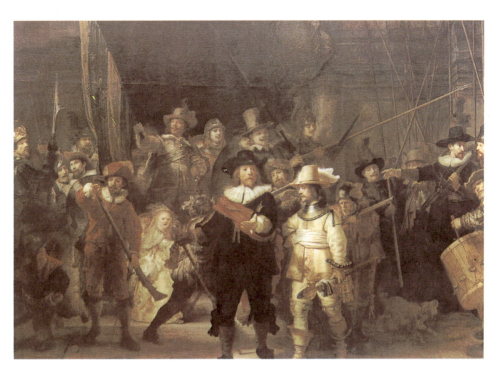

图 4-17 《夜巡》 伦勃朗
1642 年 油画 359 cm×438 cm 阿姆斯特丹国立美术馆

更加生动。这便是沃尔夫林所说的绘画性语言达到的效果。伦勃朗是探索光影相当成功的画家,有人甚至称他为"黑暗王子"。正因为如此,伦勃朗认为自己的《夜巡》是成功的艺术作品,他宁可作品被拒收,也不重画。射击手公会团体不仅拒绝接收此画,而且到处破坏伦勃朗的名声,说他是一个不称职的肖像画家。从此,伦勃朗的委托订件急剧下降,贵族群体纷纷远离他,使伦勃朗的人生出现重大转折,《夜巡》成为伦勃朗不是最好但是最著名的作品。从画面看,《夜巡》的肖像画特征已经不太明显,它突出的戏剧情景效果和强烈的明暗表现力,使画面的空间感很强,你感到你可以走进画里,穿过人群,但不会碰着任何人,这是光影带来的神奇效果。今天,它成为阿姆斯特丹博物馆的镇馆之宝。如果你问博物馆馆长,《夜巡》的价格几何?他会告诉你:《夜巡》无法估价,因为我们永远不会卖。

随着订件的减少,伦勃朗的经济压力越来越大。他的别墅是分期付款买下的,每个月要负担高额的费用,加上家庭生活的开支,使他常常靠借债度日。最后,只能以很低的价格将别墅和收藏拍卖,搬到犹太人居住区。生活的艰辛,使伦勃朗对人生有了更深刻的反思,其肖像画着重刻画对象的内心世界。据说一个犹太老人想了解伦勃朗绘画用光的独特技法,伦勃朗对他说:你给我做模特,便能看到我的绘画过程。这样,便产生了著名的肖像画《犹太老人》(图 4-18)。犹太老人浑浊的眼睛、白色的胡须和松弛的皮肤,都原原本本地展现在观

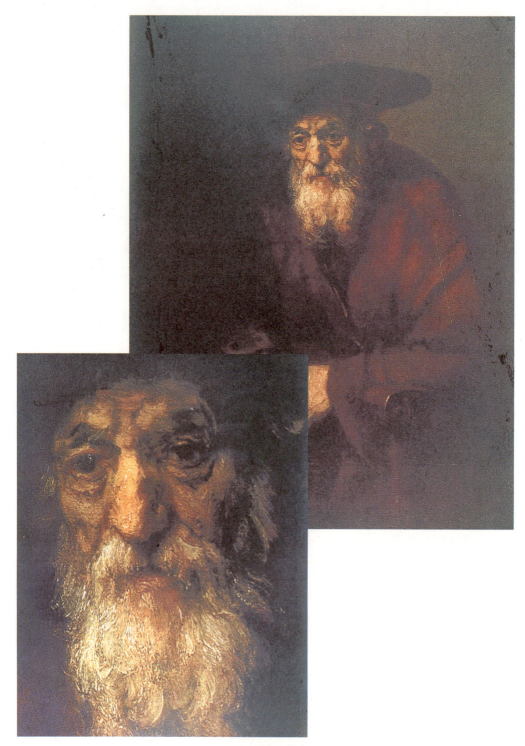

图4-18 《犹太老人》及其局部 伦勃朗
1654年 油画 109 cm×84.8 cm 列宁格勒艾尔塔米什美术馆

众面前。通过光影的处理，犹太老人看起来非常生动和真实。伦勃朗不愧为运用光影的高手。在无力雇请模特时，伦勃朗只好对镜画自己，这就为我们留下了大量的自画像。每一幅自画像都是他不同时期的生活写照，让我们对画家有了进一步的了解。图4-19、图4-20、图4-21、图4-22是伦勃朗的几幅自画像。我们可以看到，一个艺术家生活上从富裕到贫穷，而对艺术的追求始终如一。

图4-19 《自画像》 伦勃朗
1633—1634年 油画 62 cm×52 cm
佛罗伦萨乌菲齐美术馆

图4-20 《自画像》 伦勃朗
1648年铜版画

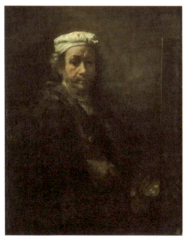

图4-21 《自画像》 伦勃朗
1660年 油画 111 cm×85 cm
巴黎卢浮宫

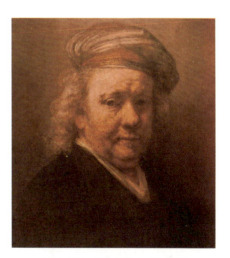

图4-22 《自画像》 伦勃朗
1669年 油画 59 cm×51 cm
海牙博物馆

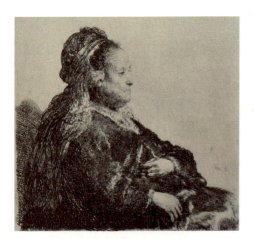

图 4-23 伦勃朗的母亲 伦勃朗
版画

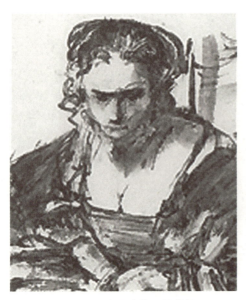

图 4-24 女子肖像 伦勃朗
水墨

尽管伦勃朗的生活陷入极度的贫困,但他沉迷于光影在画面中产生的生动效果,也沉迷于哲学、宗教的思考。他将思想的深刻性体现在油画、版画和素描的创作上。他的版画采用的是铜版蚀刻法。先用蜡封版,再在蜡上刻画形象,有形象的地方露出版面,浸入酸碱中去腐蚀,等留下痕迹后再印刷。伦勃朗的铜版画同样着重光影的探索,与丢勒的重轮廓线的方法有所不同。从 16 世纪末开始,大量的中国瓷器等艺术品通过荷兰东印度公司载运到欧洲销售,东方艺术对伦勃朗产生了一定的影响。他的版画常常运用多种材料、多种手法,包括中国式的水墨。如图 4-23 为了很好地表现母亲的服装的质感,伦勃朗采用了多种材料的结合,可能也采用了水墨,使服装看起来毛茸茸的。伦勃朗的素描更加凸显出中国艺术的影响,如图 4-24 女子肖像,水墨的运用使画面更加浸润,人物结构和比例的描绘采用的是西方技法,东西方的结合使画面出现特别的效果。

伦勃朗之所以被称为巨匠,一是他对艺术的执著,无论失去亲人的痛苦(他的第一任、第二任妻子和儿子都在他生前去世),还是极度的贫穷,他都不改其志;二是他的绘画用光影塑造了一个不求唯美,却朴实、生动、感人的世界。在这个世界里,有画家对人生的思考、与命运的抗争以及深刻的思想。相比他临死前的赤贫(身边只有几件破烂的衣服和画具),其艺术遗产是如此丰硕(600 幅油画、300 幅版画和 1 400 张素描)。弥留之际,他说出了最后想说的话:雅

各与天使搏斗,虽然暂时没有取胜,但总有一天,他会胜利,人们会认识到他的艺术价值。这一天确实到来了,但是在150年以后。这对一个真正大写的人来说,实在是太迟了!

3. 静谧的光色世界的塑造者维米尔（Jan Vermeer van Delft, 1632—1675）

维米尔是荷兰小画派的鼎足画家。荷兰小画派是一批以描绘风景、静物、风俗为主的画家,他们用光影的效果不厌其烦地表现荷兰的风景、花卉、鱼、酒杯等,画面宁静、和谐,与当地的生活息息相关。画幅不大,适合室内装饰,常常在市场上兜售,从此,开始了买卖绘画的新形式。画家的数量之多,写实技艺之精,使他们在美术史上拥有重要的地位。在这些画家中,可以和哈尔斯、伦勃朗相提并论的是维米尔。他生前同样没有得到应有的位置,到19世纪才被美术史家重新发现。

维米尔生活在以模仿中国的青花瓷器而著名的荷兰城市代尔夫特。关于他的生平,我们知道得很少。只知道他的父亲是一个丝绸工人,也做一些艺术品生意。维米尔本人也做艺术品贸易,似乎还和岳母一起经营旅馆。他与妻子一起共生育了11个孩子。生活的喧闹是可以想象的,但丝毫没有反映到他的艺术作品中,维米尔呈现给我们的总是一个静谧、安详和平凡的光色世界,一切的纷扰都隐遁了,好像整个世界就凝固在画面的瞬间。我们对维米尔的学画经历不太了解,他可能从师莱昂纳特·布拉默（Leonaert Bramer）,此人曾在1653年为维米尔证婚。从1650年开始,维米尔的绘画主要以描绘室内情景为主,这曾是霍赫在代尔夫特专门描绘的主题。尔后,维米尔也加入到这个题材的行列中,但后来居上,其艺术成就超过霍赫。霍赫的绘画注重室内的空间感,维米尔的绘画注重构图的平衡和光色的变化塑造室内的艺术性。

到目前为止,能确定为维米尔的作品有35或36幅。其中具有代表性的作品是《倒牛奶的女佣》（图4-25）。维米尔的绘画题材往往是普通人在室内非常专注地做某件事。在《倒牛奶的女佣》中,厨娘只是在倒牛奶,一个非常普通的动作。我们难以解释为什么维米尔能让一个如此普通的情景成为世界名画,只知道画面传达出一种永恒感、一种崇高感,仿佛世界上的其他事情都已被忘却。维米尔是塑造光影的大师,光线常

图4-25 《倒牛奶的女佣》 维米尔
1658年 油画 45.5 cm×41 cm
阿姆斯特丹国立美术馆

图 4-26 暗箱

常从窗户射进,朦朦胧胧,富有诗意。据说维米尔在绘制时已经采用暗箱(图 4-26)的设备,使描绘的对象能够准确无误,增加画面的可读性。

维米尔另外一幅著名的作品《缝纫女工》(图 4-27),同样选择普通的题材。画中的人物眼睑低垂,专注地缝制蕾丝花边。其专注的程度与其他画相比,有过之而无不及。20 世纪超现实主义的大师达利曾临摹过这张画。在卢浮宫馆长和四个工作人员的监督下,达利开始了他的临摹。临摹结束后,让馆长大为惊奇的是:达利临摹的画面与《缝纫女工》完全不同,他画的是一头公牛。馆长问他为什么临成这个效果,达利回答:您不觉得缝纫女工专注的程度就像一头顶角的公牛吗?具有无限的张力。

维米尔的画幅都不大,适用于室内的悬挂。如果你稍加留意,就会发现这样的情景:在欧洲著名的博物馆里,许多大画前无人观看,维米尔的尺寸很小的油画前却挤满了观众,他的画为什么魅力无穷?日本美学家佐佐木曾研究画面内容与距离感的对应关系,他认为:不同的画面给人的距离感是不同的,距离可分为公众距离、朋友距离、亲人距离和情人距离等,其具体的数据从五、六米到零米。按照他的观点,维米尔的绘画属于亲人距离,给人很亲切的感觉,这样的作品画幅不宜太大。确实,维米尔的绘画通过从窗户射进来的光线,人物专注的神情以及构图的平衡塑造了宁静而富有诗意的室内气氛。画幅虽然不大,但画面的吸引力很大。他为平凡的室内生活而塑造的诗意与乔尔乔内不同,乔尔乔内的绘画的宁静和诗意,是通过室外的情景来完成

图 4-27 《缝纫女工》 维米尔
1664 年 油画 24 cm×21 cm
巴黎卢浮宫

的,是人与大自然的和谐带来的诗意。

4. 风景画家雷斯达尔（Ruisdael, Jacob Isaackszon van, 1628—1682）

荷兰小画派中最著名的风景画家是雷斯达尔。他出生在哈列姆,从小跟随父亲学画。他的父亲是画框制作者兼艺术家,但作品无一存世。1650年至1653年,雷斯达尔和朋友一起在尼德兰和德国西部旅行,1655年在阿姆斯特丹定居,1659年成为自由市民。遗憾的是,关于他的生活,我们所知甚少。有美术史家认为,雷斯达尔也在诺曼底获得过医学学士,他同时是一个外科医生。关于这一点,有待进一步证明。也就是说,雷斯达尔在绘画和医学两个领域都取得了卓越的成就。

雷斯达尔早期的绘画表现对森林树木的情有独钟,树木往往成为他构图的主要成分,这在当时并不多见。另外,他的以荷兰风车而著称的风景画也很有代表性(图4-28)。风车是荷兰著名的一景,有时候甚至成为荷兰风景的象征。雷斯达尔的《风车》反映了荷兰画家对养育他们的这片土地的挚爱以及荷兰生活的宁静和安详。他的风景画对后来英国的风景画家康斯太布尔和法国的巴比松画派都产生较大的影响。

图4-28 《风车》 雷斯达尔
1670年 油画 83 cm×101 cm 阿姆斯特丹国立美术馆

雷斯达尔的学生中,最具代表性的是霍贝玛(Meindert Hobbema,1638—1709)。其作品《米德尔哈尔尼斯的道路》(图4-29)在构图上非常大胆,两排树矗立在画面中央,逐渐往后消失到灭点。荷兰小画派的静物画(图4-30)相当写实,主要表现他们生活中常见的鱼、面包、酒和花等,充分显示了荷兰画家对光影效果的重视。每件物品的质感都是这样真实可信。荷兰绘画一物一个世界,总是吸引我们的目光,引起我们思考⋯⋯

图4-29 《米德尔哈尔尼斯的道路》 霍贝玛
1689年 油画 104 cm×41 cm 伦敦国立美术馆

图4-30 静物 克拉斯
1647年 油画 64 cm×82 cm 阿姆斯特丹国立美术馆

第五讲
光线和色彩——十七、十八世纪意大利、法国美术

上一讲叙述了荷兰和佛兰德斯的绘画,这一讲介绍欧洲另外的国家意大利和法国的绘画状况。之所以将这两个国家放在一起讲解,不是因为他们的绘画具有相同的特征,正相反,他们的艺术风格截然不同。意大利是文艺复兴的中心,文艺复兴盛期时,一些画家开始了对光线的探索,如达·芬奇、提香等。到17世纪,这种探索被卡拉瓦乔继承,形成更加广泛的影响,并产生卡拉瓦乔风格独特的现实主义美术流派。那么,对米开朗基罗的运动感过分崇拜,带来什么结果呢?这便是样式主义和巴洛克风格的出现,且在建筑、雕塑和绘画等诸多领域开花结果。17世纪的法国绘画吸收意大利的养分,逐渐形成沉稳、深刻和静谧的古典主义理念。而18世纪的法国受路易十五的情妇蓬巴杜夫人①的影响,诞生了洛可可风格。除了在建筑、室内设计领域影响巨大以外,于绘画而言,洛可可画家也不甘落后,他们多选取爱情题材,追求华丽的色彩和精巧的装饰,流于脂粉气和女人味。这虽然被一些美术史家贴上审美趣味低下的标签,但其色彩还是让印象主义大师雷诺阿赞叹不已。他常常在洛可可的画作前站立良久,不忍离去。表现人类的欲望和生之欢愉的洛可可风格,想必自有其魅惑之处。

一、十七世纪的意大利美术

如果说意大利文艺复兴的艺术中心在佛罗伦萨,那么,17世纪便转移到罗马。这里,著名的样式主义(Mannerism)、巴洛克风格和现实主义美术风格并存,显示了罗马作为艺术中心有容乃大的特点。首先,我们看看样式主义的特征是什么,按照美术史家的总结:一、不同于盛期文艺复兴的现实主义和理想主义的具体和客观的描绘,强调表达内心的感受和抽象的精神;对文艺复兴时期以生活为镜子的审美观点提出异议,强调表现艺术家的主观感受和印象;二、在艺术语言上,平静、和谐和对称让位于动乱、交错和对比;三、和以前严整的素描不同,样式主义的素描是变形的,被后来美术教育家F·佐卡里称为"内在的素描"。在人物的表情、动势、比例中运用夸张的手法,造成装饰性的效果和神秘的气氛。② 画家帕尔米贾尼

① 蓬巴杜夫人(1721—1764),出生于平凡的市民阶层,24岁遇到国王路易十五,以后便成为国王的红颜知己和宠爱的情妇。她才貌双全,在舞蹈、管风琴、唱歌、朗诵和版画等方面都颇有造诣。对文艺的热爱使她左右了整个时代文艺沙龙的审美趣味,即洛可可风格。她提倡在皇家瓷器厂生产的粉红色的布鲁尔瓷器,被称为"蓬巴杜粉红",在欧洲瓷器史上享有盛誉。
② 邵大箴、奚静之著,《欧洲绘画简史》,天津人民美术出版社1987年版,第91页。

图 5-1 《长颈圣母》 帕尔米贾尼诺
约 1535 年 板上画 206 cm×133 cm
佛罗伦萨乌菲齐美术馆

诺的《长颈圣母》(图 5-1)是样式主义的代表作品。为了使圣母显得优雅,画家把圣母的脖子画得像天鹅一样。圣母扭怩的姿态、随意夸大的比例和修长的手指以及天使的长腿产生了戏剧性的效果。画面左边狭窄的角落里拥挤的天使们与右边的空白形成了构图上的不平衡,这正是样式主义追求的效果。

1. 巴洛克雕塑的代表贝尔尼尼（Lorenzo Bernini，1598—1680）

巴洛克风格可谓样式主义的延续,但其影响更大,波及欧洲许多国家。具有代表性的巴洛克天才非贝尔尼尼莫属。他从小就具有艺术天赋,9 岁已经开始接受订件,为家庭带来经济收入。贝尔尼尼的成就主要体现在建筑和雕塑方面。世界上最大的圣彼得大教堂位于罗马,由布拉曼特、米开朗基罗和拉斐尔等多位建筑师、艺术家共同设计,历时一百多年建成。为了使圣彼得大教堂前面的广场与教堂同样宏伟,贝尔尼尼将广场设计成由低到高的斜坡状。广场周围环绕两条对称的柱廊,他描述这个柱廊为:教会就像母亲一样将整个世界拥入怀抱。这样,广场建成后,当教皇在教堂门前演讲时,下面的观众都看得见他。

贝尔尼尼的雕塑作品充满激情,动感很强。最具代表性的作品是《圣特蕾莎的幻觉》(图 5-2),这件作品是贝尔尼尼为卡尔那罗礼拜堂所做的祭坛雕塑。它讲述了 16

图 5-2 《圣特蕾莎的幻觉》 贝尔尼尼
1645—1652 年 罗马卡尔那罗礼拜堂

世纪的西班牙修女特蕾莎的故事:她潜心修炼,常常产生看到上帝的幻觉,于是就写了一本自述,把自己每次的幻觉记录下来。这件雕塑作品描写的是特蕾莎在幻觉中见到上帝的情景,表现了她对上帝之爱的渴望,体验在天堂消魂的瞬间。她躺在浮云上,宽大的衣袖向下低垂,两眼轻合,嘴唇微张,脸色苍白,在昏迷中祈求着神的爱。在她面前,小爱神面带顽皮,将一支金箭射向她的心房,此时她充满了痛苦,同时也体验到快乐。

当时的意大利正倡导禁欲主义,禁欲的痛苦折磨着无数和特蕾莎一样的少女,而贝尔尼尼则用坚硬的大理石刻画出一个正在渴求爱欲的女人最柔软的内心。雕塑的上方闪闪发亮的金属管是上帝光芒的象征,光线从祭坛顶上照下,被金属条反射,其金色的散光打在白色的大理石上,与大理石雕塑的质感形成鲜明的对比。光和影的交汇形成了美的韵律,产生十分强烈的舞台戏剧效果,使人如同进入梦幻的世界。从某种角度来说,这在当时是非常前卫的手法,对综合材料进行合理运用。特蕾莎衣饰的处理与古典的手法也不一样,古典手法强调表现衣褶下垂形成的庄严感,特蕾莎的衣饰却是缠绕、回旋但不下垂,增加了激情和运动感,这正是巴洛克风格所推崇的。

2. 叛逆的卡拉瓦乔(Michelangelo Amerighi Caravaggio,1571—1610)

17世纪意大利美术影响最大的是以卡拉瓦乔为代表的现实主义。卡拉瓦乔抛弃了以前重视轮廓线的线性风格,转向以绘画中的明暗关系作为重点的绘画性语言。应该说,文艺复兴时期的大师达·芬奇和提香已经开始光影的探索,但卡拉瓦乔在继承前人的基础上向前迈进了一大步,他不再崇尚理想化的美学风格,而是着重物理上的精微观察,运用光影的明暗对比,塑造出生动甚至充满戏剧性的画面效果。很多绘画虽然是宗教题材,但卡拉瓦乔却以生活中最底层的衣衫褴褛的贫民和乞丐作为模特。这种极度的自然主义常常遭到教会的反对,但同时也得到一些人的赞赏。对于卡拉瓦乔的绘画,时人持截然不同的两种观点。一些人公开指责他有各种感觉缺陷,说他不讲作画章法。绝大多数人则把他当作艺术的救世主来欢迎。"那时,罗马的画家被这种新颖的画风所吸引,特别是年轻画家都聚集在卡拉瓦乔身边,称赞他是绝无仅有的自然的模仿者,把他的作品视作奇迹。"

卡拉瓦乔的父亲是弗兰西斯科·斯福札侯爵的管家和建筑装潢师,卡拉瓦乔的母亲露西娅·阿娜托莉来自本地一个富有的家庭。13岁时,卡拉瓦乔开始了学徒生涯,师从提香的学生米兰画家西蒙·彼得扎诺。学习期间,他到过威尼斯参观乔尔乔内和提香的作品。威尼斯画家室外写生和注重光影的技法对他产生了一定的影响,以至于后来有人指责他的艺术是对乔尔乔内的模仿。同时,达·芬奇的作品《最后的晚餐》也使卡拉瓦乔受益匪浅。这

些因素使卡拉瓦乔的绘画十分强调光影在画面中的效果。

如《圣母之死》(图5-3)，是加尔默修士们的委托订件，最终因为"粗俗"而被拒收①；后因鲁本斯的推荐被曼图亚公爵买走，尔后又被英王查理一世得到，1671年被法国皇室收藏。圣母憔悴惨白的脸和一些圣徒的头位于强光下，其他人位于暗部。这种强烈的明暗关系的对比，使画面的视觉中心相当突出。从我们的眼光看，这是一幅非常精彩的油画作品，但当时的教会认为圣母蓬头跣足，毫无神圣的感觉。

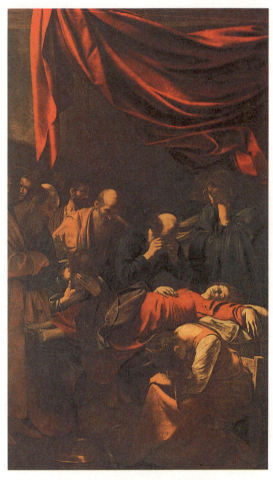

图5-3 《圣母之死》 卡拉瓦乔
1605—1606年 油画 369 cm×245 cm
巴黎卢浮宫

卡拉瓦乔21岁时到达罗马，起初"衣不蔽体，居无定所，缺吃少穿，身无分文"。几个月后，他为教皇宠信的画家朱塞佩·切萨里当枪手，在看起来像厂房的工作室"画鲜花和水果"。画中的水果真实无比，以至于一个园艺学教授认为：这些水果可以用来确定栽培品种，如一大片无花果叶子上明显有真菌引起的烧灼状斑点，很像是植物炭疽病。由于这些水果画得相当成功，卡拉瓦乔在罗马获得较大的名声。后来，他离开了切萨里的工作室，单独接受来自教堂和贵族的订件。不久，他成为罗马最著名的画家。绘画的成功没有使他过上舒适安逸的生活，或许是性格的原因，他总是处于打架和斗殴的狂乱生活之中，常常因为争斗而声名狼藉。1606年他因为在打斗中杀死一个年轻人，不得不逃离罗马，到那不勒斯。在那里，他很快获得了盛名，但又由于斗殴不得不逃往马耳他和西西里等地。当他最后准备回罗马接受教皇的赦免状时，却在途中死于热病，结束了短暂的生命，年仅39岁。

① 据说卡拉瓦乔这幅画中的圣母是以一个溺水而死的妓女为模特，自然会遭到修士们的反对。

我们不禁会问,为什么卡拉瓦乔总是与社会处于对立和不和谐之中。他无视宗教的神圣,将基督和圣徒画得如乞丐一般。而《诗琴演奏者》(图5-4)的男孩却又画得如此性感,极富女性的柔媚。这个叫明尼蒂的男孩常常充当他的模特和伴侣。卡拉瓦乔一定具有非常复杂的心理。他的行为时时刻刻充满反叛,他一直在斗,与人斗,与命运斗。他的心或许充满悲伤,但我们在他的画中无法看到。卡拉瓦乔的绘画对荷兰绘画和西班牙绘画都有较大的影响。

图 5-4 《诗琴演奏者》 卡拉瓦乔
约 1596 年 94 cm×120 cm

二、十七、十八世纪的法国美术

1. 古典主义

古典主义的艺术家们常常选取神话、《圣经》、英雄人物和历史故事作为创作题材,艺术趣味强调崇高和典雅。古典主义的大师普桑和洛兰,虽然属于法国古典主义的代表画家,但大部分时间在罗马度过。当时的罗马是欧洲文学家、艺术家心驰神往的地方。

普桑(Nicolas Poussin,1594—1665,图5-5)

普桑出生在法国诺曼底省莱安德利城附近一个破落的军人家庭,从师于当地的画家康

图 5-5 《自画像》 普桑

坦·瓦林。他18岁步行到巴黎,进入佛兰德斯画家弗迪南德·埃勒和乔治·拉勒芒的工作室学习。意大利画家尤其是拉斐尔的作品,引起了普桑强烈的兴趣。他于1624年到达罗马,认真研究古希腊罗马的艺术遗迹和拉斐尔、提香等大师的名作。普桑吸收古希腊罗马艺术的理性、和谐和清晰的手法,同时融入光的作用,逐渐形成了自己独特的风格。这种风格在以装饰艺术流行的法国是独树一帜的。

普桑也是一个勤于思考的画家,可以称之为学者型的画家。他将自己对人生、哲学的思考都融入画中,最著名的代表作品是《阿卡狄亚的牧人》(图5-6)。该幅画表现四个人在阿卡狄亚一个墓碑前辨认碑文的情景。画面上,一个年老

图 5-6 《阿卡狄亚的牧人》 普桑
1638年 油画 85 cm×121 cm 巴黎卢浮宫

的牧人屈膝跪着,认真辨认墓碑上的题辞,另外一个牧人将题辞的内容指给美貌的妇女观看,而画面左边的牧人则静静地聆听着他们的谈话。墓碑上的题辞是什么呢?它以死神的口吻说道:"牧人们,如你们一样,我生长在阿卡狄亚,生长在这生活如此温柔的乡土!如你们一样,我体验过幸福,而如我一样,你们将死亡。"①这是普桑对生与死的哲学思考。即使在众神居住的伊甸园阿卡狄亚,死神也曾光顾过,即每个人都不能逃脱死亡的阴影。虽然是表现的死亡主题,但画面的人物造型都是古希腊罗马式的,优美而典雅。其构图严谨、对称,人物姿态动静相宜,丝毫没有恐怖的气氛。

普桑在罗马获得的绘画盛名不断传回法国。国王亲自写信邀请他回到法国,担任宫廷画家。普桑有些犹豫,但盛情难却,他独自一人回到法国,将家眷依然留在罗马。在法国做宫廷画家两年后,由于繁重的任务、君王的专横和同行的嫉妒,他决定还是回到罗马。法国的绘画订件,等普桑在罗马完成后寄回。据说每当普桑的绘画到达时,人们怀着无比崇敬的心情凝视绘画,思索良久。普桑成为法国绘画的一面旗帜。法国宫廷一个很小的装饰设计,也要征求远在罗马的普桑的意见。普桑的绘画对后期印象主义画家尤其是塞尚影响较大。塞尚说,他研究和继承普桑绘画的清晰、秩序和严谨,在此基础上创造另一个自然。虽然普桑的绘画在当时获得巨大的成功,但我们不得不承认,他的画中色彩的缺乏使画面显得有些枯燥,但这无损于他的古典艺术的精神内核。

洛兰(Claude Lorrain,1600—1682)

洛兰是法国 17 世纪古典主义的风景画大师。他也生活在罗马,从小就有绘画天赋,师从古斯蒂诺·塔西。洛兰主要用古典主义的手法描绘罗马郊区的景色。在他的眼里,罗马郊区是山林水泽的仙女和《圣经》里的人物生活的地方,沐浴着金色阳光。他用自己的直觉和想象把这里的风景描绘出来,而不是像普桑那样用学者的思维对风景进行严谨的安排。洛兰的风景常常具有固定的模式,古典的建筑、大树、水和人物是常用的元素,它们共同构成了静谧、和谐和抒情的世界,如图 5-7。这幅画两边高大的建筑显示出古典艺术的崇高感,水总是给画面带来生气,点缀的人物更增古典的氛围。由于洛兰的风景画在当时和随后的两个世纪都深受欢迎,因此模仿他的作品相当多。据说西班牙国王委托洛兰画的风景画还没到达宫廷,已经有人模仿他的画和签名把画送到西班牙,骗取了大量钱财。

① 傅雷著,《世界美术名作二十讲》,三联书店 1997 年版,第 204 页。

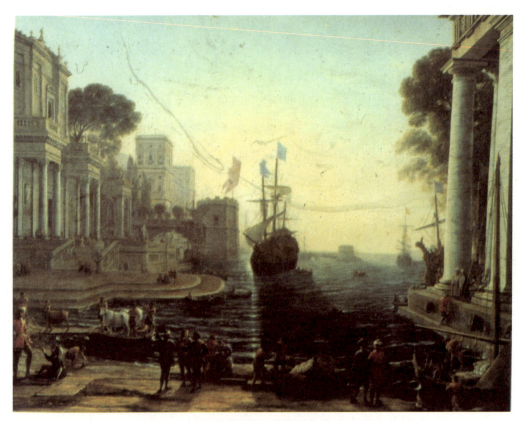

图 5-7 《俄底修斯把克莉赛斯交还其父》 洛兰
1648 年 油画 119 cm×150 cm 巴黎卢浮宫博物馆

2. 洛可可风格

"洛可可"一词源于法语 Rocaille,意指"假山庭园"。家具中的半弧形、螺旋形的装饰都属于这一类,发端于室内装饰风格。许多洛可可绘画是受委托为个别室内而做的,因此,与室内环境的关系非常密切。这种风格在 18 世纪流行于法国,是对 17 世纪巴洛克风格的反动,但没有像巴洛克那样风靡整个欧洲。如果说以前美术史上各种流派的审美趣味都还比较高雅,那么,洛可可绘画充满感官刺激甚至带有色情的倾向,势必引起一些道德维护者的不快(他们是强烈反对肉欲的),他们给洛可可绘画贴上审美趣味低下的标签。其实,洛可可画家具有很高的绘画技巧,但为了迎合当时的市场,只能表现妇女的娇颜粉态、谈情说爱的情景。

华托(Antoine Watteau, 1684—1721)

华托是洛可可绘画早期的代表画家。他出生在比利时,在巴黎定居。他的艺术表明 18 世纪的法国贵族喜欢华丽的色彩、精巧纤细的装饰和一种快乐的轻浮。由于华托体弱多病,常常被肺病折磨,年仅 37 岁就被病魔夺去了生命。华托的绘画总是带有一丝忧郁。其代表

作品《发舟西苔岛》(图5-8),表现化妆舞会上男女恋人在水边的花园中嬉戏,有的窃窃私语,有的盈盈欢笑。他们穿着绫罗绸缎,满怀对爱情的无限憧憬,等待小爱神引导彩舟,出发到爱情之岛——西苔岛。虽然是欢乐的爱情题材,但整个画面还是蒙上了淡淡的哀愁。

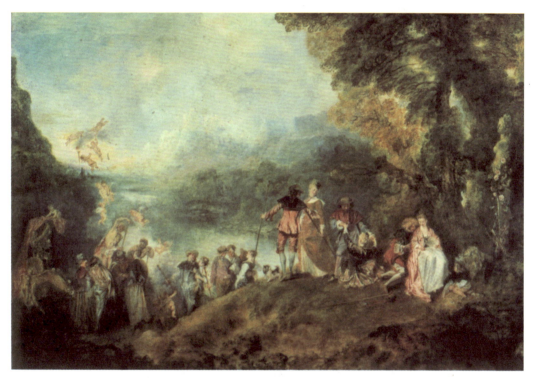

图5-8 《发舟西苔岛》 华托
1717年 油画 129 cm×194 cm 巴黎卢浮宫博物馆

华托的另外一幅代表作品是《热尔桑画铺》(图5-9),是华托为了感谢他的一个画商朋友而作的。画中表现了热尔桑画铺生意兴隆的情景。画店的墙上挂满了佛兰德斯和荷兰的绘画,右边是主人正在和买主谈生意,左边可见生意已经谈成,工人正在为顾客把画装箱。人物姿态各异,但银行家、贵妇人、纨绔子弟和工人的不同性格都得到了较好的表现。尤其是前景中贵妇人身着粉红的华丽绸缎,更显出洛可可风格的脂粉气。由于此画左右两边的内容相对独立,一些画商为了牟利,曾将此画从中间裁开,一分为二。

布歇(Francois Boucher,1703—1770)

布歇作为路易十五的宫廷画家,最能代表18世纪的宫廷趣味。这是由路易十五的情妇蓬巴杜夫人左右的洛可可风格,纤细、轻巧、柔媚和脂粉气是他们的喜好。他的绘画主题常常表现爱情,画中的女人格外妩媚动人。《浴后的狄安娜》(图5-10)中的狩猎女神和仙女都

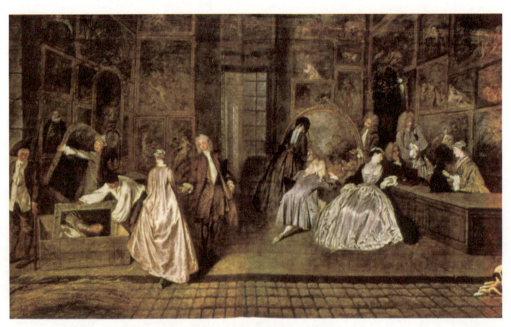

图 5-9 《热尔桑画铺》 华托
1720 年 油画 163 cm×306 cm 夏洛滕堡宫

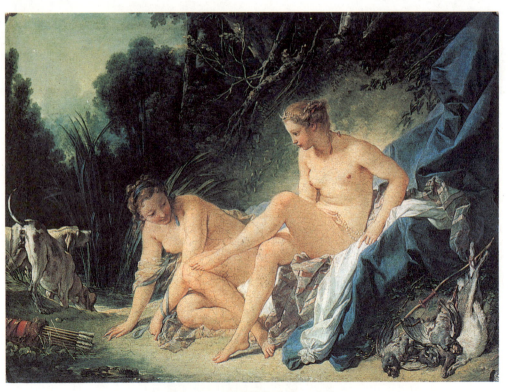

图 5-10 《浴后的狄安娜》 布歇
1742 年 油画 56 cm×73 cm 巴黎卢浮宫

具有诱人的身材、娇美的面容和相当光滑细腻的皮肤。她们脱掉了身上所有的衣服,自由自在地在林中嬉戏,人与自然的和谐溢于画面。如果仔细观看画的底部,会发现野兔、鸽子等猎物和弓箭,这表明了狩猎女神狄安娜的身份。一对鸽子是爱情和淫欲的象征,它们被绑缚在弓箭上,说明淫欲已经被贞洁所征服。

如果说洛可可风格的作品总是带有一点色情的味道,那么,在布歇的一些作品中已有明显的体现。如《宫女》,从来没有一个画家会给观众这样一个角度,让大宫女的臀部正对着观众,挑逗的意味不言而喻。据说画中人是路易十五的另外一个情妇,她的性感和美丽是显而易见的。画家这样大胆地表现,无所顾忌,只有在洛可可风格中才能见到。

弗拉戈纳尔(Fragonard 1732—1806)

弗拉戈纳尔是继布歇以后的洛可可风格的画家。他出生在法国东南部的香水工业城市格拉斯,具有很高的写实技巧,是一个作画快、大手笔的画家。在表现爱情与色欲方面,与布歇相比,有过之而无不及。他的绘画从题材的选择、构图的安排和色彩的组合,都给人色情和挑逗的意味。如《秋千》(图5-11),是表现男女调情作乐的作品。丈夫推着身穿华丽服装的年轻女子在悠闲地荡秋千,在她荡起的瞬间,将一条腿高高翘起,两腿分开,好让躲在灌木丛中的情人偷看。其他作品如《偷吻》、《插门》(图5-12)等,从名字上就能感觉到色情的味道。《插门》中,男女两人迅速地关上门,床上皱皱的床单及房间里的道具都含有某种隐喻,让观众产生联想。弗拉戈纳尔的色彩的纯度很高、很艳,与洛可可风格的脂粉气

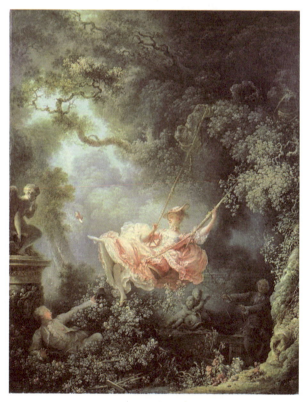

图5-11 《秋千》 弗拉戈纳尔
1767年 油画 81 cm×64 cm 伦敦瓦勒斯

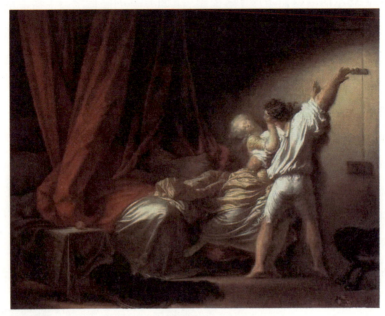

图 5-12 《插门》 弗拉戈纳尔
约 1778 年 油画 73 cm×93 cm 巴黎卢浮宫

一脉相承。法国大革命以前,弗拉戈纳尔的生活相当舒适,大革命推翻了他的艺术赞助人,剥夺了他创作的机会。1793 年以后,弗拉戈纳尔在默默无闻中度过了余生。

第六讲
光影的世界——十七至十九世纪的西班牙美术

翻开欧洲美术史的第一页,就能看到西班牙阿尔塔米拉的洞窟壁画野牛,可见西班牙绘画历史之悠久。凝视西方现代派绘画,总能遭遇赫赫有名的西班牙大师毕加索、达利、米洛和塔皮阿斯等。这是西班牙艺术长河遥远和现代的辉煌,而长河的中央,同样屹立着令人瞩目的画家:里贝拉、苏巴朗、委拉斯贵支、牟立罗和戈雅。这个欧洲西南部的伊比利亚半岛上的国度,在大航海时代有了"日不落国"的称号。今天,也享有绘画大师辈出的美誉。尤其是17世纪,不愧为西班牙绘画的"黄金时期",诸位大师的风格各异,成就卓越。18世纪是西班牙绘画的低谷,少有著名的画家出现。而19世纪的西班牙美术重放异彩,因为大师戈雅诞生了。

一、十七世纪的西班牙绘画

1. 色彩大师里贝拉(Jusepe de Ribera,1591—1652)

里贝拉是最具西班牙民族风格的画家,出生于瓦伦西亚南部的小城查蒂瓦,师从里巴塔学习绘画。年轻时,他到意大利游历,深受威尼斯画派和卡拉瓦乔的影响。因此,里贝拉的色彩感觉很好。委拉斯贵支曾在里贝拉的画前赞美道:"里贝拉的色彩多美啊,他超越了我们时代的所有画家。"1620年,里贝拉定居那不勒斯,被聘为那不勒斯的宫廷画家。当时,那不勒斯位于意大利本土,但属于西班牙管辖,里贝拉依然得到了西班牙国王菲利普四世的保护。里贝拉虽然不在西班牙本土进行创作,他的艺术却带有西班牙典型的民族特征。

《圣·伊列莎》(图6-1,收藏在德国德累斯顿盖美尔德画廊,1641年),描绘的是一个天真、纯洁的圣女伊列莎,披着拖地的长发,接受神的考验。画面的色彩非常明亮,虽然是宗教题材,却充满了世俗的气息。这幅画

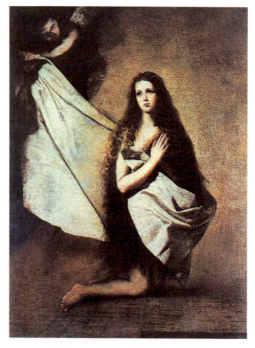

图6-1 《圣·伊列莎》 里贝拉
1641年 油画 202 cm×152 cm
德累斯顿国立美术馆

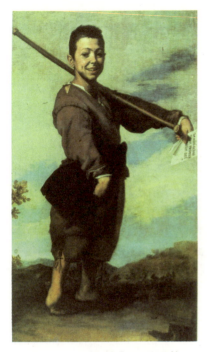

图 6-2 《跛足少年》 里贝拉
1642 年 油画 164 cm×92 cm
巴黎卢浮宫博物馆

是以里贝拉 10 岁的女儿安娜为模特而画的。后来,16 岁的安娜与菲利普四世的非婚生子私奔,使里贝拉蒙受耻辱。为此,里贝拉离开了宫廷,隐居到那不勒斯的乡间,放弃了绘画生涯。晚年,他被生活所迫,才重拾画笔。里贝拉的《跛足少年》(图 6-2),是一幅西班牙风俗画。一个身体畸形的跛足孩子,面带无邪的笑容,扛着他的拐杖,手里还拿着一张纸,纸上写着:"看在上帝的分上,可怜我吧!"他的残疾与他的笑容形成强烈的对比,更增添了人们对他的同情。这幅画的地平线很低,使整个画面具有崇高感。画面的背景就是天空,很单纯,更突出了人物的特征。连孩子肩上扛的拐杖也起到了平衡画面的作用。里贝拉善于从社会下层人民中选择创作对象,表明画家具有很强的同情心。

2. 静物画家苏巴朗(Francisco de Zurbaran,1598—1664)

苏巴朗是一个善于画静物的西班牙画家。他与委拉斯贵支是同乡和好友,或许是委拉斯贵支介绍他到马德里做宫廷画家的。他在一幅画《牧人来拜》上的签名可以为证:"苏巴朗——国王菲利普四世的画家"。遗憾的是,关于他的生平,我们所知甚少,只知道他主要为宗教寺院创作。但是,提起苏巴朗的画风,人们脑中都有深刻的印象。他的画面单纯,宗教感很强,明暗光线的对比强烈,具有纪念碑的效果。苏巴朗最出色的作品是静物画,如《有橘子的静物》。几个水果,一套杯盘,在明暗对比强烈的光线下,具有神圣的宁静和永恒感。每件物品的质感是这样明晰,仿佛可以触摸。苏巴朗以谦和的语言肯定了世间万物存在的价值。

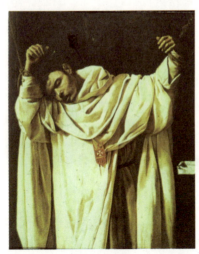

图 6-3 《圣徒的殉难》 苏巴朗
1628 年 油画

苏巴朗的《圣徒的殉难》(图 6-3),在强光的照耀

下,圣徒苍白的脸上流露出坚定。衣服的质感很强,显得相当厚重。整个画面构图单纯,让圣徒的形象充满了画面。这样,突出人物的特征,使观众的注意力集中在圣徒身上。光线塑造了很强的宗教感。苏巴朗是善于表现宗教题材的,他的《少女圣母》描绘的是圣母少女时代的形象,这在美术史上非常少见。其他作品如《圣家族》、《墓室中的圣方济各》等,也是将宗教感和单纯融为一体,与他的整体风格一致。苏巴朗是很受画家欢迎的大师。虽然他选取的是简单而平凡的题材,但通过他的画笔,平凡的事物却熠熠生辉。

3. 画家中的画家委拉斯贵支(Diego de Silvay Velazquez,1599—1660)

委拉斯贵支(图6-4)是西班牙17世纪最伟大的画家,其写实技巧受到不同时代的高度评价。他被马奈称为"画家中的画家",意思是画给行家看的。他20岁时的作品已能与大师媲美。著名画家陈丹青如是说:"我总是找不到自以为确当的说法来形容委拉斯贵支……他是一位从画中看不出他是怎样一个人、无法窥见他的性格的画家。他全然退出他的画,而他的画也没有'风格',假如风格是指我们在其他画家那儿所看到的种种强烈、显著的个人印记。芬奇睿智,米开朗琪罗壮烈,伦勃朗仁厚,鲁本斯雄健,维米尔温润……用什么词来形容委拉斯贵支?说他高贵,诚然,但他行笔用色实在朴素无华;说他精湛,原画中所有精湛之处都画得松松爽爽,粗服

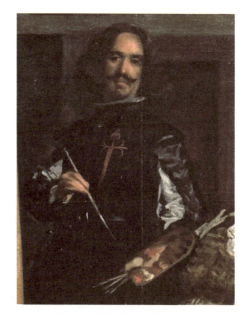

图6-4 《自画像》 委拉斯贵支

便衣的派头;说他是写实技巧的顶峰,用托尔斯泰形容列宾的话该来说他:这样地富于技巧,简直看不出技巧在什么地方。高度的人道主义、现实主义之类词汇也可以用,但说明什么?在他的画前,这些词汇只能用'空洞'一词形容。"①

委拉斯贵支出生于塞维利亚,自幼喜好绘画,11岁时随埃雷拉进行短暂的学习,后转入巴切科的工作室。巴切科是当地很有才华和影响的画家,他除了教授委拉斯贵支绘画技法以外,还告诉他要向自然学习。委拉斯贵支从小就表现出超常的天赋,还是十几岁时已显示

① 陈丹青,《纽约琐记(上)》,吉林美术出版社2000年版,第173—174页。

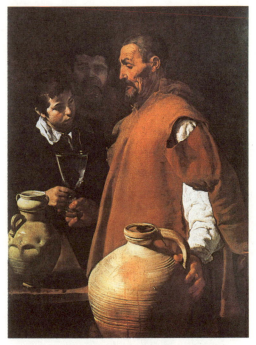

图 6-5 《卖水的塞维利亚人》 委拉斯贵支
约 1619 年 油画
伦敦维多利亚阿尔伯特博物馆

出很强的控制画面的能力和高超的绘画技巧。

委拉斯贵支早期的绘画受到卡拉瓦乔的影响,注重自然的光源,但他的笔触和色块完全是自己的。他同样选择现实生活中的普通人物作为描绘的对象,但画中人都有强烈的自尊,神圣不可侵犯。这便与卡拉瓦乔不同。如《卖水的塞维利亚人》(图 6-5),老人脸上的皮肤和水罐的质感是这样真实可信,甚至能感觉到叩击陶质水罐发出的声音。这一切得益于画家对自然光源的采用,以及对生活细致的观察。《煎鸡蛋的老妇人》(图 6-6),也是早期杰出的作品之一,老人的白头巾和鸡蛋的质感,是令人难以置信的真实。右下角的几个陶罐,运笔顺着罐形

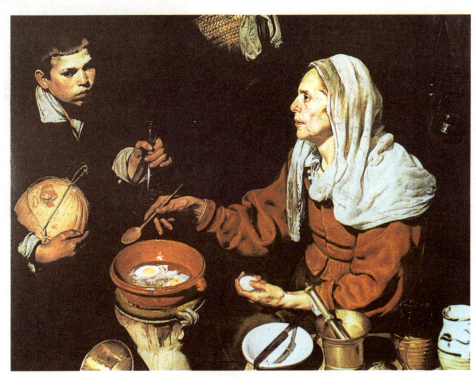

图 6-6 《煎鸡蛋的老妇人》 委拉斯贵支
1618 年 油画 爱丁堡苏格兰国家美术馆

扫动,衔接恰到好处,明暗清晰,光亮润泽,将陶罐的质感表现得栩栩如生,仿佛叩之有铿锵声。他的技法看似随意,不用技巧,实则是最高的技巧,正如康德所说的"无目的而符合目的性"。

1622年,23岁的委拉斯贵支到马德里做过短暂的旅行,给诗人路易画过肖像。次年,在国王大臣的邀请下,重返马德里给国王菲利普四世画像。国王不仅聘委拉斯贵支为宫廷画家,而且宣布从此不要其他任何人为他画像。24岁的委拉斯贵支成为宫廷最受宠幸的画家。宫廷画家的位置使委拉斯贵支的绘画题材发生了改变,重点转向肖像画。在提香和西班牙传统的肖像画的影响下,委拉斯贵支的用笔更加流畅。模特摆出很自然的姿势,画家也注重揭示他们的性格特征,并不进行过多的修饰。图6-7,虽然很好地表现了国王的气质,但绝不进行任何美化。国王瘦长的脸型和不甚美观的鼻子和嘴型,都与本人的形象符合。据说,由于国王家族的近亲结婚,他们的后代都具有这样的鼻型和嘴型。

1628至1629年,鲁本斯作为外交官访问西班牙。51岁的鲁本斯与29岁的委拉斯贵支成为好朋友,他们切磋画艺,参观马德里宫廷的所有艺术收藏。在鲁本斯的建议下,委拉斯贵支到达意大利。意大利大师的作品使委拉斯贵支的笔触更自由,构图更完美。1630年至1640年,是委拉斯贵支绘制作品最多的十年,除了大量的宫廷肖像画,他也画了历史、神话题材。其中,他画的宫廷里的侏儒和傻子(图6-8),让人感动。这些侏儒和傻子是宫廷里养着供国王娱乐的,可他们同样是人,委拉斯贵支在给他们绘制肖像时,赋予他们同情和强烈的尊严,没有丝毫的娱戏成分。

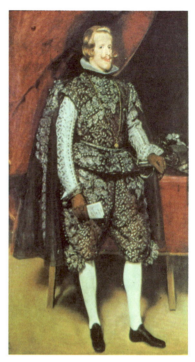

图6-7 《菲利普四世的肖像》
委拉斯贵支
1635年 油画
200 cm×113 cm 伦敦国家美术馆

图6-8 《侏儒和傻子》 委拉斯贵支
1639年 油画
106 cm×83 cm 马德里普拉多博物馆

1648年到1651年，委拉斯贵支再次到意大利，为西班牙宫廷购买绘画和古代艺术品。这一次，他画了被称为欧洲美术史上最伟大的肖像画杰作《教皇英诺森十世像》（图6-9）。他那激动人心的写实技巧和对教皇性格特征的深入刻画，使教皇心悦诚服，他不无感慨地说：实在是太像了！此时，委拉斯贵支的技法已经达到炉火纯青的程度。不用说教皇绸缎衣服的质感表现得无与伦比，就是衣袖上的轻松用笔也让人啧啧称奇，近看全是笔触，远看形象毕现，而教皇脸上的表情更是栩栩如生。这幅肖像使委拉斯贵支在罗马获得巨大的成功。当它挂在教堂时，每天引来络绎不绝的观众。许多参观者看到作品的第一眼，都被肖像吓了一跳，以为教皇本人坐在那里。

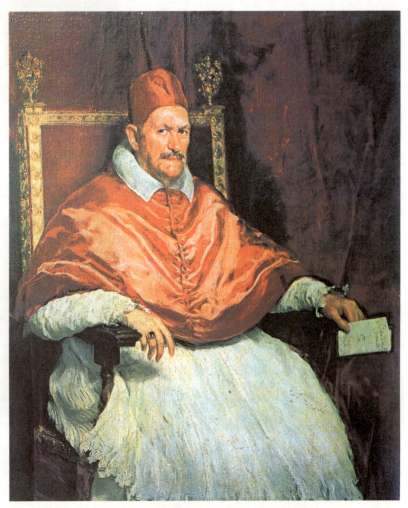

图6-9 《教皇英诺森十世像》 委拉斯贵支
1650年 油画 140 cm×120 cm 罗马多利亚-潘非利美术馆

巨大的荣誉，并没有摧垮委拉斯贵支的爱国心。当教皇极力邀请他留在罗马时，他毅然拒绝了，义无返顾地回到西班牙，并呈上了另一幅在美术史上同样著名的作品《宫娥》(图 6-10)。该画收藏于西班牙普拉多博物馆，悬挂在防弹玻璃后面，可见其国宝地位。关于绘画内容，美术史上一直存在纷争。委拉斯贵支位于画面的左边一幅正在绘制的大画前，他正在给国王和王后画像，还是在给公主玛格里特画像，我们不得而知。画中所有的人物都是真实的历史人物，在玛格里特公主进来的一瞬间，生活被凝固了。这是千万个流动的瞬间中的一个，因为委拉斯贵支而永恒。玛格里特公主身着华丽的细腰宽裙，两名宫女正为她跪献水杯和

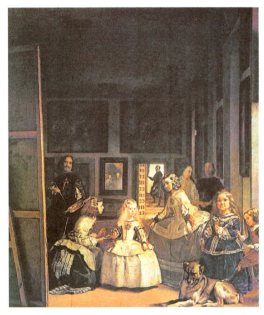

图 6-10 《宫娥》 委拉斯贵支
1956 年 油画 318 cm×276 cm
马德里普拉多博物馆

行屈膝礼。她是画面的中心，周围还围绕着教师、男仆、侏儒和狗。后墙上映着国王和王后的肖像，国王和王后是正好进入房间还是坐在画外让委拉斯贵支画像，学术界一直有争议。委拉斯贵支把自己画得很大，很自信，他身上的红色十字勋章是画成三年以后加上的，可见他对自己获得的荣誉非常自豪。具有调侃意味的是：画的背景墙上有两幅鲁本斯的油画，这似乎反映了委拉斯贵支对当时画坛领袖鲁本斯的挑战以及他对自己绘画的高度认同感。

1985 年，伦敦的报纸报道，通过投票，《宫娥》被选为美术史上最伟大的绘画。卢卡·焦尔达诺(Luca Giordano)认为，委拉斯贵支是"绘画的神学"。马奈认为，委拉斯贵支是世界上最伟大的画家。但直到拿破仑战争，委拉斯贵支的影响仅限于西班牙国内，这一点通过他的作品在西班牙有许多复制品可见一斑。国外对委拉斯贵支作品的收藏，主要是英国国家画廊等。当直接画法在画坛盛行时，委拉斯贵支被高度重视，他对 19 世纪以后画家的影响是巨大的。

4. 甜美温和的牟立罗（Bartolome Esteban Murillo，1618—1682）

除了苏巴朗和委拉斯贵支，另一个出生于塞维利亚的西班牙著名画家是牟立罗。他是塞维利亚美术学院的院长。遗憾的是，对牟立罗的评价很容易不公平。一些人认为，他画中的色彩有点俗，他的作品看起来有点弱，准确地说，这种弱应该称为敏感。确实，牟立罗的一

图6-11 《窗前的两个妇女》 牟立罗
约1670年 127 cm×106 cm

图6-12 《儿童头像》 牟立罗

图6-13 《吃葡萄和甜瓜的少年》 牟立罗
1650—1660年 油画
146 cm×104 cm 伦敦国家美术馆

些作品看起来不那么有力,但我们的错误在于把牟立罗的柔弱作品当成他的全部。不用置疑,牟立罗从来没有像委拉斯贵支和苏巴朗那样有深度,但是他有自己温和的力量。他用脱俗但又令人信服的形象抓住我们的眼球,使我们屏住呼吸来欣赏他的作品。

我们在家庭和爱情方面所遭遇的现实与牟立罗的绘画世界正好相反,我们对牟立罗的惊奇和误解可能源于此。但是,不得不承认,甜美的作品能治愈心灵的伤痛,使人们心情愉悦。牟立罗的理想化的、甜美的作品多是宗教题材。倘若我们有心留意他的反映现实生活的作品,就会发现这些作品更能体现其绘画天才。如《窗前的两个妇女》(图6-11)便是他的现实生活题材的代表作品之一。两个女人的形象静默、美丽,彼此心照不宣。可以肯定,年长的妇女是少女的陪护人。她正在笑,但我们看不见她的笑容,她的脸颊和双眼告诉我们是什么使少女盈笑(少女怀春是常有的事情)。她见得多了,她的智慧当然胜过一个女孩。牟立罗的表达,使我们能很好地明白此画的含义。画面的构图也很独特,通过窗户的垂直和水平线,将人物形象围在中间,少女是整个画面的视觉中心。她看待生活的态度与年长的妇女截然不同。她纯真的笑容、明亮的眼睛,只要你看过就不会忘记。

牟立罗表现少年儿童的题材也非常著名。一幅素描《儿童头像》(图6-12),一定会使那些丁克夫妇后悔当初为什么不要孩子,原来孩子可以这样动人。他那炯炯有神的大眼睛还含有一丝的温柔和忧郁。另一幅作品《吃葡萄和甜瓜的少年》(图6-13),也是美术史上有名的作品。两个少年身着破衣烂衫,仿佛丐童,可他们毫无顾忌地享受着水果大餐。人物形象的准确真实、自然生动,充分显示了牟立罗现实主义的绘画风格。所有人们对他的误解在这些作品中自动消失了。

二、十八、十九世纪的西班牙绘画

1. 传统与现代之间的画家戈雅（Francisco Goya，1746—1828）

17世纪的西班牙画坛可谓人才辈出，18世纪没有大师级的画家，到19世纪初，绘画大师戈雅（图6-14）出现了。他被称为古典风格的最后一位大师，同时被认为是现代风格的第一位大师。在他的画中，颠覆和主观元素并存，其大胆创新的技法为后来的画家马奈和毕加索等提供了模式。

戈雅出生于西班牙的丰特图多，后来移居马德里，与当时流行的皇家美术风格的画家安东·拉斐尔·门斯一起学习。他于1763年和1766年两次申请进皇家美术学院，但由于考试成绩不理想而被拒之门外。于是，他到罗马旅行，1771年获得帕马市绘画比赛的二等奖。尔后，他画了一些宫殿壁画，逐渐形成了自己的风格。1774年，戈雅与皇家美术学院的成员弗朗西斯科·巴耶的妹妹结婚，这对于他进入皇家的工作室大有帮助。戈雅设计了

图6-14 《自画像》 戈雅
约1817—1819年 油画
马德里普拉多博物馆

42幅图案装饰新建的皇宫普拉多宫殿的墙壁，这不仅使他的艺术才华得到了展现，而且为他日后作为宫廷画家打下了基础。1786年，戈雅成为查理三世的宫廷画家。1789年，他成为查理四世的宫廷画家。1799年，戈雅成为薪水50 000里亚尔和车马费500个金币的首席宫廷画家，主要为国王、王后以及其家庭成员画像。同时，也接受来自西班牙贵族朋友的肖像画订件。这些肖像画人物造型准确，色彩明亮，并刻画出对象的性格特征。从肖像画角度来说，应该是无可挑剔的。

如果纵观戈雅的整个绘画生涯，最深刻的作品还是他在1792年耳聋以后的创作。一场高烧使戈雅耳朵失聪，却使他的艺术更加辉煌。为了战胜耳聋的痛苦，重新树立生活的信心，他阅读了大量的法国哲学家的著作和有关法国大革命的文章，于1799年出版了一系列版画作品。这段时间的作品反映了戈雅对人生的思考以及战胜疾病的勇气。如《巨人的力量》

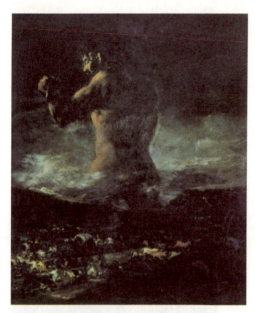

图 6-15 《巨人的力量》 戈雅
1810—12 年 油画 116 cm×105 cm
马德里普拉多博物馆

（图 6-15），是一幅具有强烈震撼力的作品。云层中的巨人，形体巨大，双手举拳，向我们展示战胜命运的决心。画面的调子灰暗，云腾翻滚，给人凝重的感觉。

戈雅广为人知的作品是《裸体的玛哈》（图 6-16）和《着衣的玛哈》（图 6-17）。玛哈在西班牙语是女人的意思，两幅画描绘的是同一个公爵夫人。同样的姿态，唯一的区别在于一个裸体，一个着衣。《裸体的玛哈》也被称为欧洲美术史上最美的四幅女人体之一。其完美的人体，光滑而充满弹性的皮肤以及诱人的胸部，正如许多美术史家所说，没有对公爵夫人强烈的爱是画不出来的。《裸体的玛哈》是戈雅自己珍藏的作品，他死后才进入博物馆。《着衣的玛哈》是公爵委托戈雅给公爵夫人画的像。虽然是比较随意的躺着的姿态，还是透露出夫人的高贵和魅力，尤其是夫人容光焕发的面容和含情脉脉的眼睛，都被戈雅准确地捕捉到了。

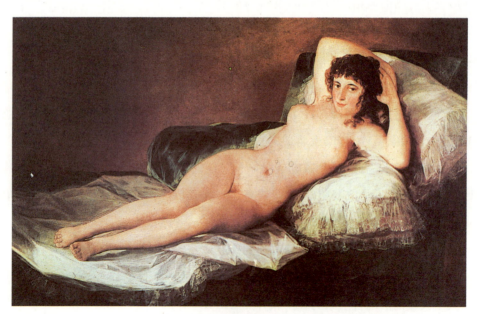

图 6-16 《裸体的玛哈》 戈雅
1798—1805 年 油画 266 cm×345 cm 马德里普拉多博物馆

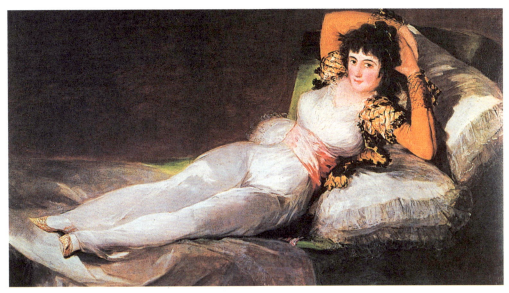

图 6-17 《着衣的玛哈》 戈雅
1798—1805 年 油画 266 cm×345 cm 马德里普拉多博物馆

戈雅的另外一幅著名的作品是《抱水罐的女人》。非常普通的题材,看起来却有崇高的感觉,原因在于此画的地平线很低,人物则显得高大。戈雅的色彩是很明亮的,明度高,用笔轻松随意。在戈雅的画中,既有传统的写实风格,又有对光线的现代理解。所以说,戈雅是传统与现代之间的画家。

第七讲
流派的纷呈——十九世纪的法国美术

1789年,法国大革命爆发,革命的焰火燃尽了法国洛可可风格的美丽光芒。这种来自沙龙的柔弱、美丽以及表现放纵和享乐主义的绘画,无法满足人们高涨的革命热情,新的风格必将君临法国画坛。首先,紧随革命始终的新古典主义粉墨登场;其次,浪漫主义的抬头;最后,现实主义、印象主义推波助澜,使19世纪的法国画坛流派纷呈,画家云集,呈现难得的繁盛景象。欧洲的艺术中心从此转移到法国的巴黎。如果我们对这些流派进行认真梳理,就会发现:并不是一个结束以后,另一个才诞生,常常是一个流派正处于尾声,新的流派已经活跃在舞台上,他们同时上演了一曲辉煌的艺术交响曲。当然,每一个画派都有其产生的缘由,同一画派中的画家又有其不同的特征。

一、新古典主义

提起古典主义,人们头脑中自然会涌现古希腊的雕塑、文艺复兴拉斐尔的绘画,17世纪的法国古典主义画家普桑和洛兰的油画……那么,19世纪的法国新古典主义与以前的古典主义有什么区别呢?其最大的不同,在于它也可以称为革命的古典主义。它的发展伴随着法国大革命的始终,它的题材往往源于古希腊罗马的神话,借古鉴今。它的技法更多的可以追溯到古典的平衡、重素描、构图稳定等。最具代表性的画家是大卫和安格儿。

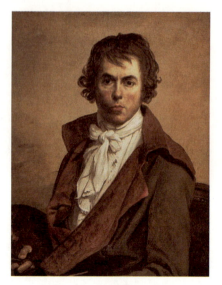

图7-1 《自画像》 大卫

1. 拿破仑的宫廷画家大卫(David Jacques-Louis,1748—1825)

大卫(图7-1)出生于巴黎一个富裕的家庭。9岁时,他的父亲死于一场决斗,他的母亲把他交给了叔叔——一个成功的建筑设计师。他们让大卫进入皇家的学院,接受极好的教育,但他从未成为一个好学生。正如他自己所说:我总是躲在老师的椅子后面画画。他的愿望是成为画家,而他的母亲和叔叔则希望他成为一名建筑师。在他的坚持下,终于跟随其远房亲戚、当时法国画坛的领袖布歇学习绘画。布歇发现大卫的趣味与自己不同,遂送他到朋

友约瑟夫·玛丽·维安的画室学习。维安是一个平庸的画家,但他用古典的风格对抗洛可可的画法,使大卫受益匪浅。

罗马的法兰西美术学院是众多学习绘画的学生所向往的,每年提供奖学金给一名学生。大卫申请了四次都没有成功,他甚至想到了自杀。最后,他终于在1775年赢得了罗马的奖学金。在意大利,他参观了所有的古代遗址,画满了12本速写,古典主义从此在他的心中埋下了永恒的种子。5年以后,他回到巴黎,被吸纳为皇家美术学院的成员,并有两幅画入选1871年的沙龙展。沙龙展结束以后,国王给大卫提供了极好的待遇,让他住进卢浮宫,和国王的建筑承包商佩科尔住在一起。佩科尔要求大卫娶他的女儿玛格丽特·夏洛特为妻,这个婚姻使大卫得到了大量的钱财。随后,大卫拥有了自己的工作室。这时,他接受了政府的委托画《荷拉斯兄弟的宣誓》。他认为,只有到罗马才能画罗马人。于是,岳父资助他携妻再次回到罗马,画成了著名的《荷拉斯兄弟的宣誓》(图7-2)。在这幅画中,大卫描绘了一个悲剧的

图7-2 《荷拉斯兄弟的宣誓》 大卫
1784年 油画 330 cm×425 cm 巴黎卢浮宫

场面:荷拉斯兄弟正在向父亲宣誓,表示他们与邻邦打战时,一定奋勇杀敌,取得战争的胜利。我们同时看到:荷拉斯兄弟的妹妹非常悲伤地低头哭泣,因为她已经嫁给邻邦王国的王子,对她而言,无论谁取得战争的胜利都是悲剧,要么失去兄弟,要么失去丈夫。这种悲剧的形式是古希腊罗马的故事中常常出现的。这是命运的悲剧,人们无法改变。

大卫是新古典主义最有影响的画家,他将18世纪法国画坛流行的脂粉气十足的洛可可风格转向古典的、严肃的、充满道德意味的新古典主义。准确地说,是革命的新古典主义。大卫的生活一直伴随着革命的脚步。他是法国大革命的支持者,而且是罗伯斯庇尔的好朋友。他曾对罗伯斯庇尔说:如果你喝毒草汁,我也喝。在法国大革命的时期,大卫担任法国共和国艺术委员会的领袖,与雅各宾党的领袖之一马拉的交情也很深。当马拉被杀身亡后,大卫画了著名的《马拉之死》(图7-3)。据说马拉患有风湿病,常常在浴缸里工作。反对党的一名妇女夏洛特·科黛假装呈递公文时,借机杀死了马拉,她的名字在马拉的画中可以看到。《马拉之死》是大卫最著名的作品,一度被称为"革命的哀悼"。这幅画,大卫画得很快,呈现给观众的是一个简单的、完美的画面。马拉的痛苦也是有所节制的,反映了古典主义所追求的单纯和秩序感。大卫说:"市民们,人民正在召唤他们的朋友,我听到了他们凄凉的声音:'大卫,拿起你的画笔,为马拉报仇吧……'这是人民的呼唤,我服从。"

图7-3 《马拉之死》 大卫
1793年 油画 165 cm×128 cm 布鲁塞尔皇家美术馆

法国大革命进行到一定程度,呈现出非常复杂的局面,以罗伯斯庇尔为领导的革命将国王路易十六送上了断头

台。但是，后来，罗伯斯庇尔也没有逃过断头台的命运。与此同时，大卫也被关进监狱，在前妻的帮助下才获释。我们知道，大卫具有强烈的革命热情，而其前妻是王室的支持者，他们因此而离婚。当大卫身陷囹圄时，前妻姑念旧情，帮助他出狱。于是，大卫画了《萨宾妇女》（图7-4），以表达自己的感谢，其主题隐喻了爱战胜一切的理念。这幅画的故事情节如下：罗马人劫持了他们邻居萨宾国的女儿们。多年以后，为了报仇，萨宾人进攻罗马，希望夺回萨宾国的女儿们。此时，萨宾人的领袖塔蒂乌斯的女儿埃西莉亚已经与罗马人的领袖罗米拉斯结婚，并与他生了两个孩子。从画面上，我们看到埃西莉亚站在他的父亲和丈夫之间，恳求父亲不要将丈夫和妻子分离，不要让孩子失去母亲。由于萨宾妇女的阻止，同样爱着萨宾妇女的父亲和丈夫停止了战争。它说明爱是最伟大的，战无不胜。大卫的这幅画是献给前妻的，他写了一封信告诉她：他从来没有停止过爱她，他们在1796年复婚。这幅画同时也反映了通过法国大革命的洗礼，人们最终认识到爱是最重要的。

图7-4 《萨宾妇女》 大卫
1799年 油画 385 cm×522 cm 巴黎卢浮宫

大卫第一次见拿破仑,就被他那古典的形象所吸引,对他无比崇拜。作为拿破仑的宫廷画家,他给拿破仑画了很多像。比较著名的有《拿破仑越过阿尔卑斯山》《拿破仑给约瑟芬加冕》(图7-5)等。这幅画场面宏大,人物众多。每个人物的局部都画得很完整,既与整体协调,又可独立欣赏。这说明大卫具有很强的控制宏大场面的能力。画中的拿破仑显得比较高大,这与大卫的观点是吻合的。大卫说:伟大的人只要看起来气势宏伟就行,至于是否与真人的相貌完全一样并不重要。

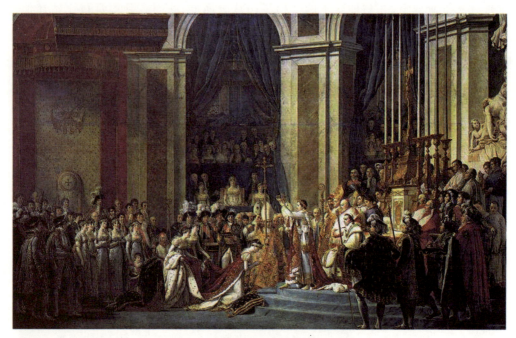

图7-5 《拿破仑给约瑟芬加冕》 大卫
油画 610 cm×931 cm 巴黎卢浮宫

当波旁王朝复辟时,大卫被列入流放者的名单。路易十六的兄弟路易十八当权了,他想特赦大卫,聘他作为宫廷画家,但被大卫拒绝了。他要求流放到比利时,和妻子一起在布鲁塞尔过平静的生活。他在75岁时画了最后一幅画,在巴黎展出时获得了巨大的成功。一天,他离开剧院时被一辆马车撞倒,心脏受到破坏,于1825年去世。他死后,尸体不允许进入法国。所以,他的身体埋葬在布鲁塞尔,心脏葬在巴黎。

2. 素描大师安格尔(Jean Auguste Dominique Ingres, 1780—1867)

安格尔(图7-6)是新古典主义的代表画家。他出生于法国,父亲是画家、雕塑家、装饰艺术家兼音乐家。安格尔从小接受父亲的美术和音乐训练,同时也向其他画家、雕塑家和音

乐家学习。可以说,安格尔的艺术修养是非常全面的。他以绘制女人体而著称,但他更愿意被称为历史画家。他的美术成就使他坐上了法国皇家美术学院的院长宝座。也许他的绘画名誉掩盖了他的音乐天才。实际上,他也是非常优秀的小提琴家,曾经担任著名乐队的小提琴演奏家,职业的音乐生涯一直伴随到他生命的最后一刻。无论怎样,他的音乐天赋必然会反映到绘画之中,我们从安格尔的画中总能感到一种古典音乐的和谐和宁静。

安格尔最有名的作品是《泉》(图7-7)。欧洲美术史上有几幅作品都是以《泉》命名,库尔贝的一幅林中的女人体和杜尚的小便池都以《泉》命名,尤其是杜尚的作品似乎是安格尔的《泉》的强烈反动。安格尔的《泉》呈现了所有古典的特征:优雅、和谐、宁静、平衡,注重素描和线的表现力。画中的线条如此流畅,令人心旷神怡。而构图的单纯将观众的注意力全部集中在少女优美的姿态和瓶中倾泻而出的水柱上。这一静一动的对比,把人带入了一个自然本真的审美境界,无怪乎它被冠上欧洲美术史上最美的四幅女人体之一。安格尔从36岁开始画这幅画,画了多年才完成,可以被称为经典之作。

安格儿在1797年得到美术学院的素描一等奖。这样,他有机会到巴黎向当时法国甚至欧洲画坛的领袖大卫学习。在大卫的工作室,他学习了新古典主义的技法。按照大卫的说法,安格尔喜好夸张的技法。为了追求某种纯粹的感觉,他善于用夸张的手法来达到目的。他和大卫的几个学生一起学习,与其他学生的不同之处在于他非常强调轮廓的纯粹性。他从拉斐尔的绘画、伊特拉斯坎(Etruscan)的瓶画和英国艺术家约翰·弗拉克斯

图7-6 安格尔

图7-7 《泉》 安格尔
1856年 油画
164 cm×82 cm 巴黎卢浮宫

曼的版画中得到灵感,逐渐形成自己的风格。如图7-8,《大宫女》,人体的轮廓线非常单纯。为了达到这种单纯和优美的效果,画家对人体的背部作了拉长的变形处理,而我们却丝毫没有感觉到,这是非常高明的技巧。此画的另外特点是融入了一定的东方风情,女人的头饰、布帘和羽毛扇都显出强烈的东方特征,但与人体相当协调。左边的人体与右边的布帘进行平衡,从色调上进行明暗对比。

图 7-8 《大宫女》 安格尔
1814 年 油画 91 cm×162 cm 巴黎卢浮宫

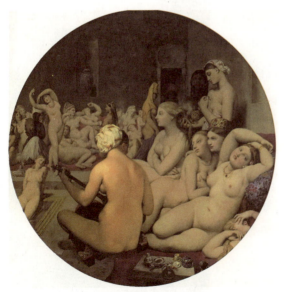

图 7-9 《土耳其浴女》 安格尔
1862 年 油画 直径 108 cm 巴黎卢浮宫

当人生的暮年悄然而至时,81岁高龄的安格尔画了著名的《土耳其浴女》(图7-9),将自己一生所画的女人云集在这张画中。有的是安格尔以前画的着衣的贵妇人肖像,在这里她们被脱掉了衣服,但依然摆出高贵的姿态。大部分是以前画的浴女,她们姿态各异,展现了女人体的无限丰姿。位于画面中心的女人体的背部,我们很熟悉。这在安格尔的《瓦尔品松的浴女》中见过,可以说是一个丰腴完美的女人的背部,很有力量感。我们可以想象,画家的生命力是多么旺盛,垂暮之年依然饶有兴致地表现

女人体。除了人体,安格尔也画了一些肖像画和历史画,但最能代表他的风格的还是女人体。

二、浪漫主义

19世纪二三十年代,当新古典主义还在兴盛时,另一个在法国画坛影响很大的流派浪漫主义登场了。为了比出高下,古典主义大师安格尔和年轻的画坛新秀德拉克洛瓦进行了一场绘画比赛。这不禁使我们想起了意大利文艺复兴的大师达·芬奇和米开朗基罗的绘画比赛。同样是给画家一面墙,让他们画上壁画,由观众来评价优劣喜好。安格尔身为皇家美术学院的院长,画的是历史题材《路易十三的宣誓》;德拉克洛瓦画的是《希阿岛的屠杀》,表现土耳其人对希腊人屠杀的情景。这场绘画比赛看似在安格尔和德拉克洛瓦之间进行,实则是新古典主义与浪漫主义的较量。当德拉克洛瓦的《希阿岛的屠杀》更受欢迎时,这标志着浪漫主义取得了胜利。

浪漫主义首先在文学界产生,其代表人物是英国的湖畔诗人拜伦,他为了希腊的独立战争献出了宝贵的生命。歌德、雨果和普希金等都是浪漫主义文学的代表人物。18至19世纪的浪漫主义音乐家更是不乏其人,贝多芬、勃拉姆斯、肖邦、德伏尔恰克、李斯特、门德尔松、舒伯特、舒曼和瓦格纳等都是浪漫主义音乐的代表人物。当浪漫主义文学、音乐的潮流汹涌澎湃时,美术上的浪漫主义也应运而生了。一般意义上讲,美术上的流派很容易受文学和音乐的影响。那么,现在我们回到法国画坛的浪漫主义,到底与新古典主义有什么不同呢?如果说古典主义重素描、平衡、宁静、历史题材、神话故事,感觉的敏锐等,浪漫主义则重色彩、动感、情绪激烈、现实生活题材等。法国画坛最具代表性的浪漫主义画家是籍里柯和德拉克洛瓦。

1. 浪漫主义的先驱籍里柯(Theodore Gericault,1791—1824)

籍里柯是法国画坛浪漫主义的先驱。他的生命虽然短暂,但对浪漫主义的产生起到了重要作用。他出生于法国,接受传统的英式体育艺术和经典的构图训练,他的老师是卡勒·韦尔特(Carle Vernet)和皮埃尔·格林。他们虽然不赞成籍里柯易冲动的性格,却认可他的天才。籍里柯很快就离开教室,到卢浮宫直接向大师的作品学习。他用了六年的时间(1810—1815)在卢浮宫临摹了鲁本斯、提香、委拉斯贵支和伦勃朗等画家的作品,从中发现了胜过新古典主义的富有艺术生命力的内涵,这对籍里柯艺术风格的形成相当重要。

籍里柯一生爱马,很多画都是以马为题材。1812年,21岁的他就成功地在法国沙龙展

图 7-10 《龙骑尉军官的冲锋》 籍里柯
1812 年油画
292 cm×194 cm 巴黎卢浮宫

出了《龙骑尉军官的冲锋》(图 7-10)。应该说,这幅画受鲁本斯的影响较大。无论是马的奔腾姿势,还是军官转身的动作,都使画面充满动感,具有很强的视觉张力。随后的两年,他研究画面的构图和结构,并到意大利游历,学习米开朗基罗等大师的技法。此时,他画了《赛马》(图 7-11)。从画面看,所有的马都是两前腿前伸,两后腿后伸,处于奔跑的状态。贡布里希在《艺术发展史》里曾引用此画来说明艺术与视错觉的问题。他说:摄影师做实验,将快门线系在马腿上,当马奔跑时拉动快门线,拍下了很多马奔跑时的照片,但没有一张是两前腿前伸,两后腿后伸,所有的时候都是四蹄交错。可是,如果将马画成四蹄交错,则没有奔跑的感觉。只有像籍里柯的《赛马》那样,马才能呈现飞奔的姿态。

图 7-11 《赛马》 籍里柯
1821 年 油画 92 cm×122 cm 巴黎卢浮宫

籍里柯最著名的作品是《梅杜萨之筏》(图 7-12)。他记录了法国当时发生的一个真实沉船事件。政府委派不懂航海技术的军官作为船长,当轮船在大海中航行触礁时,船长自己坐小艇逃跑了。船上的人大部分死了,余下的人扎起木筏在无边的大海上漂流,他们不断呼救,却没有被发现,当木筏上的食物吃完时,甚至发生了人吃人的现象。经过一个月的漂流,这只小木筏最终遇救,筏上只剩下 15 人,大部分病入膏肓,通过医院的救护,只有两人生还。这件事对法国人民震撼极大,政府不负责任的行为给人民造成了严重的灾难。籍里柯拿起画笔,很好地表现了木筏上发生的情景。为了了解当时发生的详情,他到医院看望这些病人。画中,我们看到奋力向远方求救的人们,横陈的尸体,奄奄一息的病人,表现了人们珍惜生命、与自然顽强拼搏的一幕。出于对籍里柯的佩服,德拉克洛瓦也在此画中充当模特,前景中的一个尸体便是以德拉克洛瓦为模特画成的。当《梅杜萨之筏》1819 年在法国沙龙展出时,并没有得到政府的赞扬,而次年在英国受到热烈欢迎。

图 7-12 《梅杜萨之筏》 籍里柯
1819 年 油画 491 cm×718 cm 巴黎卢浮宫

当籍里柯回到法国时,一个精神病医生朋友的病人引起了他的兴趣。他画了一批精神病人的肖像。这批画带有很强的表现主义色彩,对精神病人独特的个性以及内心世界给予

关注。这批画是籍里柯最后的辉煌。正当籍里柯的事业蒸蒸日上的时候,他的宏伟蓝图被健康中断。他一生爱马,生命的终结也与马有关。他曾在骑马时从马上摔下,伤痛和长期的肺结核夺去了他年仅 33 岁的生命。

2. 浪漫主义的狮子德拉克洛瓦（Eugene Delacroix，1798—1863）

如果我们说籍里柯是浪漫主义的先驱,那么,德拉克洛瓦则是浪漫主义的狮子。他是法国画坛浪漫主义最重要的画家。他极富表现主义特征的笔触和对色彩的光效应的研究,预见了印象主义的到来。他表现异国风情的一些绘画,给以后的象征主义绘画许多启迪。

德拉克洛瓦出生于巴黎附近,他真正的父亲是塔列朗——他们家的一个朋友。德拉克洛瓦的长相和性格都与他很像。塔列朗是法国的外交大臣,后来是法国驻英国的大使。塔列朗的孙子是莫尔尼（Morny）公爵,也是拿破仑三世的兄弟。作为一个画家,德拉克洛瓦一直受到塔列朗和其孙子的保护。或许这也是年轻的德拉克洛瓦能与当时法国皇家美术学院院长安格尔抗衡的原因。

德拉克洛瓦早期接受古典的绘画基础训练。他沉浸在素描之中,并赢得素描大奖。1815 年,他开始接受大卫的古典主义训练,但他更喜欢鲁本斯和籍里柯的绘画,这使他最终与古典主义决裂。1822 年,德拉克洛瓦的第一幅重要作品《但丁的小舟》在巴黎沙龙展出。两年以后,另一幅重要作品《希阿岛的屠杀》(图 7-13)与安格尔的《路易十三的宣誓》公开竞争,获得了巨大的成功。它标志着浪漫主义正式登上了历史舞台。

《希阿岛的屠杀》表现了土耳其人对希腊人屠杀的情景。这是一场希腊争取独立的战争,受到了欧洲人的广泛支持,英国诗人拜伦曾为此献出了生命。德拉克洛瓦也用自己的画笔画了一系列希腊独立战争的组

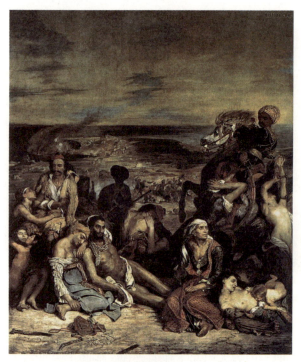

图 7-13 《希阿岛的屠杀》 德拉克洛瓦
1824 年 油画 412 cm×354 cm
巴黎卢浮宫

画。这一张是最著名的,表达了画家对希腊人的同情。画面上我们看不到刀光剑影,只有灾难和痛苦。一个婴儿正在吮吸已经死去的母亲的奶汁,这是多么悲惨的一幕!因此,一些批评家称这幅画是"艺术的残杀"。无论从哪个角度说,画面的视觉冲击力都是很强的,虽然有些细节并不那么完美。

1830年,德拉克洛瓦最有影响的作品《自由领导人民》(图7-14)诞生了。画家运用高光的技法、强烈的色彩和激昂的情感表现了自由女神引导人民穿过街垒战的情景。前景中死去的战士与画面中心举着旗子的女神形成鲜明的对比,仿佛告诉人们:这就是自由的代价。一些美术史家认为:画面右边紧握枪支、头戴礼帽的战士,可能表现的是雨果的小说《悲惨世界》中的人物。

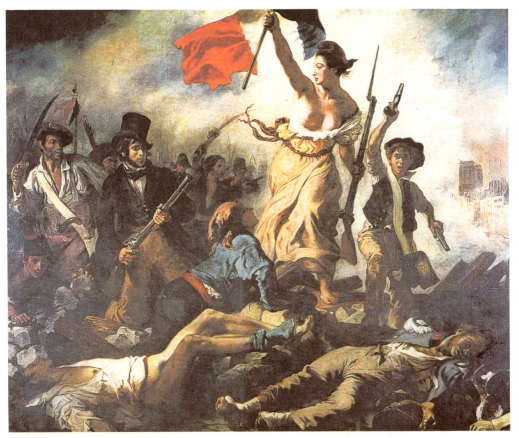

图7-14 《自由领导人民》 德拉克洛瓦
1830年 油画 260 cm×325 cm 巴黎卢浮宫

1832年,德拉克洛瓦到西班牙和北非旅行。所到之处,留下了他的画迹。这些异域的风情成为他后来绘画的主要题材。明媚阳光下的响亮色彩,阿尔及尔美丽的妇女给画家带来

图 7-15 肖邦的肖像 德拉克洛瓦
1838 年 油画
45.5 cm×37 cm 巴黎卢浮宫

了许多创作灵感。遗憾的是,伊斯兰妇女严实的面纱使画家难得一睹芳容,但他还是偷偷地用画笔记录了他的观察和感受。当描绘伊斯兰妇女有困难时,他便以犹太妇女代替,如《犹太新娘》。无论怎样,传统的伊斯兰艺术和抽象图案对德拉克洛瓦产生了较大的影响。他画了大量的速写作为油画创作前的准备。

德拉克洛瓦与肖邦、乔治·桑的友谊深厚。他们曾在巴黎郊区居住过一段时间,常常一起观看戏剧,听音乐会,讨论文学、艺术问题。在此期间,德拉克洛瓦、肖邦和乔治·桑的创作都进入了高峰时期,他们分别创作大量的艺术精品。为了纪念与肖邦和乔治·桑的友谊,德拉克洛瓦为他们画了一幅双人肖像。也许是画商为了牟取暴利,将这幅画从中裁开,变成了两幅独立的肖像油画。其中,肖邦的肖像(图 7-15),用笔随意,有些印象派的意味。肖邦的性格和才华在这幅肖像中也有所体现。从他的眼神中,我们看到了一个忧郁的天才与命运抗争的坚定决心。

三、现实主义

19 世纪中叶,一群对法国七月王朝统治不满的青年画家聚集在巴黎郊区枫丹白露森林附近的巴比松村,对景写生,表现大自然美丽的风光和内在生命,美术史上称这个画派为"巴比松画派"。他们对法国的风景画来说,具有革新的意义。以前的风景画在室内完成,由画家按照一定的程式和规则通过想象来完成。通常,前景是奇石花草,中景为树木森林,远景为湖水天空,有时还结合神话和历史故事来创作,属于历史画的范畴。巴比松画派则打破了传统的风景画的模式,直接表现大自然本来的样态。因此,外光下的色彩再也不是那么灰暗,而是相当明亮。这种走出画室到外光下对景写生的方法对以后的印象主义画家有所启迪。巴比松画派共有七位画家:卢梭、迪阿兹、杜普莱、特罗扬、杜比尼、柯罗、米勒,称为"巴比松七星"。其中,只有米勒以人物画为主,其他画家都是以风景为主。由于篇幅所限,这里只介绍柯罗和米勒。

1. 风景画家柯罗（Camille Corot，1796—1885）

柯罗（图7-16）是欧洲美术史上最伟大的五位风景画家之一，其他的四位画家是霍贝玛、洛兰、透纳和康斯太布尔。柯罗对风景画的贡献非常大。他的绘画已经预示了印象主义技法的到来，有些风景画甚至可以看成是印象主义的作品，无怪乎印象主义的画家对他的评价如此之高。莫奈曾说："除了柯罗，我们这里没有大师，与他相比，我们不值得一提。"德加和毕加索都曾高度评价柯罗的绘画，柯罗一度成为当时巴黎艺术圈的领袖。可是，柯罗本人却相当谦虚。当各种盛誉扑面而来时，他非常冷静地说："如果说德拉克洛瓦是法国画坛翱翔的雄鹰，我不过是一只小小的云雀。"

图7-16 柯罗

柯罗出生于巴黎一个中产阶级家庭。接受教育以后，他开了一个自己的商店，但他讨厌商业生活。26岁时，他的父亲同意他放弃店铺，成为职业画家。柯罗自幼喜爱绘画，曾在风景画家贝尔坦的画室学习。1825年他到意大利游学。罗马壮观的古典建筑和威尼斯的水乡风情让他流连，他还游览了大量的风景名胜，为今后的风景画创作积累了不少素材。他早期的风景画比较传统，追求准确和严谨的效果，轮廓线明晰，用我们通常的话说，画得比较"紧"。1850年以后，他的绘画语言更宽泛，向诗意的效果靠拢，大约20年以后，到1865年，柯罗的绘画已经充满神秘和诗情画意，其表现主义的笔触，对自然光的热爱和银灰色的调子，使他的绘画具有强烈的个性特征。

柯罗的风景画带有很强的浪漫主义色彩，代表了法国风景画和法国人的浪漫气质。往往是雾蒙蒙的晨曦中，一汪湖水，波光粼粼，掩映在森林大树丛中，不远处，或少女，或牧童，或仙女，或林妖，仿佛"住在风景画中"，而且是"诗意地栖居"。如图7-17，《孟特芳丹的回忆》，晨雾笼罩着森林，树影婆娑之间些许银灰色的光点在闪耀，远景的天空朦朦胧胧，近景中的妇女和孩子正在采摘野花，他们为画面增添了许多生意。一切是那样轻松惬意，时间仿佛在这瞬间凝固，不用再去思考任何烦恼和忧虑。柯罗的画，那充满诗意的气氛，对现代人而言，犹如一副清凉散，总是沁人心脾。

除了风景画，柯罗画了几百张人物画。为了奖励他在绘画上取得的巨大成就，政府决定

图 7-17 《孟特芳丹的回忆》 柯罗
1864 年 油画 65 cm×89 cm 巴黎卢浮宫

图 7-18 《珍珠姑娘》 柯罗
1868—1870 年 油画 70 cm×55 cm
巴黎卢浮宫

给他办一个画展。但柯罗拒绝展出人物画,他认为自己是一个地道的风景画家。实际上,柯罗的人物画也是相当精彩的。如图 7-18,《珍珠姑娘》是他的人物画的代表作品之一。其构图和姿势与达·芬奇的《蒙娜丽莎》有些类似,虽然戴珍珠的姑娘没有蒙娜丽莎神秘的微笑,而是略带一丝忧郁,但她看起来同样的年轻、美丽和内秀。

柯罗可谓德才兼备,他不仅画得一手好画,而且具有高尚的品德。他对贫穷的画家充满同情,常常接济他们,送给他们颜料。有些画家为生活所迫,摹仿柯罗的绘画和签名,在画廊出售柯罗的假画,柯罗不仅不追究,还说他们很穷,需要钱来维持艺术生涯。柯罗捐献 10 000 法郎给米勒的寡妇,以维持她的孩子们的生计。他还买了一栋别墅送给画家杜米埃,因为杜米埃的眼睛瞎了,没有生活来源。当然,柯罗也常常捐助巴黎的病残儿童中心。柯罗一生未娶,他的资产常常用于捐助。

当他的母亲希望儿子结婚时,柯罗说他已经和绘画结婚了。我们常说画如其人,人品与画品并重。柯罗高尚的人品使他的绘画具有很高的艺术境界。敏锐的感觉使他的绘画常新,正如他自己说:"上帝啊,让我每天早晨醒来时像婴儿一样观看世界!"

2. 农民画家米勒(Jean-Francois Millet,1814—1875)

米勒(图7-19)是巴比松画派唯一以人物画为主的画家,而且是唯一在巴比松村定居的画家。其他画家只是偶尔到那里画画,然后回到巴黎去卖画。米勒在巴比松村半天劳作,半天画画,可谓真正的农民画家。他生于法国诺曼底的农民家庭,对土地和在土地上劳作的人们具有深厚的感情。他用诚挚的心去表现他们,这样真实,这样质朴。有些年轻的学生看过他的画后,非常感动,并立志学画。有人说:站在米勒的画前,你能闻到泥土的芳香。

米勒学画较晚,24岁时移居巴黎。为了谋生,他画一些行画。长时间画女人体,实在让米勒忍无可忍。随后他放弃了以前的风格,学习杜米埃的绘画。35岁时,举家迁往巴比松村,并在那里定居下来度过余生。在米勒的绘画还没有被接受时,生活相当艰辛,常常接受柯罗的帮助。当《播种者》[①](图7-20)传到巴黎时,引起了一些人的注意。身材高大的播种者动作刚劲有力,几乎占满了画面,视觉冲击力很强。

图7-19 米勒

图7-20 《播种者》 米勒
1850年 油画 101 cm×82.5 cm
波士顿美术馆

① 梵高对米勒很崇拜,曾经临摹米勒的《播种者》。

之后，米勒的名作不断涌现，最著名的是《拾穗者》(图7-21)。该画表现三位农妇在秋收以后捡拾田里剩下的麦穗，按说这是社会上最底层的工作，以前的西方油画主要表现贵族和伟大的历史神话故事，地位低下的人们顶多作为佣人出现在油画里。这里，米勒让这些农妇成为画面的主题。三位农妇在辛勤地工作，左边两位动作非常肯定，伸出去的手直指地面，最有感染力的应该是右边的这位，她已经工作了很久，想直起腰来休息一会，但她的腰僵硬了，不能立起来。她只好躬身向前，暂作歇息。画面的调子有点暗，农妇头上的红、黄、蓝三色的帽子很好地点缀了画面。农妇的后面是向远方延伸的田野、草垛和天空，沐浴在金色的阳光下。这与调子较暗的农妇形成对比，并达到了平衡与和谐。如果你仔细观察，就会发现：米勒的画面大多很单纯，人物不多，背景单一，永远是三分之一的天空，三分之二的地面，画面具有强烈的宗教感，时间总是在这一瞬间凝固。米勒的绘画传达出一个强烈的信息：人类赖以生存的土地，在土地上劳作的人们，这是一切的根本，其永恒性不用质疑……

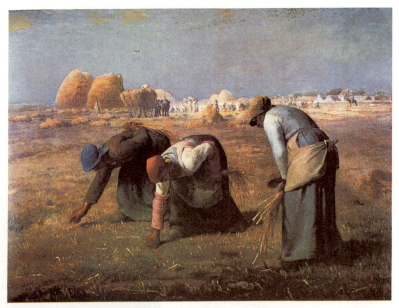

图 7-21 《拾穗者》 米勒
1857年 油画 83.7 cm×111 cm 巴黎卢浮宫

《晚钟》(图7-22)是米勒另一幅艺术水准较高的作品。它是受一个美国人的委托而画，于1857年完成。但是，此画没有被购买者接受，1865年才第一次公开展出。在米勒去世的前十年，这幅画以80万金法郎出售。这幅画有过多次改动，最后呈现在观众面前的是：一对农民夫妇在田间劳动，听到远方教堂的钟声响起，他们便虔诚地祈祷。画面的背景依然很单纯，只是这对夫妇劳作的田地、劳动的工具与静静站立的人物，共同塑造了一个含蓄、深沉和

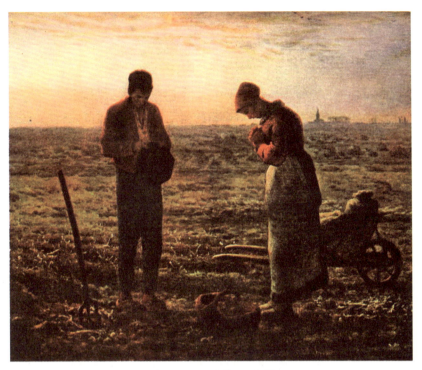

图 7-22 《晚钟》 米勒
1857—1859 年 油画 55.5 cm×66 cm 巴黎卢浮宫

颇有宗教感的气氛。在十九、二十世纪,这幅画被许多人临摹。达利对此画极感兴趣,他认为,与其说《晚钟》传达的是精神的和平,不如说传递的是性压抑的信息。他还认为,这对夫妇正在为埋葬在那里的孩子祈祷。达利坚信自己的观点。最后,X射线对《晚钟》的透视证实了达利的猜测:画面覆盖的第一稿确实具有棺材的几何形,由于油画的可覆盖性,我们用肉眼是看不到的。因此,我们不清楚为什么米勒改变主意,画了今天看到的《晚钟》。

3. 现实主义宣言的倡导者库尔贝（Gustave Courbet，1819—1877）

19 世纪中叶,现实主义另一个影响较大的画家是库尔贝(图 7-23)。可以说,现实主义的得名即源于他。1855 年,他为沙龙展准备的作品《画

图 7-23 库尔贝

室》(图7-24)落选以后,决定借世界博览会在巴黎召开之际,搭木展棚展出他的40幅作品,取名为"现实主义"的展览。在展览目录上,他写下了自己的艺术主张:"……像我所见到的那样,如实地表现出我这个时代的风俗、理想和面貌——创造活的艺术,这就是我的目的。"这段话即是现实主义的宣言。美术史上一个新的流派现实主义,由此得名。

图7-24 《画室》 库尔贝
1855年 油画 361 cm×598 cm 巴黎鲁佛尔博物馆

库尔贝出生于法国小镇奥南,其父是葡萄园主,家境比较富裕。1839年,他到达巴黎时,没有进入名家的画室学习,而是以写生为主。他的作品从现实生活中寻找题材,着重表现底层人民的生活,如《农村姑娘》、《纺线女》、《筛麦的妇女》和《石工》(图7-25)等。这些作品遭到了官方权贵的批评,他们指责他"破坏了油画的高贵性","把卑下的乡下人"引进了艺术。然而,也有人如普鲁东,则赞扬库尔贝的绘画具有深刻的社会意义。

库尔贝最重要的作品是《奥南的葬礼》(图7-26),记录画家的家乡奥南为他死去的亲属举行葬礼的情景。画面上,右边的女眷是死者的亲属,包括库尔贝的家人,她们身穿黑色的丧服,非常哀痛;中间是小城里地位较高的市长、监察官等;左边是神甫和抬棺材的人。所有参加葬礼的人都成为库尔贝的模特。这幅画引起了强烈的反响,巨大的尺寸(3.1米×6.6米)描绘了一个冗长的仪式和宗教的主题,但完全是现实主义的手法。库尔贝自己也意识到这幅作品的重要性,他说:"《奥南的葬礼》实际上是浪漫主义①的葬礼。"

① 这里指19世纪法国画坛的浪漫主义流派,以德拉克洛瓦为代表画家。

图 7-25 《石工》 库尔贝
1849年 油画 45 cm×415 cm 私人收藏

图 7-26 《奥南的葬礼》 库尔贝
1849—1850年 油画 315 cm×668 cm 巴黎卢浮宫

1866年，库尔贝画了一系列比较色情的作品，如《世界的起源》（法国奥赛博物馆收藏），对女性生殖器进行赤裸裸的描写。《睡》表现两个女人睡在一起的情景。这些作品被禁止对公众展出，仅仅增加了库尔贝的恶名。1870年，库尔贝成立了"艺术家联盟"，为艺术的自由而战。拿破仑三世希望授予他十字勋章，但遭到库尔贝的拒绝。1871年，巴黎公社起义时，库尔贝担任巴黎公社保存文物委员会主席，并推倒了凡多姆广场上的纪功柱。巴黎公社起义失败后，库尔贝被送进监狱，在那里待了六个月。1873年，当新政府希望重建凡多姆广场上的纪功柱时，库尔贝必须赔付 323 091.68 法郎，由 33 年分期付款，直到他 91 岁生日时付清。为了避免政治迫害，库尔贝移居瑞士。他在必须交付第一次分期付款的前一天去世，死因是由于饮酒过多而导致肝脏损坏，年仅 58 岁。

库尔贝一生都在抗争。他不与官方合作，只想画自己看到的现实。他反对学院派，崇尚自由。正像他自己所说："我 50 岁了，我总是生活在自由里，让我自由地结束我的生命吧。当我死的时候，请在我的墓碑上写下：他不属于任何画派，也不属于教堂，也不属于学院，仅仅属于自由。"

四、印象主义

19 世纪的法国画坛经过德拉克洛瓦和库尔贝两个高潮以后，在六七十年代又迎来艺术上的第三次革新——印象主义。这是由一批年轻人发起的，他们受现实主义绘画风格和新的色彩学理论的影响，对以前的绘画形式提出质疑。他们走出画室，记录不同光线照在物体上的瞬间的色彩变化。① 这种技法笔触明显，不注重对象的结构……在光和色的追求中表现内心感受，描绘客观对象的美。这种只考虑画面总体效果，不顾及细部结构，看似草率的画法，很难让官方沙龙展接受。于是，这些年轻画家学习库尔贝与官方斗争的精神，自己举办画展。1874 年，他们联合起来在一个摄影师的工作室举办了第一届画展。其中，莫奈的一幅画《印象：日出》，画的是早上日出时的港湾景色。一个评论家看了这次展览以后，觉得这个名称非常可笑，就发表文章嘲笑这些年轻的艺术家为"印象主义者"，就是说，不根据可靠的知识绘画，以为表现瞬间的印象就可以成为一幅画。从此，这个名称流传下来，它的嘲讽意味逐渐被淡忘，而一个新的流派就此诞生。

印象派的前几次展览都受到评论界的贬斥，当时有些杂志的文章中写道："帕尔提埃路是一条灾难之路。歌剧院发生火灾以后，现在那里又有了另一场灾难。有一个展览在迪

① 1830 年，管装的油画颜料首次出售，使户外绘画变得更容易。

朗—吕厄的画店开幕了,据说那里有画。我进去以后,看到了一些可怕的东西,大吃一惊。五六个狂人,其中还有个女人,联合起来展出他们的作品。我看到人们站在那些画前笑得前仰后合,但是我痛心极了。那些自封的艺术家自称为革命者和'印象主义者',他们拿一块画布来,用颜料和画笔胡乱涂抹上几块颜色,然后在这块东西上签署他们的名字。这是一种妄想,跟精神病院的疯人一样,从路旁拣起石块就以为自己发现了钻石。"①

批评家对印象派画家所选择的风景的内容也不满意。在他们看来,应该选择"如画"的风景。所谓"如画",也就是以前见过的风景画的样式。如果这样,永远没有新的形式产生。印象派让很多以前没有表现过的风景样式进入画面,本来是一件好事,但新生事物难免受到责难。今天,我们能够轻松地说出许多印象派大师的名字,千万别忘了他们当初为追求艺术的真谛而孜孜以求的精神。印象派的画家很多,这里只介绍马奈、莫奈、雷诺阿、德加。

1. 印象主义的领导者马奈(Edouard Manet,1832—1883)

严格意义上说,马奈(图 7-27)不属于印象主义,但他常常领导印象主义的年轻画家在盖瓦尔咖啡馆讨论艺术问题,是印象主义产生的非常关键的领袖人物。马奈从未参加印象主义举办的展览,总是希望获得官方沙龙展的青睐。他是介于现实主义和印象主义之间的重要画家。马奈出生于富裕的家庭,母亲是瑞士王子的教女,父亲是司法官员,希望马奈从事法律。马奈的叔叔鼓励他学习绘画,并常常带他去卢浮宫。当马奈加入海军失败以后,开始在学院派画家托马斯·库蒂尔的画室学习。业余时间,他到卢浮宫临摹古代大师的作品。同时,访问德国、意大利和荷兰等国,受到荷兰画家哈尔斯、西班牙画家委拉斯贵支和戈雅的影响。

图 7-27 马奈

1856 年,他开设自己的画室,早期最著名的作

① 转引自[英]贡布里希著,范景中译,《艺术发展史》,天津人民美术出版社 1998 年版,第 290 页。

图 7-28 《草地上的午餐》 马奈
1863 年 油画 214 cm×270 cm 巴黎奥赛美术馆

品是《草地上的午餐》(图 7-28)。这幅画表现裸体的女人与着衣的男子悠闲地坐在室外野餐的情景,背景有一女子正在洗澡。从某种角度说,这是对法国中产阶级现实生活的大胆描写。画中的男子以马奈的兄弟和林霍夫为模特,女子便是常常给马奈当模特的维克多利娜·米朗。有学者认为,马奈这幅画的灵感源于文艺复兴时期的画家提香的作品《田园合奏曲》①,《田园合奏曲》也是表现裸体的女人和着衣的男子在一起弹唱的情景,画面的含义比较隐晦,弹琴的男子是当时意大利著名的行吟弹唱诗人,女子的身份不得而知。《草地上的午餐》没有被 1863 年的沙龙展选上,但参加了由拿破仑三世发起的落选沙龙展,这一次落选的画有 4 000 多幅。据说拿破仑三世的皇后参观展览时,看到《草地上的午餐》,皱起眉头,不欢而去,认为此画有伤风雅。

马奈也用印象派的手法画过《莫奈在船上作画》(图 7-29),同时也尝试表现户外强光与室内形象的暗影的对比《阳台》,人物的脸画得很平,没有立体感,但现代感很强,也更真实。虽然如此,马奈一直追求的还是用写实的作品参加官方沙龙展。1882 年,马奈最后的重要作品《福利斯——贝热尔酒吧间》(图 7-30)成功地入选官方沙龙展。这是一幅构思巧妙的作品。酒吧女的背影说明了她身后有一面镜子,画家通过镜子映射出整个酒吧的情景。形形色色的人正在喝酒享乐,左上角的两只脚告诉我们还有空中表演助兴。背景中的人物没有具体刻画,与前景的女子形成虚实对比。

① 《田园和奏曲》以前认为是乔尔乔内的作品。现在,通过美术史家的研究,此画的作者应该是提香。或许乔尔乔内画过小稿或者草图,提香最终完成。

图 7-29 《莫奈在船上作画》 马奈
1874年 油画 慕尼黑美术馆

图 7-30 《福利斯——贝热尔酒吧间》 马奈
1881—1882年 油画 96 cm×130 cm 伦敦大学,考陶尔德学院美术馆

图 7-31 《佩剑的少年》 马奈

《佩剑的少年》(图 7-31),表现的是一个可爱的男孩手握长剑的形象。这个孩子常常摆出各种姿势为马奈当模特。从血缘关系上说,他应该是马奈的弟弟,但名义上他是马奈的儿子。他叫莱昂·克勒·利恩霍夫,他的妈妈苏珊·利恩霍夫是马奈的父亲聘请的钢琴教师,教马奈和他弟弟学钢琴。同时,她又是马奈父亲的情妇。1852 年,她生下了这个私生子。以后,马奈也卷入了和苏珊的爱情生活。马奈的父亲去世后,1863 年,马奈和苏珊结婚。20 年后,年仅 51 岁的马奈因为不能治愈的风湿病去世。马奈高超的写实技巧以及绘画的现代性对印象主义的画家产生了深远的影响。

2. 睡莲中的莫奈(Claude Monet,1840—1926)

莫奈是法国印象主义的奠基者之一,他坚持探索如何表现户外光线的风景。他对色彩的把握如此敏锐,使我们不禁要问:这是怎样的一双眼睛?他把光与影的美妙世界原原本本地展现在我们眼前。莫奈出生于巴黎,他的父亲希望他继承家庭的杂货店生意,但莫奈决心成为艺术家。早年,他从大卫的学生学习素描。后来,跟布丹学习油画,布丹教莫奈如何表现户外光线下的风景。1862 年,莫奈在巴黎成为格莱尔的学生,和雷诺阿、西斯来成为同学和朋友。他们不满于格莱尔的教学,一起到户外写生,快速地运笔,不加调和的颜料直接画在画布上,迅速记录光线照在对象上的瞬间景象,这便是我们后来称为印象主义的风格。

《印象:日出》(图 7-32)是莫奈最知名的作品,也是印象主义据此得名的作品。描绘的是法国勒阿弗尔港的一个多雾的早晨:粗率的笔触记录下日出时太阳在水中的倒影,黑色剪影效果的小船和船夫,蓝色的模糊的码头背景和橘色的天空。这组和谐的色彩也许与人们脑中固有天空、太阳、小船的颜色不同,有人可能认为它不真实,实际上,这才是真实。画家记录的是日出时的某一瞬间的情景,所有的对象都受到了自然光和环境色的影响。在太阳的映衬下,此时的天空就是橘色,而从远处眺望晨曦中的小船也是黑色的剪影效果。这本是无可厚非的事实,但要人们改变长期以来头脑中固有的风景画的"真实"形象(这些画往往是

图 7-32 《印象:日出》 莫奈
1872 年 油画 50 cm×65 cm 巴黎马默顿博物馆

在画室里虚构出来的),并不容易。如果人们拿以前的风景画到室外与自然风景对比,就会发现大自然中无法找到与画相同的景色,可以说它们才是不真实的。

我们知道,如果画家在室内设置固定的光源画画,光线是固定不变的,但如果画家走出画室,在自然光下对景写生,一天中的光线则是不断变化的,光的变化自然带来了对象的色彩的变化。同样,被描绘的对象置于不同物体的旁边,这些物体的颜色也会反射到对象上,即环境色的影响。诸多因素导致对象的色彩随时随地会发生变化。为了研究这些变化,莫奈选择一定的母题到户外写生。他的重要母题有草垛、教堂和睡莲等。他曾经用画笔快速记录下每隔一小时草垛的色彩变换,呈现给观众不同光线下草垛的光色交响曲。他还造一条木船(图 7-33),停泊在塞纳河比较安静的河段,以方便写生。在印象派没有被接受时,莫奈的生活是相当贫穷的。有时,他与雷诺阿到户外写生,没钱买食品,只能依靠雷诺阿从家中带些面包充饥。即使这样,莫奈从来没有放弃艺术追求,坚持户

图 7-33 莫奈的木船模型

图 7-34 《睡莲》 莫奈
1914—1918 年 油画 197 cm×84.7 cm
巴黎莫奈美术馆

图 7-35 雷诺阿的自画像

外写生。当他获得成功以后,便在巴黎郊区阿让特依(从巴黎乘火车 15 分钟到达)买了别墅,建起了花园、小桥、池塘,在池塘里养了很多睡莲,每天观察睡莲。他描绘不同光线、不同角度的睡莲,形成了一系列不同调子的《睡莲》(图 7-34)。每幅睡莲,近看都是笔触,远看则具有隐约的睡莲形象。单看每幅《睡莲》,色彩确实很丰富,和谐,倘若将多幅《睡莲》挂满房间,观众置身中间,则会在睡莲的海洋中感叹:多么美妙的色彩!多么神奇的画笔!

也许是因为太多的户外日光下的绘画,晚年的莫奈得了严重的眼疾。他几乎看不见东西,但依然坚持画画,而且画出非常优美的蓝调子的睡莲。犹如贝多芬耳聋以后,照样指挥交响乐队。这些大师对艺术的掌握已经达到了炉火纯青的程度,即使看不见或听不见,同样能创作优秀的艺术作品。莫奈坚持不懈地追求艺术的精神,使他获得了巨大的成功。2004 年,他的一幅作品在伦敦卖到 2 千万美元的高价。莫奈在 86 岁高龄的时候,由于肺癌去世。1980 年,他的故居对外开放,这里曾经是莫奈的两个孩子和他的妻子的六个孩子的伊甸园。它的小桥流水、花园绿树和睡莲池塘,吸引着全世界游客的目光。

3. 浴女画家雷诺阿(Pierre Auguste Renoir,1841—1919)

"我是幸福的人",雷诺阿(图 7-35)常常如是说。多年的病魔缠身,没能改变画家

对生活的热爱。他那灿烂的色调、丰腴的妇人、天真的少女和艳丽的田园景色时时浮现在我们的脑海里。这些画充满幸福感和美感,令人难忘。他追求的和谐美妙的色彩世界,将人带离现实的物质世界,进入一个充满阳光、欢乐和自由的境界。雷诺阿是印象派中以画浴女著称的画家。在他的浴女中,看不到猥亵,情欲已经升华为艺术。

1841年,雷诺阿出生在法国中部的一个以陶瓷、珐琅等工艺闻名于世的小村庄里莫日。他的父亲是裁缝。雷诺阿从小就表现出很高的音乐和绘画天赋,他曾参加教堂的唱诗班,指挥对他的才能非常欣赏,主动免费教他作曲和唱歌,希望将他培养成歌唱家。但雷诺阿经济窘迫的双亲不得不替他选择了有经济收入的绘画工作。13岁的雷诺阿进入陶瓷工厂当彩绘的学徒,他画得很好,因此获得很高的报酬。除了打工赚钱,业余时间,雷诺阿常常到卢浮宫临摹大师的作品。洛可可画家的华丽色彩和具有官能享受的作品,使他倾倒,为他未来的绘画色彩定了基调。在朋友的鼓励下,21岁的雷诺阿进入格莱尔的画室学习油画,和莫奈、巴齐尔和西斯来是同学。以后,他们常常一起到巴黎郊区的枫丹白露的森林写生。美丽的风景,日光下跳跃的色彩,令他着迷。

除了风景画,雷诺阿倾注心血更多的是人物画。《康威尔斯小姐像》(图7-36)是其代表作。该画是银行家的女儿康威尔斯的肖像,其洁白、柔软和透明的皮肤,圆圆的眼睛和浓密的褐色头发,很好地传达出小女孩的天真气质。雷诺阿得到夏班提夫妇的支持以后,肖像画订件逐渐增多,尤其是画小孩的肖像。他欢乐的性格能将小孩的纯真出神入化地表现出来。当雷诺阿得到官方认可以后,他对自己早期印象主义不求形似、只追求瞬间印象的技法产生质疑。他希望在外光下绘画的同时追求形的完整,《康威尔斯小姐像》正是在这种背景下产生的。所以我们看到女孩的脸部没有采用印象主义笔法,形很完整,利于传神,而人物的头发和背景则采用了印象主义的手法,这样虚实

图7-36 《康威尔斯小姐像》 雷诺阿
1880年 油画
64 cm×54 cm 私人收藏

的对比更突出脸部的重要性。整幅画看起来非常生动。

最能代表雷诺阿绘画风格的是女人体,他笔下的人体体态丰腴、健康而富有生气。她们美丽动人,不含丝毫的挑逗情绪;她们优雅的气质与艳丽的色彩和谐统一。当然,他早期的女人体不是每一幅都获得赞誉。为了表现阳光透过树叶照在人体上的效果,雷诺阿画了《阳光下的裸女》(图7-37),户外阳光穿过树叶投射在人体上时,在人体上产生了紫色的阴影,有人认为这幅女人体像腐烂的尸体,此画受到了激烈的批评。后来,雷诺阿的《金发浴女》(图7-38)让我们饱览了阳光洒在丰满的女人体上的灿烂,她们柔软而有弹性的形体,准确的肌肉和骨骼的构造,涌动着强烈的生命力。雷诺阿的浴女使我们看到了生之喜悦,以至于他的浴女常常成为欧洲美丽丰满女性的代名词。

图7-37 《阳光下的裸女》 雷诺阿
1875年 油画 81 cm×64.8 cm
巴黎奥赛美术馆

图7-38 《金发浴女》 雷诺阿
1882年 油画 181.8 cm×65.7 cm
威廉斯敦 斯特林与弗朗辛克拉克艺术学院

晚年的雷诺阿为关节炎所困,行动不自由。他常常坐在轮椅里画画。他的手指不能活动,就将画笔绑在手指上画。如此艰苦的条件,却从未改变画家愉快绘画的心态。只要拿起画笔,他就忘记了一切病魔的折磨。雷诺阿的一生都在追求色彩的奥秘,在他的笔下,色彩所表现出的生命力是空前的。他与莫奈的区别在于:除色彩以外,他还关注形体的完整与可

读性。他的乐观性格、直率气质以及像爱抚恋人一样爱抚艺术的精神,使其作品永远充满绚丽的色彩和优雅的风格。

4. 舞女的描绘者德加(Edgar Degas, 1834—1917)

德加(图7-39)是法国著名的画家、雕塑家,他被称作印象主义的创立者之一。他自己不愿意被这样称呼,更愿意被称为现实主义画家。德加出生于巴黎一个富裕的家庭。他的父亲是银行家,希望德加学习法律。德加进入大学法律系就读,但学习并不努力。他喜欢绘画,在拜访崇拜已久的安格尔以后,便接受了安格尔的教诲:"年轻人,注意画线,画许多线。"此后,德加进入拉莫特的画室学习,追随安格尔的风格,他希望自己成为一名历史画家。18岁的德加已经开始在卢浮宫临摹大师的作品。22岁的时候,他到意大利游历,临摹文艺复兴大师的绘画,尤其重视肖像画。有学者认为,德加是美术史上最好的肖像画家之一。他的肖像画一度参加官方沙龙展。

1873年,德加在巴黎结识了一批年轻的画家,并参加了他们自己主办的印象主义展览。虽然他的技法与他们不同(他不采用色点,但也强调瞬间的印象)。德加最著名的表现对象是芭蕾舞女。他是歌剧院的常客,购买了剧院的季票,常常坐在乐队前的位置上近距离观察舞女。有时,他还能到后台观看舞女排练和准备的细枝末节,记录她们的各种动态。

据说,德加当时已经使用照相机(图7-40),这种老式相机称为"快照"式相机,有时成像模糊不清,倒与印象派画家追求的目标吻合。如果德加拍下舞女的动作,回家后再完成作品,这帮助我们理解为什么

图7-39 德加

图7-40 照相机

图 7-41 《蓝衣舞女》 德加
1890 年 油画 85 cm×75 cm 巴黎奥赛美术馆

图 7-42 《蓝衣少年》 庚斯勃罗
1770 年 178 cm×122 cm 汉丁顿画廊

图 7-43 《舞女》 德加
1880 年 泥塑
纽约大都会艺术博物馆

德加画的舞女的动作相当自然、准确。晚年的德加视力衰退,他更喜欢用色粉笔来表现,显得简洁、率直、准确,但色彩照样丰富。《蓝衣舞女》(图 7-41)便是用色粉笔表现四个着蓝衣的舞女跳舞的情景。这不禁让我们想到英国画家庚斯勃罗为了否定雷诺兹的"油画必须是褐黄色调"的论断所画的《蓝衣少年》(图 7-42),画面显示蓝色调的油画依然具有很好的效果。同样,《蓝衣舞女》的蓝色很能抓住观众的眼球。她们是否美丽,德加并不关心。他也不关心人物的体积感,只关心她们的姿态和形体。对德加而言,重要的是将她们跳舞的某一瞬间凝固下来。可以说,德加所采用的线的力量和平面造型能力,至今无人超越。

德加生前的最后 20 年,眼睛几乎失明,他用色粉笔表现舞女,不需要用眼看,便能达到造型准确、色彩明艳的效果,与莫奈的情形相似。他更多的艺术实践是雕塑,用手去捏泥土,更加直接地把握形体,达到心与土的交流。他的雕塑都是泥塑,在他死后被铸成青铜。其中,著名的雕塑作品是《舞女》(图 7-43),用泥土塑成舞女的形体以后,再用真实的黄色舞蹈服装穿

在舞女的身上。在当时,这是非常前卫的。舞女的手背在后面,伸出去的右脚代表典型的芭蕾姿势,人体的重心落在左脚上,其姿态不仅平衡稳定,而且充满张力。

五、后期印象主义

后期印象主义首先由英国美术史家罗杰·弗来(图7-44)提出来的。1906年至1910年,他任纽约大都会博物馆的馆长。他举办展览,把凡·高、高更、塞尚和劳特累克等画家介绍给英国观众,并给他们冠名为后期印象主义画家。这些画家在生前并不知道自己属于后期印象主义。

图7-44 罗杰·弗莱

1. 用生命燃烧艺术的凡·高(Vincent Van Gogh, 1853—1890)

凡·高是大家耳熟能详的画家。这个生前仅仅售出一张画(图7-45,红色葡萄园),最终为自己的艺术不被人理解而开枪自杀的画家,万万没有想到他的《向日葵》(图7-46)当今已经拍出3千多万美金的高价,他的绘画的复制品也挂满了许多普通人的房间,一度成为人

图7-45 《红色葡萄园》 凡·高
布面油画 1888年 75 cm×93 cm
莫斯科博物馆

图7-46 《向日葵》 凡·高
1888年 油画 92.5 cm×73 cm
伦敦国家美术馆

们显示"我懂艺术"的明证。我们或许也听说过他在疯狂状态割下自己的耳朵送给当地的妓女,他在精神病院疗养,等等。所有这一切是这样神秘而又令人疑惑:精神病人为何能成为绘画大师,他的画好在哪里?当然,这都是难以解答的问题,我们试图寻求答案。

凡·高出生于一个荷兰牧师的家庭,曾渴望成为一名牧师,以抚慰世上不幸的灵魂。他曾到比利时矿工区当传教士,终因过分的热心被人误解而遭解雇,尔后,他来到巴黎。他的弟弟提奥是巴黎的一个画商,与一些画家较熟悉,遂把他介绍给印象派的画家。凡·高和他弟弟具有难得的兄弟情谊。提奥并不富有,但一直支持凡·高的绘画事业。他们的通信令人感动(凡·高一生给提奥写了750多封信),从中我们看到了艺术家的使命感,他执著追求艺术的心路历程,以及他极端的孤独和对绘画的狂热喜爱之情。从技法上看,凡·高从印象派和点彩派中吸取了教益,但又与他们不完全相同。

凡·高喜欢用一道一道的笔触(而不是色点),不仅色彩看起来很整体,而且很好地表达画家的激情。他在写给提奥的一封信中说:"感情有时非常强烈,使人简直不知道自己在工作……笔划接续连贯下来,好像一段话或一封信中的词语一样。"凡·高的笔触告诉我们,他是在无比激动的情况下表达他的激情,每一笔都饱含感情。在他之前,还没有任何画家像他那样始终如一和卓有成效地使用这种手段。凡·高总是处在一种狂热的创作冲动之中。他关心的重点不是正确的透视表现方法和对象的体积感,他有意识地抛弃"模仿自然"的理念,希望用色彩和造型表达出自己对所画的对象的感觉以及带给别人的感觉,只要符合他的目标。他可以夸张变形和改变对象的色彩。有人可能会说,今天的许多艺术家都希望这样画而且也是这样画的,没什么可夸耀的。可在凡·高之前,没有人这样画。凡·高无疑是这一领域的开拓者,对以后表现主义的产生有直接的影响。

凡·高不是专业学习绘画的,他在美术学院的专业训练只有三个月。学画以前,为了生活得有意义,他从事过许多类型的工作,此时,已经显露出他的迷茫,但他从来没有放弃对生活中美和善的追求。33岁时,他来到巴黎与弟弟提奥同住。他广泛吸收印象派、新印象派[①]和日本艺术的技法。经过漫长而艰难的跋涉,凡·高成为一名职业画家。1888年,他离开巴黎到法国南部的阿尔,希望能在此建立如同拉斐尔前派的艺术组织。为此,他邀请高更来到阿尔与他同住。由于性格和艺术观点的不同,他们不欢而散。在一次与高更的剧烈争吵后,他在精神错乱中割掉自己的右耳,这是凡·高的第一次犯病,高更因此逃离了阿尔。虽然如此,凡·高没有放弃绘画。只要神志清醒时,他就拿起画笔。

① 新印象派又称"点彩派"或"分割主义",受美国物理学家鲁特的著作《现代色彩学》的影响,主张直接把原色排列在画布上,让观众的眼睛自行去获得混合的色彩效果。由于这种方法最终与人的视觉规律相违背,很快就被其他画派取代。新印象派的重要画家是修拉(Georges Seurat, 1859—1891),代表作品为《大碗岛的星期天》。

1889年5月,在画家毕沙罗的劝说下,凡·高进入圣雷米精神病院,由加歇医生照料。这是他生命中的最后两年,许多杰出的作品都在此创作。如《自画像》(图7-47),这是画家的真实面孔:黑线勾勒出浓眉下一双目光坚定、洞察秋毫的眼睛,粗硬的红色胡须采用了两种补色的并置,它们的融合和对比将产生神秘的震颤效果。勿庸置疑,凡·高对这张画的色彩处理非常有把握,他在脸部大胆地采用绿色,而眼睛里面还用了一点不被注意的柠檬黄。背景和身上的衣服都是蓝绿色调,仅仅用不同的笔法将它们区别开来。冷色调的银灰、绿色和蓝色组成的背景伴着旋转的笔触,激情四射,好像

图7-47 《凡高自画像》 凡·高

是团团火焰包围着凡·高分外冷静的头颅。这幅画创作于凡·高一次严重的精神病发作后的第六个星期,但显示出画家相当的镇定和坚忍不拔的毅力。画面中对比色的纯熟运用、准确细腻的描绘以及饱含激情的笔法,显示了一颗深受世界的折磨而又超凡脱俗的心灵。谁能相信,这是一个精神病人在精神病院的创作?难怪医学界对凡·高的病情一直存在争议。

在精神病院两年的时间,凡·高创作了二百多幅作品,可见画家的勤奋。只要头脑清醒,他就到户外作画。《麦田上的乌鸦》(图7-48)是凡·高生前的最后一张画。金黄色的麦田和紫灰色的天空之间成群的乌鸦在飞翔,乌鸦是不祥的象征,紫灰色的天空给人压抑感,

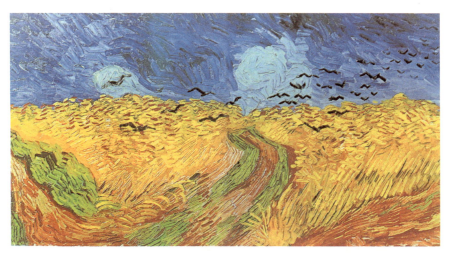

图7-48 《麦田上的乌鸦》 凡·高
1890年 油画 51 cm×103.5 cm 阿姆斯特丹 文森特·凡高基金会

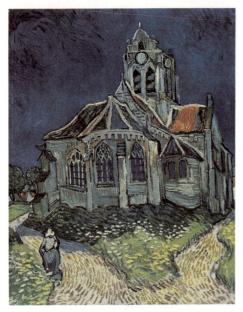

图 7-49 《教堂》 凡·高
1891年 油画 94 cm×74 cm

这已经预示着死亡的来临。麦田中的小路是凡·高经常走的,他就是走这条路到达教堂(图 7-49),开枪结束自己的生命,年仅 37 岁。他告诉我们:一个用艺术燃烧生命的画家,其求索过程是多么的艰难!

2. 崇尚原始无限热情的高更(Paul Gauguin, 1848—1903)

高更是崇尚原始无限热情的画家。父亲是法国人,母亲是秘鲁出生的欧洲人。童年的高更曾在秘鲁生活过,17 岁做海员,21 岁就职于证券交易所,23 岁成为一名诚实而有才华的证券交易经纪人。13 年后,这个前途无量的经纪人向公司递交了辞呈。他离开妻子和四个孩子组成的家庭,抛弃了安定的职业,义无反顾地走上了艺术之路。他的艺术目的不在于表现对象的本质,而是要捕捉可视对象之外的某种微妙、神秘的思想。有评论家把他归入象征主义的首领。

1886 年,高更来到盆塔文一个有艺术传统的古老村庄——阿望桥。他希望组织"阿望桥画派",参加者是一群尚不成熟的青年画家。这个地方给从生活的挣扎中走出来的画家带来了无限的灵感。高更说:"我亲近这儿,这儿是野性的、未开垦的处女地,我想表现出沐浴她的花岗石上的有力声音。"第一次,高更在此停留了 3 个月。1888 年 2 月,他第二次来到这里。次年 4 月,他又来到了这里。三次盆塔文之行,使高更树立起自己独特的画风,留下了后期印象主义里程碑的杰作。《带黄色基督的自画像》(图 7-50)是高更 40 岁那年创作的,

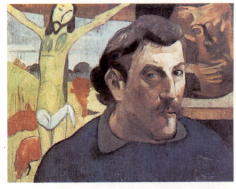

图 7-50 《带黄色基督的自画像》 高更
1888 年 油画 38 cm×46 cm
法国私人收藏

也是当时情况的真实写照。黄色基督的面颊刻画着难以形容的忧愁和无尽的痛苦。高更与凡·高一样,从未通过正规渠道专业学习绘画,走的也是一条充满荆棘的艺术之路,放弃职业和离别妻儿的极度贫困,屡次挫折和无进展的创作,使他陷入非常悲伤和失意的境地,是十字架带给他启示:艺术家的生活是不安于规范和习惯的,他们要像为信仰献出生命的殉教者那样,走痛苦、牺牲与忍耐之路。

1888年12月,高更受到了凡·高的邀请,到法国南部历史悠久的小城阿尔,与凡·高同住。凡·高给予被贫困和疾病折磨的高更无法用语言表达的爱,两人共同作画,有时高更与凡·高关于艺术发生激烈的争论,争论到筋疲力尽,脑子好像是涌进了电流。争论过后,两人甚至跑出画室,几天不说话。高更欣赏凡·高向日葵的无限魅力,凡·高则非常尊重高更。凡·高说:"在这个小屋子里,他自己已临近精神崩溃的边缘,但高更是一个非常精明强干,具有强烈创造力的人。"1889年12月12日,凡·高与高更激烈争吵后,由于过度的疲劳,使他在狂乱失常中割下自己的耳朵送给妓女。这一悲剧使高更离开被死亡折磨着的凡·高。

1891年4月4日,高更来到南太平洋的法国殖民地塔西堤岛。他渴望逃避文明的痛苦与折磨,寻找一方宁静的乐土,画出纯粹的内心世界。塔西堤岛是充满无穷魅力的南海乐园,被誉为夏威夷第二,也是文人墨客活动的舞台。这里的一切都是原始的、透明的,一眼可以望到底。高更称这里的单纯是美丽的公主,美丽的贫穷。他说:"多少带有些不安的梦幻般的眼矇,飘动的尘土,插在少女耳边的花朵……我满怀热情地描绘着围绕我的一切,我感受到少女的头脑中对未知的恐怖和渴望,一切都源于犹豫和哀愁。"高更渴望能与塔西堤土著居民同化,享受纯粹朴素的生活,回归心灵的纯净。这种对原始文化的追求,使他比以前更狂热地投入到创作之中。

第一个与高更生活在塔西堤的女人是蒂蒂,她是英国人与塔西堤妇女生的混血儿。第二个叫泰布娜,从她身上,高更感受到了塔西堤之魂,达到了我们无法接近的神秘境界。高更说:"泰布娜金色的面颊似乎感染了四周的景色,被喜悦的光泽浸润着,我无法掩饰对她的爱情,我们是纯洁的。"他和她生了一个孩子。日月如梭,高更说:我不再想善和恶、美和丑,我所知道的一切都是美,都是善。在这里,高更找到了无欲无求的内心世界。他的画《诺阿·诺阿》在塔西堤诞生。在塔西堤语中,这是芬芳的意思。因为那是从泰布娜身上散发出来的芬芳,故画有此名。同时,他用文字记载了岛上的生活,取了同样的名字《诺阿·诺阿》。1893年5月,他第一次返回巴黎之前写下了当时的感受:"再见了,你这殷勤好客、美不胜收的土地,你这自由与美的国度!我比来时长了2岁,却年轻了20岁;我比来时更像一个蛮子,却拥有更多的知识。这些野蛮人……教给我这个文明老头的东西太多,他们传授给我的是

关于生活的科学、关于幸福的艺术。"塔西堤时代是高更杰作不断涌现的时代,他淋漓尽致地表现出象征主义色彩和神秘的憧憬。为了更好地表达他的艺术感受,不久他再次逃往塔西堤岛。此时的塔西堤已经欧化,泰布娜也和另外的人结婚了。

高更说:"我是艺术家,而且是伟大的艺术家,因此,我要有自己的路。孤独对我来说是必须的,我向来知道我在做什么,为什么做,我向来不走他人走过的路。因为,我的世界是创造的。"塔西堤的传说,古代社会的形成,都是他关心和追求的对象。1897年,当高更听说他最心爱的女儿死去的消息,加上贫困、病痛和对塔西堤狂热的消失,他逃入山中,吃了大量砒霜,计划让尸体喂野兽。可是,当他醒来时,发现自己并没有死。这次自杀未遂的经历,使高更的创作热情达到了顶峰,艺术上越来越成熟。

高更经历了生死的过程,有了对生命最根本的追问。于是,他创作了《我们从哪里来?我们是谁?我们到哪里去?》(图7-51)。这是高更处在创作的癫狂状态下夜以继日完成的,整整用了一个月的时间。他说他再也画不出比这更好的作品了,他把生前的全部经历都投入到这幅画中。画面的结构从底向上,没有平直的线条,而是以曲线方式上升。女郎浑身散发出金色的光彩,由于逆光,在阴影中的脸显得深邃而宁静,红色的乳头和嘴唇相和谐,让人感到生命的颤动。整幅画用象征的手法描绘了人从生到死的过程:右下角是一个婴儿,意味着生命的开始;中间一个成熟青年正从树上采摘苹果,他的左前方是一个女子正在吃苹果。这不禁让人想起亚当和夏娃在伊甸园偷吃禁果,被逐出乐园的故事;人生继续向前,画面左下角出现了憔悴枯萎的老人,预示着人正走向死亡,最下面的白天鹅代表了死后的灵魂。隐隐约约的背景是塔西堤的山峦、雨林和海洋的美丽风光,其中穿插着神像、少女和情侣等,这也是人生百态的变相。多种技法的运用告诉我们:高更将他吸收的东方艺术、爪哇雕刻以及

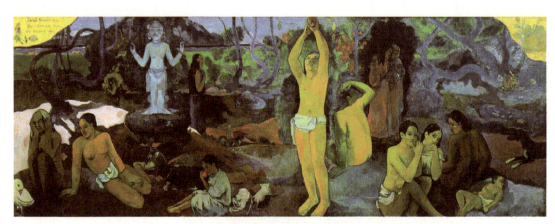

图7-51 《我们从哪里来?我们是谁?我们到哪里去?》 高更
1897年 布面油画

非洲艺术的影响都融合在这幅画中,不仅画面内容繁多,而且富有神秘感和异国情调。也许这是高更对人生的总结和思考,他把自己画成一条狗,默默地蹲在画面的右边,静观人生的无常变化。

1901年,高更定居更加荒僻的西马奥阿的小岛,那里风光秀丽绝伦。高更说:"我离开人们,被丛林包围着,那完全是孤独的一个人,像今天是自由和美好的一样,我相信其他的日子也是自由和美好的,平和和宁静永远住在我的心中。《海边骑士》(图7-52)就是在这里创作的,高更给作品一个很好的注脚:"生命是孤独、隐遁的海洋中浮起的一座小岛,岩石是生命的遗忘,树木是生命的梦想,花草是生命的孤独……"远离人群索居的高更,其孤独是可想而知的。他很喜欢当地毛利族女人哀伤的歌,这道出了他的心声,也是他常常取用的创作题材之一。

南方吹来的和风,轻柔地抚摸我的脸颊,吹向风少的那一边。在那座岛上,爱情的树荫下,抛弃我的人在小憩,请你告诉他,来看望忧愁的我……

图 7-52 《海边骑士》 高更
1902年 73 cm×92 cm

1903年,高更在荒僻的小岛去世。他对自己的结语是:"我时时都是善良的,却不以此为自豪;我有时又是丑陋的,却不以此为悔恨。"高更抛弃了一切规范和挂念,是一个与自然和

原始同化的巨人。蓝天、大海、青山、白云,大自然的广阔,是他创作永不枯竭的源泉。高更独居荒岛,追求艺术,原因何在?他的回答是:"文明社会把人类像有价证券一样递交了,分离了,我要抛弃这一切约定俗成,叶落的声音中有我灵魂的回响……从人为的、规则的、惯例的一切中逃脱出来,我想把圣者伟大单纯的内在世界,在我的画中和心灵中实现。"

3. 现代绘画之父塞尚(Paul Cezanne, 1839—1906)

塞尚(图 7-53)出生于法国马赛港附近的埃克斯城,父亲是银行家,家境比较富裕。1862 年,他到巴黎专攻绘画。与凡·高和高更相比,他是受过专业训练的画家。在巴黎,经儿时的朋友左拉(图 7-54)引荐,塞尚结识了印象派画家马奈、雷诺阿、毕沙罗等,并参加了几次印象派的展览。但由于他内向的性格和艺术观点的差异,使他难与印象派画家合群。不过,毕沙罗还是对塞尚的绘画起了重要的指导作用。与传统的绘画相比,印象派的革新是不言而喻的,他们走出室外,表现外光下的对象的色彩变换,色彩从此变得如此重要。塞尚对印象派取得的成果是尊重的,但他又不满足于仅仅描写对象飘忽易逝的瞬间,如他自己所说:画出自然中的普桑式的画面,即要像普桑的作品那样达到奇妙的平衡和完美,具有稳定和坚实的效果。

当然,17 世纪古典主义的画家普桑的作品都是在室内完成的,他可以任意地按照一定的规则选择和安排素材,来满足画面所要的单纯、静穆和

图 7-53 塞尚外出写生
1874 年摄

图 7-54 左拉

第七讲
流派的纷呈——十九世纪的法国美术

图7-55 《圣维克多山》 塞尚
1885年 布面油画 73 cm×92 cm 巴内斯基金会

图7-56 圣维克多山风景

宏伟。在自然中,你不可能找到与他的画面吻合的景象。但塞尚崇尚的又是外光下的绘画,所以,他的问题是如何表现外光下的对象,使他们既有色彩,又能达到平衡、稳定和坚实。这是艺术上的新问题,也是一个巨大的挑战。塞尚用毕生的精力交出了一份满意的答卷。为了很好地解决这个问题,塞尚离开巴黎,回到了家乡。富裕的家庭使他不用为生活发愁,可以一心从事绘画研究和实践,攻克艺术难题。

圣维克多山是他家乡普罗旺斯最高的山峰,成为塞尚研究艺术问题反复绘制的母题。据说,他生前共绘制了60多幅圣维克多山的作品。这幅《圣维克多山》(图7-55)与真实的圣维克多山风景(图7-56)相比,虽然不完全一样,但每一个重要的结构都有自然的依据。整个山峰沐浴在阳光里,外光下山峰的不同色彩变换相当明确。前景中的景物与后面的山峰相比,画得更结实,更有分量。这样,画面具有很强的空间感。为了表现这种空间感,房屋的垂直线、道路的水平线都被清楚地标示出来。画家最重视的是色彩与形体的关系,用色彩直接表现物象的体积和远近,并进行抽象和整合,当作各种不同的柱体、球体和锥体等更加整的形体来观察和对待。这种观察方式的改变,对

现代构成和立体主义都产生了较大的影响。因此,塞尚常常被称为"现代艺术之父"。

塞尚说:"作为画家,我们的使命就是用大自然所有变幻的元素和外观传达出它那份亘古长存的悸动。"①塞尚的目标是"使印象主义成为某种更坚实、更持久的东西,像博物馆里的艺术那样"。应该说他做到了,但他丝毫没想到他的探索会带来艺术上的山崩地裂。

4. 悲剧式的画家劳特累克(Toulouse-lautrec, 1864—1901)

图7-57 劳特累克

劳特累克(图7-57)出身于贵族世家,父母双系的祖上都可追到皇族。由于父母近亲结婚,在遗传基因方面带给他某些缺陷。在十几岁的一次骑马中,他摔断了腿,从此腿不再生长,以至于他成年以后身高不到1.5米。他14岁时,母亲发现他喜欢绘画,专门请家庭教师在家中教他学画。自此,劳特累克开始接受专业的绘画训练。

劳特累克是悲剧式的人物。一方面,他出生贵族,颇有绘画天赋,有一种自傲;另一方面,过分矮小的身材使他不免自惭形秽,心中的矛盾和痛苦可以想见。他希望通过混迹于娱乐场所来麻痹自己的心灵,忘掉自己的背景。20岁时,他到巴黎混迹于红磨坊的夜总会。他曾深爱一个女子,并以她为模特画了洗衣妇(图7-58)。当爱情失意以后,他对生活非常失望,比以前更加放纵了。劳特累克的表现对象常常是妓女、舞女等。在他看来,艺术中没有所谓的不道德,只有冷静的观察。他赋予妓女们同情

图7-58 《洗衣妇》 劳特累克
油画 93 cm×75 cm

① [法]约阿基姆·加斯凯著,章晓明等译,《画室》,浙江文艺出版社2007年版,第9页。

和尊严,而不是表现她们放纵的生活,因为大多数的妓女都是为生活所迫才堕入风尘的,她们一样向往美好的生活。

作品如《健康检查》(图7-59),表现两位妓女接受定时的健康检查。通过对她们身材和皮肤质感的描绘,我们能判断一个年长,一个较年轻,但她们都略带羞涩和尴尬地提着她们的衣服。劳特累克是德加忠实的崇拜者,所以,他的人物造型准确、肯定。在美术史上影响较大的是劳特累克的招贴画,他是最早的招贴画家之一。在吸收了日本浮世绘的艺术特征的基础上,追求平面的、色彩对比强烈的视觉效果。如《波希米亚人》(图7-60),人物的夸张变形,构图的大胆,即使今天看来,也是非常现代的石版画。

1898年,劳特累克在伦敦举办的画展失败。他心灰意冷,更加沉迷酒色,健康状况因此而迅速恶化。1899年,他在一个妓女家中失去记忆,住进精神病院疗养。不久,劳特累克移居马拉贝城,结束了他37岁的年轻生命。劳特累克死后,毕加索说:"来到巴黎,我才知道劳特累克是多么伟大的画家。"①没有感受到把当代都市文明表现得淋漓尽致的巴黎的迷人气氛,就无法估价出劳特累克的真正价值。在毁灭了一切权威、信仰与偶像的世纪末,在颓废、娱乐和放纵交叉的十字路口,劳特累克成为颓废主义的艺术典型。美术评论家古斯塔夫说:"当我们处在劳特累克喜爱描绘的娼妓之中时,与她们又有什么不同?劳特累克的作品是那个思索着科学的真伪,充满着人生欲望的时代之肖像。"他用全部身心挽救着出卖灵魂的现代文明。

图7-59 《健康检查》 劳特累克
1894年 83 cm×60 cm

图7-60 《波西米亚人》 劳特雷克
1988—1900年 石版画
109.4 cm×64 cm 阿尔比博物馆

① 毕加索到巴黎以后,曾被劳特累克的绘画吸引,学习和模仿他的风格,并留下了大量作品,收藏在西班牙巴塞罗那的毕加索博物馆。

图 7-61 罗丹

5. 站在十九世纪与二十世纪交界线上的罗丹（Auguste Rodin, 1840—1917）

罗丹（图 7-61）不是严格意义上的印象主义雕塑家，毫无疑问，他采用了印象主义的雕塑手法。如果说菲狄亚斯是西方雕塑史上的第一座高峰，米开朗基罗是第二座高峰，那么，罗丹则当之无愧地被称为第三座高峰。继罗丹之后，西方虽然出现了布德尔、马约尔、亨利·摩尔等雕塑家，但就总体的博大精深和历史影响而言，还不足以形成第四座高峰。罗丹之所以伟大，除了他精湛的雕塑技法、富有生命力的艺术形象以及强烈的情感表现等特点以外，与他所处的历史转折时期也不无关系。时代的需要塑造了大师。罗丹是承前启后的雕塑家，站在 19 世纪和 20 世纪的交界线上，影响着同时代乃至今天的雕塑发展。

19 世纪末，西方雕塑处于一个转折时期，最大的特点是传统的纪念像逐渐衰落，以至于在普通市场上就能见到威廉二世的胸像，这意味着统治者的纪念像被降低到小摆设的位置。同时，新巴罗克风格也遭到了众多批评。如何制作新风格的雕塑，成为许多雕塑家面临的课题。罗丹的雕塑就是在这种背景下应运而生的。他提出了新的纪念雕像的形式，将以前的纪念像的纯粹装饰作用融进了深层的含义。1889 年的威廉一世雕像比赛结束后，希尔德布兰德（Adolf von Hildebrand），这位写作比雕塑更广为人知的雕塑家，提出了这样的问题：纪念碑风格的骑马像现在是否还受欢迎？他的意思是，艺术是否应具备自身纯粹的语言。

当时的法国，纪念像纯粹是起装饰作用的。而罗丹于 1884 年至 1885 年创作的风格独特的纪念像《加莱义民》(The Burghers of Calais)（图 7-62），与这种纪念像有着天壤之别。加莱市委托罗丹做一尊皮埃尔的纪念像。皮埃尔是当地的英雄，1347 年，国王爱德华三世围攻法国加莱市一年后，要求用 6 个贵族的生命换取这个城市的自由。皮埃尔作为长者，领导 6 个人站出来准备牺牲自己的生命。最后，怀孕的王后宽恕了他们。对于加莱市的委托订件，罗丹反对仅仅表现单个的英雄，他创作了一组雕像来表达全城人的绝望，"他们赤头跣足，刽子手的绞索套在他们的脖颈，城门的钥匙握在他们手中。"罗丹采取了单个的视点来观察每个人物，这是雕刻家和观众的最好角度。罗丹为雕像做了一个基座，但这个基座较矮，打破

图 7 - 62 《加莱义民》 罗丹
1884—1888 年 高 230 cm

了以往纪念像的高基座的形式。罗丹的观点是：英雄也是平凡的人，没有必要置于高高的位置，使观众与纪念像之间产生等级距离感。罗丹对雕像低底座的处理起初遭到加莱市的反对，最后加莱市还是同意了罗丹的方案。但在 1895 年揭幕时，加莱市为了尽量减少雕像对传统的背离，还是把雕像放在一个很高的基座上，于 1924 年才转到最初要求的地方。

罗丹打破常规的雕塑表明他可以接受任何委托订件，但他的雕塑不服务于某种政治利益或官僚主义，仅仅表达社会民众自己的思想。1891 年，法国"文学委员会"委托罗丹雕塑巴尔扎克（图 7 - 63）的纪念像。巴尔扎克是文学委员会的第一任主席，1850 年去世。罗丹阅读了大量的巴尔扎克作品，制作了二十几个头像供研究，并向巴尔扎克的继承人询问有关他生前的生活细节。第一个小稿出现了，是一尊身着当时流行服装的巴尔扎克像，这是现实主义风格的作品。随后，罗丹创作了另一个小稿，脱去巴尔扎克的衣服，塑造了一尊上了年纪、肌肉发达的裸体的《巴尔扎克像》。他的手臂交叉在胸前，肩膀很厚，雕像的委托人对此非常震惊。最后完成的《巴尔扎克像》（图 7 - 64）是作家被裹在一个宽大的袍子里。按照特里尔的观点，罗丹把作家变成了一块沉重的、塔一样的石头。据说，这件作品的构思来自于罗丹的学生布德尔。当布德尔看到罗丹苦于没有满意的方案而茶饭不思时，提出了自己的构思，罗丹对此方案非常赞同。当罗丹把这件自己最满意的作品交给委员会时，却遭到了严厉的批

评，有人甚至嘲讽巴尔扎克犹如"裹在袍子里的癞蛤蟆"。事实上，这件作品直到1939年才被展出。这时，批评的声音早已平息下去。罗丹用全新的观念来诠释纪念像，并将这种新的思路通过著名的《加莱义民》和《巴尔扎克像》表现出来，给正在衰落的纪念像以新的定义。

图7-63　巴尔扎克
1842年

图7-64　《巴尔扎克像》　罗丹
1892—1897年　高300 cm

当古典的审美标准失落时，许多新的美学观点诞生了。罗丹鲜明地提出"丑即是美"的观点，并用具体的雕塑作品来实践自己的理论。他通过表现主义的手法来塑造对象，其作品虽然与传统的审美观点大相径庭，但带有明显的现实主义的痕迹，是自然本性的流露。罗丹无疑是19世纪最重要的雕塑家，但他在美术学院的三次入学考试都落榜了，这说明在艺术运动中学院派艺术已经丢失了对感觉的重视。1875年，罗丹到意大利游历。在那里，他发现了米开朗基罗的作品。米开朗基罗雕塑的强烈个性，使罗丹完全从学院派艺术的拘束中摆脱出来。

罗丹的雕塑是19世纪表现主义的代表。他的现实主义风格源于他对自然本性的观察。对他而言，自然的总是美的，"丑即是美"。这与中国古代先哲庄子的"自然全美"的观点不谋而合。《地狱之门》(图7-65)取材于但丁的《地狱篇》，无数的身体"在永恒的痛苦的门口徘徊挣扎"。这是罗丹在1880年为装饰艺术博物馆正门做的雕塑，但最终没能完成。其中，雕塑《思想者》位于门的上部，原意为诗人正在构思作品，最后被看成是疑惑的抽象代名词。1880年，罗丹用所有的时间研究老年人的特点，雕塑了著名的老妇人的形象，后被命名为《欧米哀尔》(图7-66)。这件作品是根据维永的诗创作的，表现了老妇人衰弱的身体，也可能被称为"丑"。但在罗丹的观念中，雕像只要表现了对象的本然样态就是美。人们可以把《欧米哀尔》理解为衰败的象征，但一个人从年轻、成熟到衰老是自然的过程。

图 7-65 《地狱之门》 罗丹
1880—1917 年 高 450 cm

图 7-66 《欧米哀尔》 罗丹
1888 年 高 50 cm

我们讲罗丹,不得不提到卡米尔。卡米尔(Camille Claudel)(图 7-67)是 19 世纪法国仅有的女雕塑家。她于 1884 年进入罗丹的工作室,当时年仅 20 岁。卡米尔成为罗丹的主要助手、模特和情人。1893 年,她创作了《命运之神》(图 7-68),这件作品反映了卡米尔强烈的表

图 7-67 卡米尔

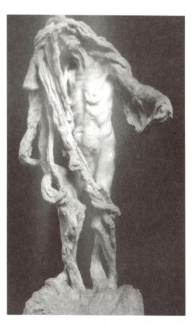

图 7-68 《命运之神》
1893 年 卡米尔

现主义风格。《命运之神》是一系列命运神中的一个,寓意人生的短暂和昙花一现。在这尊雕像中,卡米尔没有采用常规的纺锤,而是用瀑布似的头发围着身体。批评家雷娜特说,卡米尔用这个女人表现了雕塑家的某种情绪,即她与罗丹的爱情带给她的痛苦。"她的雕塑作品表现了一种压抑的令人窒息的痛苦。"(图 7-69)卡米尔由于与罗丹的复杂爱情关系(图 7-70),精神上受到了极大的摧残,最后进了精神病院,在那里度过了生命中最后的 30 年。

图 7-69 《成熟的季节》 卡米尔
1898 年

图 7-70 《吻》 罗丹
1889 年 大理石

图 7-71 《沉思》 卡米尔
1905 年

我们知道,卡米尔是极有天赋的女雕塑家,也是特别善于出构思和小稿的雕塑家(图 7-71)。她做的许多雕塑小稿给罗丹很大的启示,有人说罗丹的作品《思》的构思和小稿也来自于卡米尔,但这还需要进一步的证实。也有学者认为,罗丹与卡米尔在一起时,是他创作上的高峰时期。与卡米尔分手以后,罗丹没有特别重要的艺术作品诞生。这种说法未必完全有道理,但罗丹的雕塑受到卡米尔的影响却是不容否认的事实。卡米尔情感的细腻、构思的巧妙和与众不同,以及对雕塑的敏感,

是其他雕塑家难以比肩的。

罗丹从但丁、维永、巴尔扎克等人的文学作品中取材,对古典的艺术表示敬意。他的《行走的人》(图7-72)表现了一个行走的躯干。他让模特在他工作室随意走动,他认真观察,抓住某一瞬间进行刻画。当有人问这件雕塑为什么没有头时,罗丹回答说:"人需要头走路吗?"米开朗基罗未完成的作品和希腊雕塑对《行走的人》也起了不可忽视的作用。一些希腊雕塑中男运动员的雕像,即使是残像,都是雕刻家不可企及的典范。

罗丹站在19世纪和20世纪的交界线上,始终如一地追求艺术。一方面,他的作品根植于某种传统与常规;另一方面,他又打破它。他最重要的创新之一在于打破身体的完整。雕塑仅仅由人的某一部分组成,罗丹宣称身体在艺术语言里可以是纯粹、自由、随意的。他很早就得出的这个结论,与艺术史家特里尔的观点一致。罗丹对雕塑的美学特征的新界定,被立体主义艺术家重视。特里尔还解释说:《行走的人》中的躯干与米开朗基罗的奴隶像用同样的视觉形式表现了奴隶抗争的抽象理念。罗丹用雕塑中残缺的身体有意识地表达了他的美学观点——缺憾美。

图7-72 《行走的人》 罗丹
1877—1878年 罗丹美术馆

第八讲
没有结尾的故事——二十世纪西方现代派艺术

在漫长的美术史上,发生过一次又一次的革新和一个流派对另一个流派的反动,如古希腊对古埃及的继承和革新,文艺复兴对中世纪的变革,浪漫主义对古典主义的否定等等,但所有这些20世纪以前的变革和发展,都可以理解为一根艺术主线上的波折和演变,其主线并未断裂。进入20世纪,美术的激烈变革可以用天崩地裂形容。它们与传统的艺术形式彻底决裂,新形式、新内容、新流派不仅令人目不暇接,而且带给人们许多困惑。有时,它的"新"让人目瞪口呆。这场巨大变革的原因是相当复杂的:世界大战、工业化进程、新的时空观和经典标准的失落等,都是不可回避的原因。当传统的艺术在风格内容和表现技法上都走向极致时,20世纪的艺术家出路何在?他们时刻寻求超越,寻求创新,这是艺术家的天性。诚然,如果他们渴望成功,只能另辟蹊径,创造一种全新的艺术形式。

20世纪初期的巴黎是新艺术的温床,带着艺术梦想的年轻人都云集到这里。他们聚居在蒙马特高地,在咖啡馆里讨论艺术。他们中的一些人,甚至过着朝不保夕的生活,可是对艺术的追求从未泯灭。他们创作的新流派、新风格,对后世产生了巨大的影响。二战以后,世界的艺术中心转到纽约,更多的流派接踵而至。有时,一个流派仅仅产生一个月即寿终正寝,其更迭之频繁令人难以置信。梳理这些流派:立体主义、野兽派、表现主义、未来主义、超现实主义、波谱艺术、大地艺术、行动画派、光效应艺术、行为艺术等等不一而足。虽然它们当下活跃在舞台上,但是否属于真正的艺术作品,还是颇有争议的问题,这要等待后人评说。我们相信,两个世纪以后,美术史将对目前活跃的流派披沙沥金,将真正的艺术作品载入史册。因此,这里只介绍立体主义和野兽派的代表人物毕加索和马蒂斯。

图8-1 《自画像》 毕加索
1907年 布面油画

一、立体主义

立体主义的代表人物是毕加索(Pablo Picasso, 1881—1973),他是美术史上少有的天才之一(图8-1)。自从他与勃拉克创立立体主义(美术史上最具影响力和革命性的流派)以后,世界看起来再也不是从前的样子。受爱因斯坦相对论的影响,立体主义的艺术家提出了观察和表现对象的新理论。他们认为,客观对象是分裂的、肢解的、零星片断的,画家不仅要表现客观对象可视的部分,而且要

表现看不见的那一面。从空间上看,这就超出了三维空间的范畴。这些可视和不可视的内容打散构成以后组合在一起,自然不符合人们的一般视觉习惯,以至于很多人看不懂立体主义的绘画。无论如何,立体主义打破传统的时空观念的理念,对以后的艺术流派产生了巨大的影响。毕加索是立体主义的旗手。

毕加索出生于西班牙,他的父亲是美术教师。很小的时候,毕加索就接受美术训练,并展露出过人的艺术天赋。他8岁开始接触油画,13岁时的油画作品已相当成熟,绝对能与大学生的作品媲美。据说毕加索14岁的时候,他的父亲让他帮忙画一只鸽子,他发现儿子的画这样精彩,遂收起了调色板和画笔,意思是从此封笔,不再画画。当然,这可能是一个夸张的传说,只是向我们述说了毕加索年轻时的绘画天赋。

这从毕加索16岁的油画作品《科学和仁慈》(图8-2)中也可见一斑。这幅画在马德里举办的国家绘画展览上获得了相当高的荣誉,并荣获他家乡的绘画比赛的金奖。画面较大,表现的是医生正在给一个女人看病,并预示她的死亡临近。画中的医生是以毕加索的父亲为模特,他常常出现在毕加索的画中,可见毕加索的早期生涯中父亲的影响还是较大的。应该说,这幅画高超的写实技巧以及画面带给人的稳定感和真实感,很难想象出自16岁的少年

图8-2 《科学和仁慈》 毕加索
1897年 布面油画

图 8-3 《蓝衣女人》 毕加索
1901 年 布面油画

图 8-4 《亚威农少女》 毕加索
1907 年 油画 243 cm×235 cm
纽约现代艺术博物馆

之手。如此有天赋的绘画天才，当然不满足家乡的艺术氛围。为了寻求艺术上更大的发展，1901 年，20 岁的毕加索来到世界的艺术中心——巴黎，学习印象主义、新印象主义和后期印象主义的技法（图 8-3，模仿劳特累克的绘画），尝试各种表现手法。对于年轻的艺术家来说，这是形成自己风格的必经之路，后来逐渐形成我们所说的"蓝色时期"和"玫瑰色时期"。这是以蓝色和玫瑰红为主要色调的时期，传递出了画家的心情和状态逐渐变好的信息，即抑郁的蓝色转向玫瑰红。

1908 年，毕加索的艺术进入重要的"立体主义"时期。代表立体主义诞生的关键作品是《亚威农少女》（图 8-4），这是谈论 20 世纪西方现代派艺术不可回避的一幅作品。画家的初衷是想通过绘画提醒人们性病的致命危害（当时的性病无法治愈，有生命危险）。画家描绘了五个让人恐惧的妓女，她们努力向观众展示自己，但她们是这样的丑陋，以至于画家完成作品以后不敢示人，九年以后才公开展出。在这幅作品中，毕加索采取多角度观察这些妓女的方法，并将多角度观察的结果打散以后，重新组合在一起。妓女的形象自然不是我们在生活中一眼望过去的样子，而是画家认为妓女"事实上的形象"，是几个角度观察到的内容在一个画面的聚集。画面上，左边的妓女的脸是侧面，眼睛却是正面；右边的妓女不仅由不同颜色的块面扭曲地组合在一起，而且明显感觉到非洲艺术的影响（右下角的妓女的头部与

非洲面具比较，图8-5）。五个妓女的形象虽然丑陋，但粗犷、野性的本能力量令人震撼，使画面具有很强的视觉冲击力。《亚威农少女》是立体主义的开山之作，之所以这么重要，原因在于现代艺术的多种可能性早已包含在其中。

在毕加索的作品中，尤其值得一提的是他画朋友和心爱的女人的绘画。图8-6描绘的是毕加索的朋友海梅·萨瓦特斯。他是毕加索学生时代的好朋友，与毕加索的关系很近。他在招贴设计方面的成就卓越，后来成为毕加索的经纪人。这里描绘的是：一天晚上，海梅·萨瓦特斯在一家咖啡馆孤独地等待毕加索和其他朋友，当毕加索进入咖啡馆时，海梅·萨瓦特斯并没有察觉他的到来，毕加索抓住了他看见海梅·萨瓦特斯瞬间的感觉。这是毕加索蓝色时期的作品，画面略带忧郁感，非常单纯，具有很强的艺术感觉。当然，也融进了毕加索对朋友的情谊。

毕加索的情人很多，他不时地用画笔记录与她们交往的喜怒哀乐。图8-7，是毕加索的第一任妻子、俄罗斯芭蕾舞演员奥尔加。她是一个颇有修养的典雅女子，画中的她看起来像安格尔笔下的人物那样古典。另一个让毕加索相当快乐的女子是玛丽·泰雷兹（图8-8）。她丰满的身体，温柔、甜美的笑靥滋润了毕加索。只要是描绘她的作品，无论采用什么手法，看起来都是这样柔媚。这反映了毕加索对她的深爱，在毕加索的其他作品中难以见到。当毕加索对玛丽·泰雷兹的娇媚失去兴趣以后，他又爱上了其他女人，一个知识女性朵拉·玛尔，成为毕加索的新情人。但是，他的移情别恋使朵拉·玛尔的生活充满了眼泪，她的固执也激起了毕加索的残忍和无情的一面。为了表示他的愤怒，毕加索给朵拉·玛尔画了一张《哭泣的女人》（图8-9）。这是毕加索曾经爱过的女人，却被他表现得这样丑陋，着实令人费解。

图8-5 妓女的头部与非洲面具比较

图8-6 《海梅·萨瓦特斯像》
毕加索
1901年 布面油画

图 8-7 毕加索的第一任妻子奥尔加 毕加索
1917 年 布面油画

图 8-8 《梦》 毕加索
1932 年 油画

图 8-9 《哭泣的女人》 毕加索
1937 年 油画

图 8-10 玛格里特公主 毕加索
1960 年 布面油画

晚年的毕加索为了探索视觉的规律，用立体主义的手法对委拉斯贵支的《宫娥》反复临摹。他的临摹并不追求与原画的一致，而是对其中的人物，如公主、国王、侍卫、侏儒和小狗，按照他的理念重新描绘。他的意图是要探索色彩与造型之间的视觉规律。如图 8-10，我们已经很难把画中的形象与委拉斯贵支的《宫娥》中的玛格里特公主联系起来。它是一个带有很强的构成特征、平面的色块组合，用笔非常随意，无拘无束，形式上很新颖。

毕加索的艺术世界相当广泛,除了绘画,他也制作陶艺、雕塑等。一件雕塑作品《张开双臂的女人》(图8-11),与真人的高度相同,高180厘米,用已经画过的纸板做成。抽象而简洁的造型,黑白的对比,给人耳目一新的印象,可见毕加索的创造力是非同一般的。

毕加索的绘画风格总在变,很难说他就属于某一流派。即使是他创立的立体主义,也不能真正代表他的艺术实践。他打破常规,用各种手法来表现对象的"本质特征",画他所观察和理解的世界。他的画中所蕴涵的各种现代的表现手法,使他成为20世纪最有影响的画家之一。正如他自己所说:"我在十几岁时就能画得像个古代大师,但我花了一辈子学习怎样像孩子那样画画。"

图8-11 《张开双臂的女人》 毕加索
1961年 纸板

二、野兽派

野兽派的代表人物是色彩大师马蒂斯(Henri matisse,1869-1954)。他是20世纪又一个地位显赫的画家,被称为"野兽派"之王。野兽派很容易让人误解他们的作品凶猛如野兽。实际上,野兽派的特征与野兽毫无关系,它的得名源于1905年马蒂斯和他的朋友弗拉芒克和德兰等画家举办的一个展览。在这次展览上,一件文艺复兴古典风格的雕塑位于房间的中央,周围都是色彩鲜明强烈、造型扭曲夸张、笔触狂放粗犷的油画。评论家路易·沃塞勒看过展览后惊呼:这仿佛是多那太罗被一群野兽包围着!"野兽派"由此得名。

马蒂斯的艺术植根于后期印象主义,其早期有过多种画风的探索,时而使色彩具有独立的愉悦性,与自然失去联系;时而回到严谨的写实手法上去,和空间发生联系……之后,他找到了一种更为直接的表现手法,以强烈的原色和粗犷的线条表现自己对客观事物的感受。在这个过程中,透视和明暗手段全部被舍弃了,而构图依然是有程序的生活画面。[①]同时,他吸收东方艺术、非洲艺术的营养,融入欧洲传统的艺术之中。这样,他的风格日臻完善。

① 张少侠主编,《世界绘画珍藏大系》第18卷,上海人民美术出版社1998年版,第7页。

马蒂斯被称为色彩大师,他的作品很美,具有令人震惊的力量;同时,又显得宁静、祥和。有人比喻他的艺术是一把"很好的扶手椅",是长久跋涉后的小憩、一种暂时的解脱和慰藉。《马蒂斯夫人》(图8-12)是一件非同寻常的作品,她的鼻子上的一条绿色很有名,这条明暗交界线将面部分成冷暖两个部分。马蒂斯直接用色彩表现光线,使人物的神态毕现,非常明显的笔触更增加了画面的戏剧性。背景中的绿色与鼻子上的绿色呼应,紫色与衣服的颜色呼应,构成了一个和谐的画面。

图8-12 《马蒂斯夫人》 马蒂斯
1905年 油画 40.5 cm×32.8 cm
哥本哈根国家美术博物馆

《舞蹈》(图8-13)是马蒂斯艺术成熟时期的作品。姿态各异的男人和女人围成一圈在海滩上欢快地起舞,他们舞出了生命的节奏。他们的身体被涂成红色,与绿地和蓝天形成强烈的对比。马蒂斯用他充满诗意的视觉感受,让欢快的情绪溢于言表。马蒂斯说,这幅画的灵感来源于法国南部名叫"萨达纳"的民间舞蹈,海滩上的渔民围成一圈跳舞的情景深深感染了马蒂斯,他将他们的动态夸张、变形,用单纯的形式传递出生命的欢悦。

图8-13 《舞蹈》 马蒂斯
1910年 油画 260 cm×391 cm 列宁格勒艾尔米塔什博物馆

马蒂斯的艺术受东方艺术影响较大。日本版画让他明白一个人可以利用表现性的色彩进行创作,波斯细密画暗示出一种更大更真实的造型空间。他把色彩作为传达情感的手段,而不是模仿自然的工具。马蒂斯认为自己使用的是最单纯的色彩,他本人并不改变它们,决定它们的是关系。[①] 晚年的马蒂斯被疾病所缠,无法进行正常绘画,便将艺术实践转向剪纸(图8-14),这更显示了大师的色彩天赋和装饰性特征。勿庸置疑,马蒂斯用色彩开创的新世界给以后的画家相当大的启迪。

图8-14 《国王的悲哀》 马蒂斯
1952年 剪纸 292 cm×386 cm 巴黎国立现代艺术博物馆

艺术没有终结,继续述说着没有结尾的故事……

[①] 杰克·德·弗拉姆著,欧阳英译,《马蒂斯论艺术》,山东画报出版社2004年版,第181页。

下篇 中国美术鉴赏

ZHONGGUO MEISHU JIANSHANG

第九讲
文明之光——中国史前美术

有学者曾经说过,伟大的民族用三部手稿写下它们的自传:行为之书、语言之书和艺术之书。如果不读其他两本书的话,其中任何一本都无法读懂,而艺术这本书是最值得信赖,最持久的。那么,对于中国这个有着五千年连绵不断的文明史的统一多民族国家而言,我们的艺术之书是怎样书写的呢?它从哪里开始?又经历了怎样的变化?在这一篇,我们用九讲的篇幅,按照时代顺序,陆续展现出中国美术在历史上的面貌。这是一种基础而简单的做法,为的是提供一条清晰的历史线索。任何作品只有放回它最初的情境中才能获得恰当的理解,否则就会有望文生义或者断章取义之嫌。不过,即使以还原历史本身为目的,历史也永远不会只有一种写法。随着知识的积累和理解的深入,每个人都会形成自己的看法。如果看完本书,大家能够用自己的语言讲述你眼中的中国美术,那将是令人欣慰的事。

一、原始人的发现

我们的欣赏之旅要从遥远的史前时代开始。180万年以前,我们的祖先居住在洞穴里,以捕猎为生,日常的劳动都依靠打制的石器工具。那时,他们还没有发明文字,所以无法记录下自己的言行,今天我们能够用这样的语言来描述他们,完全归功于现代考古学的发现。20世纪以前,几乎没有任何确凿证据可以证明中国曾经存在过石器时代。对于商周以前的历史,传统史书文献所能提供的仅是一些让人将信将疑的传说。比如《史记》,位于卷首的"五帝本记"远不像后面其他帝王的传记那样历历可考。而关于上古美术史,我们能够列举的也就是伏羲画卦、仓颉造字、河图洛书等这样一些故事。然而,历史已逝,考古学却使它复活。纵使不是全部,至少也令我们对远古的认识更为丰富。

1921年,瑞典地质学家安特生(J. Gunnar Andersson)来到北京西南周口店,在山坡断崖上捡到一些燧石工具。这一发现促使国内考古学家对该地区展开了进一步的发掘,最终在这里找到了属于更新世中期的北京猿人骨骼化石。这是除了晚期爪哇人之外,迄今所能见到的最古老的直立人种。他们生活在距今70万年前到20万年前之间。后来,我国境内又陆续发现了云南元谋人、陕西蓝田人等更古老的旧石器时代遗存,以及山西峙峪人、周口店山顶洞人等更新世晚期的智人文化遗物。这些丰富的遗址表明,在旧石器时代,原始先民已经活跃在古代中国的许多角落。他们没有为我们留下欧洲阿尔塔米拉、拉斯科洞窟那样震撼人心的史前壁画,也没有建造"斯通亨治"那样大型的巨石建筑,不过到了晚期智人的时候,

我们的祖先已经掌握了成熟的钻孔技术。这种技术可以让他们磨制精细的骨针,从而缝制御寒保暖的衣服,或者将贝壳、石珠、兽牙、骨管等小零件用绳子穿起来,挂在身上、颈上以作装饰。山顶洞人还学会了用赤铁矿粉末来染色和装扮自己,这是中国文明史上最早的有意识的化妆行为,或许这正是他们眼中的"美"吧。

二、彩陶文化

中国最有特色的早期美术作品出现于新石器时代。这时,我们的祖先走出洞穴,开始以血缘为纽带,创建氏族,建筑村寨,学习农耕、养殖等工艺,并在黄河、长江等有着充沛水源、土地肥美的大河流域定居下来。其中,人们开始制作、使用陶器,这是社会历程进入新石器时代最主要的标志之一。

古代先民在长期的实践中懂得了土块经过烧制可以变硬的道理,于是就开始尝试把黏土制成泥坯,再把它烧制成可以盛放液体并能耐火烧的陶器,这是人类技术史上的一次重大进步。在制作陶器的同时,人们还给它的表面加上各种装饰,其中最成功的一种手法是彩绘。先在打磨光滑的陶坯上用天然矿物质颜料进行描绘,然后和陶器一起入窑烧制,出窑后便会在陶器表面形成赭红、黑、白多种颜色的美丽图案,我们把这样的陶器统称为彩陶。无论是在质量上还是美感上,其他新石器时代的用具都无法与之媲美。陶器的出现,从一开始就不仅仅是将一种清洁、便利、先进的生活方式带入人群,同时也将原始人对于美的最质朴的感受和追求留在了陶土表层。在中国新石器时代,以陕西、河南为中心的仰韶文化(公元前 5000 年—前 3000 年)和以甘肃、青海为中心的马家窑文化(公元前 3000 年—前 2000 年)都有最出色的彩绘陶器存世。

图 9-1 彩陶人面鱼纹盆(主)

彩陶人面鱼纹盆(图 9-1)和舞蹈纹盆是经常被提到的两件器物,它们分别出土于陕西西安半坡和青海大通县上孙家寨。前者在盆内用黑彩绘有人面纹和鱼纹,圆形人面的头上带有三角形饰物,耳朵与嘴巴两侧都各伸出小鱼,与位于旁边的鱼纹呼应,让人觉得它们之间必然存在某种神秘的联系。这是一位头戴面具、助人捕鱼的巫师吗?还是反映出一种遥远的图腾信仰?类似的彩

陶盆在半坡地区出土了不只一件，人面的形状和黑白对比均略有差异，有学者据此猜测，人面的描绘与月亮的望朔有关，这等于是记录下潮汐的变化规律，从而使人们知道什么时候可以捕到更多的鱼。渔猎对当地的人来说一定有着重要的意义，因为他们反复将与此有关的图像描绘在彩陶上。比如一件半坡出土的陶盆上画有三条连续鱼纹（图9-2），它们首尾相接，瞪着圆眼，张着大嘴，伸展着背鳍、腹鳍和尾鳍，神态生动，好像要游起来一样。由此可见，先民们对鱼的观察非常细腻。而另一件彩陶则被做成了船的形状（图9-3），这是一个特制的水壶，可以用来拎水。它的腹部两面绘有黑彩斜纹网格，颇似船侧张挂的渔网，造型和装饰都很是别致。原始人把他们熟悉事物画在日常器物上，于是便留下了美的痕迹。

我们再来看看舞蹈纹盆（图9-4）。它的唇和外壁描绘简单的弧线几何纹，而绘于陶器内壁的图案则显得极为突出。这件彩陶绘有三组跳舞的小人，每组都有五个人，他们手挽着手，围绕盆沿转成一圈，步调整齐地迈开腿，头朝着相同的方向。看着他们，令人感觉到一种和谐的节奏与韵律，宛若在欣赏原始人的篝火晚会。想象力丰富的人也许还会把人物下方的四圈横线看成水岸，若盆中横线以下盛满了水，舞蹈者的形象倒映水中，更会随着水波荡漾而生出无穷动感，耳畔仿佛还能传来远古的鼓乐。近年来，青海、甘肃一带发现了多件彩陶鼓和陶埙，或许当年正是它们伴着原始人在河边翩翩起舞，举行盛大的仪式，以祈祝来年的渔猎和农业

图9-2　彩陶三鱼纹盆

图9-3　彩陶船形壶

图9-4　彩陶舞蹈纹盆

图9-5 马家窑文化半山类型彩陶

图9-6 彩陶花瓣纹盆

图9-7 彩陶曲腹盆

获得丰收。当然,无论对神秘的人面鱼纹还是生动的舞蹈纹,我们的解释都相当有限,难免带有很大的猜测性。实际上,到底是把它们看成写实性的记录还是当成想象性的创造,在二者之间,我们还没有充足的理由作出决断。不过,这些描绘在彩陶上的图像毕竟拉近了我们与远古先民的距离,尽管它们的内容和意义尚无定论,但至少它们使那些陶制的器物不再是冷冰冰的,让后人有机会去探索祖先谜一般的物质生活和精神世界。

在原始彩陶里,像人面鱼纹盆和舞蹈纹盆这样绘有人像的器物还是比较少的,大多数彩陶采用的是经过提炼、变形的图案或者抽象的几何纹装饰(图9-5)。它们虽然没有直接呈现原始先民的样子,但其展示出的质朴美感和高超技艺却着实令我们惊叹。这些图案和装饰的运用已相当成熟,它们有的显示出与自然物象的直接联系,如鱼、鸟、植物叶片、水纹等;有的则纯粹是强烈单纯的几何纹饰,往往用毛笔施加黑色颜料绘出,巧妙地使器形轮廓得到强化。不同的地域文化,培育出明显不同的装饰风格。它们与特定的创造者与使用者联系在一起,成为我们认识古代社会的依据。比如仰韶文化庙底沟类型的创造者们就特别偏爱花瓣形的装饰。又如河南省陕县庙底沟出土的彩陶花瓣纹盆(图9-6)利用圆点和弧线,在器物的上腹部构成了花形的装饰带,其中每一朵花都与它上下左右相邻的另一朵花共用一片花瓣。这样构成的连续图案统一而不失变化,直到现在仍是美术设计中常用的手法。另一件该地区出土的曲腹盆(图9-7)的装饰更为复杂,它的图案是在浅黄色的陶底上用黑、红两色绘出,以起伏错落的圆点为核心,黑、红两色的花瓣如手指微钩,自由

的弧线使器形的鼓起与收缩都显得格外舒展,而黑与红、尖与圆的对比也使这件器物更富于华彩。像这样以花作为装饰图案的彩陶,主要分布华山一带。"花"与"华"两个字在古代是相通的,据此,有专家推测,这里曾是古代华族的聚居地,而这些彩陶则成为他们独一无二的物质遗存。

另有一种马家窑文化类型的彩陶,它们的装饰面积更大,多采用流畅的曲线,回旋多变。例如甘肃省永靖县出土的彩陶漩涡纹瓶(图9-8),这个陶瓶器型高大,上宽下小。在它最突出的部位,绘有黑彩漩涡纹和水波纹,整体造型显得雄伟而壮丽,不禁使人联想到滔滔的黄河水浪。甘肃陇西县出土的尖底瓶(图9-9),在优美流畅的漩涡纹中穿插了大小不同的黑白圆点,表现出很强的运动感。甘肃省临夏水地陈家出土的彩陶钵(图9-10)也是一件富于特色的作品。它的内壁与外壁的色彩正好相反,在红与黑的变化中安排了多组运动的曲线。有学者认为,这种线与点的结合表现了一种原始的狩猎工具"飞石索"。但不管怎样,首先打动人心的还是这些线条中蕴涵着的旺盛的生命感。这些流畅而回旋的曲线制造出一种最广泛而深刻的和谐感,为以后的中国艺术家所偏爱。

图9-8 彩陶漩涡纹瓶

图9-9 彩陶漩涡纹尖底瓶

图9-10 彩陶钵

图 9-11 甘肃出土马家窑文化彩陶

回顾以上的原始彩陶,我们会发现:它们的彩绘多集中在器物的口沿、上腹等最显要的位置上,而器身的下半部则常常不带任何装饰。这可能与当时陶器摆放的位置有关。当时的房屋多是半地穴结构,室内的地面要凹进来一些,如果日常使用的陶器被放置在这样的屋子里,它们的下半部分是不会被注意到的,何况有些时候为了防止侧倾,许多陶器的底部干脆被埋在沙子里。这就可以解释为什么一些彩绘陶罐从俯视的角度看会得到一个更美丽的画面(附图 9-11),可见先民们在制作这些陶器时对装饰的位置和视觉效果有着自己精心的考虑。因此,陶器上的图案、纹样大多与器形有着明显的配合关系。我们很难想象把它们从器物上剥离下来展开成一个平面会是什么样子。

然而,1978 年出土于河南省临汝县阎村的一件陶瓮(图 9-12)则不太一样。在它夹砂红陶底色的外壁上,只有一面用白色颜料和黑色线条绘有鹳、鱼和石斧,其他部位均为空白。应该说,这是远古时期最接近于现代人所谓的"画"的一件作品。我们看到,画面右边的石斧被捆绑在一个竖立的木棒上,有四个圆孔帮助穿绳固定,木棒的握柄处用尖状器刻画出黑色的绳索花纹,而底端略粗,可能是为了防止绳索脱出。左边的水鸟通体白色,瞪着圆圆的眼睛,嘴巴结实而有力,身躯稍微后倾,双腿粗壮,突起的关节显示它正在向后用力。一般认为这是一只鹳,它似乎在努力地叼起一条大鱼。与石斧一样,这条鱼的轮廓用黑线勾出,尽管简率,但对头、眼、鳍、尾等所有有助于表现对象特征的细节交代得非常仔细。

图 9-12 鹳鱼石斧彩陶瓮

可以看出，这是一幅精心绘制的画面，它将清晰的几何形式感与对自然敏锐的观察完美而自然地结合在一起。不过，虽然我们辨认出了这些生动有趣的图像，却丝毫不能理解它们为什么会被并排地画在这里。后来人们注意到，这个陶瓮的底部正中有一个圆孔，这表明它原本是一件葬具。

于是，围绕这个画着令人费解图像的瓮，人们产生了种种揣测与解释：有的说是悼颂死者，有的说是氏族权威的象征，有的说反映的是原始渔业和农业生产。广为接受的观点是：这是一个部落联盟酋长的瓮棺，白鹳是他所属氏族的图腾，而鱼则是敌对氏族的图腾，石斧代表权力。这幅画正是对他生前击败敌对部落的称颂与纪念。当然，对于我们来说，重要的远非得到一个结论，而是能否从对这样一幅画作、一件陶瓮的欣赏与玩味中，感受到那久已存在于中华大地上的古老文明。

三、遍布各地的文明曙光

尽管彩陶在中国新石器时代的文化中普遍发现，并具有独一无二的代表性，但它绝非原始先民在这一漫长发展阶段内取得的唯一成就。事实上，最有魅力的彩陶仅集中于黄河流域的特定地区，兴盛时间为公元前5000年至公元前2000年，大约相当于新石器时代的中期。然而，在此之前，与此同时，以及在此之后，中国境内广泛分布着大量不同类型的新石器时代文化遗存，它们难免相互影响，但又彼此各具特色，呈现出丰富的面貌，也孕育了多姿多彩的史前艺术。

中国文明的摇篮地之一集中在河北南部、河南北部、陕西和甘肃境内，这里发现了最早的新石器时代文化遗址。其中河北磁山文化遗址出土了一块距今有七八千年的小石头（图9-13），它的表面以夸张的形式刻画了人的五官：眼窝凹陷，眼睛突出，明显经过反复打磨，眉毛用尖细的阴线刻划，与嘴的处理形成呼应和对比。如果仔细观察，会发现它的额头正中有一个穿孔，这表明它原来很可能是用来佩带的，只是我们恐怕永远无法知道它上面的人像代表的是一位具有无边法力的保护神，还是它的佩带者希望怀念的祖

图9-13 石雕人头

图 9-14 陶人头

图 9-15 甘肃人面彩陶

图 9-16 鹰尊

先或是其他什么人。也许有些人会对这件石雕人像不以为然,但若考虑到它的创作时间比彩陶还要早上至少2 500年,相信大多数人都不由得要心生敬畏了。从这样一件简单质朴的石雕开始,我们会逐渐体会到原始先民表现出的卓越的造型能力。

再让我们欣赏一件新石器中期仰韶文化的人像陶器(图9-14)。与之前的小石头相比,它已经发展出浑圆的体积,甚至能够传达出肌肤的起伏与质感,眼睛与嘴的部位被挖空了,让人觉得眼前的这个头像是活生生的。它的面部与脖子的衔接是那么自然,即使下部已经残缺,我们还是能够毫不犹豫地感受到它那微微昂头的动态。它的耳朵上打着洞,额头上盘着一条清晰可见的绳辫,仿佛一切都可以与曾经存在过的现实对应起来。艺术史家把这样的风格称为"写实"。做到这一步,需要对自然有深入的观察和了解。不过,在某些情况下,这些看似写实的美术作品却有着更为神秘的象征意义和实际用途。比如甘肃地区马家窑类型的一些人面彩陶(图9-15),表面绘有各式各样的条纹,看上去很像在特殊场合下采用的文身。而陕西华县一座成年女性墓葬里出土的一件精美绝伦的鹰尊(图9-16),身体各部位与器形完美地结合在一起,浑圆雄厚,结实传神。这样的器物在此地的其他墓葬中绝无仅有,其独特性显示出它的拥有者享有普通人所没有的氏族权力和尊贵身份。

山东地区同样是中国文明重要的发源地。大约公元前4300—前2400年,分布于山东和江苏北部的大汶口文化出现了装饰红白两色卷云纹的陶器(图9-17),一般认为这是受到了仰韶文化扩散运动的影响。然而,最引人注目的发现则是一些刻画在

灰陶上的图案符号。比如日、鸟、山的组合(图9-18),它们一定代表着某种含义,有人猜测是部落族徽,有人认为是图画性的文字。公元前2000年至前1500年,以山东为中心,又出现了一种与黄河中上游地区明显不同的龙山文化。从时间上说,它与中原的仰韶文化存在一定承继关系,然而这里却不多见彩陶,而是以细泥质、表面经抛光的黑陶为代表器物。这种陶器呈现出不可思议的脆弱感,器壁常常只有半毫米厚,因此又被形象地称为薄胎蛋壳黑陶。山东日照出土一件陶杯(图9-19),外形曲折多变,非常优美,经测定最薄处仅为0.2毫米,把柄处排列着整齐的小洞,这是采用了镂刻技术,它使器物显得格外玲珑剔透,收到精巧美观的装饰效果。可以想见,这种陶器的制作工艺应该相当复杂,它流行的时间很短,在随后的时代里,这种奇特的传统便完全消失了,人们至今都无法明白,在当时的条件下,这么薄巧的器物是如何被制造出来的。除了蛋壳黑陶,龙山文化同时还流行一种充满原始活力的白色陶器,它们的造型仿佛来自某种动物(图9-20)。

图9-17 装饰红白两色卷云纹的陶器

图9-18 刻画在灰陶上的图案符号

图9-19 蛋壳黑陶杯

图9-20 白陶鬶

图 9-21 猪纹钵

东部沿海地区也发现了许多极为发达的史前文化遗址,其中最为重要的是长江下游地区的河姆渡文化和良渚文化。它们环绕太湖分布,具备与同时期中原文化不同的特征。在浙江省余姚县的河姆渡,考古学家发现了一个至少和半坡一样久远的大型史前村落,距今有六七千年,然而此地的房屋建造方式与干燥地区的仰韶文化非常不同,采用梁柱结构,下部为防止潮湿而被架空,人只住在上部。该遗址出土了一件黑陶钵(图 9-21),其外壁两侧均刻画猪纹。我们可以清晰地看到它背部的鬃毛,身上还装饰漂亮的圆圈和叶子,形象生动可爱,神态毕现。这么具体的猪纹在其他文化中还从未发现过,联系当地的房屋结构,不禁使人想到汉字"家"的起源,屋子下面蓄养家畜,这或许就是最早的家的概念吧。

良渚文化的时代较晚,约在公元前 2500 年,这里出土了大量精美的玉器。它们与新石器时代大多数实用的锄、斧、刮削器等石质工具的差别在于,其原材料要经过精心的选择,表面磨光后会发出微妙的亮光,光滑而柔润,同时质地坚硬,不会折断或损坏,可以流传很久,具有一定的永恒性。玉石这种看似相反的自然特性,特别被中国人看重。而对这种石头加工又异常困难,即使在今天,仍主要采用研磨砂并配以绳、竹工具磨制加工。因此,在中国的大部分历史时期中,玉石始终占据着类似于黄金在西方的地位,被用作贵重的装饰品和祭祀用品,是贵族或特权阶层最为崇爱的宝物。考古资料表明,这种现象至少从新石器时代晚期就已经开始了。良渚文化将硬玉和玉料雕刻成具有礼仪性的钺、璧以及琮,不但制作精美,而且具有特殊的用途。然而,后两类器物的用途今天已无法确知,它们实在太大了,不可能用于穿戴。余杭反山墓地出土的大玉琮(图 9-22),形状为内圆外方,以浮雕和线刻为装饰,在器物表面有规律地雕刻着 16 组形象诡秘的人兽复合图像,羽冠神人骑坐于一种大眼、短鼻、尖齿与弯爪的怪兽之上,显得扑朔迷离,应为标志性的图腾或族徽。它的工艺精湛,是中国古代玉器中的珍品。良渚居民似乎拥有充足的珍贵矿石来源,贵族大墓经常可以发现规模庞大的玉器随葬品。太湖北岸武进寺墩的一座良渚文化墓葬中曾经发现多达 33 件玉琮,其中最高的达到 33 厘米(图 9-23),体现古代天地相通的思想。在缺乏金属工具的条件下,加工玉琮所需要的大量劳动意味着它们必然具有非常重要的象征意义。

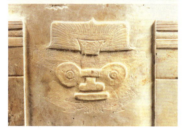

图 9-22　余杭反山墓地出土的大玉琮

图 9-23　良渚文化墓葬发现的玉琮

另外,新石器时代中晚期,约公元前 3500 年至前 3000 年,在北京以北,贯穿内蒙、河北北部、东北的横向区域内,生活着另一族群的原始先民。他们比良渚居民更早懂得如何用半透明的软玉制作精美的礼仪用器。这里的随葬品几乎都是玉器,但大多小巧玲珑,多为雕刻着云纹装饰或鸟形、龟形、兽形的护符、手镯以及头饰。其中最具代表性的是一种奇异、卷曲的兽形器,有时被称作"龙"(见图 9-24)。

图 9-24　龙

它们为探索我国龙文化的起源提供了重要线索。这些古老的玉石雕刻不只令今天的人啧啧称奇,即使对比其晚 2 000 年的商代人来说,同样具有使人着迷的魅力。

通过简单的勾勒,我们已经认识到中国新石器时代文化的丰富性和多样性。全国迄今发现的新石器文化遗址已达 7 000 多处,而每一次新的重要考古发现又会将我们对新石器时代的认识推向一个新阶段。举例来说,1996 年,考古学家在位于辽宁牛河梁的新石器晚期红山文化遗址中,发现了大型的巨石祭坛。那里出土了一件令人惊讶的人像雕塑(图 9-25),它距今约五六千年,几乎与真人等大。为了使双眼更加有神,人们在它的眼窝里各镶嵌了一

枚精美的玉石。同时,还出土了中国目前所见最早的裸体女性雕像(图9-26)。专家们猜测,它们都是原始人供奉祭祀的丰产女神。这一发现,大大增进了我们对该地区祭祀生活的了解,同时也进一步呈现出中国早期艺术的丰富面貌。

图9-25　人像雕塑

图9-26　裸体女神像

第十讲
礼仪之美——先秦时代的美术

能确切证明的中国历史,始自于约公元前 1600 年的商代。从首任国王汤到末代国王纣,它保存了完整的王室谱系。商的范围大概在今日的河南省,安阳地区发现了商朝晚期的都城遗址,城市规模很大,有城墙、宫殿和陵墓区。这里还出土了目前已知最早的文字——甲骨文(图 10-1)。这是一种成熟而复杂的表意文字,它们大多数发现于当时人用来占卜吉凶祸福的龟甲或兽骨上。商朝人崇尚鬼神,相信万物有灵,不论大事小事都要进行占卜。他们把有关疾病、梦、田猎、征战、年成等方面的疑问刻在龟甲兽骨上,然后在甲骨的不同点上划上几道切口,再将用火烧得通红的小棒子按在这些切口上,使其产生裂缝。占卜人根据这些裂缝的形状、排列和方向来判断所占问之事的凶吉情况,事后再把卜辞在甲骨上整齐地记录下来,小心埋藏。从结构上看,这

图 10-1 甲骨文

些文字已经超越了简单的图画,而采用了象形、会意、形声、假借等造字法,成为一门独立的语言。这套语言系统沿用几千年,直到今天,其中的大部分语汇仍然能够被准确辨识,这也从另一个侧面说明了中国文明的连续性。

公元前 1000 年左右,武王伐纣,商文化为发源于西安附近的周朝取代。周人与商人不同,更熟悉农业耕作,更注重祖先崇拜和等级礼仪,可以说,他们才是中国早期各种制度的真正创始者。其中最重要的一项制度被称为"封建制"。周代的国王命为天子,"普天之下,莫非王土",为了便于管理和显示仁爱,他将国都周围的土地分封出去,王室的其他成员和贵族按照公、侯、伯、子、男的等级各自享有面积不等的封地,但不论远近,他们都具有保卫王都和向国王进贡的义务。"封建制"又与"宗法制"相连,被周王分封的每块土地只能由嫡长子继承,世代相传,各地建有领主宗庙,其始祖被全疆域的民众当作祖先供奉,从而维持了全局的稳定性。周人正是通过这些制度,开垦耕地,推广农业,统治中国达 800 余年。不过,在公元前 8 世纪或更早的时候,周王朝对各分封国的控制力就已经开始逐渐失效。公元前 771 年,国都西安为戎人入侵,王室东迁,史称东周。传统上,东周又被前后分为春秋、战国两个阶段。在这两个阶段间,中国社会产生了革命性的变化,西周建立的理想制度无法维继,各国之间相互吞并,冲突四起,百家争鸣的学说激励人们阐发各自对宇宙人生与国家政治的看法,整个社会在动荡中酝酿着新的统一。

上述夏、商、周三代,即为我们这里所指的先秦时代。在这接近2 000年的时间内,中国发生了许多影响深远的大事,诸如王朝兴起、修筑城市、形成文字、创建制度、规定礼仪、思想论争等等。它们被后人用文字的方式记录下来,向我们勾勒出中国早期文明的大体面貌。现在,让我们进入美术的领域,从视觉的角度去看看,在这段从"野蛮"向"文明"的转化过程中,占主导地位的是一种怎样的艺术?它为什么在这个时期出现?出现以后对中国文明进程的发展起到怎样的作用?

一、九鼎传说与青铜礼器

中国有一个古老的"九鼎"传说,讲的是大禹为了纪念夏朝的建立,让所辖的九州送来铜料,铸造了九件巨大的青铜鼎,其表面装饰着各种具有驱奸避邪作用的物象,自此百姓和谐,天下太平。于是,"九鼎"成为国家政权的最高象征。夏亡后,新王朝的统治者成汤将这九个铜鼎迁往自己的都城商邑。商亡后,周武王又将它们迁往新都洛邑。最后,东周灭亡,九鼎被迁往秦国,但在途径彭城下一个叫泗水的地方时突然沉没了。秦统一六国后,始皇帝出巡经过彭城,曾派遣上千人去探寻沉没水中的铜鼎,试图将其打捞。但是,当打捞人员刚刚把巨鼎拽出水面时,鼎内突然伸出一条巨龙,张口将绳索咬断。巨鼎再次沉入水中,从此再也没有出现过。

这段传说颇具神秘的传奇色彩,在时间上却碰巧可以与考古学上提出的"中国青铜时代"的说法相吻合。所谓中国青铜时代,正相当于前面所讲的夏、商、周时期,至秦而截止。这一阶段的考古发掘,出土了大量的青铜器,其种类和数量比世界其他地方发现铜器的总和还要多。这些青铜器既包括像"九鼎"这样用来盛放肉类、谷物、酒等祭品的礼器(礼器是统治阶级用以区别尊卑等级的器物,在各种仪式中使用),也有不少的乐器、兵器和日常器皿。

图10-2 司母戊大方鼎

它们体积大小不等,形状各式各样,有四足大方鼎、各种酒坛、精致的酒杯,还有动物头像以及纪念性的面具,其精湛的制造工艺代表了中国先秦时代最主要的艺术成就,达到其他国家同时期的青铜文化无法企及的高峰。

夏鼎自从沉于泗水以后,世人再无法窥其风貌,幸而20世纪的考古发现使我们还能够看到后来商代铸造的一些巨大的青铜鼎,令人遥想上古的情状。河南安阳殷墟出土的商代司母戊大方鼎(图10-2),重

达32.74公斤,是迄今发现最大、最重的青铜器。鼎体方形,附有两个直立的巨耳,体下有四只粗壮的圆柱形足。这么大的青铜器是怎样制作而成的呢?其实,不论多大或多小的青铜器,都要经过铸造的工序:第一步,用黏土做一个想要的青铜器的模型,然后在模型的外层再做另一层的黏土,以形成模范。当中空的黏土完全干了,就可以将其切成不同的部分。铜器理想厚度的黏土层从模范中取出后便成了模芯。将模芯放在中间,再把模型的各部分拼起来,然后铸工再把熔化的金属浇灌在模型与模范之间,待几秒钟内金属冷却后,把外面陶制的"模"、"范"打破,就出现一个和陶制的"模"、"范"一样的铜器了(图10-3)。

图 10-3 "模"、"范"

制作青铜的原料是红铜与锡、铅的合金。它具有熔点低和硬度大的优点,是当时最耐久、最珍贵的金属材料,只有统治者和贵族阶层才能拥有和使用。青铜器刚刚铸好的时候,并不是我们今天所看到的样子,它们都经过精心的抛光和打磨,一定闪耀着金属的光彩。只是随着时代推移,这些器物上才布满漂亮的、深受鉴赏家们推崇的铜锈,铜锈颜色包括孔雀绿、翠鸟蓝、黄色甚至红色,这完全取决于合金的比例和器物埋藏的环境。器物上的装饰花纹集中在鼎体腹边和足部,专家们分别把它们称

图 10-4 青铜器上的兽面纹样装饰

为夔纹和兽面纹(图10-4),这些想象中的动物纹样狞厉庄重,是商代青铜装饰的主导因素,被认为具有神力的作用。这件大方鼎的腹壁内刻有铭文"司母戊"三字(图10-5),据考证,它可能是商王为祭祀其母而铸造的。商代人特别尊崇祖先,他们认为祖先的灵魂与天帝居住在一起,后人可以通过献祭来确保它们对子孙的命运产生好的影响。青铜器正是帮助他们达到这一目的的最好工具。

商周青铜器艺术不仅具有礼仪的功能,还能够将实用与美巧妙结合在一起,塑造出具有感人魅力的作品。举个例子来说,商人非常喜欢饮酒,酒器在青铜器中占有相当的比例。早

图 10-5　司母铭文

先的时候，这些酒器的体积一般都比较小，在十几厘米到二十几厘米。器形也比较简单，器壁很薄，素面或略微带有装饰。到了商代盛期，他们制作的盛酒器简直称得上精美的雕塑。

20世纪30年代在湖南省宁乡县出土的四羊方尊（图10-6），便是其中为著名的一例。它的基本器型是一只敞口的酒尊，但尊体四角分别装饰着站立的绵羊，羊头伸出尊体，大角卷曲而角尖又转向前翘，身躯和腿蹄分别在尊腹和圈足之上，既与铜尊合为一体，又呼之欲出，共同背负起方尊的长颈和外侈的尊口。尊体上除四羊外，还保持着当时纹饰繁缛的传统，羊体上饰有高冠的鸟纹，尊肩又浮出四条蟠龙，并将它们的头伸出，凸现在两羊之间，使原来颇为写实的四羊造型，增添了几分神秘的色彩。整个方尊的造型成功地把平面的图像、夔纹和鳞纹与立体的雕塑——四只大卷羊角有机地组合起来，集线雕、浮雕、圆雕于一器，充分展示装饰手法的丰富巧妙。

还有一件青铜卣（图10-7），它的作用基本上相当于今天的酒壶。该壶体被塑造成一只蹲坐的老虎，张着大嘴，前爪还抓抱着一个人。那人面对着虎，双手搂着虎胸，一双赤足蹬踏在虎的后爪上，偏着头并伸入虎嘴之中。以前的学者把这件器物命名为虎食

图 10-6　四羊方尊

图 10-7　虎抱人青铜卣

人卣。但从人虎互抱的形态看,人并无恐怖挣扎之状。有学者认为,这样的造型并不是表现猛虎食人,而是人虎和谐共处,即人是具有通天法力的巫师,而老虎则是他通天的动物助手。

有些青铜器上还铸有金文铭刻。这些文字既向人们展示出商周时期书法艺术的瑰丽风貌,也是商周时代历史事件的真实记录。殷商青铜器铭文数量很少,一般仅两三个,排列自由参差,例如我们前面提到的"司母戊"三个字。到了商代末年,青铜器的铭文才有新的变化,开始出现长达几十字、几百字的文章,记述这件器物是何人因何事而做的,有的还带有明确纪年,这样我们就可以对每件青铜器的意义和用途有更为详细的了解。传世的毛公鼎(图10-8)内有铭文32行,共497字,是目前已知最长的一篇,记载了周宣王赐命毛公之事,内容与《尚书·文侯之命》近似。行款排列规范整齐,分布均匀,笔划起迄粗细匀称如一,呈所谓"玉箸"状,浑厚雍容,显示出新的书风。还有一件陕西扶风出土的史墙盘(图10-9),记述周王朝开国以来的史实以及作者史官墙的家族史。铭文的前一半是歌颂周文王、武王、成王、康王、昭王、穆王和恭王的功业和美德,后一半记载铸器者"墙"自己家的事迹。这篇铭文的结字以方整为主,又注意笔画间的穿插呼应,俊俏而端庄,是金文书法成熟形态的代表作,历史价值非常高。

图10-8 毛公鼎

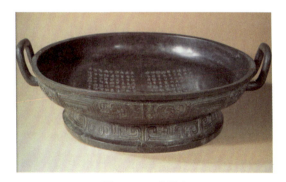
图10-9 史墙盘

欣赏过以上几件器物,回过头来再想一想"九鼎"的传说,或许会感受到一些特别的深意。正如我们在前面提到的,青铜是那个时代最耐久、最珍贵的金属材料,为了保证足够的铜料供应,统治者必须有能力控制广大的疆域,而各地方向中央政权贡献铜料,也表明了他们对统一王朝的恭顺和臣服。青铜器的铸造,大多不会像制作一件实用器物这么简单。它们无论体量大小,总会承载某种特殊而重要的意义,比如纪念一个王朝的兴建,怀念自己的长辈和祖先,或者为巫师提供通天的法力。这些由贵重的青铜而铸就的器物被称为礼器,在

发现商代的考古证据很早以前，青铜礼器就见证了中国历史上这个遥远时代的权力和活力。

二、中原以外的发现

从夏、商、周以来，中原，即山西、陕西南部和河南北部，始终是历史所记载的中国文明的中心。但是，中国近几十年来最为轰动的考古发现，使我们看到了古代文献中几乎从未提及的其他地区的文化的存在。1986—1990年，成都北部的三星堆发现了一个城墙周长达12公里的遗址，同时还发现了建筑台基和四个祭祀坑。一个祭祀坑包含了分层分布的礼制性玉器、青铜器及少量陶器。器物最丰富的二号坑分成三层：顶层是象牙，中层是丰富的青铜器组合，底层主要是玉器

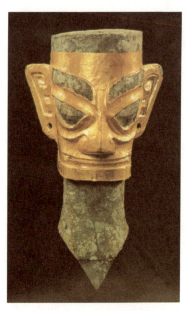

图10-10　三星堆金面罩青铜头像

和石器。所有器物中，最引人注目的是从中层发现的真人大小的青铜立人形象和多达41件的青铜头像和面具（图10-10）。这些头像大多有巨大而前凸的双眼，可能是某种神祇或偶像。青铜人物立像通体高达262厘米，身穿饰云雷纹的长衣，赤足并带有脚镯，立于高座之上，神态威仪肃穆，似为正在主持祭典仪式的巫师，或是政教合一的蜀王像。目前，尚未在这个遗址中发现任何文字，因此，三星堆和以郑州、安阳为代表的商文化之间，以及和近期在下游地区发现的商时期遗址的关系仍然不清楚。这些青铜头像和面具所表现出来的技术水准和高度象征性表现手法，至少暗示了古代四川地区巴蜀文化的历史也同样悠久。四川三星堆的古人，给我们留下了美妙惊人并截然不同的器物。他们对其有文字、懂得铸造青铜、会驾驭双轮马车、崇拜祖先、笃信神灵、特别有掠夺性的邻国有什么样的想法？我们永远也不会知道。因为中国和其他地方一样，历史是由识字的人撰写的，别无例外。

三、新兴的铸造工艺

东周时期，王室日渐衰微，诸侯争霸，局势错综多变，中国的版图上展现出一个弱小的周王室被一群强悍的诸侯国所包围的场景。但正如历史上常常发生的，数世纪的政治动荡却伴随着社会和经济改革、思想的发展以及艺术上的伟大成就。多元的政治、经济、军

第十讲
礼仪之美——先秦时代的美术

事环境,导致了学术思想领域百家争鸣的活跃气象,文化艺术领域同样出现百花齐放的繁荣局面。青铜礼器的铸造不再集中于周王室,各诸侯国都拥有自己的铸造作坊,从而使得青铜器从形制到纹饰都突破了传统的藩篱。新的器类、奇特的造型不断出现,形成不同的地区风格。殷商以来占统治地位的神秘狞厉的装饰手法,逐渐为华美写实的新装饰图像所代替。大量描绘贵族生活,如宴乐、狩猎、战争等活动的画面出现,表明青铜器的装饰艺术日渐走向世俗化和生活化。经济的繁荣,冶金工艺技术的进步,也使青铜器皿得以改变面貌。

河南新郑郑国大墓出土的莲鹤方壶(图 10-11)颇能体现出这个大变革时代的艺术特色。方壶同前面提到的爵、尊、卣一样,都是用于礼仪活动的酒具,但它盛行于春秋战国时期。这只酒壶器身为方体,方形壶盖上展开两层莲花瓣,盖的中央有一只展翅欲飞的仙鹤,营造出很强的自由升腾的视觉感受,特别有气势。壶身以蟠龙纹做装饰,双耳为虎形怪兽,足部为两只卧着的神兽。整体造型构思巧妙,是春秋青铜器的典型代表,郭沫若称其"时代精神之象征"。

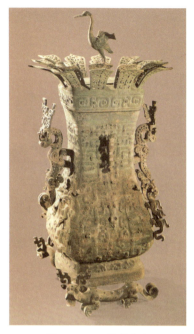

图 10-11 莲鹤方壶

采桑宴乐攻战纹铜壶(图 10-12)是战国时期最具特色的器物。它的纹样是在青铜器上用黄铜镶嵌出来的,很像是平面化的剪影,内容描绘了宴乐、射礼、采桑、水陆攻战等现实场景。这样的图像不只出现在此一件器物上,河南汲县山彪镇出土的青铜鉴、四川成都百花潭出土的青铜壶,以及故宫博物院藏的青铜壶上面的水战图像,在内容和构图上极为相似,看来出于同一底本。也就是说,这一时期的铜器的花纹有了一定的范本。它使得不同地点、不同地方出土的青铜器上的图像几乎完全一样,它们都是在青铜器制作过程中模印上去的。这

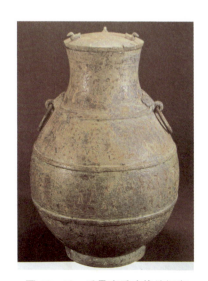

图 10-12 采桑宴乐攻战纹铜壶

些栩栩如生的场景形态优雅,充满生趣,使得整个纹样的展开图看上去就像一幅蕴涵秩序与节奏的卷轴画。

1978年,湖北随州战国曾侯乙墓中出土的一件制作精致的青铜尊盘(图10-13),其纤巧繁缛的透空装饰着实令人瞠目结舌。位于中间的尊和外围的托盘可拆开,分别饰透空蟠虺纹、豹纹、龙纹,层次分明,密而不乱,疏而不散,呈现出战国青铜铸造技术的成熟之美。这么复杂的青铜器是怎样铸造的呢?它不能再采用商周时期传统的"模范"法了,而是使用了新兴的"失蜡法":先用蜡做成和这个尊盘一样的模子,然后在外面塑成泥范,之后再浇铸铜水,蜡立即熔化,最后打开范,就得到了想要的器物。这是一种精密铸造的方法。它的应用,使青铜器制作工艺达到新的高峰,而这种高难度的技术早在春秋战国时期就已经为匠师所掌握。

图10-13 曾侯乙墓铜尊盘

错金银是另一项春秋战国时期兴起的青铜工艺。它在青铜器中以金、银来镶嵌图案,使得青铜器的外观更为华美。河北省平山县战国时期中山国王陵中出土的一件猛虎噬鹿器座(图10-14),可以视为代表。它塑造的是一只猛虎口噬小鹿,虎体呈"S"状曲线,动感极强,表现出虎的凶残和鹿的柔弱。在动物间生与死的搏斗中,焕发出撼人心弦的艺术魅力。由于采用了错金银的装饰技巧,猛虎身上的毛纹显得极为斑斓光彩。

图10-14 猛虎噬鹿器座

还有一枚错金银骑士刺虎纹铜镜

(图10-15),表现的是一个甲胄武士蹲在马背上,右手拿着短刀,正在刺向面前的猛虎。骑士和野兽都是用黄金和白银镶嵌在铜片上做成的,这也是一种很奇特的"画画"方法:利用不同颜色的金属拼成一个画面。从这件器物,我们可以发现,春秋战国时代,人物和动物的动作都比较活泼了。在商周的铜器上,我们看到的牛、羊等兽面,大多是正面的,一对大眼睛,两边对称,没有太多表情。可是,在这件铜镜上,人骑在马上,手执刀剑,有很生动的姿态;野兽张牙舞爪,表现出搏斗的动作。这或许是受到了中国草原游牧民族的影响,他们不仅驰骋在马背上时常骚扰北部边境,而且给中原地区的艺术带来了充满活力的风尚。

新的气象还表现为青铜器不再局限于森严的礼仪用途,而是更多地服务于贵族的日常生活。湖北随州曾侯乙墓出土了一套完整的青铜编钟(图10-16),这是迄今为止中国发现的规

图10-15 错金银骑士刺虎纹铜镜

图10-16 编钟

模最大、制作最精的编钟之一。它按照音阶分组悬挂,钟口朝下,截面为椭圆形。每当敲击边缘的不同部位时,乐钟可以发出两个不同的音高,这是其独有的特征。当时,音乐被视为一种维护社会道德秩序的力量,有助于培养人的仁义与美德,同时它也成为诸侯宫中的重要娱乐。这套编钟所属的方国——曾国,只是战国时期一个不起眼的小国,曾经长期附庸中原,最终可能被楚国吞并。然而,目前还没有看到中国其他哪个地方随葬的编钟能够与之相媲美。由此可见,不管其国力如何弱小,方国的统治者仍然会将青铜器看成权力的标志,也将其当成向对手或邻国展示财富实力和文化高度的证据。

四、玉器

早在一些新石器时代遗址中,我们就发现了玉器。由于它的坚硬和纯洁,玉器在中国始终具有特殊的文化内涵。汉代学者许慎在《说文解字》中这样描述玉石:"玉,石之美有五德者。"他为玉赋予了"仁、义、智、勇、洁"的品格。加上玉石的硬度几乎与钢铁一样高,而且具有特别的韧性,雕刻起来非常困难。这些都意味着古代用玉雕琢的器物,一定不会是寻常之物。它们被制成礼器、乐器、兵器、雕像或配饰,具有特定的象征意义和礼仪用途。

根据《周礼》,一定形状的玉器与特定的社会阶层联系在一起:"王执镇圭,公执桓圭,侯执信圭,子执谷璧,男执蒲璧。"有的玉器则用来彰显王室的权威,比如牙璋用来调遣王室军队,琰圭用来保护官方使节。同样,特定的玉器被用来保护墓葬中的尸体,有些玉器甚至在发掘时还保留在原始的位置上。一般而言,尸体仰身埋葬,其胸部放置玉璧象征天,其背部放置玉琮象征地。东侧是圭,西侧是琥,北部脚侧是璜,而南部头侧是璋。尸体的七窍都被玉塞封住,而一个扁平的玉片常常做成蝉形,称之为"玉晗",被放置在死者的嘴中。这样,尸体就可以免受任何侵害,同时也将任何不祥之气封锁于体内。从周代开始,在死者尸体上放置玉片和装饰的数量不断增加。这个传统在西汉达到顶峰,当时的皇帝和其他王室成员都会身穿完整的玉衣入葬。每件玉衣要有2 000多片薄玉片由金丝穿缀而成,大约需要一个熟练玉工耗时10年以上才能完成。

除了丧葬用玉,先秦的玉工们也刻制各种各样的配饰和装饰品。有证据显示,商代的玉石匠人已经开始使用比现代碳化钢的硬度还要高的玉钻,这就使得他们雕琢出来的玉器比新石器时代更为精美。周代晚期的制玉工艺是集复杂的设计、生动的韵律和强劲的轮廓线于一体的艺术形式。这个时代,玉器不再专门用于对天地的崇拜或者墓葬,而是成为人们的生活用具之一,被制成剑饰、配饰和带钩。即使一度是礼制性器物的璧和琮在这个时期也失

去了原来的象征意义而变成了装饰品。制玉工艺也达到一个新的高度,优质无瑕的玉材被选用,割玉工艺无懈可击,治玉技术精湛绝伦。

藏于大英博物馆的一个连环璧(图10-17)就是由一块不足22厘米长的玉材制成。该璧表面装饰着突起的漩涡纹以及龙、鸟等造型,还经过了抛光处理,从工艺上讲极其费时费力。它使我们认识到,公元前500—前200年是中国艺术史上一个重要的时代。在这个时代里,古代具有神秘意义的象征物经过不断的人性化改造,最终转化为装饰艺术的词汇之一,为后代工艺美术的发展提供了取之不尽的设计源泉。

五、最早的绘画

我们今天意义上的绘画主要指那些绘制在纸、绢帛或墙壁上的作品。从这个角度来衡量,先秦时代的许多绘画随着它们的承载物而灰飞烟灭了。然而,战国时期的两座长沙楚国墓地中,不可思议地出土了两幅保存完好的帛画——用毛笔绘在帛上的画。其中一幅用熟练的线条勾画了一个头上戴高冠的男子(图10-18),身上佩了剑,侧身站立在一艘龙舟上。舟尾有一只鹤,水中有一条鲤鱼,男子的头顶还有一张华盖;另一幅描绘了一个盛装女性(图10-19),穿着长裙,衣袖非常宽大,腰缠丝带,同样呈侧面站立,龙凤围绕周围。由于它们都是在古代的坟墓中发现的,因此有人认为,画中的人像就是坟墓中的主人。如果确是如此的话,这两幅帛画就类似我们现在所说的"肖像画":侧面的轮廓最容易呈现出像主的容貌特点,衣冠服饰则可以恰当地表现出他们的地位和身份。不过,它们却有着与"肖像画"完全不同的用途。帛画上

图10-17 连环璧

图10-18 人物御龙帛画

图10-19 人物龙凤帛画

端缝裹着细竹篾，并系丝绳，这表明它们是古代丧葬仪式中的一种工具，是用来引导死者的灵魂升入天国或进入永生之地的。

同世界上许多地区的先民一样，中国人相信灵魂，相信在死后，人的灵魂会升到天上，与祖先聚集到一起，并且拥有他在世俗生活中所有的一切。因此，当死者入葬的时候，他们会穿上华丽的衣服，佩戴珍贵的珠宝和玉石，随葬大量的器物、人和动物。尽管当时就有人批评这种习俗，但可以肯定的是，如果没有这种观念，很多精美的艺术品现在早就不存在了。

第十一讲
永生的想象——秦汉美术

公元前221年,中国统一于秦的铁腕之下。秦王嬴政建都咸阳,自称为始皇帝。他在丞相李斯的帮助下,推行了一系列巩固其权力的政策:在北方,为了加强对匈奴人的防御,他动用大量劳力将前燕、赵的防御土墙连缀成长达2 240公里的绵延不断的长城;在南方,他将南中国地区首次纳入帝国版图。在政治上,他要求被击败的六国国王带领其家庭远离故地,移居陕西,从而将他统辖下的全国领土划分为36郡(后增至42郡),设置行政官员、监察官员和武官,执行政府职能。在经济和文化上,他制定了严格的标准化措施:统一使用更为简易的小篆;统一使用圆形方孔钱;统一度量衡,统一车行轨道。这些措施,使中国建立了高度中央集权的君主专制,实现了有史以来第一次的真正统一。

这些铁腕政策也使秦朝为之付出了沉重的代价。当精力过人的始皇帝死后,他的后继者无力独掌大局,各种不得人心的失败之举导致各地起义爆发。最终在公元前202年,汉王刘邦击败西楚霸王项羽,建都长安,号称高祖,从而开启了中国历史上国祚绵长的汉朝。汉承秦制,秦朝奠定的各项基础基本延续到汉代。只不过,为了吸取秦朝的教训,汉代最初的几任帝王都采取了更为温和的政策。其中一个重大改变是对贵族的待遇。秦始皇要求所有亡败国家的旧贵族移居到首都咸阳,而汉高祖则在各地册封新的贵族。他封了他的9个兄弟和儿子为王,并附有大量土地。他还封了他的150位最重要的追随者为侯爵。汉朝版图内有2/3的领土在刘邦的儿子和其他亲戚手里,他们是汉代除了皇帝之外最为富庶的人,也对中央集权的巩固带来威胁。景帝三年(公元前154年),七国之乱平定之后,分裂的帝国才重新统一起来。但是,武帝之后,他的继承者们却深受宫廷斗争的牵制,外戚和宦官的斗争导致王朝的衰败。经过短暂的王莽专权,汉王室借机恢复了对国家的控制,定都洛阳,史称东汉,或称后汉。张衡与司马相如的《二都赋》、《两京赋》,以诗人的笔调,极尽生动地描绘了汉代长安和洛阳两座都城的壮美景象。这是中国历史上一段值得骄傲的时期,以至于直到今天,很多中国人还将自己称为"汉人"。

秦汉两朝尽管在政治上具有很强的延续性,但在艺术表现上却非常不同。通常的概括认为,秦代的艺术风格严谨写实,而汉代则琦玮生动,带有楚地的浪漫气质。为什么这样说,我们将结合对作品的欣赏来予以说明。在这里需要强调的一点是:由于年代过于久远,很多艺术形式已经随着它们的载体一起灰飞烟灭了,我们今天所能看到的只是碰巧能够流传下来的一小部分,其中的大多数是从古人的墓葬中发现的。这些有限的实物或许并不能代表秦汉艺术的完整成就,但它们特别能够展现出当时人对于生、死、宇宙、时空等生命问题的态度和观念。

一、统一帝国与秦兵马俑

"秦王扫六合,虎视何雄哉。飞剑决浮云,诸侯尽西来。明断自天启,大略驾群才。收兵铸金人,函谷正东开。"唐代诗人李白的这首《古风》,道出秦灭六国以后,一派蓬勃向上的气势。然而,在秦始皇宣称"朕为始皇帝,后世以计数,二世三世至于万世,传之无穷"的同时,我们也同样熟悉历史上荆轲刺秦的故事。其实,即使在当上皇帝之后,嬴政也一直生活在防范刺杀的恐惧之中,他小心谨慎,为自己宏伟的阿房宫修筑了高高的宫墙。同样,他也恐惧自然死亡,在晚年,他花费了大量精力以求永生,并为自己修造工程浩大的陵墓。史料说仅修建陵墓的劳工就达到 70 万人。最终,秦始皇还是死于公元前 210 年。从此,以复制一个人间世界为目的的地下陵寝成为他永久的安息场所。

秦始皇陵坐落在陕西省临潼县骊山北麓。司马迁在《史记·秦始皇本纪》中详细记载了其营建过程:"始皇初即位,穿治郦山。及并天下,天下徒送诣七十万余人,穿三泉,下铜而致椁,宫观百官奇器珍怪徙臧满之。令匠作机弩矢,有所穿近者辄射之。以水银为百川江河大海,机相灌输,上具天文,下具地理。以人鱼膏为烛。……树草木以象山。"据说,由于担心泄露陵墓的具体位置,所有参与过修建的工匠都被活埋了。如果不是由于一些偶然,关于秦始皇陵的描述或许永远只存在于文献记载中。下面,让我们将时间定格在 1974 年。这一年,陕西省临潼县晏寨乡西杨村,农民在村南打机井时,先是在距地约 2 米深处发现了红烧土块,再掘到深 4.5 米时,又碰到了坑底的铺地砖,并出土了一些陶俑残块和

图 11-1　秦始皇兵马俑全貌

青铜兵器。于是,农民们停工,向文物部门做了报告。随着对该地点正式清理发掘的展开,越来越多的与真人真马同样大小的陶兵马俑展现出来。先后三次,在不同的地方,约两公顷的范围内,共发现了 7 300 多具兵马俑。它们正是秦始皇安置在自己陵寝东侧的地下护卫队,包括步兵、弓箭手、御者、骑兵以及战马、战车。它们根据自己所在的职能部门,身穿不同的军装,一队队编列整齐,每人都装备有真正的青铜武器,呈现出空前壮观的景象(图 11-1)。尽管这项被称为世界第八奇迹的发

现并不是秦始皇陵寝本身（因为寝墓尚未发掘），但它确实印证了史料的存在，并向我们打开了一扇窥知秦代造型艺术风貌的窗口。

栩栩如生的士兵俑（图11-2）似乎是凝固在他们纪律严明的编队中。它们都是模拟着真人的身高等比例塑造的，再加上底托，一般都在1.75米至1.86米之间。由于形体高大，一件一件雕凿会非常费劲。秦代的工匠想出了方便、省事的办法。他们将雕塑所需的身体部件拆分开来，批量生产，然后再按结构接合。步骤基本上是这样的：先制成底部托板和双足，再上接两条腿，再叠塑躯干，然后插合两臂，最后安插俑头，一个陶俑就成形了。由于腿脚、手臂、躯干这些身体组件基本都是标准

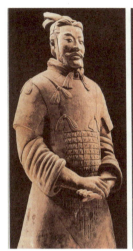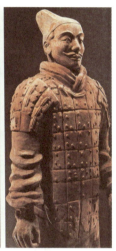

图11-2　士兵俑（局部）

化生产的，因此看上去非常整齐划一，甚至有些死板单调。但如果走近观察每个兵马俑的面部，你会惊奇地发现它们彼此之间是如此不同。从眉、目、耳、鼻、口到发髻和胡须，都具有很明显的差别，让人不得不猜测这是以真人为模特塑造出来的。正是这些差别，使它们看上去有了血肉和情感，仿佛就和两千年前真正的士兵一样。兵马俑的其他细部工艺也令人吃惊：士兵的头发经过精心编扎而不致在战斗中成为障碍；鞋底上都有隆起物以增加与地面的摩擦。对颜色的研究发现，所有士兵俑都被涂上鲜艳的色彩才被送进墓中，尽管现在看来都是同样的土色。

与陶俑相同，陶马也是按当时真马的形体和大小塑制的，一般体高约1.5米。制作时也是将马体的不同部位分别制作，然后再拼接插合而成整体。不论是驾战车的辕马还是骑兵的鞍马，一概全塑成四足直立的静止姿态，与陶俑一样呆板僵直。马体上的鞍垫等马具，都是贴塑出来的，但头上佩戴的络头和马辔，则是另行套装的饰有青铜饰件的真实物品。木质战车也是按真车尺寸制作的原大模型，发掘出土时虽然已朽毁，但仍可据其遗痕复原其原貌。

所有这一切都可以看出，陶制的兵马俑是在竭力模拟真人和真马，以使其成为国王的陪葬。这些陶俑制作好以后，依照军阵部署被整齐地排放在砖地上，四周封闭着黄土泥墙，顶部覆盖着木制屋顶和卷席。一旦被泥土封存，便无人再能知晓它们的队列，除了同样在地下

长眠的秦始皇。因此,虽然我们今天的确可以这样形容:秦兵马俑崇尚写实,手法严谨,性格鲜明,形象生动,利用众多直立静止个体的重复,造成排山倒海的气势,使人产生敬畏而难忘的印象。然而不能忘记的是:最初它们并不是摆在博物馆里供人观赏的艺术品,而是专为埋葬死者而制作,是那执著的永生理想的一部分。

二、汉代的雕塑

考古发掘表明,汉代帝王乃至诸侯的陵墓仍然沿用了以兵马俑陪葬的传统,但无论规模还是质量都无法与秦兵马俑相比。然而,汉代艺术的成就在其他许多方面体现出来。与威武雄壮的秦俑相比,汉代的陶俑显得更加简洁生动。西安出土的舞女俑长袖飘拂,舞步轻盈,体态极为洒脱(图11-3);四川出土的说唱俑则将民间说唱艺人兴高采烈、自我陶醉的神情,刻画得惟妙惟肖,令人过目难忘(图11-4)。

图11-3 西汉舞女俑

图11-4 东汉说唱俑

此外,汉代还出现了真正意义上的大型石刻雕塑,正如鲁迅所称道:"惟汉人石刻,气魄深沉雄大。"其中最有代表性的,是公元前117年为西汉名将霍去病修筑陵墓时设计并雕制的石刻作品——马踏匈奴(图11-5)。这件作品并不是孤零零的,它与其他十几件风格相似的卧马(图11-6)、卧牛、跃马、卧虎、卧象、卧牛等石刻构成一个组群,散落在陕西咸阳附近的一座小土丘上,守卫着霍去病的墓葬。年轻英勇的骠骑将军霍去病,多次率军与匈奴军鏖战,曾经发出"匈奴不灭,无以家为也"的豪壮誓言,深受汉武帝器重。汉武帝元狩四年(前

119 年),霍去病与大将军卫青统领汉军,对匈奴军发动了一次决定性的攻势,长驱直入漠北,迫使匈奴单于远遁。这次胜利,解除了自西汉建立以来近一个世纪匈奴的军事威胁。令人惋惜的是,那次战役后第三年,霍去病就离开了人世,年仅 24 岁。噩耗传来,朝野震悼。为了纪念他威震祁连山的赫赫战功,汉武帝命令军队披着黑色铠甲从都城长安列阵为他送葬,并特地在茂陵不远处选定一处山丘,模拟祁连山的形貌为他修建陵墓。

图 11-5　马踏匈奴　　　　　　　　　图 11-6　卧马

这组雕像都用花岗岩雕成,长度一般超过 1.5 米,最大的达 2.5 米以上。如此巨大坚硬的石材,雕凿起来相当困难,于是汉代的石匠采用了"循石造型"的办法,即基本上遵循石材的整体走势,只在重要的部位进行雕凿,这种做法虽然让人觉得有些简单粗陋,但能够塑造出古朴浑厚的气韵。马踏匈奴雕像高 1.68 米,作者运用寓意的手法,以一匹气宇轩昂、傲然卓立的战马来象征骠骑将军;以战马将侵扰者踏翻在地的典型情节,赞颂霍去病在抗击匈奴的战争中建树的奇功;那仰面朝天的失败者,满腮胡须,手中持弓箭,尚未放下武器,似乎是在告诫人们切不可放松警惕。整件作品的外轮廓雕刻得准确有力,马头到马背的部分,做了大起大落的处理。马的四肢与匈奴形象并未镂空,整体看去仍是一大块石头,显得巍然屹立,格外有感染力。

三、长沙马王堆帛画

帛画也是我们今天能从地下墓葬中发现的物质遗存。它虽然同样不是供生人欣赏的艺术品,但由于无论从材料、形制还是技法上都比较接近于后世所说的绘画,因此我们根据质

地将其称之为"帛画"。还是在长沙,考古工作者再次发现了令人吃惊的帛画(图11-7),为后人研究汉代美术增添了新的资料。

1972年长沙马王堆发掘的家族墓地,被认为是中国历史上最壮观的考古发现之一。墓主是历史上曾统治长沙国(长沙国最初建立于公元前202年,包括现今湖南省的大部分、广西的西北部和广东的北部)的利氏家族。利氏原为楚国旧贵族。公元前194年,在汉高祖刘邦统治时期,利苍被任命为长沙国丞相,统率长沙军在平定叛乱中屡建功勋,最终受封轪侯的爵位。后来,其子孙皆为地方或中央官,与朝廷关系密切。这一特殊的社会地位决定了这座家族墓地的规模与出土物非同一般。在墓地中,轪侯被安葬在2号墓,但破损严重;他的儿子被安葬在3号墓,那里陪葬了大量他生前阅读的图书;而我们将欣赏的帛画,出土于1号墓。这是保存最完好的墓室,甚至连尸体都没有腐烂,肤体松软,肌肉有弹性——它属于轪侯的夫人。她去世于公元前168年之后,年龄接近50岁。

图11-7 马王堆帛画

帛画发现于最内侧的两层棺椁之间,呈T形,出土时正面向下覆盖在内棺盖上,上端对着死者的头部。长约2米,顶端横裹一竹条,上系一丝带,可以张举。关于它的内涵和功能,学界争议很大。它在丧葬仪式中的基本功用、画面的大部分内涵和意义,甚至帛画的名称,尚未有统一的看法。有人说,它用来在灵堂中高悬祭魂,出殡时在行列中高举招魂,入葬后覆盖在棺盖上护魂;有人说,它是为了引魂升天。较为可信的说法是,马王堆帛画即为标志死者身份的"铭旌"——汉代人在举行葬礼时,要制作一件特别的"铭旌",上面写着死者的姓名,标志这是"某氏某人之柩",以此象征死者在另一个世界的存在。在葬礼各种仪式仍在灵堂举行时,它会被悬挂在灵屋前的竹竿上,入葬时被一同埋入地下。这幅帛画上并没有死者的姓名,但我们仍把它设想为"铭旌",主要是因为画面中间躬身挂杖的老妇"肖像",与出土的女尸相对照,可以确定她就是死者——轪侯夫人本人。

这幅 T 形帛画，可以被分成不同的平面场景，从上到下依次是：天界、轪侯夫人肖像、献祭场面和地下世界四个部分。最上一段描绘天界景象。天之门被两个守门人和一对豹子把守，屈原在《招魂》中称之为"阊阖"（即"天门"）的守卫者。天界中央俯瞰广袤宇宙的是一个身份不明、人面蛇身的主神，它以无性别或中性的单神形象出现，比女娲、伏羲更原始、更有威力。太阳和月亮分别安置两侧，象征着宇宙中阴阳两种力量的对比和平衡，日中画金乌，月中画蟾蜍和玉兔，月下云气缭绕。此外，天国中还绘有扶桑、龙、豹、流云等，扶桑树上还点缀有九个红色火球，不禁使人想起"羿射九日"的传说。丰富的图像，古老的神话，着实使我们感觉到自己想象力的匮乏。天门以下狭长的部分展现的是将要生活

图 11-8　马王堆帛画（局部）

在地下墓室的轪侯夫人及其随从（图 11-8）。轪氏拄着手杖，老态龙钟，与其后恭立三侍女皆着曳地长袍。她的前面还有二男侍跪迎，侍从衣着的单色质朴映衬着墓主绚丽的彩色华衣，更显出主人身份的高贵与地位的显赫。青色、赤色两条升龙分列左右，呈对称交相呼应，并穿过画面中部的谷纹巨璧，巧妙自然地将此部分与献祭场面分开。谷璧、平台、升龙使墓主人在侍从的陪同下似正在向天国缓缓飞升。这似乎提醒我们：楚文化中对于灵魂的关注，自战国以来在绘画中就有不同的表现方式。玉璧之下是一组为死者献祭的场景：平台上有巨大的礼仪器皿，由一个古怪的大力士双手托着，他可能是海神"禺疆"，也可能是传说中的"土伯"。他的脚下两条大鱼相互盘绕，它们都是水的象征，表现了幽暗的地下景象。

与始皇陵地宫的设计一样，马王堆帛画所表现的也是一个微观的宇宙。在宇宙的背景下，它描绘了死亡，也寄托了重生的愿望：葬礼之后，轪侯夫人将生活在地下墓室中，那里是她永恒的幸福家园。事实上，墓室的确是生者为死者构建的一个木结构住所。棺椁周围安

排着轪侯夫人的起居室和储藏室,起居室中甚至还摆放着端上桌的食物和筷子;三间储藏室则存放着许多供肉体灵魂使用的物品:154件漆器、51件陶器、48竹箱的衣服和其他家用物件,以及40个篮子盛装的300件金器和10万件青铜钱的钱范。这样的墓葬,让我们一窥佛教进入中国之前几个世纪中国人对死后生活的概念。在这里出土的帛画作品,将古老的神话、楚人的幻想和现实的需求相结合,呈现出一个既现实又缥缈的世界。

四、墓室壁画

壁画是指画在建筑墙壁上的大型绘画,这种形式在我国很早的时候就已经出现了。据文献记载,商代的宫殿里绘满了壁画。屈原的著名诗篇《天问》,也是在诗人观看过楚国先王宗庙内的壁画后有感而作的。这些壁画或描绘圣王先贤、历史人物,或描绘天地宇宙、神话传说,内容极为丰富。可惜随着地面建筑物的毁坏,我们再也不可能见到实物图像,幸亏还有存留在墓室里的壁画被陆续发掘出来。由于绘在墓室,这些壁画经常被认为具有特殊的功能和目的。

较早的墓室壁画的主题,都是一些表现驱邪或灵魂升天的场面。典型的例子,如河南省洛阳市发现的卜千秋墓壁画。到了西汉晚期,墓室壁画中加入了历史故事和天象等新题材,表明壁画主题由虚幻的驱邪升仙逐渐向现实的人间情景的转变。其中洛阳烧沟61号汉墓描绘了"二桃杀三士"的故事(图11-9),这是一幅宣扬忠义的历史故事画,反映了"罢黜百家,

图11-9 洛阳烧沟61号汉墓"二桃杀三士"摹本

独尊儒术"以后的社会思想。该故事是说:春秋时期,齐国有三个勇士居功自傲,甚至威胁到齐景公的地位,这让景公很担心。相国晏婴想出了一个不动一刀一枪就将他们除掉的好办法。他端上两个诱人的桃子,言明只有功劳最大的人才能得之。三个勇士落入圈套,相互争夺起来,大打出手。当他们回过味儿来,又为自己的这种举动感到无比羞愧,最终自杀身死。画中人物造型夸张、神态生动,将齐景公的威严、侍卫们的恭顺、晏婴的机智、三勇士的恃勇寡谋与舍生取义的悲壮举动描绘得淋漓尽致。其粗犷率意的风格,代表着西汉墓室壁画的典型特征。

还有一幅洛阳八里台汉墓出土、现藏于美国波士顿美术馆的迎宾拜谒图(图11-10),描绘了来宾兴致勃勃地问候交谈的情景。其人物形象清晰,笔致洗练洒脱,线条圆转柔韧,艺术水平很高。所有的人物都是用流畅敏锐的中锋形成的长线条画成的,人物均作站姿,举止雍容。有这么多气韵生动、引人入胜的人物相陪伴,墓室中的死者是多么喜悦!

图11-10 洛阳八里台汉墓出土的迎宾拜谒图

东汉时期,墓室壁画描绘的内容与社会现实变得更为接近,仿佛在我们眼前展现出一幅幅生活场景。表现墓主身份、经历和尘世享乐的盛大出行车马仪卫,成群的属吏,庄园田宅以及描绘家居宴饮、乐舞杂技等题材,成为最流行的题材。这与东汉地方豪族势力的高涨有关,目前发现的许多壁画墓的墓主人生前都做过地方上的大官。让我们以内蒙古和林格尔墓为例(图11-11),对东汉壁画墓进行一些观察。这座大型墓葬有前中后三室,前室附设左右两个耳室,中室设右耳室。墓室不同的单元分别象征着庭、明堂、后寝(室)、更衣、车马库、炊厨库,以及农田和牧野。墓葬内装饰彩绘壁画,从前室甬道开始,经过前室四壁、前中室之间的通道两侧,一直到中室,所绘壁画描绘了城池、粮仓、府舍、署吏和车

图 11-11　内蒙古和林格尔墓壁画

马行列。画像的榜题包括"举孝廉"、"郎"、"西河长史"、"行上郡属国都尉"、"繁阳令"、"使持节护乌桓校尉"、"使君从繁阳迁度关时"、"宁城"等,这些题材被认为是墓主生前仕途经历的再现。前室顶部描绘各种仙人瑞兽。中室西壁至北壁绘有燕居、乐舞百戏、宴饮、祥瑞,以及孔子见老子、列女孝子等故事。后室壁画的题材则全然不同,四壁主要描绘农桑、畜牧和各种手工业,表现庄园内的生产状况。后室顶部绘有四神。前室与中室所附耳室内也绘有庖厨、谷仓和各种农牧活动。这些图像仿佛是现实生活的一个"镜像",将生前希望拥有的一切全都放到了墓里,以供死者的灵魂继续生存。在这里,膏粱琼浆、宝马华车、庄园衙署、男童女仆、乐舞百戏等等应有尽有;死者还幻想从这里出发,跨过天门,去往神仙爰居的乐土;死者甚至还要在墓葬中表达对于宇宙、历史、自我、政治、道德的种种认识……这么丰富的画面难道全都是供墓主一人观赏吗?研究表明,东汉时期的墓葬在一定程度上是向公众开放的,这或许与我们前面提到的"举孝廉"制度有关。死者的子孙邀请地方官员或亲朋好友前来参加葬礼,向公众展示墓内的壁画,便可乘机宣扬自己的孝行。

五、汉画像石、画像砖

汉代画像石可谓是一朵瑰丽的奇葩，产生于西汉，盛行于东汉，主要用于构筑和装饰墓室、祠堂、石阙等。它的内容和形式与当时的丧仪和祭祀等密切相关。许许多多无法确定姓名的画像石匠师，以刀代笔，在石板之上刻画着天上的星斗与神宿，讲述着人间帝王、臣子、孝子、列女的传奇，内容从日月星象、天神地祇、仙灵祥瑞，到历史故事、燕居庖厨、采盐酿酒，无所不包，使画像石成为可与雕塑与绘画相媲美的另一种独特的艺术形式。如果这样说有些抽象，那么让我们从一幅画像石的局部讲起。

这个局部表现的是"荆轲刺秦"的故事（图11-12）。只要你对这个故事有所了解，便会容易地指认出其中的人物。图穷匕首见，所有的冲突在瞬间完全爆发。作者选择了这最激烈的一刹那：右边头戴王冠的秦皇已经绕到柱后，斜迈的脚步尤嫌不稳，双手更是无所适从，不知在呼人还是喊天。倾斜的衣摆，飘起的冠饰，更增加了体态的不稳定感，活脱脱一个仓惶无比的皇帝。画面的另一端是怒发冲冠的荆轲，被一身强体壮的秦兵挟制。他的身体已经离开地面，虽然看不清表情，但那坚定地伸向天空的双手迥异于秦王的无所适从。他的右腿表现得特别有力度感，似乎能让观者感觉到绷紧的肌肉与无助的努力。我们却看不到秦舞阳的表情，这个据说13岁就杀人不眨眼的杀手，这时完全跪倒在地，偷偷回头瞭视荆轲的胆量了。而嵌在铜柱上的匕首，散落在一旁的地图与装着樊於期头颅的匣子，将人们的想象拉回到刚刚发生的那恐怖的一幕。制作者避开了无关场景，着意表现最有戏剧性的情节，以疏朗清晰的构图，人物体态、角色间的呼应，传神地将这段千古悲歌惊心动魄地表现出来。

图 11-12 "荆轲刺秦"画像石

图 11-13 武梁祠

我们看到的这幅"荆轲刺秦",并不是独幅的画像石作品,而是山东省嘉祥县武氏祠上里的局部画面之一(图 11-13)。这座祠堂建于东汉晚期的桓灵时期(公元 147—189 年),是供武氏的后人上坟扫墓时祭奠祖先、摆放祭品用的。如果将它还原起来的话,就像一座缺少了前方门墙的小屋子,宽 2.4 米,深不过 1.4 米,面积很小,但它的内壁刻满了画像,并且从上至下分为五层:顶层是山墙部分,刻画着东王公、西王母和各种奇禽异兽,这一部分属于神仙世界,表现了汉代非常流行的信仰;第二层刻着尧、舜、禹等古代帝王图像和列女故事;第三层、第四层刻孝子故事和义士刺客故事,"荆轲刺秦"即在第四层;第五层刻画中心楼阁和车骑人物。所有这些石块都经过了精心的布置,有着阅读顺序。整幅墙面应该从右上角看起,从右到左,然后再转回来接下面一栏,从上到下。事实上,我们真的能将这些画像石想象成一部用图像写成的"书",它们的安排很像是《史记》中本纪、世家、列传的写法,展现出的则是墓主人对宇宙、历史以及人世的看法。

一般来说,我们从图像上看到的都是原画像石的拓片。拓片中黑色的地方即原石突起之处。武梁祠的画像石是用减地浅平雕加阴线刻的方法制作的,也就是先在原石上勾勒出画像的外轮廓,再将轮廓之外的地方凿去浅浅一层,使得需要表现的地方凸显出来,然后再在凸显的部位刻画出具体的细节部位,秦舞阳脸部的白线就是这样刻出来的。在山东、河南、陕西、四川等地均有大量的画像石出土,它们风格各异,形成了不同的面貌。

此外,还有一种艺术形式与画像石堪称姊妹,就是汉代的画像砖。两者间的共同之处,都是采用减地的技法突出描绘物像的轮廓,具有与壁画相同的功能;不同之处主要是材质不同,因此制作方法随之有所差异。画像石是直接在石材上刻出画面,而画像砖则需先制作模具。制作过程是将加工好的泥坯放入模子,制成砖坯,半干后再用刻有图案的印模在表面印出各种所需图像。有的在此之后还要施彩,似乎要追求达到绘画的意境,这种画像砖可批量制作,且成本低廉,所以相比于画像石,它适合更广泛的社会阶层使用。东汉是画像砖艺术

的繁荣期,而四川则是画像砖发现最集中的地区,这里的画像砖很少有特别严肃的题材,让人觉得格外的轻松活泼。

让我们来欣赏一幅乡土气息浓郁的弋射收获图(图11-14)。这块画像砖分为上下两部分,上部为弋射,下部为收获稻田。上部的右边刻着水塘,内有野鸭、莲花,鱼群往来穿梭于莲叶间,一切似乎很和谐。但如果仔细看,我们会感觉到鱼被表现得很夸张,好像是悬浮在水中。这一表

图11-14 东汉画像砖 弋射收获图

现方式让我们想起古埃及人表现事物的方式,即为了使自己观念中的物象得到最充分的表现,特别赋予它以完满的形式。岸上,两个猎人在跪坐着射杀起飞的野鸟,身后有两棵枯树,湖岸随着逃遁的飞鸟逐渐消失在迷雾之中。下部表现的是人们在水稻田里收割,有人为他们送来午餐。《汉书·地理志》云:"巴、蜀、广汉……土地肥美,有江水沃野……民食稻鱼,亡(无)凶年忧。"可见鱼和水稻在人们生活中的重要地位。汉乐府《相和曲》中一首《江南》:"江南可采莲,莲叶何田田。鱼戏莲叶间,鱼戏莲叶东,鱼戏莲叶西,鱼戏莲叶南,鱼戏莲叶北。"为我们描绘了一派生机勃勃、祥和恬静的江南田园风光;而这块弋射收获画像砖则为我们展现了沃野千里、时无荒年的天府之国风光。

第十二讲
气韵生动——三国两晋南北朝美术

汉朝结束以后,中国进入一个长期动荡、分裂的时期。在公元220年东汉王朝覆灭后,继之而起的是三个地方政权:其一在北方,是由曹操、曹丕建立的魏国;另一个在南方,是由孙权建立的吴国;还有一个在四川西部,是刘备建立的蜀国,这就是我们所说的"三国"时代。公元265年,魏国政权旁落于权臣司马氏手中,15年后建立西晋王朝。然而,其统治仅维持了半个世纪,公元290—306年的"八王之乱"使中国北方陷入旷日持久的分崩离析之中。公元311年,西晋的都城洛阳被北方的匈奴民族攻陷,晋朝的残余势力不得不仓惶逃往金陵,也就是今天的南京,随后在那里定都的是宋、齐、梁、陈四个王朝,史称东晋。而在北方,公元439年鲜卑族的拓跋氏统一华北之前,有大约16个少数民族政权在这里分据各地,诞生和灭亡。北魏分裂后,又经过北齐、北周,直至公元581年,杨坚灭周建立隋朝,再而灭陈,中国南北才再度归于统一。在这将近400年里,中国经历了政治、社会、思想的大变革。社会的动荡使佛教在民众中的影响越来越大,政权的不稳定使人们的思想不受统一意志的束缚,从而形成彰显个性、自由思辨的风气。这些都直接、间接地影响了中国美术的创作面貌。

一、佛祖西来

佛教创立于公元前6至5世纪的古印度。其基本教义认为,一切幻象皆空,人世终究是痛苦的,人只有消灭自己的各种欲望,才能跳出永无休止的生死轮回,达到澄明的涅槃之境。佛教在汉明帝时期传入我国。最初,它是与道教含混地糅杂在一起的,填充中国人对于永生乐土的想象。但是连续几个世纪的社会动荡,摆脱人世痛苦的欲望使越来越多的人皈依佛教。它不只提供了一种信仰,也提供了一套复杂的哲学和道德评判观念。事实证明,这种新的宗教确实起到了某种精神抚慰的作用。到公元7世纪,中国已成为以佛教为主的国家,数以千计的寺院遍布全国。石窟寺尤其表现出人们对新宗教的热忱。艺术家在洞窟石壁上雕刻、绘制了大量令人惊叹的造像和壁画。

石窟属于一种独特的寺庙形式,是专供佛教徒修行礼拜的场所。通常,它的内部都会用壁画和雕塑来进行装饰。中国最早的石窟开凿于新疆克孜尔地区,这里紧邻西域绿洲龟兹。当地的艺术家很可能是在印度学艺,或照着印度的图案描摹。他们以鲜艳的天青石蓝和孔雀石绿作画,其色彩直到今日还熠熠生辉。从流传至今的壁画可以看出,这些壁画采取了勾勒与晕染相结合的画法,具有一定的立体效果,这在中国以前的绘画中是不常

见到的(图 12-1)。壁画中的人物造型丰满,带有明显的异域特征,反映出佛教初传时期中外文化交融的状况。画面多为描述佛祖释迦牟尼生平的本生故事,它们宣扬了以慈悲的自我牺牲来拯救其他生灵的佛教教义。在一幅著名的画面中,猴王作桥的故事特别让人感动。它讲述的一群顽劣的猴子跑到国王花园里偷东西吃,国王命令自己的手下去抓猴子。猴子们跑到河边,眼看要过不去了,猴王趴下以自己的身体为桥,让猴子们渡河。猴群得救了,猴王却因过度疲劳而落水身亡。这个猴王即被视为佛陀的前生。

图 12-1 新疆克孜尔石窟第 27 窟壁画

在中国规模最大也最具代表性的是敦煌石窟。敦煌莫高窟始开凿于十六国前秦建元二年(公元 366 年),历经北魏、西魏、北周、隋、唐、宋、西夏、元朝等好几个朝代。它保存了大约一千年的绘画资料,真不愧为"艺术的宝库"。其早期壁画主要描绘佛祖释迦牟尼的前生如何忍辱牺牲、舍己为人的故事。其中一幅画面非常美丽,它描述的是鹿王的故事(图 12-2)。深山中一只美丽的

图 12-2 敦煌鹿王本生故事

鹿王看见一个男人掉到河里，快要淹死，就奋不顾身地从河中把这男子救起来。男子跪在地上拜谢鹿王。鹿王嘱咐这个男子，不要把它藏身的地方告诉别人。可是，这男子回到城市以后，看到国王正悬赏捉拿鹿王，要用鹿王的美丽皮毛为皇后做衣服。这男子忘恩负义，忘了他的诺言，带领国王的大军去捕杀鹿王。结果恶有恶报，这男子全身生疮而死。这是佛教宣扬佛法的故事，被画家画成很长的一幅连环画，是敦煌壁画中最长的画幅之一，总共有595厘米长。这幅画中的鹿、马等动物都非常活泼生动，不只是用线条勾勒，也用色彩做出立体的效果。国王和皇后居住的王宫，是亚洲中部和西部的建筑形式。皇后穿的衣服和头冠上的披纱，完全是中国原来所没有的。一般说来，汉代以前，中国绘画的画面比较简单，很少用这么长的连环图来说一个故事。受到印度故事画的影响，后来中国的绘画中也出现了长卷。我们可以说，这幅壁画是中国绘画中最伟大的杰作。它把一个复杂的故事浓缩在一个画面上，优美生动地传达了宗教情感。

二、名士风流

动荡、混乱的时代，有些人信仰宗教，而有些人则寻求自我的解放。尤其是那些受过良好教养的文士，经历了从东汉末期开始的党锢之争，又遭遇了政权更迭带来的杀戮猜忌。面对以伦理纲常为基础的儒家秩序越来越趋向于只剩下陈腐造作、虚伪拘泥的形式，他们开始超越礼教的禁锢，吃丹药、饮醉酒、美姿容、尚玄谈，形骸放浪，超然物外，表现出一种不同于汉代儒家的人文精神。这种精神接近于老、庄的道家思想，将外表的潇洒飘逸、清俊通脱与内在的智慧、忧伤相结合，一方面深怀对国家社会的思虑，以天下为己任；另一方面感慨于命运的变幻无常，执著地寻求人生的欢乐，不流俗，不为权贵折腰，以隐逸山林为高，体现出独立的精神追求和人格魅力。这在中国历史上被誉为魏晋风度。

这里介绍的东晋砖画——《竹林七贤与荣启期》（图12-3），表现了当时风流名士的典型形象。"竹林七贤"是魏晋时期的七位文人，他们是：阮籍、嵇康、王戎、山涛、向秀、刘伶、阮咸。荣启期是春秋时期的隐士，放在这里可能是为了使左右对称。这些人，都会写诗、弹琴，喜欢在山水清幽的竹林里过无拘无束的生活。他们也喜欢喝酒、唱歌，喝醉了，就脱去衣服，赤身裸体，手舞足蹈。他们读过书，有艺术的天分，但是不喜欢做官，不喜欢和虚伪的人来往。这八位名士被分别表现在两块南北对称的长2.4米、高0.8米的拼镶砖墙上，每侧各绘四个人物，之间用树木隔开。人物旁边刻有榜题，写着他们的姓名，从右至左，南侧为王戎、山涛、阮籍、嵇康；北侧为向秀、刘灵（伶）、阮咸和荣启期。

图 12-3 《竹林七贤与荣启期》

让我们对照图像,逐一来认识一下。第一个人物是王戎,他坐在一棵银杏树和一棵柳树之间,右手拿了一个"如意",倚卧在矮几上,看上去悠然自在。坐在他对面的是山涛,此人头戴布巾,左手端着一碗酒,右手拢住腿,拉起左腕的袖子,仿佛在和王戎对谈、敬酒。接下来是阮籍和嵇康。阮籍是曹魏时代非常有名的诗人,颇有个性。看到拘守礼法的俗人,他都以白眼对之。据说,他还善"啸",仰天长啸的"啸",这似乎可以充分表达他慷慨激昂的内心震荡。在画面中,阮籍盘膝坐在树下,姿态特别潇洒,连袖子都卷起来了。仔细看,他的右手放在唇边,两腮鼓气,嘴巴噘起,似乎正在"啸"呢。与阮籍对坐的是嵇康。嵇康是魏晋时代的文人,人品学识均倾倒一世。他对诗歌、玄谈、音律无不精通,尤其善于鼓琴。后来受人陷害,被司马昭治以死罪。当时有太学生三千人请求将其赦免,但对嵇康心怀嫉恨的司马氏仍未准许。临刑,嵇康神色自若,奏一曲千古绝音《广陵散》,从容赴死。画中的嵇康正在抚琴,傲然端坐,手指在琴弦上,眼睛却似乎看着远方。他身边的两棵树,姿态也特别优美,似乎配合着嵇康的琴声随风起舞呢!

接下来,我们看另外一侧。向秀是当时很用功的学者,他注解了许多古代的哲学著作。他倚在树边,闭目凝思,好像在思考很困难的问题。刘伶是七个人中最爱喝酒的,整天离不开酒。他的很多趣事都发生在醉酒之后。有一次,他借着酒疯佯狂,一丝不挂地待在屋中,人们见了均嗤笑他,他却反唇相讥:"我以天地为房屋,以房屋为衣裤,你们干吗要钻到我裤裆里来呢?"画中的刘伶正端着一碗酒,很专注地把玩,还用小指挑起一点酒浆来品尝,颇能表现出他对酒如痴如醉的模样。紧跟着是阮咸,他同嵇康一样,也是一个音乐家。他怀中抱着一张圆形的琴,这种乐器是他发明的,后来也跟着他的名字叫"阮咸"了。最左边的一个人是荣启期。他与竹林七贤不是同时代人,而是春秋时期的隐士。有关他的记载,仅是一个传说故事。据说,孔子游泰山时,遇到年过九十、身披鹿裘、鼓琴而歌的荣启期,问他为何如此欣然,答曰:"贫者士之常,死者人之终。居常以待终,何不乐也?"这一句话,把人生说得淡若清风。因此,荣启期在崇尚隐逸的魏晋时期受到了前所未有的崇拜,也被表现在这幅砖画中。

结合故事来看这幅砖画,我们会发现,画中的八个人物,神情、姿态均有不同,很准确地传达了每个人的个性,可谓是相当生动的肖像画。树的描绘也很细致。银杏的叶子是半圆形的,柳树的枝条是下垂的,槐树的叶子很细小,阔叶竹的茎干则非常挺直,而且它们的位置前后错落,将人物自然地分隔开来,使画面显得灵动而富有生机。这件作品于1960年发现于南京西善桥的一座墓室。虽然同样用于墓葬,但与秦汉时期的砖画相比,《竹林七贤与荣启期》的造型能力更强,画意更浓,尤其是那些流畅自如、优美匀整的线条,给人很深刻的印象。加工制作这样一幅砖画,需要一幅完整的手绘底稿。很可能是绘在绢素上,然后将底稿分成若干块,刻成木模,再印在砖坯上,进行烧制,最后依图样拼对而成。通过这幅作品,我们可以想象,它在很大程度上体现了当时较高水准的绘画面貌。据画史记载,东晋南朝的许多绘画大师,都长于线条的运用。拼镶砖画恰好在这一点上真实地表现了当时绘画的特色,正可以作为了解这一历史阶段绘画风格的实物参照。

三、最早的艺术家

在魏晋之前,我们了解的美术作品都是由无名的工匠制作的。从三国时期开始,出现了不同的情况。这时,有关个体艺术家和他们生平故事的记载多了起来。最早见于史料的是吴国画家曹不兴,据说他绘画的技艺很高,经常可以欺骗人们的眼睛,使观众对所画的物像信以为真。有一次,他为孙权画了一扇屏风,不小心落上了一个墨点。于是,他添加两笔,将其画成了一个苍蝇。当孙权来看的时候,还当真了,竟然挥动袖子去撵它。这便是著名的

"误笔成蝇"的典故。此外,当时的艺术家还形成了不同的风格,比如刘宋时期的画家陆探微,将书法的用笔引入画中,还创造了"秀骨清象"的魏晋人物形象;萧梁时期的画家张僧繇,特别擅长画佛像和人物肖像,画面具有强烈的立体感,甚至达到"对之如面"的境地。当时,人用"陆(探微)得其骨,张(僧繇)得其肉"来形容二者的差别。

不过,在这些画家当中,最著名的还要数东晋画家顾恺之。这不仅是因为有三幅与他相关的作品流传下来,使我们今天还能看到他的面貌;更重要的是,即使在当时,他也被视为一种最高理想的审美典范。与陆、张相比,顾恺之被誉为"顾得其神"。他认为,在所有画中,画人物最难;而在人物画中,画眼睛最难,正所谓"手挥五弦易,目送归鸿难"。因此,他作画在深思熟虑之前,经常数年都不点眼睛。传说说他为当时一个名叫裴楷的人画肖像,本来只是形貌上的"像"而已,但是当他在面颊上增添了三根毫毛之后,顿时令人觉得神采殊胜。顾恺之和他同时代的画家一样,特别注重用线条造型。人们根据其连绵不断、悠缓自得的特色,将他的线条称为"春蚕吐丝描"。这的确很形象,春天的蚕在吐丝时,徐徐吐出一根均匀的线,婉转柔细,不就像我们在与顾恺之同时代的《竹林七贤与荣启期》砖画中所见的线条吗?

顾恺之绘画的摹本中,有三幅一直流传到今天。所谓摹本,就是后人根据原来的底本描摹而成的作品。尽管这样,由于这些摹本都是由唐宋时期的人绘制,它们还是比较忠实地反映出原作的面貌。这三幅作品是《女史箴图》、《洛神赋图》和《列女传·仁智图》。其中,《女史箴图卷》(图12-4)被认为是唐代摹本,因此历来最受重视。这是一幅提倡道德的绘画。"女史"指的是在宫廷里负责后妃礼仪教化的女官,"箴"是规劝的格言。《女史箴》原来是西晋时代张华的文章,用来给宫廷里的妇女阅读,使她们知道什么是妇女们应该遵守的道德。这篇文章在顾恺之的时代非常流行。他根据文章内容,将其一段一段地画成了画,并在每一

图12-4 《女史箴图卷》

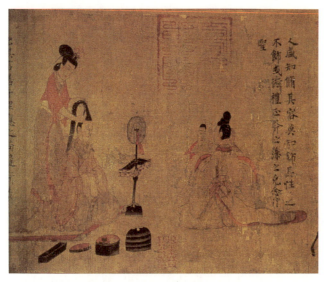

图 12-5 《女史箴图卷》（局部）

段旁边写上对应的文字,这有点像今天的插图画。由于年代久远,原本有十二段的《女史箴》,目前只剩下九段。其中一段描绘了汉朝的女官冯婕妤。她陪同汉元帝到花园中玩,不料一只黑熊跑出兽槛。在危机时刻,冯婕妤挺身而出,挡住黑熊,保护了汉元帝。还有一段描绘了两个女子在对镜梳妆（图 12-5）,旁边的文字说:人们大多只知道修饰外表,却不知道美化内在的德性。这些画中的人物身材修长,仪态端庄,她们的眼睛从不投向画外,显示出女性应有的内敛与自恃。此图和《列女传·仁智图》一样,都是以有教养的女性为题材,不仅希望描绘她们外在形体的美、表情上的美,更借此传达出女性内在品德上的美。

传为顾恺之的另一件名作《洛神赋图》（图 12-6）,则不再有道德说教的意味,反是平添了不少哀婉动人的浪漫情愫。《洛神赋》原来是曹操的儿子——曹植的一篇文章,描写他在洛水河边,看到美丽的洛神,与之产生爱慕之情,但终因人神有别,不得不含恨离别的故事。

图 12-6 《洛神赋图》 东晋 顾恺之

《洛神赋》写得非常美，把人们幻想中的女神，用文字形容得十分令人向往。顾恺之用了近6米的画面来转述这个故事。慢慢展开这张画，可以看到曹植和他的侍从来到洛水之滨，人疲马倦，正在放松地休息，这表现的是原文中"日既西倾，车殆马烦"的情景。正当曹植在岸边怅然远望之际，恍惚中洛神凌波而来，出现在水面上。随后，画家参照赋文叙述，依次描绘了"相遇"、"嬉游"、"相识"、"同庆"、"离别"等主要情节片断(图12-7)。这些片断之间，不是似《女史箴图》那样以题识隔开，而是以远近山林、清溪柳岸等一些背景将各个情节串连起来。画面的空间感很巧妙地转化为时间的行走。我们随着景致的穿插，走入了曹植与洛神奇遇的全部过程。这样的背景被视为中国山水画的起源。不过，在这些美丽的图画中，顾恺之并不是对赋文进行机械的转化，而是在其中融入了画家自己的创造。注意到洛神手中的羽扇了吗？它到最后握在曹植的手里，似乎是恋恋不舍的信物。这个细节原赋中可没有提到，但却给读画人带来了许多美好的遐思。这正是顾恺之不同于别人的地方。我们知道，他既是一个画家，拥有高超的画艺；同时出身贵族，受过良好教养，读书、识字、弹琴、吟诗、作画无所不会，是一个标准的文人。正因如此，他才能够把旧有的题材重新构图，用新的方法表现；也能根据当时人的文章，创造新的绘画。

图12-7 《洛神赋图》(局部)

四、线的艺术

从上述欣赏的艺术品中，我们不难了解到：在魏晋南北朝时期，尽管受到随佛教而来的新的造型因素的影响，中国艺术中以线造型的传统还是得到了充分发展，可以说到达相当成熟的程度。这一点，要归功于中国人独特的书写工具——毛笔，其柔韧与弹性赋予笔墨线条

以无穷变化。到了魏晋时期,它与书写者的个人因素联系得更为紧密,成为文人名士彰显风度的理想工具。此时,书写不再是一种文字记录,而是被视为一门非常高级的艺术。它是文人雅士必备的修养,也为绘画欣赏提供了一整套美学上的依据。正是在书法上,我们看到了中国人艺术心灵的极致。

最能代表这一时期书法艺术成就的是行书的兴起。与之前的汉隶不同,行书更强调笔势的流动连属,运用起来非常自由。与顾恺之在绘画中的地位相同,在书法中开风气之先的是王右军王羲之。他出自当时著名世族琅琊王氏,早年学书于卫夫人,又注意吸收钟繇、蔡邕等诸家的长处,成为古今之冠。他的《兰亭集序》被誉为"天下第一行书",记录了当时名士兰亭修禊的故事。东晋时期有一个风俗,就是在每年阴历三月初三日,人们须去河边踩水游玩,以消除不祥,这叫做"修禊"。永和九年(公元353年)三月三日,王羲之结集谢安、孙绰等名士,聚于山阴(今浙江绍兴)的兰亭"修禊",曲水流觞,饮酒作诗。这种文人间的聚会非常有趣,他们将盛满酒的酒杯放入溪水中,随风而动,酒杯停在谁的位置,谁就得当即赋诗一首。倘若作不出来,就要罚酒三杯。

正在众人沉醉于酒香诗美兴致之时,有人提议将当日所作的诗汇编成集,名为《兰亭集》。又推王羲之写一篇序,即为《兰亭集序》。王羲之借着酒意,一气呵成,用324字,记叙了当日兰亭周围山水之美和聚会的欢乐之情,抒发出好景不长、生死无常的感慨。第二天,酒醒过后的王羲之意犹未尽,又在家中将序文重写,却自感不如原文精妙。传世的《兰亭集序》(图12-8)已非王羲之真迹。传说原件为唐太宗所得,甚为喜爱,乃至死后带入昭陵随葬。

图12-8 《兰亭集序》

现存公认为最好的,是唐太宗命冯承素钩摹的"神龙本"。之所以这样称呼,是因为它上面盖有唐代的"神龙"小印。此本墨色最活,跃然纸上,摹写精细,笔法、墨气、行款、神韵都趋完备,基本上可窥见王字犹如行云流水的潇洒风貌。

第十三讲
艺术与权力——隋唐美术

历经魏晋南北朝时期的动荡,精明强干的隋文帝于公元581年建立隋朝,结束了长达400多年的分裂局面。然而,他的成果很快被其子炀帝消耗殆尽。公元617年,陇右李氏的次子李世民登基,开启了一个长达数世纪的和平、繁荣时代。隋唐帝国被视为中国的盛世。从艺术上看,这个时代也是充满了无与伦比的活力和尊严,对于外来影响,它比后来任何时候都表现得更为开放而且充满兴致。

一、国家的工程

在后人眼里,唐代最有名的是美女。唐玄宗的宠妃杨玉环,是中国历史中美人的典型,而许多人对唐代艺术的最初印象,大多也是唐代丰肥的女性身姿。不仅是美女,在唐代艺术中,似乎什么都是体量丰满。雕塑、建筑甚至诗歌文学都气魄雄大,是所谓的"汉唐雄风"。在后人那里,常把汉代与唐代联系起来,统称为"汉唐",因为这两个朝代的艺术都显现出一股宏伟的气势。这是唐代艺术品给后代观者最为深刻的印象。可是,为什么要把相隔七百年的汉、唐并列起来呢?所谓的"雄风"又意味着什么?其实,这里的关键不仅仅在于艺术本身,而是这两个朝代的政治权力。汉代和唐代是中国历史上跨度最大的朝代,两个朝代的统治都非常稳定。在那个时候,中国是世界上少有的几个大帝国之一。人们因此在唐代艺术品中也看到了这股雄强的力量。

宗教艺术是最为典型的。唐代帝王对佛教的利用和热忱,在唐太宗对待玄奘的态度上可以看得很清楚。玄奘就是后来传说的西天取经的唐僧。公元629年,他一个人跋涉去印度,起初皇帝并没有允许。16年之后,当他从印度回来时,建立了高僧的名望,带回一大批佛经、佛画,声名远播。皇帝认识到他的重要性,开始大力支持,给他很高的礼遇,为他在长安修筑寺庙,翻译经文广为传播。

最善于利用佛教艺术来表现政治权力的人是女皇武则天。洛阳龙门石窟在北魏以来就很兴盛,北魏宣武帝在这里营建了高大的宾阳中洞以纪念父亲孝文帝。但是,这无法与武则天时期开凿的奉天寺大佛相提并论(图13-1)。奉天寺是唐高宗和武则天时期兴建的。武则天捐出自己的脂粉钱二万贯开凿了大佛龛,她没有动用国家的财产,意味着这个大龛完全是她个人所作的功德。石窟是一佛二弟子二菩萨,旁边有二天王二力士。中间的卢舍那大佛完成于公元676年,为坐像,高达17.14米。卢舍那佛是释迦牟尼的报身像,意为光明普

照。佛的面相端庄安详。如果与其他的佛比起来,似乎带有一些阴柔的气质(图13-2)。据说,佛的面貌是按照武则天雕的,虽然这可能是传说,但是雕刻工匠们着意赋予这尊卢舍那佛特殊的形象,显然与武则天的要求相关。武则天对佛教的支持虽然延续了隋唐帝王的传统,但超出了前代帝王的规模,这里面有一些特殊的原因。她是女性,而且并非正统的李唐王朝的继承人。因此,她必须利用一些有利于她的社会舆论。她号称自己是弥勒菩萨的转世,在全国大力支持佛教寺院,通过佛教的力量来保持政权的稳定。

图13-1 龙门石窟奉天寺大佛神龛 唐

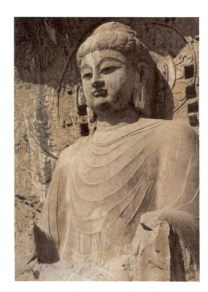

图13-2 龙门石窟卢舍那大佛 唐

唐代皇帝对佛教的支持,远远超过之前的帝王。除了建造大量宏伟的寺庙,开凿大量的雕塑之外,对佛舍利表现出非常的热情。离长安120公里的扶风法门寺是唐代四个供奉释迦牟尼佛舍利的寺院之一,佛的指骨舍利就安置在法门寺塔的地宫之中。贯穿整个唐代,总共有七次打开地宫,将佛骨迎到长安。除非特殊的国事,几乎每一个皇帝都要迎送佛骨。每次迎送佛骨,都是盛大的国家活动。这些活动大部分只保留在历史文献之中,但有一次的盛况却被保留下来。唐懿宗咸通十四年(公元873年),法门寺地宫最后一次开启,第二年舍利从长安奉还,与大量的宫廷供养物品埋藏在一起。在这之后一千多年,地宫的秘密都没发现,直到1987年对地宫的发掘,为我们展现出当时皇家的盛大仪式。地宫中出土的物品包括金银器、丝织品、玉器、瓷器、琉璃器、铜器等等,都是懿宗皇帝、皇后以及内臣的供养品,大部分是为迎佛骨特制的。其中有一些特别珍贵的,比如一直在唐宫中保存到懿宗时代的一件武则天的绣裙,也成为佛骨的供养。这些物品集中展示出唐代物质文化的一个侧面。地宫中

埋藏的佛骨舍利放置在层层相套的舍利函中，其中真身舍利是五层，由外到内依次为铁函、鎏金银宝函、檀香木函、水晶椁、玉棺。不同材质的依次递进反映出严格的等级秩序，体现出唐代特殊的物质观念。法门寺地宫供养品中，金银器相当多（图13-3）。金银器在唐代上层贵族生活中非常盛行，是高级奢侈品，是权力的象征。法门寺的这些金银器皿全都是宫廷用品。

图13-3　法门寺地宫中的金棺银椁

图13-4　何家村舞马衔环提梁银壶

在西安何家村也出土了一批唐代金银器窖藏，规格不如法门寺，但其中一些也相当精美，反映出唐代与异域文化的交流。金银器使用较为频繁的是西亚、中亚地区的阿拉伯。在唐代，西域文化成为汉族艺术的很重要的一个主题。西安何家村出土的这件提梁壶造型奇特，是仿造中亚骑马民族水囊的形状，上面还有浮雕的舞马（图13-4）。

二、吴道子和唐代壁画

在唐代，最重要的艺术形式之一是壁画。唐代大型建筑很多，宫殿、庙宇、陵墓的墙面都需要壁画装饰。除了在帝王、贵族陵墓中的墓葬壁画，当时最重要的壁画形式是佛寺和道观的壁画。在上都长安和东都洛阳，是寺庙和道观最为集中的地方，因此壁画也最为丰富。全城的老百姓几乎定期到寺庙道观朝拜，而在一些大寺庙，皇帝和贵族时常会来进香，因此寺观就像一个巨大的展览馆。唐朝画史上重要的画家几乎都擅长宗教壁画，吴道子是其中最重要的一位。他活动在8世纪唐玄宗的时代，是东京洛阳附近阳翟县人，年少孤贫，但是很有绘画才能。正是凭着画艺，吴道子进入逍遥公韦嗣立的府中做小吏，后来成为兖州瑕丘县

尉，之后入宫成为唐玄宗的宫廷画家。不过，吴道子并不是一个完全的宫廷画家，他在长安与洛阳画了大量的寺观壁画，数量达到三百多壁，有佛陀、菩萨、天王、力士、鬼神等等。这些绘画要花费大量的时间，也反映出他作画的速度很快。当时对他的评价很重要的一点是他画画不用界笔直尺等辅助工具，尤其是画佛像的圆光，不用起稿，而是迅速地一挥而就。他画画的速度之快还有一个故事。传说唐玄宗一日思念蜀中嘉陵江山水，于是让吴道子和另一个皇室画家李思训同时描绘大同殿两块壁面。李思训画了数月，而吴道子一天就画好了。吴道子画画的速度与他的风格有关。他的道释人物画基本是用墨线描绘的，不加赋彩。即便赋彩，也是用工人和助手，因此他开创出盛唐"白画"的风格。

"白画"就是只用墨线勾描。本来只是画面最初的起草勾勒阶段，但吴道子将之开辟为一种被公众接受的绘画样式，时人称之为"吴装"。纯粹线条的"白画"，之所以脱离画稿阶段而具有独特的艺术魅力，很重要的原因是吴道子增加了线条的表现性。作为起稿勾勒，线条往往是均匀细致的，为之后赋彩做基础工作。但是，吴道子用波折的笔法来画线条，表现出明显的粗细变化，这种线条特点被称为"莼菜条"。在魏晋南北朝以来的人物画中，一直有"密体"和"疏体"两种风格，吴道子把"疏体"发扬光大。由于粗细变化产生出很强的立体感，因此画面上那些菩萨天王的衣裙似乎都要飞扬起来，被称作"吴带当风"。可惜，他的作品现在已经看不到了。我们只能根据后代传为他的《道子墨宝》（图13-5），以及敦煌盛唐壁画中一些白画人物来想象吴道子作品的面貌。103窟的《维摩像》是敦煌盛唐壁画中很精彩的一幅（图13-6）。画中维摩居士基本上全用流畅的墨线描绘，线条粗劲有力，须发疏朗，但是根

图13-5 《道子墨宝》

图13-6 敦煌103窟维摩像

根都力道强健,整个人物形象给人以强烈的力量感。这种线条营造出来的气势,反映出吴道子时代绘画的风格。

吴道子的画充满激情和感染力,这是他成功的关键之一。在寺庙这样的公众场合,他的画总能吸引大众的目光。据说他一次在长安兴善寺画画,画佛像圆光时,长安的妇孺百姓竞相来看。在这样的众目睽睽之下,吴道子画得更是出色,圆光立笔挥扫,势若风旋,人皆谓之神助。在公开场合作画,带有很强的表演成分。画家的名望就通过公开的表演,在公众之中广为传播。吴道子曾经与裴将军以及书法家张旭一起在洛阳天宫寺进行表演,将军舞剑,道子作画,张旭书写狂草,观者如堵。比吴道子稍晚的苏州画家张噪,其作画就常以手代笔,令当时人惊叹不已。吴道子之后数十年,一个叫王默的南方画家善画松石,作画更具表演性,醉酒之后以发髻蘸墨,用头在绢上画画。

唐代还有一些嗜酒的书法家,他们往往擅长狂草,如张旭、怀素(图13-7)、贺知章等。狂草与表演性的绘画一样,不是上层贵族所欣赏的,他们所赞赏的是方整的楷书和精妙的篆书,比如欧阳询、柳公权(图13-8)的楷书,李阳冰的篆书。这两种书体体现出秩序和规则,其书写者往往都获得高官厚禄。而狂草之所以称为"狂",意味着一种反常的状态,太过自由,没有约束,自然。这些狂草书法家与吴道子、张噪等画家一样,显然不可能进入上层贵族的欣赏趣味之中,但是他们却在民间成为后人的楷模。

图13-7 《自序帖》 怀素

图13-8 《玄秘塔碑》 柳公权

三、宫廷绘画

吴道子虽然在唐代很有影响,但是地位却很卑微,无法与阎立本相提并论。阎立本(？—673)早于吴道子将近一百年,是初唐太宗时宫廷画家。他的父亲和哥哥都是隋唐宫廷的高级工程师兼画家,《昭陵六骏》就是阎立本所主持画的。凭着画艺,他被任命为宰相。对于阎立本来说,绘画不是仅仅为了博取帝王一笑,而是要表达深刻的政治内涵,要表现皇帝和宫廷的荣光。他的作品现在传世的有《历代帝王图》(图13-9)与《步辇图》(图13-10)。《历代帝王图》描绘了从汉代至隋代13位帝王的肖像。画家当然无法亲见那些古代帝王,而只能根据史书记载来发挥自己的想象。画作的关键其实不在于对古代帝王的真实再现,而是表达从古至今的一条帝王的系统,像史书一样供唐太宗观摩。从这个意义上来说,画家成了宫廷的史官。《步辇图》是直接表现唐太宗的绘画。虽然作品是北宋摹本,但反映出唐代宫廷绘画的一些特

图13-9 《历代帝王图》(局部) 阎立本(传)

图13-10 《步辇图》 阎立本(传)

征。画面表现的是唐太宗下嫁文成公主的事件。画面用细致的线条、柔和的赋彩再现出一个庄重的历史时刻,画面后头工整的篆书题跋更加强了绘画的官方政治意义。这与吴道子的风格相当不同。阎立本的尊贵身份赋予了他描绘这类宫廷重大事件的特权。

当然,重大政治题材并非宫廷绘画的全部。除了描绘宫廷肖像、宫廷政治事件之外,宫廷画家的任务也包括装饰宫廷墙壁和日常生活。仕女画就是其中一种。唐代是仕女画的一个高峰,著名的仕女画家是张萱和周昉。张萱是唐玄宗时的宫廷画家,他的作品已经看不到了,但可以从宋代的摹本中略窥一二。《捣练图》据传是张萱所作。在这件北宋摹本中,人物的造型基本上反映出唐代的特点,女性形象比较丰满。与政治题材不同,仕女画表现的是女性的日常生活。"捣练"是在缝制御寒衣服,是唐代女性在秋季很重要的活动。

《步辇图》中的宫女面相还比较瘦,但是到了张萱、周昉的时代,仕女形象开始变得丰肥。《簪花仕女图》(图13-11)传为周昉所作,虽然有人认为是五代南唐的作品,但仍可以反映出中晚唐仕女画的一些特点。新疆阿斯塔那唐墓出土的仕女屏风画,也可以让我们看到唐代仕女丰满的造型。不过,唐代仕女画的形象很难说就一定是唐代女性的真实形象,其丰肥的造型显然是经过夸张的。从初唐墓室壁画中可以看到大量的初唐仕女形象,其实都还很苗条。很难想象,数十年之后,唐代女性会变得异常丰肥。应该说,丰满的仕女造型反映的是盛唐之后宫廷艺术中强调体量和气势的审美品味。

图13-11 《簪花仕女图》 周昉

唐代是中国绘画的传统分科逐渐确立的时期,人物画、山水画、花鸟画开始独立发展。人物画是很早就成立的画科,山水和花鸟常常只是人物画的陪衬。魏晋时期,人物画中山水部分的比重开始增大,出现类似于后代山水画的作品,但是直到隋唐时期,山水画才从人物画中分离出来。现存最早一件山水画是隋代展子虔的《游春图》(图13-12)。这件作品是宋代摹本,比较忠实地反映出早期山水画的面貌。作品的原作很可能是一面六扇屏风。作品采用的是青绿设色,构图相对比较单纯,中间是一大片开阔的水域,两边是河岸风景,有贵族

图 13-12 《游春图》 隋 展子虔

骑马踏青,表现宫廷贵族的生活。青绿山水画到唐代发展到很高的水平,出现了李思训、李昭道父子。他们是唐宗室,李思训官至左武卫大将军,后人因此称他们父子为"大小李将军"。

画青绿山水是李思训家族的一门擅长。除了他们父子,还包括李思训弟弟李思诲、李思诲之子李林甫,以及李林甫之侄李湊。李林甫曾是唐玄宗的宰相。这种家族之学表明青绿山水画在宫廷中极为流行,反映了皇室强调装饰性的趣味,其主题常常是云霞缥缈的仙境之景。李昭道还创出《海图》的主题,这显然与求仙思想有关,与道教具有一定的联系。道教在唐玄宗的宫廷之中是相当兴盛的。实际上,青绿山水画一些颜色原料的改进可能与道士的炼丹术有一定关系。李思训父子的画作早已不在了,但通过后代摹本以及敦煌壁画中的青绿山水,还是可以看到唐代青绿山水画的大致面貌。

画史记载李思训和吴道子曾经一起在大同殿画嘉陵江山水。这个故事显然是传说,因为在吴道子进入宫廷之前,李思训已经去世了。不过,这个故事反映出两种山水画的风格。李思训的青绿山水需要仔细的勾勒和渲染,还需要对画中的主题做一些暗示;而吴道子的水墨山水像"白画"人物画一样,基本不用赋彩,画面用阔大的粗笔,不讲求细节的巧密。这种水墨山水从富平唐墓出土的作品可以得到印证。青绿山水画家多是李思训这样的贵族,反映出宫廷与贵族的趣味,他们喜欢艳丽的颜色,画中的仙境也令之着迷。而水墨山水反映出新的趣味,它代表的是没有显赫出身、靠自身奋斗成功的阶层。

吴道子之后,诗人王维是另一位水墨山水的重要画家。他虽然出身望族,却是通过奋斗从进士进入官僚系统。他的山水号称"破墨",即以水墨为主,强调用笔的痕迹。他著名的作品是清源寺的壁画《辋川图》,画中描绘的是他的别墅,是他自己的生活,而不再是抽象的仙

境。不过,不管是吴道子的人物"白画",还是王维的辋川山水,都并非彻底的水墨。吴道子虽然用水墨画佛像,但是画完之后是需要工人和助手上色的。王维也一样,他的水墨山水最后也有工人赋色。这说明新的水墨媒介还并没有完全独立,等到水墨代替青绿成为中国绘画的主要媒介,是在二百年之后的五代时期。

四、花鸟画和鞍马画

在人物和山水之外,花鸟图像是唐代艺术品中出现最多的。它们出现在金银器、纺织品、壁画等各种东西上面。这直接导致唐代花鸟画独立成为一门新的绘画科目。现存的唐代花鸟画在墓室壁画中保留了不少,大多是以屏风画的形式出现。画面比较简单,基本上是对称的构图,以中间的植物为中心,鸟类点缀在植物的前后。画面的特点之一是画出了地面,使得画面仿佛是自然山水之一角,鸟雀在自然界活动。这类花鸟画是唐代花鸟画的主流。

在唐代,还有一种花鸟画样式:折枝花。顾名思义,折枝花就是描绘花卉的一部分,仿佛是从枝条上折下来一样。折枝花具有很强的装饰性,类似于花鸟图案。折枝花的著名画家是中唐画家边鸾。他曾奉诏于宫廷中写生新罗国进贡的两只孔雀,画法属于精工细致一路。后来,由于官场斗争,他被外放为官,画法开始粗放。据说这时他画有《玉芝图》,是将地面根苗一起画出。从边鸾的《孔雀图》和《玉芝图》可以看出,画家开始选择不同的题材,以表达不同的含义。《孔雀图》是为宫廷而作,目的是博取皇帝的称赏,所以画得精细艳丽。《玉芝图》是描绘野外的灵芝,所以画法变得粗放。画家显然要通过生长在山间田野的玉芝,传达出宝物不为人发现的含义,隐喻自己被外放而不得志的状况。两种画法代表两种不同的欣赏趣味,发展到五代,逐渐形成精细的宫廷黄荃风格与多描绘田园花鸟的徐熙风格,被称为"徐黄异体",深深地影响了后世花鸟绘画。

在唐代艺术中,还有一种绘画题材获得了较大的发展:鞍马画。马在唐代社会中非常重要,既是日常生活的交通工具,也是战争的重要物资。著名的唐三彩中就有不少马的造型。唐代最负盛名的鞍马画家是宫廷画家曹霸和韩干。传为韩干的《照夜白图》(图13-13)现存于世,画中是唐玄宗御厩的"照夜白",马被画得很雄壮。画家刻意突出了马身上肥厚的肌肉,这是理想中的神骏,而非现实的马。玄宗曾经挑出一批宫廷宝马,要韩干全部画一遍。可以想象,当一匹一匹的域外宝马呈现在画中时,唐朝强盛的国势获得了强有力的展现。为此,韩干的照夜白并没有像一般的良马,而是口鼻喷张,显示出异域的神秘特色。另一个画家韦偃有《牧放图》,通过北宋一个鞍马画家李公麟的摹本而流传于世。这件作品不是画单独的马,而是牧马场

图 13-13 《照夜白图》 韩干(传)

面,即上千匹骏马呈现出各种姿势。马群意味着战马,如此大的马群充分说明国力的强盛。更重要的是,马象征国家的才俊,能够把他们集中起来的非英明之君莫属了。

除了马,牛也是唐代绘画一个重要的主题。唐代画牛的著名画家是韩滉。他和边鸾都活动在唐德宗时,曾做到德宗的宰相。传为韩滉的《五牛图》(图 13-14)描绘了五头黄牛,大多系着笼头。中间一头正面直视观者,画出了强烈的透视。根据文献记载,韩滉虽然是长安人,但他擅长画田家风俗和水牛画,这与他长期在江浙为官有关。他画水牛,反映的不是北方皇家的趣味,而是南方的景物。另一个画家戴嵩,曾在韩滉江浙官署中为官,师法韩滉,也擅长水牛画。在韩滉那里,水牛是与田家风俗联系在一起的。唐德宗建中四年(公元 783年),朱泚叛乱,京师长安沦陷,天下大乱,德宗被迫向南方逃避。韩滉这时被任命为南方六道节度使的统领,掌握南方各道的军权。与民不聊生的北方相比,南方是相对安宁的地方。韩滉在繁重的军务之余不忘绘画,也许并非纯粹的个人消遣,而是有一定的政治色彩。画中表现南方田园生活的安宁,忙着耕种的村民和水牛,在乱世之中使人对未来充满希望。

图 13-14 《五牛图》 唐 韩滉

第十四讲
风俗的世界——五代与两宋美术

安史之乱后,唐朝国力一蹶不振。公元907年,中国终于再次陷入政治混乱而分裂成为多个小国,史称五代。公元960年,赵匡胤登基建立新王朝,但与疆域广阔的汉唐相比,宋朝的周边受到契丹、女真、党项、南昭等民族政权的钳制。因此,王朝倾向于在内部拥有安宁。这样的太平,可以说是通过岁贡的形式买来的。但宋朝确实非常富庶,官员们竭力通过多种渠道筹集货币,从而有足够的财力来维持统治。即使在公元1127年退守半壁江山以后,由商业发展带来的经济繁荣仍然持续着。这使得宋代美术比之前任何一个朝代都更加关注现世的生活。艺术家深入观察周围的一切,在技术与自然之间达到完美的平衡。

一、宋代风俗画

唐代的时候,宫廷的力量十分强大,被称作"士族"的贵族特权阶层在社会政治生活中占据主导地位;而被称作"庶族"的寒士阶层无法进入上流社会,自然也无法成为历史记载的对象。到了宋代,随着科举考试的发展,普通人逐渐可以凭借聪明才智而非家族出身进入国家政治的中心,一个庞大的官僚体系逐渐建立起来。皇帝治国所依靠的不再是握有特权的贵族,而是责任分明的官僚系统。很自然,不论是在史书、文人笔记还是小说传奇中,对普通人的描绘越来越多。当然,绘画也不例外。这些描绘普通人的绘画,美术史中一般称作"风俗画"。

其实,风俗画在唐代已经出现。风俗,是社会的风气习俗。只有了解人民的生活习惯,统治者才能够加以很好的治理。在唐代,风俗画主要是一些描绘田家景物的画,还有画牲畜的杂画。另外一些含有风俗画内容的,是佛教绘画中的经变画。所谓经变画,就是用绘画来再现佛经中描绘的景象。敦煌莫高窟中目前还留有不少大型经变画,比如《西方净土变》、《弥勒经变》等。画面中间一般是佛在极乐世界的景象,四周往往环绕着一些世俗生活场景。唐代风俗画的形式到宋代获得了长足的发展,描绘世俗人物和风景成为宋代绘画的一个重要部分。《清明上河图》就是其中代表(图14-1)。这幅画传为北宋末的画家张择端所作,描绘了北宋汴梁在清明节繁荣的景象。奇怪的是,这件作品在宋代没有任何名气,张择端的名字没有任何一本宋代的绘画史著作有过记载。现在之所以知道这位来自山东的画家,是因为《清明上河图》后面金代人的题跋。张择端和《清明上河图》真正的名闻遐迩是在金元之后,尤其是在明代。

第十四讲
风俗的世界——五代与两宋美术

图 14-1-1 《清明上河图》(局部1) 北宋 张择端

图 14-1-2 《清明上河图》(局部2)

图 14-1-3 《清明上河图》(局部3)

图 14-1-4 《清明上河图》(局部 4)

虽然有人认为此画作于南宋,是南宋人对北宋都城繁华景象的追忆,但大部分学者认为这是北宋末的作品,比较直观地表现了 12 世纪初中国都市的繁荣。画面从右边的郊区开始,逐渐进入汴河,经过繁华拥堵的虹桥之后,开始入城,城门高大雄伟,出入城的人络绎不绝,其中还有骆驼队,显然是从西方沙漠远道而来的客商。城门之后进入东京大街,两旁店铺如林,各有招牌,熙熙攘攘,一幅太平盛世的景象。由于画面的东西实在太多,任何观者都不可能一次把握,因此每一个观者、每一次开卷都会看到一些新鲜的东西。面对这件作品,我们很容易把它当成 12 世纪北宋都城的真实记录,似乎画家就是手拿摄像机的古代人。其实这幅画是一件非常类型化的作品,它不要求个体物象的真实,只要求类型的真实。譬如,画面中很少出现女性,也看不到乞丐,这在当时东京大街上都是不可能的。画家在这里要表现的是太平盛世的理想状况。什么是"太平盛世"? 其实就是老百姓人丁兴旺,各安其业。

中国古代的"风俗画"从来就不是客观的记录,这与欧洲有些不同。中国的风俗画是自上而下的绘画,往往是由宫廷画家创作,代表了皇家的观点。张择端就是宋徽宗时期的宫廷画家,《清明上河图》反映出来的是皇帝的视角。画面采取鸟瞰式的构图,仿佛乘热气球低空巡拍,每一户人家、每一家店铺的景象尽收眼底,这是一种高高在上的视角,也是享有特权的视角。

二、帝国的山水

从绘画技法上来看,《清明上河图》集中了北宋绘画的几大类型。画中有山水,有人物,

有车马舟船,有界画,尤其是带有远近法的构图,使一个庞大的城市尽在掌握。远近法,是北宋绘画一个长足的进展。北宋后期一个名叫郭若虚的人曾经评论说,就人物画来说,宋代不及唐代,但就山水画来说,唐代远不如宋代。人物画不要求有太深远的空间,好比说只有在五米之内,人的须发眼眉才看得清楚,太远了就混沌一片。北宋人有很强的宇宙意识。从唐代后期开始,随着一个宏伟帝国的衰落,新儒学开始兴起,到宋代逐渐形成理学。它讲求恒定的宇宙观,力求探讨其中的人文奥秘。在新儒学看来,自然山水是这个宇宙道理的显现。于是,从五代、北宋开始,山水画替代人物画,成为绘画的主流。

由于南北政治的对立以及地域影响,南北山水画的风格是不同的。南方有董源和巨然,是南唐画家。北方河南、陕西、山东等地有荆浩、关仝、李成、范宽等。北方画家的山水画雄伟壮阔,具有纪念碑的感觉。这一方面是因为北方石质山川的特点,另一方面因为这里是北宋的政治中心,也是讲求探索宇宙道理的新儒学传播的中心。南方山水画景物开阔、平淡,常常是江边山峦,非常抒情。以南京为中心,倚靠长江,景物秀美,而且长期处于南唐的辖区,远离北方的战乱。

南北山水画不同的特点,可以来看一看范宽的《溪山行旅图》(图14-2)和传为董源的《潇湘图》(图14-3)。我们先来看看相同之处。这两件作品都是以水墨描绘为主体。水墨而不是着色的青绿山水成为山水画的主要表现方式,是五代、北宋的新气象。以最简单的黑白两色来探讨最复杂的宇宙道理,这是宋代绘画的雄心壮志。《溪山行旅图》中是扑面而来的高山,路边是嶙峋的万年巨石,一派深山景象。而《潇湘图》则是平缓的丘陵,萧疏的江面,安静的打鱼人。其实,不管是南方的山水画还是北方的山水画,都非纯粹的山水风景,而具有一定的风俗画的内容。《溪山行旅图》中,巨石上面的树林隐约掩映着一所宏大的寺庙,小路上有一队商人,毛驴驮着货物。人在艰险的山水环境

图14-2 《溪山行旅图》 北宋 范宽

图 14-3 《潇湘图》 五代 董源

中旅行,是宋代山水画重要的主题。

"行旅图"到北宋末、南宋初,发展出"盘车图"的新主题,表现的是牛车载着一家老少在艰险的山野中奔波的景象。画里时会出现酒店、村庄等景色,已经是一幅标准的风俗画了。这种"盘车图"(图14-4)大量流行在南宋初年,其实曲折反映了北宋被金兵灭亡之后,大量北宋人南下逃难的境况。南、北方山水画中也有很强的风俗性。《潇湘图》中驶向江心的船,表现的很可能是"河伯娶妇"的传说。这是南方的风俗,百姓希望长江不发洪水,每年都要祭祀河神,祭品便是年轻的女孩。山水画中的风俗色彩是宋代绘画的一个特点。人与自然的共处绝对不是完全和平的,而是力量之间的相互制约。人的力量必须通过险恶的山水才能体现得更明显,而山川如若没有人的活动便就成为"死物",永远不会被认识。

图 14-4 《盘车图》 北宋

在北宋,南方的风格不受重视,董源、巨然的名字几乎不为提起。而险峻的北方风格得到青睐,因为它与新兴的宋王朝的宏大气象契合,故而成为一种正统的风格。北宋建立了翰林图画院,这是绘画的专门机构,培训为皇帝和宫廷服务的画家。北宋宫廷画家中最著名的山水画家是郭熙。郭熙是河南人,山水画学习李成的风格,在后代与李成并称为"李郭"。郭熙的山水画颇得皇帝的赏识。皇帝并非很懂绘画,却是对绘画有要求的人。

郭熙的真迹《早春图》现存于世(图14-5)。画中描绘的是春天的高山,仿佛笼罩着淡淡的烟雾。郭熙有画论《林泉高致》,其中谈到山水画的构图时说:"大山堂堂,如众山之主。"就是说,画中必须有一个主山,象征帝王;两边有小一些的山,

图14-5 《早春图》 北宋 郭熙

象征臣子。这一点在《早春图》中体现得很明显。中央的大山是皇帝,两旁的山、山下的青松、杂树、人物等是等级依次递减的社会各阶层。山水画在这里相当政治化了,却是通过对自然景物特性的真实刻画而体现出来的。山水画中的风俗性在这里也被政治化了。画面下方有妇女儿童,高一点的地方是渔民,再高一点的地方是僧人、文士,而半山腰有宏伟庙宇,再往上便走到山巅。这是一个等级化的世界,充满秩序,这正是皇帝所需要的。

三、宫廷绘画的世界

不管是风俗画还是宫廷山水画,大多是由宫廷画家完成的。在宋代绘画史中,宫廷画占据着重要的位置。现存的大部分宋代绘画作品,基本都是宋代宫廷画家作品,或者与宫廷有关。当然,个人的绘画不是没有,比如在北宋后期兴起的"士人画",以苏轼、米芾、文同、李公麟等为代表,这些文人画家讲求抒发自己的个性,疏离宫廷的欣赏趣味。他们画枯木竹石(图14-6),因为这样的画较为简洁,最能反映他们擅长书法的特点。他们也画烟江叠嶂,反

图 14-6 《枯木怪石图》 北宋 苏轼

映隐居的思想。在他们的画里,民间风俗色彩不再是重点,而是文人的生活。

由于北宋灭亡,南宋偏安一隅,中原大部分土地被金人占领,因此"北伐"和"光复中原"的舆论流行。绘画也不例外。宫廷画家创作了许多带有政治性的作品,在某种意义上来说,近于政治宣传画与政治说教画。这样的作品,包括李唐的《晋文公复国图》《采薇图》(图14-7),

图 14-7 《采薇图》(局部) 南宋 李唐

图 14-8 《女孝经图》(局部) 南宋

陈居中的《文姬归汉图》、《胡笳十八拍》等等。除了描绘这些具有复国意义的历史故事,南宋绘画中还有一些比较内敛的规鉴画,通常描绘帝王后妃的故事,以及《诗经》、《孝经》、《女孝经》等儒家经典的内容。通过这些绘画,表达重建一个理想的、强大的儒家社会的理想。在儒家理想中,皇帝的圣明是一方面,后妃的贤德又是一方面。因此,在南宋,除了很早就有的表现男性行孝的《孝经图》,还出现了不少《女孝经图》(图14-8),画中分段描绘了女性行孝的各种场景,阐明女性应该遵循的孝义。画面往往具有浓重的赋彩,柔和的颜色和挺拔的墨线相互掩映,使得画中人物非常生动。这也是宋代宫廷人物绘画的突出特点,是后代画作难以企及的技艺。

南宋的领土比北宋小了许多。作为首都的杭州,当时称作"临安",暗含临时安顿,还要收复失土的决心。其实,南宋小朝廷并没有这样的决心和实力,而是在杭州城里安安稳稳住了下来。杭州不比北宋东京开封。作为首都,开封有非常严整的城市规划,城市以皇城为核心,左右对称,皇帝的宫殿与百姓的区域完全分开。杭州本来不是首都,城市的规划并不规则,没有中心对称,规模也小得多,出了皇宫院墙就是热闹的大街。这些使得南宋宫廷比北宋具有民间的气质。现存的一些南宋绘画,或多或少都反映出南宋民间的风俗状况,具有风俗画的性质。

图14-9 《货郎图》 南宋 李嵩

最为典型的是《货郎图》(图14-9)。现存的南宋《货郎图》有好几件，都传为宫廷画家李嵩所作。画里描绘的是一个装扮诙谐的货郎，扛着堆积如山的各种货物向孩童和妇女叫卖。《货郎图》和《清明上河图》类似，都是表现民间生活，其观赏者或是皇帝或是宫廷人员。画里的货郎并非真正的货郎，而是带有表演性质、装扮出来的货郎，为元宵节绘制的。

在南宋绘画中，各种节令具有重要的意义，从而产生一批节令画。这一点在民间尤其明显。每到一个特定节令，老百姓的家都要有特定的装饰，有些就是绘画图像，比如除夕画钟馗、端午画五毒等等，这就是后来所谓的"年画"。当时，杭州几乎每个重要节令都会有"纸马"，就是一种焚烧祭祀的绘画。对于宫廷和上层人士来说，他们有更好的条件来妆点每一个重要的节令，而且常常采取一些出人意料的形式。比如《货郎图》(图14-9)，与元宵节的宫廷庆祝有关。马远的《踏歌图》(图14-10)，看起来是描绘百姓踏歌庆祝丰收的场面，但仔细地看，画面下部是拍手歌唱的农民，上部隐约现出皇宫中的宴乐场面。这是描绘元宵时节宫廷与民间普天同庆的节令绘画。

此外，南宋绘画中也有一些比较纯粹地表现上层精英生活的文人主题，譬如观梅、听风、赏雪、雅集等等。这反映出南宋精英阶层"雅"的一面。雅与俗，共同构成宋代宫廷绘画的主体。

图14-10 《踏歌图》 南宋 马远

四、精致的美感

从北宋到南宋,很多东西都往精致化的方向发展,大幅立轴越来越少。在北宋,除了将近两米的大山大川的大尺幅山水,花鸟画往往也是大尺幅。北宋崔白的《双喜图》(图 14-11),描绘了秋天风景中的枯树、喜鹊和兔子,尺寸基本都是等大。画中旷野中的动物仿佛是一出充满深意的寓言,很有拟人化的效果,个个都有丰富的表情。南宋的宫廷花鸟画虽然也还有崔白这样的全景花鸟,但只描绘花鸟局部的折枝花鸟越来越多,一般描绘得十分精细,赋色华丽,装饰性很强。北宋花鸟中那些拟人化的隐喻要少得多,更多的是温和的庭院风光,而不是野趣(图 14-12)。

其实,南宋追求精致化视觉的趣味在器物中更为明显。瓷器就是很好的例子。宋代著名的瓷器是定窑、汝窑、官窑、哥窑、龙泉窑、磁州窑等等,其中哥窑是很特别的一种(图 14-13)。器皿的表面有许多细小的裂缝,看起来就像开裂了一般。其实,这些裂缝是由于器皿的釉料在特定烧制

图 14-11 《双喜图》 北宋 崔白

图 14-12 《折枝花鸟》 南宋 佚名

图 14-13 哥窑瓷器 南宋

方式下出现裂纹,并非器皿胎体的裂缝。这些裂纹非常微妙,用手摸根本摸不出来,只作用于眼睛。哥窑的这种裂纹到明代更是盛行一时,当时有所谓"碎器"的说法。南宋时,福建地区的"建窑"生产一种黑釉瓷器,其突出之处是瓷器表面有许多天然的花纹。这些都是由于器物的釉料在烧制过程中经过窑变而形成的。花纹有的像兔毫,有的像油滴。泡上茶之后,水的反光与令人炫目的花纹交相辉映,实在是很精致的视觉享受。

在宋代瓷器中,还有一些造型别具一格的器物,即定窑生产的白瓷孩儿枕(图14-14)。这是一件枕头,但是做成一个胖乎乎的婴儿形象。它是给谁枕的呢?五大三粗的男子肯定用不着这么小巧的枕头,它可能是给小孩睡觉用的,更可能的是某个已婚的年轻女子。枕着孩儿枕,或许晚上会梦到和枕头上一样可爱的婴儿,或许就是将来儿子的模样吧。

宋代艺术品很多与人们的日常生活直接相关。老百姓祈求长寿、多子,在宋代艺术中可以看到不少表现这方面的作品。老百姓希望死后世界的安详,南宋就有一种《地藏十王图》,描绘人死之后灵魂接受冥王审判的场景,大概是人死后作法事时所用的绘画。《地藏十王图》大多出自宁波的职业画坊,这里是南宋重要的港口。不少画的买主都是到宋朝来的日本人。当时不少日本僧人来到中国,与中国士人建立了友谊。为了欢送他们归国,南宋的画家适时地推出一种《送别图》(图14-15),描绘帆船渡海之景。宋代很多绘画类型对以后有深远的影响。如果把这些绘画集合起来,能为我们勾勒出宋代多姿多彩的生活。

图14-14　定窑　孩儿枕

图14-15　《送海东上人归国图》(日本藏)　南宋

第十五讲
书斋里的山水——元代美术

公元1200年,蒙古人冲出其位于欧亚大陆东北大草原的故乡,征服了欧亚大陆。公元1279年,南宋灭亡。在继之而起的元代,汉族的人们由于缺乏对现实的安全感,不断地向后回顾和向前瞻望,试图复兴中国北方的唐代艺术因素。这段时期的美术在许多方面具有革命的意义。他们不仅给予那些复兴的传统以新的解释,同时由于蒙古的控制所带来的文化隔绝,导致在文人中形成一个独特的精英团体。这个集团对中国绘画影响极为深远,一直持续到20世纪。

一、文人的力量

大约从南宋末年、元代初年开始,出现了一种"画家十三科"的说法。这是说,绘画有十三种分科,分别是:佛菩萨相、五帝君王道像、金刚神鬼罗汉圣僧、风云龙虎、宿世人物、全境山水、花竹翎毛、野骡走兽、人间动用、界画楼台、一切傍生、耕种机织、雕青嵌绿。大部分分科好理解,比较难理解的是宿世人物、人间动用、一切傍生。所谓"宿世人物",是指世俗人物。所谓"人间动用",是指人的日常生活中所使用的各种物品。所谓"一切傍生",最难琢磨,大概是指与人类世俗世界有关的一些事物,比如鬼怪等。"画家十三科"是民间画工中通行的分科,擅长不同科目的画家彼此可以合作,从而高效地完成大件作品。在元代,不仅绘画中有"画家十三科",音乐中也有"散乐十三科",医学中还有"御医十三科"。这种种说法,都表明元代社会各种技艺的高度民间化的特征,比如"画家十三科"中的"雕青嵌绿",是指装饰性的雕漆和螺钿工艺。这竟然发展为一项绘画科目,暗示出画家的世俗工匠色彩。这是南宋以来世俗社会发展的结果。

虽然元代的经济尤其是南方的经济在南宋的基础上不断前进,但政治的巨变带来了巨大的影响,其中之一是社会的精英阶层面临的失落。在宋代,文人通过科举考试可以进入官僚系统,不愿做官可以选择退隐。可是,在元代,蒙古统治者关闭了科举,原先南宋统治地区的汉人在社会等级中处于最底层的"南人",根本不可能通过自身努力从科举进入国家的政治体系之中。不少文人只能通过一些技术性的本领如水利,进入官僚系统,做一些无足轻重的小官,更多的文人则被迫选择了隐居。由此,恰恰在绘画史上造就了文人绘画在元代的勃兴。"文人画"是一种非常独特的现象。从事绘画的文人,一般都有其他的工作,或者是当官,或者是文学家和诗人,绘画不过是业余从事的事情。既然不是职业,文人在绘画的时候

便不会有太多的制约。他们不是为了卖画谋生活,因而能够较为自由地抒发自己的想法。其代表人物是政治上不得志的苏轼、文同、李公麟、米芾等人。他们通过自由地表达自己的理想,与主流的宫廷绘画疏离。

这里说的文人,主要是南方南宋统治地区的文人。他们相比北方的金、蒙古统治地区的文人,更具有古典传统的修养,绘画技巧也更为精熟。当元代宫廷绘画的地位下落的时候,南方文人雅致的趣味,逐渐吸引了北方一些具有汉族文化修养的蒙古贵族和金朝统治区域的汉族高级官僚的注意。元代文人绘画兴盛的另一个原因是:随着南方经济彻底压倒北方,其文化地位也开始上升,南方文人开始掌握书画品评的权力。唐宋以来,由于政治中心长期在北方,书画品评的权力集中在北方士人手里。所以我们看到,五代北宋以来的山水画三大家是关仝、范宽、李成,全都是北方人。虽然南方有董源、巨然,但他们在整个宋代不受重视。到元代初年,董源的地位开始上升,山水三大家变成了董源、范宽、李成。不仅如此,曾经在北宋末年倡导董源风格的镇江人米芾,其烟云笼罩的"米氏云山"风格在元代也有大量的追随者。

二、以"复古"为更新

这样,北方的政治中心与南方的文化中心形成了分野。在中国历史上统一的大帝国之内,这还是首次。元代政治中心在元大都,也就是今天的北京;而文化,至少是绘画中心,在南方的吴兴,也就是今天的浙江湖州。元代初年,吴兴人才济济,最重要的画家是钱选和赵孟頫。

1. 钱选

钱选的青绿山水画在元初时给人以强烈的印象。《浮玉山居图》(图15-1)是他现存最精美的作品之一。钱选擅长人物和花鸟,但是他的山水画产生了更重要的影响。这件作品是青绿设色,画中一座蓝蓝的大山,缥缈虚幻,仿佛一座远古时代就不曾有人接触过的神秘山川。画面用各种色块色点,水墨的微妙渲染的表现力不显著,看不到宋画中山川那样清楚的结构。很长时间以来,在上流精英的艺术圈子中,山水画流行的是水墨,比如南宋马远、夏圭的作品都是大面积渲染的水墨山水。而钱选选择了赋色浓重得多的青绿设色,里面别有深意。钱选在元初和赵孟頫一起,提出了"古意"的理论,倡导绘画的复古思想,也就是绕过南宋、北宋而回到东晋隋唐。在钱选和赵孟頫看来,南宋绘画是"近体",风格柔弱纤巧,而唐代绘画才真正具有宏大的气魄。南宋正是因为追求纤巧才使得国力凋敝被蒙古所灭,因此南

图 15-1 《浮玉山居图》 元 钱选

宋的绘画趣味应该抛弃,要从更早的时代追寻。唐代山水画已经有水墨山水,文献中记载吴道子、王维等开创水墨一路,出土的唐代墓葬中也陆续发现有水墨山水,但是主流还是着色山水。在元代人眼里,唐代山水是青绿的世界(图 15-2)。钱选重新拾起青绿设色,正是一种反主流的态度。

图 15-2 唐代敦煌壁画中的青绿山水

不过,这并不是说在元初只要是青绿山水,就意味着新的趣味。其实,青绿设色一路的山水,在民间画家那里一直延续着。民间画家不受精英艺术圈流行趣味的影响,他们创作的作品适应普通民众的口味,讲究装饰性。他们常常画一些宫殿、庭院景色。钱选的绘画与民

间的设色风格有很大的差别。民间的青绿设色营造的是金碧辉煌的富丽,而钱选想传达的是杳无人烟的荒漠,是清静脱俗的另一个世界,这个世界属于元初的"遗民"。

"遗民",也称"逸民",是指前朝遗留下来的文人。钱选的青年时代其实是在南宋度过的,进入元代,像他这样南宋遗留下来的士人还不少,形成了一个"遗民"圈子。他们不和元朝统治者合作,过着隐居的生活。遗民通常有很强的政治情结,他们即便在南宋也得不到重用。但是,一旦南宋被元朝取而代之,问题就从单纯的怀才不遇转向事关生死的气节。和钱选同时的还有一些思想更为激烈的遗民,他们也有绘画存世。郑思肖的兰草只有寥寥数笔,描绘简略(图15-3)。他并非出名的画家,而是文士和文学家。借着兰草,他要表达对故国沦丧的激愤之情。画中把兰草的根部画得很仔细,在描绘兰花的画里是相当特殊的。画出根,其实是表明无土可栽,暗示在元朝,自己就像兰花一样,失去了赖以生存的国土。

图15-3 《兰》 元 郑思肖

2. 龚开

龚开,杭州人。他最著名的画是《中山出游图》(图15-4),画的是钟馗和小妹一道出巡的场面。画面用浓重的墨色塑造出大大小小的鬼,钟馗和小妹都是黑面,仿佛戏剧的化妆,

图15-4 《中山出游图》 元 龚开

其他小鬼拿着各种物品跟随左右。龚开画的这个故事就题材来说,在当时很流行。南宋以来,在除夕的晚上,人们要化妆成钟馗与小鬼的形象在街上游行。钟馗是驱邪之神,人们的表演暗含驱赶各种魑魅邪气的愿望。在民间,也有专门画钟馗出游的绘画。因此,龚开的《中山出游图》带有浓厚的风俗画色彩,其形式来源于民间表现钟馗出游的长卷式绘画。

在元初的社会情境之下,钟馗出游的节俗画还带有政治隐喻的意味。钟馗要驱赶的不仅是除夕时的妖魔鬼怪,而且是元朝蒙古统治者。为了达到与一般节俗画相区别的效果,龚开在画中用了大量的墨色,画面黑气沉沉。画面不再像南宋流行的钟馗出游图那样强调小鬼各种杂耍式的戏剧性表演,而是把容易转移观者注意力的杂耍全部消除,强化书法性的用笔,小鬼嶙峋的身躯都用书法性的笔法画出,类似骷髅的效果,十分生动。

三、赵孟頫的矛盾

赵孟頫(1254—1322)与钱选不同,他向往隐居,却从来没有过隐居的生活。赵孟頫是宋代的宗室,又是著名的才子,与钱选都是"吴兴八俊"之一。因此,当元朝统治者在南方寻访有名望的文士参与元朝政权的时候,赵孟頫不可避免地获得了机会。由于其特殊的身份,赵孟頫面临一个两难的境地:作为南宋的宗室,他应该比钱选那样的遗民更有气节,不和元朝合作。但做官也是相当大的诱惑,能够使自己的才学充分发挥,从而造福百姓,尤其是有机会劝说元朝统治者对江南的汉族采取宽松的政策。赵孟頫最终选择了出仕,与元朝合作。元朝数位皇帝对他非常器重,死后封为"魏国公"。

在赵孟頫的绘画中,隐居与出仕常常纠缠在一起。他的山水画代表了隐居的文人理想,他最重要的山水画是《水村图》和《鹊华秋色图》,都是表现文人的隐居地。他的《水村图》(图15-5)纯用水墨画成,画中描绘的是赵孟頫的朋友钱德钧的隐居地。画中基本用淡淡的干笔

图 15-5 《水村图》 元 赵孟頫

皴擦而成,水分较多的渲染则很少。这种干笔淡皴的画法营造出一种朦胧清雅的感觉,墨色虽淡但是层次异常微妙,景物描绘虽简略却给人感觉丰富。从近处的树到远处的树,画面形成一个真实的视觉空间,仿佛有空气的流动。

《鹊华秋色图》(图15-6)早于《水村图》六年。这件作品不单纯是水墨,而是采取了一些青绿设色的方式。这与钱选一样,也是有意追求"古意"。不过,赵孟𫖯的这张画既不能用青绿来归类,也不能说就是水墨山水,画面用墨与用色混融在一起。《鹊华秋色图》虽然用了青绿设色,但其基础却是水墨的皴擦。可以说,赵孟𫖯有意将墨与色结合在一起,力求将青绿的"古意"转化成新的语汇。《鹊华秋色图》是赵孟𫖯画给周密的。周密是宋末元初著名的文人,生活在南宋故都杭州,不过其祖籍在山东济南。赵孟𫖯之前不久在济南为官,因此把济南著名的鹊山和华不注山画下来送给周密。周密虽然从未到过济南,但是对鹊、华两座山却并不陌生。赵孟𫖯的这件礼物无疑非常具有纪念性。画中赵孟𫖯采取了一种古朴的构图,馒头状的鹊山和尖耸的华不注山一左一右对称而立,中间是一大片湿地。这一构图简单而近乎古板,与北宋以来山水画发展出的复杂的构图相去甚远。画中景物的表现不讲究微妙的皴染,而是直率、生拙的用笔。这其实是赵孟𫖯追求"古意"的表现。他舍弃南宋以来山水画中熟练的幻觉空间的再现,而追求一种与人有距离感的稚拙。

图15-6 《鹊华秋色图》 元 赵孟𫖯

元代是文人绘画的高峰,文人画的基础理论是"自我表现",但是纯粹的自我表现是不可能的。文人画家在创作的时候,依靠的最重要的理论是"复古"。所谓文人,都是受过古典教育、经过科举考试的人。他们熟读经书,精研历史,擅长文学。不管是经书还是史书,最重要的都在于一个延续不断的历史传统。因此文人绘画并不追求视觉的真实,而在乎画中体现

出的古代传统。

描绘文人生活的山水画是元代山水画的一大特点。北宋郭熙在《林泉高致》中,强调山水画的功能是"可游、可行、可居"。就是说,山水画是一个供人进行精神旅行的替代品,是一种"游观山水"。你可以在画里的美好山水中行走、游览,甚至是居住。元代的文人山水画则不同,画中景物简略,不讲求真实的刻画。它表现的不是可以进行旅游的风景,而是文人的生活环境,其中大部分描绘的是文人的书斋。钱选的《浮玉山居图》、赵孟頫的《水村图》,都是表现文人隐居的住所。到元代中后期,由于农民起义,战乱开始增多,文人除了隐居别无选择。"书斋山水"因此变得越来越多。

四、"元四家"和或隐或显的山水

元代中后期的画家几乎都受到赵孟頫影响,但是不再有一个画家像他那样多元,而基本上是将赵孟頫的某一种风格发扬光大。在这些画家中,最重要的是号称"元四家"的黄公望、吴镇、倪瓒、王蒙。

1. 黄公望

黄公望(1269—1354),他最著名的是《富春山居图》(图15-7)。这件长卷表现的是黄公望所生活的浙江富春江一带的山水。画面构图用的是北宋王希孟《千里江山图》一类宏大山水画的方式,仿佛飞机飞行千里的航拍。这幅画是王希孟为宋徽宗绘制的,具有强烈的歌功颂德性质。画面浓重的青绿设色表现的是北宋的壮丽山川,高高在上的视点与《清明上河图》类似,都是与权力相关的观赏角度。《富春山居图》把这一长卷构图中的皇权转换成了文人隐士的世界。黄公望消除了色彩,用的是经过赵孟頫《水村图》中发展出来的干笔淡皴的

图15-7 《富春山居图》(局部) 元 黄公望

水墨技法,来自董源的披麻皴自由挥洒。画面中没有《千里江山图》中那许多带有风俗性质的点景人物,而是静谧的文人生活。

2. 吴镇

相比黄公望的干笔,吴镇(1280—1354)的画较多墨的渲染。他最著名的是一系列《渔父图》(图15-8)。"渔父"是一个久远的隐士题材,元代文学中有大量的"渔父"散曲。吴镇的《渔父图》与之并行,也是隐逸思想的反映。吴镇擅长草书,他画中的笔墨带有草书的狂放特点,而这与渔父的形象十分吻合。"渔父"形象最早出现在庄子和屈原的著作里,是一种逍遥不羁、无拘无束的隐士,与儒家有所克制的隐居不同。吴镇画中湿漉漉的墨色和快速的运笔,恰好表现出这种逍遥的品格。

图15-8 《渔父图》 元 吴镇

3. 倪瓒

倪瓒(1301—1374)的年纪稍小,活到了明代初年。倪瓒出身大富之家,最后却抛弃财产过着流荡的隐居生活。他有严重的洁癖,院子里的梧桐树时时刻刻都要清洗。他的画的确也非常干净。他把干笔淡皴发挥到极致,画中几乎没有重的墨色,构图简单,基本都是近岸、中水、远山,岸上一所草亭,空无一人。倪瓒的画有不少是典型的"书斋山水",常常是以书斋为名,画给某个友人,悬挂在友人的书房中。他的《容膝斋图》(图15-9),是画给友人潘仁仲的。"容膝斋"是潘氏的书斋名。不过,倪瓒在表现"容膝斋"的时候,画面构图与他画的其他画并没有什么不同。这说明"书斋山水"其实并非对书斋实景的表现,而是一种理想化的状态。"书斋山水"的意义,只有书斋主人与画家才能够彼此相视一笑,默契神会。因为真正重要的是画家与书斋主人之间的友

图15-9 《容膝斋图》 元 倪瓒

谊,是绘制书斋山水的画家的品格和书斋主人的品德。

4. 王蒙

王蒙(1308—1385)是赵孟𫖯的外孙,他绘制的《青卞隐居图》(图15-10)是元代"家产山水"的典型代表。画面是一片层层而上的山峦,呈现出扭曲之势。画面左边不太显眼的地方有一所别墅,这就是画面的主题,是王蒙表兄赵麟位于浙江青卞山的一处家业。由于元末的农民大起义,江浙许多家族逃到山中躲避战乱,青卞山赵氏家族的别业正是一处避难之所。王蒙用动荡的构图和皴法来营造画面山川动摇的效果,是社会不稳定的隐约反映。画面中,赵氏别墅位于画面边缘,充分传达出避世之感。王蒙虽然在《青卞隐居图》中描绘隐居的场所,其实他仍然向往出仕的生活。他在明初朱元璋时代做了官,最后由于官场的政治斗争而牵扯一桩大案,死于狱中。

其实,在元代,有不少文人都努力寻找仕途的机会。元朝统治者在灭亡南宋之前数十年前已经消灭了曾经灭亡北宋的金朝,因此元初的政坛人物不少来自金朝统治区。他们对于绘画的口味沿袭了金朝的趣味,崇尚北宋李成、郭熙一路的山水画。这类绘画表现充满秩序等级的山川,含有政治色彩。李成、郭熙的风格,北宋以来长期在宫廷和民间画师中流行。元朝不少文人画家也开始选择这种风格,著名的画家是唐棣、曹知白和朱德润。他们后来都得以出仕为官,其机缘一定程度上是来自于他们的绘画本事,投合了北方权贵的欣赏趣味。从朱德润(1294—1365)的《松涧横琴团扇册页》(图15-11)中,可以看

图15-10 《青卞隐居图》 元 王蒙

图15-11 《松涧横琴团扇册页》 元 朱德润

到典型的郭熙一路的构图。李、郭派风格与"元四家"的董、巨派风格，共同构成了元代文人绘画中出仕与隐居的不同倾向。

"画家十三科"是民间绘画的分科。从这十三科中可以看出，宗教绘画占了比较重要的地位。现存的元代绘画中，宗教壁画是很重要的部分。其实在民间，从唐代开始，宗教寺观壁画一直是很重要的类型。不过，唐朝、宋朝以及与南宋同时的北方的金朝留存下来的寺观壁画比较少，而元代在山西地区留下了众多的寺观壁画。其中最宏大的是山西芮城的永乐宫。元代道教很发达，其中全真教占据较大的势力。永乐宫是全真教的祖庭，号称是吕洞宾的发祥之地。宫中最重要的壁画是三清殿中恢宏的《朝元图》壁画（图15-12、图15-13）。画面中上百个真人大小的道教神仙，线条流畅生动，极好地反映出民间画家的高超技巧。

图15-12　永乐宫三清殿《朝元图》（局部）　元　　图15-13　永乐宫三清殿《朝元图》（局部）　元

第十六讲
商业网络中的艺术——明代美术

　　摆脱了蒙古的控制,中国所遭受的混乱终以朱元璋称帝而告终。明朝针对蒙古人而恢复、修建了一系列军事堡垒。在文化上,明朝的态度也倾向于保守而温和。尽管由传教士带来的西方思想开始传入中国,但对汉族传统的强调使绘画艺术与上层社会、精英观念结合得更为紧密。因此谈及中国晚期的绘画,我们不得不将大部分注意力集中在文人学者身上,他们构成了这一时期艺术创作的主体。同时,明代商业的发展,市场经济的繁荣,给绘画的买卖、收藏、鉴赏提供了一个稳定可靠的圈子,使人们得以在其中体会文雅的乐趣。这在富庶的江浙地区体现得尤为明显。

一、皇帝的趣味

　　1982年,江苏淮安发掘了一座明代中叶弘治九年(公元1496年)的墓葬,墓主人是淮安商人王镇。墓中出土了两大卷书画,其中有托名元人的人马图,更多的则是明代前期北京宫廷画家的作品。不少宫廷画家的画上都有落款,写着上款人的名字,这是明代前期一个叫做郑均的士人。那么,王镇是如何得到这些画的?显然,作为商人,他是通过商业途径买进来的。在王镇的时代,不管多么重要的艺术品,都是以商品的面貌在社会上流通。再优秀的艺术家,也无法完全回避商品化的趋势。

　　朱元璋打败元朝政府和各路农民起义军建立了明朝,中国又从外族统治者手中回到了汉族的统治。明朝在很多方面都仿照宋朝的制度,譬如各种典章制度,都有宋代遗风。在艺术趣味上,明朝的统治者同样接受了南宋宫廷绘画的风格,元代蓬勃的文人绘画在明代初年遭受了压制。行伍出身的朱元璋所喜爱的,是南宋马远、夏圭为代表的宫廷院体山水画。这种风格的绘画讲求浓重的水墨渲染效果,景物布置分明,用阔大的斧劈皴塑造山石,风格非常雄强,适合装饰宫廷建筑的墙面。

　　在朱元璋的影响之下,宫廷山水绘画中,南宋院体风格开始占据主流。南宋院体山水画风格大致有几个中心:杭州、温州以及福建。这些都是当初南宋宫廷画家逃往的地方。由于这些画家掌握了熟练的马、夏院体山水风格,明初宫廷画家主要就在这几个地方征召。所以在明初宫廷画家中,福建人和浙江人占据大部分。比如明初宫廷花鸟画著名的林良(图16-1)和吕纪,前者是福建莆田人,后者是浙江宁波人。山水画中的李在是福建莆田人,而谢环是浙江温州人。福建和浙江画家在明初宫廷中的主流地位,很大程度上是由于这两地的艺

图16-1 《灌木集禽图》(局部) 明 林良

术传统。元代以来,在浙江温州和福建莆田一带,南宋逃亡的宫廷画家一直延续了南宋宫廷风格,而这两个地方在元代都属于江浙行省,相互之间的交流很多。到明初,这两地的艺术传统就显得非常突出。另外,在明初的宫廷,福建籍和浙江籍的官僚数量很多,他们自然推崇自己本土的画家。

当然,能够进入宫廷的只是一小部分画家,还有许多画家无法进入宫廷,那他们怎样生存呢?明代商品经济的发达,使很多人得以成为职业画家,靠出卖画技为生。一般来说,画家在创作之前会找到一些客户,由这些客户提出具体要求;然后,画家着手绘制作品;绘画完成之后,客户提供一定的报酬,或者是金钱或者是物质。职业画家就这样四处流转,寻找客户。当时,不少画家在一些大城市寻找机会。这些人中,最为成功的是杭州人戴进和武汉人吴伟。

二、"浙派"戴进与吴伟

1. 戴进

图16-2 《归田祝寿图》 明 戴进

戴进(1388—1462)自小生活在杭州。这里曾经是南宋的都城,南宋宫廷绘画的影响比别处强烈。戴进出身画匠家庭,其父戴景祥在永乐皇帝的时候曾经进入南京的宫廷做画家,戴进的画艺应该是来自家庭的传承。给戴进带来名声的主要是他的山水画,其风格源于南宋马远、夏圭遗风,其特点是构图取景的"一角半边",以及山石塑造上的斧劈皴。北京故宫博物院所藏的《归田祝寿图》(图16-2),就是戴进南宋马、夏风格的

代表作品之一。与南宋宫廷院体山水对比的话，可以看出，画面都是取山水的部分，远处的大山截取了一边，而近处的松树、巨石也只截取了一角。画面呈现出照相机取景框中的不完整感。画面中，景物之间的联系是大面积的云雾，这也是南宋院体山水常见的表现方式。

不过，戴进的作品与南宋的画作还是有相当大的区别的。最重要的一点是：南宋的画更像是一个瞬间印象的再现，描绘更为简洁。虽然是边角的局部景色，但是空间纵深的感觉很强；而明代的南宋风格则偏重于装饰趣味，画面中的雾气并没有使画面纵深感得到加强，因为画家不肯轻易放弃对远山的仔细刻画。画面中的很多细节，画家都不敢轻易简化。明代的南宋风格，其实将北宋全境山水的李、郭风格糅合进来。戴进的一些山水画就明显带有李、郭特点。所以，从戴进的山水画可以看出，明代的南宋院体风格并非是南宋的翻版，而是融合进其他风格的折中风格。

对于民间画家来说，最成功的莫过于进入宫廷成为宫廷画家。如果进不了宫廷，那么最好能够找到一些权贵作为支持。戴进也不例外。在他刚出道的时候，就离开杭州到繁华的南京寻找机会。他依靠出色的画技，在南京的贵族、官僚以及富裕士人之中谋取发展。戴进现存的一些作品具有完全不同的风格，反映出他面对不同客户的要求。他画有《钟馗雪夜出巡图》（图 16-3），这件作品与元代龚开的《中山出游图》一样，都是表现民间除夕节俗的作品。《达摩六代祖师像》（图 16-4）是戴进人物画中的精品。这件作品继承了南宋以来人物画的风格。戴进创作这样的作品，表明他的主顾中也有佛教信士。

图 16-3 《钟馗雪夜出巡图》 明 戴进

图 16-4 《达摩六代祖师像》（局部） 明 戴进

戴进的生涯反映出明代前期职业画家的典型生活。这些人与戴进有相似的奋斗历程。他们一般都出身下层,在民间学习绘画技巧,然后在南京这样的大城市谋求机会,其中一些人最终得到进入宫廷的机会。这些画家在绘画风格上,努力契合明初宫廷的欣赏趣味,因此他们彼此虽然有许多差异,但是整体绘画风格比较接近。由于他们有不少人来自浙江,比如戴进就是杭州人,因此后来人们称之为"浙派"。可以说,"浙派"的开端是戴进,而发展的高峰则是数十年之后的吴伟。

图16-5 《灞桥风雪图轴》 明 吴伟

2. 吴伟

吴伟(1459—1508)是武汉人,但和戴进一样,主要活动在南京。南京在明初曾经是首都,后来永乐皇帝迁都北京,但南京仍然作为南都,留下了许多宫廷贵族。吴伟就在这些贵族之中寻找支持。吴伟的山水画虽然仍可以看到南宋院体风格的雄强特点,但是其面貌已经完全不同。《灞桥风雪图轴》(图16-5)是他的山水画代表作。画中山石的斧劈皴被简化成条状的宽线,不再如南宋山水那样着眼于石头体积和质感的表现,而纯粹成为一种装饰。画面中,吴伟用了大量的水墨渲染,水分很大,呈现出一种快速而流利的效果,非常狂放。这种风格与吴伟的个性十分吻合。他号称"小仙",嗜酒,最后因为酒精中毒而中年早逝。

吴伟狂放不羁的个性与作品中不拘常法的挥洒,深得南京贵族的喜爱。南京的贵族大多是留守的明宗室,或者是分封于南京的王侯公卿。他们并无实权,只是具有很高的地位。他们基本上承袭了朱元璋和明代宫廷爱好雄强的绘画趣味,对戴进、吴伟这些浙派画家十分喜爱。吴伟那快速的画风具有表演性。他

有时一边饮酒一边作画,顺手把莲蓬沾上墨印在纸上。正当大家面面相觑之时,他迅速添加数笔,便成为一幅绝妙的《莲蟹图》。

其实,吴伟并非是只会狂放的怪画家,他也画较为精细的作品。他的人物画基本用白描的手法,这需要非常精细的控制能力。这种白描人物的手法其实也适应南京贵族的趣味。在北京的宫廷中,人物画大多是具有政治性的严肃的作品,譬如谢环的《杏园雅集图》(图16-6),设色艳丽,表现官僚权臣雅集的场面。吴伟的白描则脱去彩色,也脱去严肃的政治色彩,画一些风月场的女子。这对于南京贵族标榜自己的品味来说,是再恰当不过的了。

图16-6 《杏园雅集图》(局部) 明 谢环

三、苏州的重新崛起

元末的时候,由于张士诚占据苏州建立政权,不少画家都来到这里,苏州于是成为文人画的重要阵地。明朝建立之后,由于张士诚曾经是朱元璋的劲敌,苏州因此遭到了很大的打击。到明代中期,国家对苏州的政策放宽,苏州开始恢复,经济快速发展,成为江南重镇。苏州的士人也逐渐进入中央官僚系统。在这种情况之下,苏州的文人绘画开始逐渐发展,出现了沈周、文徵明、唐寅、仇英,后来被称为"吴门四家"。受他们影响的画家,也被称为"吴门画派"。

1. 沈周

沈周（1427—1509），比戴进小一辈，比吴伟长一辈。他一辈子没有走出过苏州，也没有参加科举考试，在家侍奉老母，业余写字画画。这是典型的文人画家的生活。那个时候，浙派兴盛，戴进是具有相当影响的画家，而沈周则名不出苏州。传说有一次苏州新到的知府征募画师给署衙画壁画，把沈周也征进来，以为他只是民间画师。沈周过着近乎隐居的生活，他与浙派不同，继承的是"元四家"的文人画传统，讲求表现文人生活，追求笔墨的雅致趣味。《庐山高图》（图 16-7）是沈周 41 岁的作品，是画给老师陈宽的生日贺礼。该画可以与戴进的一幅《长松五鹿图》进行对比。同样是表达祝寿含义的画，戴进作品的主题是松柏与梅花鹿，技法也更为直接简单；而沈周的画则取材"高山仰止"之意，显然比梅花鹿的意蕴深刻得多。庐山是道教圣地，含有长生之意。

图 16-7 《庐山高图》 明 沈周

2. 文徵明

吴门画派讲求浓厚的文人趣味，重视在画中表现文人的生活。其中最重要的是园林题材绘画和地方名胜画。苏州在明中叶经济崛起，有钱了便开始追求品味，不论是商人还是文人都开始大量修建私家园林。园林成为文人生活的重要部分，其日常活动基本都在园林中展开。从绘画传统来说，元代的"书斋山水"和"家产山水"是苏州园林绘画的先导。文徵明曾画过《浒溪草堂图卷》（图 16-8）和《真赏斋图》。"真赏斋"是著名文人华夏的书斋，华夏家族富有，精于收藏鉴赏古书画。文徵明在画中用有条不紊的笔法和淡雅的设色，构筑了一个精致的园林环境。对于文人来说，这是一个理想的世界：有家资，有地产，有古董，有闲暇。这是浙派山水画中经常出现的粗俗的渔夫、荒野的旅人所无法比拟的。

图 16-8 《浒溪草堂图卷》 明 文徵明

文徵明的绘画当时深受器重,很多人想获得他的作品。这样,文徵明的伪作开始大量出现。有时,早上他刚画出一件,到晚上市场上就出现了假画。假画之中,有一些出自他的学生之手,其中有个叫朱朗。要买文徵明画送礼的人,往往会到朱朗那买假画。一次,买画的人走错了,竟然到文徵明家里要一张朱朗的假画。文徵明也不生气,反而提笔就画,画完之后说:假的朱朗没有,真的文徵明不知行不行?

3. 唐寅

唐寅(1470—1523),他很有文才,曾经中过南京乡试第一名,号称"江南第一风流才子"。他出身小商人之家,父亲经营过一家小酒馆,在苏州没有田产,是一个靠卖画为生的半职业画家。唐寅画过不少仕女画,这些美艳的作品很可能是适应市场的需要。《孟蜀宫妓图轴》(图16-9)就是这样一件作品,现存有两

图 16-9 《孟蜀宫妓图轴》 明 唐寅

图 16-10 《竹院品古册页》 明 仇英

件,大同小异。画面表现的是文人与青楼女子之间的关系。这样一件作品,当时售价肯定不低,唐寅由此建立了仕女画家的名望。他的山水画虽然也很出色,但取法南宋院体山水,多有斧劈皴,不是吴门画派受到文徵明风格影响的路数,因此在当时远没有他的仕女画那么出名。

4. 仇英

仇英在文人修养上远比不上文徵明和唐寅。然而,他掌握了高超的绘画技法,尤其是设色山水和人物,当时享有盛名。《竹院品古册页》(图 16-10)是仇英描绘得很精细的一件作品,画面用浓艳的青绿设色营造出华贵的庭院雅集景象。这种风格在当时别具特点。他曾经在当时的大富商、大收藏家项元汴家里临摹了不少宋代的设色画,其中大部分是宋代的宫廷绘画。在临摹古画中,仇英逐渐形成自己鲜明的青绿风格。这种风格糅合了宋代宫廷设色画的贵族品味、民间绘画中讲求设色浓艳和文人品味中讲求隐逸主题三方面的特点,从而创造出一种适合当时市场的绘画风格。

当时的江南地区以苏州为中心,商业发达,富商云集,市民普遍经济宽裕。他们对居室、对饮食都有很高的要求,绘画的欣赏自然少不了。仇英这种艳丽而又含蓄并且带有一些宫廷趣味的设色画很能满足江南文人和富商精致的生活品味,因此颇得市场宠爱。这样也深深影响了一批苏州和江南地区的职业画家。苏州到明朝晚期逐渐成为全国最大的古玩交易市场,书画作伪风气相当盛行,被称为"苏州片"。其实,基本上都是仇英风格的青绿设色画,托名一些唐宋大家。

四、董其昌与"变形主义画家"

吴门画派最有创造力的时代就是"吴门四家"的时代。到明代后期,由于发达的绘画市

场支持,许多年轻一辈的画家都重复着"吴门四家"的个人风格,尤其是文徵明的风格,甚至有时还参与古玩市场的作伪活动。于是,逐渐招来一些人的不满,其中最有影响的批评者是董其昌。

董其昌(1555—1636),松江人。松江即今天的上海地区,离苏州不远。他是著名的书法家,也是著名的文人官僚,官至礼部尚书。他完全不用靠卖画为生,因此几乎不用考虑迎合某些人的欣赏口味。他想做的是改造当时的流行趣味。为此他充分利用自己的各种文化资源。他学画较晚,技法自然不如职业画家纯熟,但是他的书法享有声誉,因此他强调以书入画,以书法的笔法来欣赏绘画。在董其昌这里,绘画逐渐远离了自然景物的刻画,关心的是画中的古人风格是否用得恰当。

《秋兴八景图册》(图 16-11)是董其昌的重要作品。虽然红黄色的树叶颇为点题,但是画中的景物描绘并不重要,重要的是抽象的笔墨趣味,以及笔墨组成的抽象的山川。观者会在画中发现王蒙的特点,也能看到倪瓒的一些影子,或许还有黄公望,而最后会发现,这些古代大师都是画家通过富有书法感的笔墨线条塑造出来的。画家在古与今之间穿梭,与古代大师靠拢又分离。画面在最大程度上切断了画面与生活经验的直接联系,与文人的个人体验无关,从而把观者引入一个纯粹的抽象世界。

当董其昌进行艺术变革的时候,南京、杭州等地的一些画家也进行着创新的探索,其中的佼佼者是丁云鹏、吴彬、蓝瑛、陈洪绶等。这批画家大多是职业画家,靠卖画为生,与商业社会保持着密切的联系。但是,他们没有像苏州画家一样落入商业的俗套之中,而是努力发现并适应新的社会文化趣味。晚明的时候,市民文化相当发达。由于印刷业的发展,各种通俗小说、戏剧、版画插图大为盛行。丁云鹏、陈洪绶等都曾经为小说、墨谱等出版物绘制过版画插图,陈洪绶还为娱乐用的

图 16-11 《秋兴八景图册》之一 明 董其昌

图 16-12 《水浒叶子》 明 陈洪绶

图 16-13 《陶渊明故事图卷》（局部） 明 陈洪绶

纸牌画了一套插画《水浒叶子》（图 16-12）。在这个商业网络之中，人们求新求异，强调"奇趣"，因为只有新奇的东西才能够刺激人们购买的兴趣。这些画家准确地把握到这种追求"奇趣"的风气，在他们的画里能够看到一些奇奇怪怪的味道，因此被今天的学者称之为"变形主义画家"。

我们重点来看看陈洪绶（1597—1652）。他是浙江诸暨人，很早就成为职业画家。他擅长人物画，画中不是端庄的人物，而是头大身子小的奇异的造型。《陶渊明故事图卷》（图 16-13）描绘东晋著名诗人陶潜的生活。画中人物的造型朴拙，富有幽默感。这种稚拙的造型，从风格上来自陈洪绶对五代画家贯休的怪异人物的琢磨，更是源于陈洪绶对晚明趣味的认识。朴拙的造型能够唤起古意，使人想起东晋顾恺之时代人物画的风格，而陶渊明正是东晋人，因此画中的造型便与主题不谋而合。另外，陈洪绶并非完全的"仿古"，他不在乎真正的东晋画风如何，而是对古代风格幽默的模拟，用我们今天的话，是"戏说"一把。他自由地穿梭在古代风格与晚明趣味之间，从而创造出轻松调侃而又似乎充满道德寓意的画作。《归去来辞图》作于 1650 年，这时明朝已经灭亡。可以说，这是晚明时期人们普遍的心态，嬉笑娱乐游戏人生，然而骨子里却对未来忐忑不安。

第十七讲
艺术家的个性与社会的变迁——清代美术

明代以后，尽管中国仍然一度享受着繁荣与发达，却已不再是世界的领导者，一切在不知不觉中发生。1644 年，吴三桂请求清兵援助驱逐李自成，但满族人自己占据了京城，建立起新的王朝。虽然忠心于明朝的遗民对外来者带有明显的敌意，但来自北方的少数民族对中国文化无比敬佩，对旧有的帝国运转体系也依赖颇深。面对晚期帝国的重重矛盾以及根深蒂固的种种旧习，艺术走向哪里，艺术家需要作出自己的选择。

一、怪杰徐渭与"金陵八家"

对于艺术品来说，能否表现出与众不同的艺术个性是优秀作品的普遍要求。对于艺术个性的追求，在明代后期变得十分流行。那时候，出现了一批具有强烈个人风格的艺术家。他们不但作品很有特点，在个人生活上也具有与众不同的怪诞特点。其中突出的是著名的戏曲家、画家徐渭。

徐渭（1521—1593），浙江绍兴人。他的画开创了草书一般的大写意花鸟的方式。他常常画一些芭蕉、竹石、葡萄等，用近乎泼墨的方式在纸上描绘出十分狂放的形体，粗具形象，而不追求象形，主要关注墨在纸上流淌形成的各种微妙的层次。他的作品《墨葡萄图》（图 17-1）中，没有形的勾勒，也不讲究葡萄的自然状貌，画面上只有大大小小、浓浅深淡各不同的墨色。

徐渭这种狂放的风格与个人生活有一定关系。他虽然很有文采，但始终通不过科举，只能在一个总督手下作幕僚。后来总督受到大案牵连入狱，徐渭一度精神发狂，直到晚年精神也有问题。徐渭精神上的"狂"，与绘画中的"狂"肯定有联系。他选择大写意的手法，继承

图 17-1 《墨葡萄图》 明 徐渭

的是吴门画派沈周、陈淳以来的小写意花鸟的风格。他之所以将之发展成为狂放的大写意，其实和丁云鹏、陈洪绶等"变形主义画家"一样，是明代晚期"尚奇"风尚的体现。当精雅的小写意逐渐深入人心，为大多数花鸟画家所掌握的时候，狂放的大写意给人耳目一新之感。由于徐渭还是著名的文学家和书法家，他在画上题写大段的诗文，使得画面狂野的写意被浓重的文人趣味限制住，从而没有流为后期的浙派画家被批评的"狂态邪学"，而是成为晚明追求个性的文人的合适的品味。

徐渭的绘画在他活着的时候反响尚属一般，到明末清初的时候，得到越来越高的评价。他狂野的大写意风格，成为明末清初那个动乱年代的社会象征。北京的明朝政府于1644年被李自成的农民起义军所灭亡，而不久之后，满清军队击溃了农民军，中国社会由此迎来了继元朝之后又一个外族统治汉族的时代。明末的战乱很惨烈，北京的明朝政权虽然灭亡，但是一些明朝官僚仍然继续在南方坚持明朝政权，史称"南明"。随着清兵南下，"南明"政权节节南逃，先是在南京，后来逃到桂林。清朝初年，社会非常不稳定。当清政府最终消灭南明残余势力、平定"三藩之乱"、击退台湾的郑成功之后，已经过去了数十年。在这一时期成长起来的画家，大部分将成为新的艺术风气的开拓者。

这些画家大多出生在明末最后三十年，青年时代在目睹战乱和血雨腥风中度过。他们在身份上都是遗民，年纪稍长的亲眼目睹战争的残酷，年纪轻一些的耳濡目染着明亡的深痛记忆。大部分人在明朝灭亡后选择出家，或者过隐居生活。这一独特的环境造就了他们独特的艺术个性。这些画家分散在很多地方，南京聚集了一批，扬州也有一些，其他的在江苏、江西、安徽、山西。这些遗民画家虽然大部分具有强烈的政治情绪，但他们首先要生存下去。因此，大部分人通过卖画谋生活。南京一地，由于是大都市，商业发达，画家聚集也多。画家吴彬就生活在这里。他发展出一种面相奇特的人物画风，很可能是受到南京较多的西方人面貌的启发（图17-2）。

图17-2 《佛像》 明 吴彬

然而到清初，南京的形象在人们心中发生了很大的改变。虽然南京仍然是大城市，但明末的繁华已经成为记忆。南京作为六朝古都和明朝

前期首都的形象被重新发掘出来,被文人反复吟咏。在这种气氛之下,明末的"奇趣"被有识之士批评。清初著名的遗民顾炎武极力抨击明末崇尚奇异、纤巧的趣味,认为这是导致明朝衰落和灭亡的恶源。于是,南京的趣味开始从明末绮丽的"奇趣"转向朴素的"复古"。在绘画中,刻意的扭曲变形被平实的山水风格所取代。当时比较著名的几位画家被称为"金陵八家",以龚贤为首,包括吴宏、樊圻等。

龚贤(1619—1689)是一个颇具政治情绪的遗民画家,写了不少具有政治性的诗,他的画不追求"奇",而是一种朴拙的笨笨的风格。《溪山无尽图》是其代表作之一。这种风格被称为"黑龚",画面基本的笔法来源于"元四家"。龚贤发展出"积墨法",即用墨一层层的反复皴擦渲染,形成毛茸茸的浑厚的效果,墨色非常微妙,光线仿佛从黑黑的岩石中透射出来。除了《溪山无尽图》(图17-3)这样充满永恒感和崇高感的山水形象,"金陵八家"还画了不少表现南京的历史遗迹,以及名胜古迹的绘画。这类绘画来源于吴门画家的名胜实景画,但是南京的画家通过这种历史遗迹表现出对故国的怀念,传达出淡淡的政治情绪。

图17-3 《溪山无尽图》 明 龚贤

二、"四僧"与"四王"

1. "四僧"

南京还有一个不属于"金陵八家"的画家,风格很特别。他是僧人,出家在南京牛首山,法名髡残(1612—1674)。他是湖南常德人,明末参加过抗清,1651年出家为僧。他画画喜欢用秃笔,风格崇尚繁密,受到王蒙的影响。在他的画里,可以看到一些真实山水的景色,尤其是皴法,毫不模式化,随着景物的变换而灵活运用,不拘一格,因此画面颇具生动的气势。画

图 17-4 《苍翠凌天图轴》 清　髡残

图 17-5 《黄海松石图》 清　弘仁

家较多的取法真实山水,是明末清初以来绘画的一个新特点(图 17-4)。明末清初社会动荡,很多画家为躲避战乱而四处游走,亲身经历的山水给他们的绘画以独特的灵感。

清初"四僧"除髡残以外,还有弘仁、石涛、八大。弘仁(1610—1663)是安徽歙县人,家在黄山脚下。在他的山水画中,真实山川的形象也是灵感来源之一。《黄海松石图》(图 17-5)是其著名作品,画中的蓝本是他家乡附近享有盛誉的黄山。从宋代以来,黄山就是道教的胜地之一。黄山景色秀丽,以石质山峰为主,山峰都比较陡峭。从晚明开始,随着文人旅游之风的兴盛,黄山逐渐被开发出来成为旅游胜地。弘仁的画深得黄山奇俏的灵秀之气。《黄海松石图》中采取局部截取式的构图,左边是顶天立地的峭壁,右边是一望无垠的天空,形成一种虚实之间的有趣对比,很好地传达出黄山的陡峭。石壁上有两棵松树,画家做了精心的布置,一棵倒挂而下,一棵挺立而上。不但具有拟人的色彩,还将画面左右两边的景物连接起来,使整个画面形成浑然一体的构图。

弘仁的画构图十分简洁,他喜欢用淡淡的干笔,画面产生出与元代倪瓒一样的洁净的效果。当时的徽州,倪瓒的画很流行。对于徽商来说,倪瓒冷逸的画风代表着纯洁、高雅的品味。弘仁对倪瓒的学习,也是这种风尚的表现之一。不过,弘仁由于有黄山作为绘画的潜在主题,他的画中多有挺拔的直线构图。这样,倪瓒画中的"冷峻"减弱了,而加强了山水"洁净"的特点。这种特点非常适合清初较为动荡的社会环境中,人们对于安详与纯净世界的渴望。

"四僧"中的石涛(1642—1707),俗名叫朱若极。他是明代的宗室,身世坎坷。父亲在南明王朝的政治斗争中被杀害,当时石涛只有几岁,被救出逃往安徽。后来石涛在

安徽出家,开始习画。其山水画起初受到安徽画家梅清的影响,多描绘黄山。后来,石涛逐渐脱离了对黄山形象的具体再现,而把在描绘黄山时形成的不拘一格的笔法、墨法和强调险俏构图的特点放大。他有一件著名的作品:《搜尽奇峰打草稿》(图17-6)。画面气魄宏大,把从黄山而来的石质山峰的特点发挥到极致,各种皴法灵活多边。"搜尽奇峰打草稿"是石涛在《苦瓜和尚画语录》中提出的名言。石涛对于个人风格有很强的自我意识,他提出"我自用我法",力求独创性。他的画有很多是从观察实景出发,得到生动的表现技法;同时,画中看似与古人旧有模式无关的实景却带有很强的主观色彩,被画家赋予了强烈的感情色彩,甚至带有隐晦的政治性,创造出一个与现实疏离的神秘山川。他的画中,各种形体似乎都在运动,暗示出一种不愿被束缚的力量,反映出明遗民心中世界的真实感受。

图17-6 《搜尽奇峰打草稿》(局部) 清 石涛

"四僧"中的八大山人(1625—1705)也是明宗室。石涛是靖江王之后,八大则是宁献王的九世孙。八大一直住在江西南昌,他以大写意花鸟画闻名,受到徐渭的影响。与徐渭一样,八大性格中也有癫狂的因素。不过,八大的癫狂是逃避政治、保护自己的一种方式。他画中的动物,不论是鱼还是鸟,常常是一种白眼向人的样子,非常奇特。而他在画中的落款,"八大山人"四个字看起来像是"哭之"或"笑之"。这些与他传奇的宗室身份联系起来,被后人当成是愤世嫉俗的表现;而八大也因为创作出独一无二的形象,成为清代绘画史上一个极端的个人主义者(图17-7)。

图17-7 《安晚册》之一 清 八大山人

2. "四王"

其实，清初的时候，"四僧"的影响并不很大。虽然他们的绘画都具有独特的个人风格，但彼此分散，没有形成一个统一的整体。当时，在江苏太仓、虞山等地，有几个画家相互呼应，形成一个较为宽泛的绘画流派。他们都姓王，于是后来被称作"四王"。"四王"其实是两代人，王时敏（1592—1680）与王鉴（1598—1677）年长，在明末就已经享有名望。王原祁（1642—1715）与王翚（1632—1720）是第二代。王原祁是王时敏之孙，而王翚是王时敏和王鉴的学生。王时敏与王鉴都是明遗民，过着隐居的生活。王时敏是太仓的大族，自幼受到董其昌的教诲，追求画面的笔墨趣味。他的孙子王原祁后来考取进士，做了清朝的官员，一直做到户部侍郎。康熙皇帝很喜爱王原祁的绘画，因此"四王"通过王原祁而在宫廷山水画中占据相当的势力。

图 17-8 《山水图册》 清 王时敏

"四王"彼此的风格较为相近，他们发扬了董其昌所倡导的抽象的笔墨趣味。他们画中宁静、永恒，或者说有些千篇一律的山川表现出一种稳定的、超出政治之外的境界。在王时敏的《山水图册》（图17-8）中，可以明显看到画面的趣味在于那一层层堆积起来的笔墨。画家一点点用抽象的笔墨构造出一片完整的山水，山几乎没有明显的实体感，而似乎是笔墨组成的透明的物质。到王原祁那里，这种笔墨构造的人造山川的感觉愈发明显，山像是由无数细碎的石头堆积而成，但是却没有统一的外观，画面相当平面化，纵深被简化，使得观者的注意力集中到干笔淡皴的笔法上。

在清初的时候，清朝政府虽然掌握了政权，但是并不十分牢固，汉族文人"反清复明"的口号依然很响。清政府一方面进行军事活动，平定吴三桂等的"三藩"之乱；另一方面，在文化上采取优抚汉人的政策。"四王"的绘画在一定程度上得到清代官方的支持。不但王原祁的画艺获得康熙皇帝喜爱，王翚也受邀进京主持绘制《康熙南巡图》。在清宫画家中，不少人都受到"四王"风格的影响。在清初画坛上，"四王"一派逐渐成为所谓的"正统派"，带有官方的色彩。

三、"八怪"与扬州趣味

到清代中期，随着清朝政治的稳固，经济的发展，出现了大的商业城市和经济中心，在这

里形成了独特的艺术景观。扬州随着盐业的发展而成为全国最为富裕和发达的地方,也成为全国文化的中心之一。很多画家都到扬州来寻找机会。作为商业城市,主导扬州趣味的人是盐商和富裕的小商人。他们喜欢新奇的事物,不喜欢古板的东西。他们与明代吴门画派背后的商人不同,明代的商人想把自己培养成拥有文人品味的人,以获得更高的地位,而清代扬州的商人则努力创造属于自己的独特趣味。因此,在扬州绘画中,逐渐形成了标新立异、雅俗共赏的风格,其代表人物是后来号称"扬州八怪"的一批画家。

在扬州,最流行的是人物和花鸟画,山水画不太盛行。对于商人阶层来说,山水过于抽象和文人化。他们喜欢的山水,不是"四王"那样纯粹的山水,而是带有风俗画性质的具有宋代院体风格的界画。袁江和袁耀父子是扬州早期的著名画家,他们的界画多表现古代的宫廷楼阁,尺幅巨大,是为大商人的住宅大堂绘制的,满足商人对奢华的想象(图17-9)。不过,袁江、袁耀职业画工的色彩太浓,绘画题材也比较单一,无法满足扬州雅俗融合的趣味。而"扬州八怪"的出现,则适时地为扬州带来了既有文人品味又有世俗趣味的艺术。"扬州八怪"以画花鸟居多,大多是一些民间习见的题材,比如梅、兰、竹、菊和各种杂画等等。

图 17-9 《阿房宫图》 清 袁江

1. 金农

"扬州八怪"中,较为年长的画家是金农。金农(1687—1764)学画较晚,但他精于篆刻,富有金石修养。他的书法是奇特的"漆书"。他把金石趣味运用到绘画当中,作品具有一股拙拙的味道。金农的品牌是梅花、罗汉以及设色的没骨杂画。《月华图》(图17-10)是他的代表作品,从中很能见出扬州新奇的品味。整个画面只有一个硕大的月亮,四周涂上彩色表示月华。画面色调很淡,而巨大的画幅右

图 17-10 《月华图》 清 金农

下角有两行浓墨书写的题款,压住了画面的色彩。在浓墨的衬托下,天空和月亮显得更为幽远。画月亮在之前并非没有,但像《月华图》这样只画一个月亮的画却从来没有过。画面仿佛是对眼睛所见的真实描绘,月亮之中还可以看到两片淡淡的阴影,似乎是环形山的影子。不过,金农并非是一个描绘印象的画家,他在极为新鲜的表现方式中巧妙地融入了传统的月亮传说。仔细看来,月中两片阴影其实隐约的是月兔和桂树的形象。金农在这里出色地表现出一种视觉新奇感和传统民俗性的融合,这是扬州趣味的绝好写照。

2. 郑燮

郑燮(1693—1765),号板桥,是"扬州八怪"中另一个重要的人物。他出身官僚,曾长期在山东潍坊为官,官场失意之后才到扬州发展。他的绘画品牌是兰草与墨竹(图17-11),

图17-11 《竹石图轴》 清 郑燮

这两种题材象征清廉、纯洁和正直,与他的官僚经历非常匹配。对于学画的人来说,兰与竹都是学画之初必须掌握的技巧之一。那么,郑板桥的兰与竹其特殊之处在哪里呢?在画的题跋上。郑板桥非常讲究在画上写上富有寓意的大段题跋,题跋的位置很有讲究,成为画面必不可少的组成部分。有时是一题再题,有横有竖,有时在数竿竹的缝隙之中。他常常在观者意料不到的地方写上题跋。诗书画的完美结合,是"扬州八怪"艺术的一个显著的特色。

3. 罗聘

罗聘(1733—1799)是"扬州八怪"中年纪最小的一个,他是金农的学生。他的画集中反映出扬州趣味中大雅与大俗的结合。他画有《一本万荔图》。画面上,一枝荔枝树干,上面结着许多荔枝。"荔"谐音"利","一本万荔"就是"一本万利"。这种谐音的手法是民间艺术中常用的,但罗聘在这里用精致的文人笔法画出,使得画面区别于一般的民间吉祥画而具有雅

致的品味。罗聘还画有《鬼趣图》(图 17-12)，这是非常新奇的画作。罗聘在画中描绘了鬼怪和骷髅。和以往描绘鬼怪的画不同，罗聘在这里直接表现出死亡。罗聘的时代，扬州盐业的鼎盛时期已经过去，扬州盐商开始衰落。罗聘后来也离开扬州到北京谋求发展。《鬼趣图》在京城的士人中引起了很大的反响。著名文臣纪晓岚甚至在《阅微草堂笔记》中记载罗聘具有感神通灵的特异功能，能够白昼视鬼，所以才能画出《鬼趣图》。这当然只是传奇，却从一个侧面反映出扬州崇尚新奇的巨大感染力。

图 17-12 《鬼趣图》 清 罗聘

四、上海的菊与刀

1851 年开始的太平天国运动与西方人的到来，逐渐使一个小城市发展成为中国经济和商业最发达的地方，这就是上海。在扬州衰落之后，上海慢慢成为中国最繁华的地方，商业的发达在这里又一次孕育出一批具有鲜明特点的绘画。上海与扬州相似，不少画家都来自上海以外。上海与扬州都有繁荣的商业，因此商人阶层的口味主导了绘画的趣味。但是，上海的商人与扬州的商人不同，扬州基本是靠盐业，而上海则更多具有现代色彩的工商业。许多外国人也在上海进行投资。所以，虽然上海的画家很多受到早先扬州画家的影响，也以花鸟、人物为主，但是却有与"扬州八怪"不同的东西。上海的一些画家，一般被叫做"海派"。他们彼此之间并非一个紧密的团体，而是各有特色。"海派"画家中，最为著名的是任熊、任伯年、吴昌硕。

1. 任熊

任熊(1822—1857)是海派早期的重要画家。他和任伯年都是浙江杭州人，出身民间画师。在他们早年学画的时候，杭州一带的陈洪绶风格是他们学人物画的楷模。任熊还仿照陈洪绶做了一系列木版插图，其中有《列仙酒牌》、《剑侠传》等。

图 17-13 《自画像》 清 任熊

任熊后来到上海,他一件著名的作品是《自画像》(图 17-13)。画中,任熊正面观者,没有穿普通的衣服,而是裹着一件宽大的衣袍,上半身似乎要从袍中脱颖而出。这与他所画的《剑侠传》中侠客宽大鼓风的长袍很像,画面具有一种凛凛的侠气。画面衣纹采取顿挫的线条勾勒,而肌肤部分则用民间肖像画的手法,用赭色层层渲染。画家为自己画如此巨大而写真的自画像,在画史上不多见。金农曾经也画过一件自画像立轴,但尺寸小很多,而且人物是拄杖侧面行走的姿态,不像任熊这件完全是按照肖像画的规格画出。这反映出任熊有很强的自我意识。看他的脸部表情,颇有横眉冷对、愤世嫉俗的义愤。他要把自己塑造成一个仗义的侠客,而不是文人隐士。这种侠客的气质反映出任熊所面对的环境的特殊性。他的时代,太平天国已经打下南京,给清朝强烈的威慑。在这种乱世中,追求恬静生活的文人显然是不合时宜的,需要的是尚武的侠客。

2. 任伯年

这种境况也反映在任伯年(1840—1896)那里。他画过数量不小的《风尘三侠》,也画过表现苏武牧羊的《关河一望萧索》。这些表现侠客和边疆故事的画在上海出现,反映出当时人们普遍感到的危机。不过随着上海的发展,经济的繁荣,太平天国的失败,清政府的改革,外国人的大量涌入,侠客也只是昙花一现。

3. 吴昌硕

在海派绘画中,花鸟画最为流行。吴昌硕(1844—1927)是其中的代表。当时在上海有不少来自东瀛的日本人,他们是"海派"花鸟画最热衷的欣赏者。任伯年的花鸟画具有很多日本趣味,画得很绚丽,像是水彩(图 17-14、图 17-15)。吴昌硕的画色彩极其艳丽,他喜欢用鲜艳的红色,更富有装饰趣味。但由于他擅长金石篆刻和书法,并将之融入画面,所以装饰趣味又与雅致的文人品味结合起来(图 17-16)。吴昌硕还擅长一种博古图,即画面中心是一些古代青铜器的拓片,不是只拓一面,而是"全形拓",拓成一个立体的图像,然后再围绕铜器画一些富贵花草、盆景等。画面将古代青铜器的古雅与鲜艳的吉祥花卉结合起来,具有

一些透视观念和静物写生的效果,非常适合当时上海新兴的商人和士大夫的趣味。

在博古图中,来自西方的趣味很明显了,而在海派之后的20世纪,中国的艺术将开始与西方的价值观强烈碰撞,其中将会孕育一些新的风格,而这与20世纪中国的社会变迁紧密相关。

图17-14 《中秋赏月图》　清　任伯年　　图17-15 《女娲补天图轴》　清　任伯年　　图17-16 《天竹图轴》　清　吴昌硕

第十八讲
古今中西之间——中国近现代美术

很多时候，我们谈论美术，会把它当作一个独立的领域，这里面有个性鲜明的艺术家，有美轮美奂的艺术作品，它们似乎是超然于现实世界之外的。然而，从远古一路走来，我们会发现，美术也有自身的历史，每个时代皆有每个时代独特的面貌，它的每一步发展都与现实的历史状况密不可分。如果说遥远的过去对于今人来说已经太模糊了，让我们无法更细微地把握到美术与时代命运之间的联系，那么近现代以来的美术则不然，它的矛盾与困惑、拓展与变革，正可印证中华民族在19世纪下半叶以来发生的巨大转变。

一、从"画学衰敝"到"美术革命"

中国美术与中国历史一样，长期以来在相对自足而绵长的系统中发展着，尽管也受到诸如佛教等外来文化的影响，但最终能够融合化入自身的传统，从未受到根本性的冲击。但是，这种状况在近代西方长枪利炮的威胁之下发生了彻底转变。19世纪以来，随着晚清政局的衰颓，"西学"伴随着炮舰和火药渐入中国。中国的知识界从昏睡中猛醒，开始带着沉重的忧患意识睁眼看世界。从"洋务运动"到"戊戌变法"，随着西方科学技术、人文艺术、教育体系的逐步引入，中国人越来越多地在西方的参照下，对自己的传统产生批判和质疑。

在美术领域，矛头首先指向了当时一直被尊为画坛正统的"四王"传派。前面介绍过，"四王"画派的特点在于：画家擅长用抽象的笔墨来构造缺乏实体感的山水，画面相当平面化，使得观者的注意力大部分集中在笔法而非物象上。这与中国人将抽象的笔墨传统发挥到极致有关，但却与西方形肖逼真的写实传统相当不同。在新文化运动的语境中，西方绘画的"写实"联系的是"先进"与"科学"，因此中国晚期绘画由于强调笔墨、因陈相习而导致的写实能力羸弱一直为人诟病，"四王"成为众矢之的也就不难理解了。面对西方绘画坚实有力的造型和鲜艳如新的色彩，1917年，康有为发出"中国画学至国朝而衰敝极矣"的感慨，诘问到："遗余二三名宿，摹写四王、二石之糟粕，枯笔数笔，味同嚼蜡，岂复能传后，以与今欧美、日本竞胜哉？"与此同时，"五四"新文化运动旗手陈独秀更在《新青年》上与吕澂展开激烈论战，率先提出"美术革命"的口号。所谓"革命"，就是要革"四王"的命，革传统美术的命。他认为，由"四王"造成的公式化与形式化流弊，使得今日中国画家只能在临、摹、仿、造中生存，好一点的还有点儿基本的笔墨功夫，可是多数画家都是技法不精，却用"写意"一词来伪装搪塞，中国唯有抛弃四王绘画，才能克服这种文化惰性，让画家重新回到自然，摆脱困境。

1. 徐悲鸿

面对现状,中国艺术家做出了多种努力来探索中国美术发展的方向。其中之一,便是要借鉴西方绘画的长处,改良中国美术。从绘画实践角度来看,对这一看法始终有坚定信念并努力付诸实施的,正是以画马而闻名的画家徐悲鸿(1895—1953)。

徐悲鸿早年即受康有为思想的影响,后在积极提倡"美育"学说的北大校长蔡元培先生资助下,赴法留学。他主要研习欧洲古典主义艺术,练就了扎实的写实、造型能力。他一生都在不怨不悔地从写实主义里探寻现代中国美术的新作为,力图在中国画中达到"惟妙惟肖"的境界。他从1928年开始,创作了一系列旨在"改良"的新油画、新国画。其代表作有:《田横五百士》(1928—1930)、《九方皋》(1931)、《奚我后》(1930—1933)、《愚公移山》(1941)等。从取材上,这些作品的画题均来自中国传统经史典籍,蕴含着画家对政治、社会及文化的暗喻与期许,这很像是西方绘画里的圣经故事和历史画。它们被认为是最高等的艺术,只有最具实力和雄心的艺术家才能完成。而在画面处理等方面,徐悲鸿糅合了大量西方绘画的技术语言,用中国的线条去塑造西方画学追求的肌肉、骨骼和体量感。

尤其是完成于1941年的《愚公移山》(图18-1),这幅长卷描绘了一个在中国家喻户晓的故事,在当时民族危难的关头具有深刻的现实意义。画家显示了在安排人物造型、性格刻画、情节处理等方面的功力。看那强健的筋骨、浑圆的肚皮、阳刚的肢体,都恰当结合了西方绘画的写实技巧以及中国传统绘画中对笔墨和形体的处理,营造出一种磅礴的气势,给观者以振奋和信心。

图18-1 《愚公移山》 徐悲鸿 1941年

当然,当时人们对这种"中西合璧"的作风有不同看法。有批评家认为,这些作品虽"有

复兴汉唐时期人物风采的意图,但人物描摹的原型却是从希腊雕像而来,结果是既无希腊雕像的立体感,又缺少中国人物画单纯线条中所展现的质感",用笔生硬不化,墨色更无从谈起,唯有魄力很大,是不能抹去的特点。然而,徐悲鸿在坚持西方写实技法方面,始终不改其心志。他认为,中国画家必须摒弃抄袭古人的恶习,以真实为唯一的判准,就算遭到批评依旧昂然前行,无所疑惧。后来,他又积极从事美术教育,形成强调写实,重视基础训练,忠实于客观描写的"徐悲鸿体系",对日后中国美术的发展影响深远。

2. 林风眠

林风眠(1900—1991)同样是"中西融合"这一艺术理想的倡导者和代表人物。他受蔡元培美育思想的影响,承五四新文化运动之波澜,倡导新艺术运动,积极担负起以美育代提高和完善民众道德、进而促成社会改造与进步的重任。

与徐悲鸿竭力倡导古典写实画风所不同,林风眠大量吸收了西方印象主义以后的现代绘画的营养,并将之与中国传统水墨意境以及个人经历相融合,更强调化东西方艺术形式的冲突为精神层面的契合。他提倡兼收并蓄,调和中西艺术,并身体力行,创造出富有时代气息和民族特色的、高度个性化的抒情画风,为中国现代绘画提供了切实可行的发展思路和风格典范。他的画,尺幅一般不是很大,但能营造出辽阔的意境。

图 18-2 《孤鹜》 林风眠

《孤鹜》(图 18-2)一画中,灰黑的天空泛着阴惨的蓝紫色,缥缈地浮着几朵白云;池塘里的睡莲孤寂地开放着,灿烂而忧郁;远处几枝芦苇为晚风所偃抑,一缕黑暗横在天水之间,一只逆风孤鹜奋力地向前低飞。这样的画面,并不是在描摹特定对象本身的动人,也并不在炫耀某家某派功力之深湛,而是透过宇宙万物的殊相,表现个人对宇宙人生的感触,创造了独特而充满个性色彩的美感。

二、变化的"传统"

除了"调和中西"之外,另一种鲜明的主

张是强调中西绘画应该拉开距离,中国美术要从自身传统、自身情感中打开新天地。黄宾虹、齐白石和张大千是这一时期中国画坛推陈出新而戛戛独造的代表者。他们并不赞成在绘画中纯用西法,又鄙视以摹古为能事,于是走上了"择取中国遗产而融会新机"的变革之路。虽然同样面对的是中国传统,但他们个人所择取的遗产却各有不同。从中,我们不难看到"传统"所能提供的丰富性和可能性。

1. 黄宾虹

首先为传统山水画开出新面貌的是黄宾虹(1865—1955),字朴存,号宾虹。他热心政治变革,参与过戊戌变法,同时积极参加国粹派的结社和出版活动。应该说,他是一个学者型画家。他早年熟读《四书》《五经》,后专心致力于金石书画的研究,中年以后赴北京故宫古物陈列所从事鉴定书画的工作。其间,鉴定、考据、收藏、写作、教学交替进行,培育了丰沛的学养。对中国传统文化的深厚感情和广博知识,使他始终对西方绘画介入国画抱着谨慎的态度,创作上坚持传统画法,即所谓"屡变者体貌,不变者精神"。同时,对中国美术史的精深修养,使他未落入一般画家对"四王、吴、恽"的简率摹仿,而是兼取众长,近学髡残、弘仁,远效宋元诸家。此外,他身体力行,实践着古人"读万卷书,行万里路"的格言,饱游名山大川,西到四川,南至两广,北上幽燕……这一切努力,最终使他成为近代中国传统山水画的集大成者。

70岁后,黄宾虹对山水画笔墨的理解达到了极为纯熟的阶段,并把中国绘画的笔法、墨法、章法发展到新的境界,创造了一种"黑、密、厚、重"的画风。他专心于笔墨的精妙,总结出著名的"五笔七墨"说,"五笔"即是"平、留、圆、重、变","七墨"即是"浓、淡、泼、渍、积、焦、宿"。这些充实、丰厚的笔墨,本身就构成了画面无穷的视觉韵味,再与具体物象相结合,即可营造出一片盎然生机。难怪其《晚年山水》(图18-3),线条信笔勾出,老到纯熟,乱中有序;用墨常以团块状组成,色点皴染不下数十遍,墨色浓重,墨气淋漓;所画山川层层深厚,近看一片迷茫,远观却葱盈丰润、草木华滋,在质朴无华中孕育万千气象,使传统的表现技法得到了极大丰富。

图18-3 《晚年山水》 黄宾虹

2. 齐白石

齐白石(1864—1957),号濒生,别号白石。他虽然出身贫寒,但凭借着天赋与不懈努力,最终脱出民间工匠的窠臼,为传统文人画打开天真烂漫的新局面。

让我们先来简单了解一下齐白石的从艺经历:15岁学雕花木工,后根据《芥子园画谱》反复临摹初步掌握大量水墨画的技巧;27岁后,在老师胡沁园的影响下,学到绘画的"用笔"、"立意"等知识与技法,并逐渐拉开了与民间画工在审美意识与情趣等方面的距离;40岁后,实践"读万卷不如行万里"的宏愿,11年间"五出五归",历游名山大川,积累了写生的经验,丰富了自己的阅历;60岁后,定居北京,并在陈师曾的指导下,完成了艺术上的"衰年变法",确立起雄健烂漫的画风。齐白石的画风豪放,墨气淋漓,神满意足,"妙在似与不似之间",既有迎合文人士大夫欣赏口味的一面,亦保留有他早年从事民间艺术过程中掌握的纯朴、热烈、浓重的乡土味,从而开拓出对后人影响至深的艺术空间。

图 18-4 《荷花》 齐白石

从以上经历可以看出,齐白石所受的影响是多方面的,但其独特性在于:他将文人画造型与笔墨的高简与旺盛的平民生活的生命力结合起来,传达出富于情趣的人生经验,记录下中国社会匹夫匹妇最真实平凡的情感。他曾提到自己对绘画题材的选择:"我平日常说,说话要说人家听得懂的话,画画要画人家看见过的东西……"看着他笔下活灵活现的昆虫、鱼虾、蔬果、山水、人物,不禁让人感叹典雅精奥与平凡俚俗竟结合得如此完美,真正达到雅俗共赏的境界。其中洋溢的人间情怀、富于机锋的智慧以及无处不在的乡土气息,时时散发着人性的光辉(图 18-4)。

3. 张大千

张大千(1899—1983),名爰,别号大千居士。他在继承与拓展传统方面的成就卓越。他的艺术道路经历过三个阶段:即 60 岁前为临摹期,60—70 岁间为风格转变期,70 岁后为创作高峰期。在临摹阶段,他的营养主要来自两方面:一方面,画家

着力学习石涛、八大的写意画风,每可乱真,在当时闹出了不少笑话,同时从大自然中吸取创作的灵感,达至"集传统精英和生活灵秀于一炉"的境地;另一方面,20世纪40年代初,张大千曾赴敦煌考察魏、唐、五代、宋、元等各朝代石窟壁画与雕塑,为时两年多,做了大量研究与临摹。这使他的人物画通过临摹敦煌壁画而上溯晋唐风范,形成古朴而俏丽的风格面貌。

这两方面的传统营养为画家奠定了坚实的造型基础,也提供了充沛的创作资源,同时也构成了某种束缚。不甘心做古人"走狗"的张大千,决心以最大的勇气从传统中走出来。他在60—70岁间,开始尝试通过泼彩、泼墨、勾皴诸法,创造出雄奇多变的新面目。70岁后,张大千进入创作巅峰,其泼彩法已运用自然,颇似于西方绘画中的抽象表现主义技法,使彩墨自然流动。这不仅把他的艺术引向现代画风,而且使他成为中国画革新的一代宗师(图18-5)。

图18-5 《石壁寒屏》 张大千 1976年

由于篇幅所限,我们不可能将所有的画家一一讲到。但不能不提的是,从中国传统中去发掘价值、寻找出路,无疑是中国近现代美术发展的一条主线。从这条线索一路走下去,我们还会遇到傅抱石、潘天寿、李可染等诸多名家。他们用自己的实践将过去与现在接续起来,探索着未来的方向。

三、"艺术为艺术"还是"艺术为社会"

近现代美术的另一个重要议题是艺术的性质。在中国传统绘画中,文人所标榜的是不为名利、聊以自娱;西方现代艺术中也有相似的认识,有些画家倡导纯粹的"艺术"。也就是说,艺术不为政治、社会、世俗事物所左右,追求艺术就是追求一种唯美的境界,可谓之"为艺术而艺术"。从19世纪70年代开始,随着一批批留学生走出国门,接受正规而系统的西画训

练。在古典主义之外,有关西方现代主义美术的思潮也逐渐传入中国。20世纪30年代,留欧留日的学画学生中推崇欧洲现代画派的人数不少,如留欧的庞薰琹、留日的倪贻德等。他们主张向西方野兽派、立体派、达达派、超现实主义学习,显示了一种反传统的姿态。他们陆续回国之后,移植西方美术几乎成了事业的中心和主题。他们建立新式的美术学校,组织各种名目的画会,举办各种形式的展览,号召有志于从事美术的青年不受"东方/西方"与"传统/现代"的制约,而是高举现代绘画的精神旗帜,不论形式与内容,只问如何展现创作的自由。一时间,表面看来,中国的艺术运动几乎和巴黎或东京的艺术潮流是同步的。1932年,上海成立了中国第一个现代艺术团体——决澜社。它的发起人是留法归来的庞薰琹(图18-6),由几个激进的青年艺术家组成。他们的目标是研究纯粹艺术,为中国的艺术界辟出一条新的道路来。然而,这个社团仅存四年就解散了,"像人投进一块又一块小石子到池塘中去,当时虽然可以听到一声轻微的落水声,在水面上激起了一些小小的花,可是这石子很快落下,水面又恢复了原样"。

图18-6 《苦闷》 庞薰琹

随着民族危机的日益加重,救亡图存成为中国人的当务之急,一切利害纷争都让位于民族利益。在文化领域内,对于外来文化的包容与吸收,对于传统文化冷静的审视与批判、改造与重建,都被捍卫民族利益的激情所淹没。中国的美术家,不论持何种政治主张、何种艺术态度,都在抗日救国的旗帜下团结起来,为民族解放的事业贡献出自己的力量。"每一个有血性的美术家开始走向街头,走向农村,走向抗战的前线。他们在美术战斗中感觉到自己的画笔不仅可以成为抗战的武器,同时也是建国的武器。"在这种时局之下,在中国大地上,一种操作简便而又极具战斗力的美术样式——木刻版画,顺应了时代的需要,成为宣传抗战的有力武器(图18-7),迅速

图18-7 《怒吼吧!中国》 李桦 1935年

成长为一股声势浩大的运动。中国美术的发展进程在这儿形成了一个分水岭,从此前的"美术革命"阶段进入了此后的"革命美术"阶段。

很难说,如果没有一系列历史事件的介入,如今的中国美术会是怎样一番面貌。但是,回顾这段历史,却让我们更清醒地认识到:近代美术并非像有些人想象的那样衰颓至极,在无可避免的碰撞、融合与蜕变过程中,前人已经做过多方面的努力。这些努力或成功或失败,但皆有脉络可寻。在面对更久远的传统之前,它们构成了一条新的传统,需要后人去发扬、去接续。